좋아 보이는 것들의 비밀

패키지 디자인

THE KEY TO MAKE EVERYTHING
LOOK BETTER PACKAGE DESIGN

문수민 • 박상규 지음

좋아 보이는 것들의 비밀, 패키지 디자인

The Key to make everything look better, Package Design

초판 발행 · 2015년 3월 27일
초판 6쇄 발행 · 2021년 9월 10일

지은이 · 문수민, 박상규

발행인 · 이종원

발행처 · (주)도서출판 길벗

출판사 등록일 · 1990년 12월 24일

주소 · 서울시 마포구 월드컵로 10길 56(서교동)

대표전화 · 02)332-0931 | **팩스** · 02)323-0586

홈페이지 · www.gilbut.co.kr | **이메일** · gilbut@gilbut.co.kr

책임 편집 · 정미정(jmj@gilbut.co.kr) | **디자인** · 배진웅 | **제작** · 이준호, 손일순, 이진혁

영업마케팅 · 임태호, 전선하, 차명환 | **웹마케팅** · 조승모, 지하영 | **영업관리** · 김명자 | **독자지원** · 송혜란, 윤정아

기획 및 편집 진행 · 앤미디어(master@nmediabook.com) | **전산 편집** · 앤미디어

CTP 출력 및 인쇄 · 벽호 | **제본** · 벽호

▸ 잘못 만든 책은 구입한 서점에서 바꿔 드립니다.
▸ 이 책은 저작권법에 따라 보호받는 저작물이므로 무단전재와 무단복제를 금합니다. 이 책의 전부 또는 일부를 이용하려면 반드시 사전에 저작권자와
 (주)도서출판 길벗의 서면 동의를 받아야 합니다.

ISBN 978-89-6618-943-4 03600

(길벗 도서번호 006710)

값 27,000원

독자의 1초를 아껴주는 정성 길벗출판사

길벗 IT실용서, IT/일반 수험서, IT전문서, 경제실용서, 취미실용서, 건강실용서, 자녀교육서
더퀘스트 인문교양서, 비즈니스서
길벗이지톡 어학단행본, 어학수험서
길벗스쿨 국어학습서, 수학학습서, 유아학습서, 어학학습서, 어린이교양서, 교과서

페이스북 · www.facebook.com/gilbutzigy
네이버 포스트 · post.naver.com/gilbutzigy

PREFACE

아침에 일어나서 잠자리에 들 때까지 우리는 수많은 패키지 디자인을 접합니다. 양치질할 때 사용하는 치약, 아침 식사에서 먹는 조미 김, 학교나 회사에서 마시는 모닝커피, 점심 식사 후 졸음을 쫓기 위해 씹는 껌, 출출할 때 간식으로 먹는 과자, 저녁거리로 준비하는 콩나물, 야식으로 먹는 라면에까지 다양한 패키지를 만납니다. 사용하지 않더라도 눈에 보이는 것까지 이야기한다면 그 수를 헤아리기 힘들 것입니다.

이렇게 다양한 패키지 디자인을 접하면서 상황에 따라 소비자가 되거나 디자이너, 제작자가 되기도 합니다. 시각 디자인에는 주관적이고 감성적으로 접근해야 하는 분야가 있습니다. 예를 들어, 일러스트레이션의 경우 광고, 포스터에 활용되며 특정 의미를 전달한다는 공통점이 있지만, 디자이너의 주관과 감성적인 표현에 대한 비중이 높습니다. 어떤 작품은 '예술(Art)'인지 '디자인(Design)'인지 구분하기 모호한 경우도 있습니다. 하지만, 패키지 디자인은 이성적, 객관적인 디자인 분야이며 심리학과 공학을 디자인적인 표현으로 녹여내는 작업입니다. 그러므로 소비자에 대한 이해, 구조

역학, 디자인 표현이 어우러진 융합적 사고와 추진력이 필요합니다.

패키지를 디자인하기 위해서는 '왜(Why)?'에 대한 '이유(Reason)'를 표현해야 합니다. 왜 이 제품의 패키지 형태가 울퉁불퉁하게 되었는지, 왜 브랜드 네임이 거기에 있는지, 왜 그 색을 사용했는지 등 명확한 이유가 있는 디자인을 한다면 목적에 맞는 전략적인 패키지 디자인을 완성할 수 있습니다.

소비자의 눈높이가 올라가고, 요구하는 사항이 많아지면서 패키지 디자이너가 해야 할 일은 늘어났으며 점점 발전하는 노력도 필요합니다. 여러분도 이 책을 통하여 좋은 디자이너로 성장하시기를 기대합니다.

감사의 글
큰 맥을 짚어주신 길벗출판사와 앤미디어 담당자들께 감사의 말씀을 드립니다. 항상 곁에서 함께 해주는 가족에게도 이 자리를 빌려 감사의 마음을 전합니다.

문수민, 박상규

2

MARKETING

마케팅

3

DESIGN

디자인

1

PLANNING

기획

4

IMPLEMENT

제작

5

TRANSPORTATION
& DISPLAY

유통 및 진열

PACKAGE
DESIGN

패키지 디자인이란?

패키지 디자인(Package Design)이란 제품을 담는 용기나 포장지를
만들고 디자인하는 활동으로써 기획, 마케팅, 디자인, 제작, 유통 및 진
열까지 제품을 관리하는 총체적 과정을 포함합니다.

THE THREE MAJOR FUNCTIONS OF PACKAGING

패키지의 3가지 주요 기능

패키지는 본래 제품 보호와 취급이 쉽도록 편리성을 갖는데
그 목적이 있습니다. 근대의 자유 경제 사회에 들어서 패키지의
기능은 이러한 의미 외에 판매 촉진 기능의
중요성도 부각됩니다.

보호성
PROTECTIVE
FUNCTION

편리성
CONVENIENT
FUNCTION

판촉성
COMMERCIAL
FUNCTION

감각	비율
시각 SIGHT	87%
청각 HEARING	7%
촉각 TOUCH	3%
후각 SMELL	2%
미각 TASTE	1%

VISUAL COMMUNICATION DESIGN

비주얼 커뮤니케이션 디자인

사람들은 상품을 선택할 때 무엇을 가장 중요한 기준으로 삼을까요?
소비자는 '5감' 중에서 주로 시각에 의해 구매를 결정하는 것으로 나타났습니다.
이것은 패키지 제작에서 디자인의 중요성이 강조되는 이유입니다.

출처 : 소비자 1,000명을 대상으로 한 컨슈머 리포트

PREVIEW

전 문 가
인 터 뷰
→

전 문 가
인 터 뷰
→

패키지 디자인 전문가들이 어떤
작업을 하고 있으며, 실무 디자인
은 어떤지에 대해 알아보았습니
다. 인터뷰를 통해 실무에 대한 감
을 익히고, 앞으로 패키지 디자인
이 나아갈 방향을 유추해 봅니다.

이 론
→

패키지 디자인을 일곱 개의 Rule
로 나누어 설명합니다. 패키지 디
자인 기획에서부터 디자인, 마케
팅, 재질, 운송 및 디스플레이까지
자세하게 알려줍니다.

디 자 인
사 례

분야별 패키지 디자인의 유형, 특
징 등을 살펴봅니다. 개성 있는 콘
셉트를 기획할 수 있도록 도움을
주며, 다양한 사례를 토대로 아이
디어 발상과 디자인 표현 전략을
세웁니다.

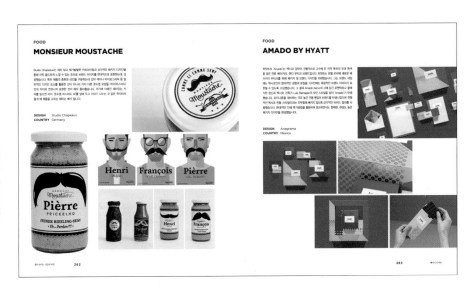

스 페 셜

제품 내용물에 따라 적절한 포장
용기나 소재, 지기 구조의 선택이
필요합니다. 다양한 지기 구조 및
디스플레이 지기 구조들을 살펴
보고 창의적인 패키지 디자인 구
조를 떠올릴 수 있습니다.

CONTENTS

DESIGN

DESIGN

PACKAGE DESIGN

PLANNING
·
MARKETING
·
DESIGN
·
IMPLEMENT
·
TRANSPORTATION & DISPLAY

00

INTERVIEW

PACKAGE
DESIGNER
INTERVIEW

1

정종인

- 601비상 아트디렉터
- 도서출판 601비상 발행인
- 대한민국디자인전람회 초대 디자이너
- 한국시각정보디자인협회 이사 역임
- 대한민국디자인전람회 상공부장관상 수상
- 청주대, 한경대, 경희대 강사 역임
- 현 충남대학교 강사

뉴욕아트디렉터즈클럽 Gold Medal, Silver Medal
뉴욕 TDC 선정
red dot design – best of the best
red dot design – winner
One show – Silver pencil

현재 참여 중인 작품이나 참여했던 대표 작품들을 소개해 주세요.

참여했던 작업 중 기억에 남고 소비자들이 잘 알 수 있는 작업은 배상면주가의 CI 디자인과 산사춘, 대포, 자자연연시리즈 패키지 디자인입니다.

기존에 산사춘이 가지고 있던 이미지를 유지한 채 전통술 이미지와 비교적 젊은 층의 성향 등을 고려한 디자인을 위해 수없이 많이 제안했던 디자인 시안 등을 생각하면 기억에 남는 작업입니다.

그중에서 산사춘은 몇 번의 리뉴얼 과정이 있던 작업이라 기존 이미지를 어느 정도 수용하는가의 문제가 관건이었습니다. 대포는 새롭게 런칭했던 제품으로 대중주라는 포지션과 네이밍에서 오는 이미지를 실현하기 위해 용기 디자인부터 제안했습니다. 자자연연 시리즈는 전통주의 개념을 좀 더 젊은 감각의 패러다임으로 바꾸기 원했던 클라이언트 요구와 시리즈에 주안점을 두었습니다.

구성원의 포지션과 전문 분야가 궁금합니다. 본인의 업무에 대해서도 소개해 주세요.

601비상은 디자이너 중심의 크리에이티브 집단입니다. 주로 디자인 서비스를 담당하는 CR(크리에이티브)팀과 601Street 브랜드 제품 업무를 담당하는 브랜드팀과 기획팀, 경영관리팀으로 구성됩니다. 저는 아트디렉터로서 프로젝트 매니저 역할을 하고 있습니다.

디자인에서 모든 부분에 만족할 만큼 시간과 노력을 들일 순 없을 거 같아요. 디자인에서 반드시 추구했던 것과 타협했던 부분은 어떤 게 있었나요?

디자인을 진행하면서 늘 어려운 부분은 예산과 기간입니다. 그중에서도 기간은 물리적인 시간을 고려하면서 시간 때문에 창의성을 포기하진 않으려고 노력합니다. 디자인할 때는 시간이 없다는 것을 이해하더라도 시간이 지나면 창의성이나 완성도에 관해 '시간이 없어서…' 라고 넘기기는 힘들기 때문입니다. 제한된 시간 문제를 극복하기 위해 클라이언트와 리뷰 등의 과정을 줄이고 공정을 단순화하려고 노력합니다.

디자이너로서 준비해야 하는 능력이 있다면 무엇이 있을까요? 아트디렉팅을 경험을 통해 본인이 얻게 된 경험은 무엇인가요?

'디자이너=디자이너+커뮤니케이터+플래너+스토리텔러+마케터+?'

위의 공식처럼 디자이너에게 요구되는, 좋은 디자이너가 갖춰야 할 요소는 다양합니다. 디자이너에 필요한 직무 능력은 여러 가지지만 현장에서 필요한 능력은 기획력, 표현력, 설득력, 정보력 등 모든 것입니다.

이런 사람과 일하고 싶다! 함께 일하고 싶은 동료(또는 신입) 디자이너의 이상적인 성향과 자세가 있다면 알려주세요.

신입사원에게도 배울 게 많다는 생각을 가지고 있습니다. 기본적인 업무 능력이 비슷한 디자이너 중에서 가장 함께 일하고 싶은 사람은 '긍정적인 마인드'를 가진 사람입니다. 긍정의 힘이 좋은 결과를 가져올 뿐더러 회사의 분위기를 주도하기 때문입니다. 전체적인 업무의 양을 조절하고 과정을 관리하는 입장에서 긍정적인 사고를 가진 사람이 좀 더 적극적이고 자발적인 자세를 가지고 있습니다. 그만큼 좋은 프로젝트와 다양한 경험을 할 수 있으므로 스스로 성과도 빨리 나타납니다.

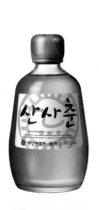
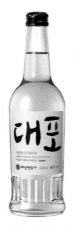
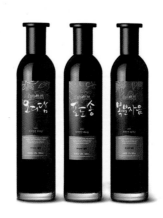

많은 디자이너의 포트폴리오를 확인했을 때 기억에 남는 것이 있나요? 혹은 추천하고 싶은 포트폴리오 구성이 있다면 알려주세요.

좋은 포트폴리오와 잘 만든 포트폴리오는 차이가 있지요. 물론 어떻게 접근하느냐에 따라 다르지만 포트폴리오를 만드는 목적에 따라 달라져야 한다고 생각합니다. 취업을 위한 포트폴리오라면 가고자 하는 회사에 따라 포트폴리오의 구성도 달라져야 합니다. 예를 들어, 패키지 디자인을 주로 하는 회사에 지원할 때의 포트폴리오는 패키지 디자인 위주로 구성하고 다른 작업들도 보여주는 형태면 좋습니다.

포트폴리오는 자신의 능력을 보여주는 것이므로 작업 과정도 다양하게 보여주는 것이 좋습니다. 결과물뿐만 아니라 작업 기획 단계부터 섬네일 과정과 제작 과정 등을 효과적으로 보여줌으로써 자신의 드로잉 능력, 편집 능력, 기획력, 자료 조사, 데이터 관리 능력, 융통성 등을 함께 보여줄 수 있습니다.

또한 이력서와 자기소개서에서도 디자인 능력을 보여줄 수 있습니다. 좀 더 특별한 디자이너의 자기소개서를 통해서요.

기획자나 다른 협업자들과의 커뮤니케이션에서 가장 중요한 것은 무엇일까요?

하나의 결과물을 만들기 위해서는 많은 분야의 전문가들과 협업을 합니다. 기획자와 디자이너뿐만 아니라 일러스트레이터, 포토그래퍼, 캘리그래퍼, 카피라이터, 번역가, 제작자 등이 협업할 때 커뮤니케이션이 중요합니다.

커뮤니케이션의 중요성은 커뮤니케이션 방식보다 프로젝트에 대한 이해와 같은 온도를 느끼는 것에

서부터 시작합니다. 서로의 영역을 지키는 것이 아니라 공유하고, 디자이너가 기획자 역할을 하거나 기획자가 디자인 의견을 제시하기도 하면서 그 의견을 수렴하는 과정에서의 역할을 구분하지 않고 이야기하는 것이 커뮤니케이션의 기본입니다.

디자인에 관한 철학을 묻고 싶습니다. 디자이너로서 어떤 가치를 추구하나요? 자신만의 스타일(개성)을 만들기 위해 어떤 기준과 지향점을 가지고 계신가요?

601비상의 창립 이념처럼 크리에이티브를 통한 더 나은 디자인을 개발하는 것이 목표입니다. 치밀한 연구 분석, 정확한 커뮤니케이션 목표 설정은 물론 프로젝트마다 개성 있는 콘셉트로 같은 디자인이나 스타일을 반복하지 않는다는 디자인 가치를 실현하고 있습니다. 앞으로도 참신한 발상, 열정과 틀에 얽매이지 않은 정신으로 언제나 새로운 것, 앞서가는 것에 대한 도전을 멈추지 않을 것입니다.

향후 계획이나 목표를 들려주세요.

1998년 601비상이라는 회사를 만들고 지금까지 디자인 서비스를 중심으로 회사를 운영하고 있지만, 설립 당시부터 고민했던 우리만의 브랜드를 확장하고 싶은 욕심이 있습니다.

구체적인 내용을 이야기하긴 어렵지만 디자인을 기반으로 디자인 서비스를 유지하면서 디자인 교육과 상품 및 디자인 영역을 넓힌 종합적인 역할의 조직을 꿈꾸고 있습니다.

후배 디자이너들에게 들려주고 싶은 조언이 있다면 부탁드립니다.

좋은 디자이너가 되는 것은 쉽지만은 않습니다. 늘 다르게 생각하고, 새로운 것을 추구하는 것을 업(業)으로 삼는 것은 즐거운 일이지만, 일로만 생각하면 스트레스를 받고 힘들기 때문에 '디자인을 즐기자!'라고 이야기하고 싶습니다. 디자인은 누군가, 어떤 기업과 제품을 살릴 수 있는 생명력 있는 행위이기 때문입니다.

디자이너가 갖춰야 할 소양이 많아지면서 디자이너의 역할은 더욱 중요해지지만 디자이너라는 명함이 부끄럽지 않게 노력하고 철저한 자기 관리를 통해 좋은 디자이너가 되길 바랍니다.

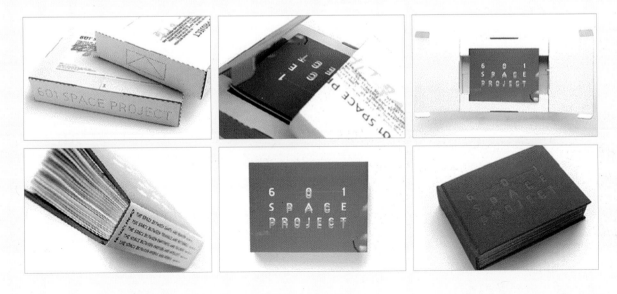

PACKAGE
DESIGNER
INTERVIEW

2

임형진

- ㈜삼양식품 – 브랜드&패키지 디자인 및 디렉팅
- 삼양라면 50주년 기념 프로모션 기획 참여 및 패키지 디자인
- 삼양식품 New C.I 및 Sign System 디자인 디렉팅
- 나가사끼 짬뽕 패키지 디자인 및 광고프로모션 디렉팅
- 2012 강원푸드박람회 부스 그래픽 디자인 및 행사 공간 연출

국물자작 라볶이/치즈커리, 열무비빔면, 나가사끼 짬뽕, 나가사끼
홍짬뽕, 나가사끼 꽃게짬뽕, 호면당 프리미엄 라면 5종, 맛있는라
면, 돈라면, 속풀이 황태라면, 제주우유, 제주맑은우유, 강원우유,
에코그린캠퍼스 대관령우유, EGC아이스크림, EGC쿠키, 별뽀빠이,
네모콘, 곡물속치즈롤 외 다수 디자인

참여했던 대표 작품들을 소개해 주세요.

나가사끼 짬뽕을 처음 디자인했을 때만 해도 국
내에는 나가사끼 짬뽕에 대한 메뉴나 제대로 된 정보
를 찾기 힘들었습니다. 일본 라멘으로 지역적 정통성
을 강화한 디자인 콘셉트를 이야기하기에는 무지했
으므로 휴가를 내어 비행기 표를 끊고서 나가사끼 짬
뽕의 본거지인 일본 나가사키현으로 떠났습니다. 그
곳에서 직접 나가사끼 짬뽕의 맛과 일식당 분위기를
느끼고, 일본의 문화적 특징이 잘 드러난 서체에 큰
인상을 받았습니다. 돌아와서 경험을 디자인에 녹여
내어 패키지 디자인을 완성했습니다. 경험을 통한 디
자인이 소비자에게 진정성 있게 다가가 공감을 줄 수
있어 보람 있었고, 판매율도 좋아 기억에 남는 디자
인입니다.

패키지를 디자인하는 중에 생긴 재미있는 에피
소드가 있나요?

서울에는 서울우유가 있고, 부산에는 부산우유
가 있듯이 제주에는 제주도를 대표하는 제주우유가
있습니다. 리뉴얼 디자인을 맡을 당시 제주우유는 제
주 관련 이미지와 서울우유 느낌의 색을 그대로 적용
해 소비자에게 친숙하게 다가갈 수 있었지만, 결과적
으로 지역을 대표하는 브랜드 아이덴티티를 갖추기
는 어려웠습니다.

그래서 제주우유만의 푸른 색감을 살려 브랜드
아이덴티티를 강화하는 디자인 시안을 진행했습니
다. 마케터 입장에서는 기존과는 확 달라진 패키지
디자인으로 인해 기존 고객을 잃지 않을까라는 이유
로 쉽게 설득되지 않았지만 포기하지 않고, 재차 디
자인 변화의 필요성과 이유를 논리적으로 설득하여
출시할 수 있었습니다.

디자이너에게 자신의 디자인을 설득하는 과정 또한 매우 중요합니다. 만약 설득의 노력과 근거가 부족했다면 변화와 시작이 없음을 상기시키는 에피소드였습니다.

패키지 디자인만의 매력은 무엇인가요?

패키지 디자인은 제품과 소비자가 가장 가까이 소통할 수 있는 매개체로서 창작물이 구매에 직접적인 영향을 끼치는 것은 물론, 미네워터의 바코드롭과 같이 아프리카 아이들에게 도움을 주는 기부 행위를 유도할 수도 있습니다. 제품을 보호하는 기능으로 시작된 패키지 디자인은 이제 큰 파급력만큼 사회적인 책임감을 갖고 디자인에 신중해야 합니다.

모든 부분에 만족할 만큼 디자인에 시간과 노력을 할 순 없을 거 같아요. 디자인에서 반드시 추구했던 것과 타협했던 부분은 어떤 게 있었나요?

패키지 디자인에는 많은 디자인 요소가 있습니다. 외적 요소로는 제품이 담기는 포장 재질, 형태가 있고 그래픽 요소로는 로고 타입, 색, 레이아웃, 일러스트, 카피 등과 같이 정보 전달과 구매에 영향을 끼치는 중요한 디자인 요소들이 있습니다. 각기 다른 디자인 요소들은 결국 하나의 브랜드를 이야기하기 위해 이루어집니다. 마케팅 전략이나 원활한 유통 등을 이유로 디자인 요소에 대한 의견을 제안하면 충분히 검토되고 타협할 수 있지만, 브랜드 아이덴티티에 혼동을 줄 수 있는 의견들은 논리적인 설득을 통해 고수하며 분명한 브랜드 이미지를 추구합니다.

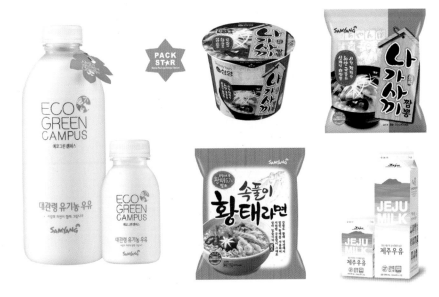

19

패키지 디자인 시장의 전망과 미래는 어떤가요?

얼마 전 패키지 관련 포스팅에서는 우리나라 생활폐기물 중 포장 쓰레기가 차지하는 비율이 32%에 이른다고 했습니다. 이 문제는 비단 국내뿐만이 아닌 지구 환경 문제로 대두되며, 세계 곳곳에서 포장 쓰레기 해결을 위해 펼쳐지는 활동에 주목해야 합니다. 핀란드에서는 재활용할 수 있는 택배 가방인 '리팩'이 등장했고, 독일에는 사람들이 준비한 용기에 원하는 만큼 과일, 밀가루, 샴푸 등의 식재료나 생활용품을 담아가는 프리사이클링 마켓이 생겼습니다.

앞으로 패키지 디자인 시장은 지금보다 더욱 적극적으로 친환경 형태가 될 것이며, 동시에 지속 가능한 패키지와 더불어 상품성 있는 디자인에 관한 고민도 함께 논의되지 않을까 합니다. 또한 3D 프린팅의 보급으로 인한 1인 공급자 시대의 도래도 소비 행태의 변화를 가져올 것이기 때문에 간과할 수 없습니다. 앞으로 디자이너들의 관심과 노력이 더욱 절실해질 것을 인식하고 책임감을 가져야 합니다.

디자이너로서 준비해야 하는 직무 능력이 있다면 무엇이 있을까요? 아트디렉팅 경험을 통해 얻게 된 경험은 무엇인가요?

패키지 디자인을 하다 보면 표현에 관심을 갖고, 패키지는 단순히 예쁜 옷이라는 생각을 가질 수 있습니다. 틀린 생각은 아니지만 이는 패키지 디자인의 중요한 요소 중 하나일 뿐입니다. 진정으로 패키지 디자이너로서 역할을 하려면 옷을 입고 있는 대상과 그 옷이 잘 어울리는지, 또 이 옷을 입고 어디에 가서 어떤 대상과 만나고, 결국 상품에 대해 어떤 방식으로 장점을 어필할지 고민하는 마케팅적인 접근

능력이 중요합니다.

예를 들어, 대형 할인점과 단독 매장의 환경을 고려해보면 클럽과 커피전문점에 비유할 수 있습니다. 시끄러운 클럽에서는 눈에 잘 띄어야 하고 목소리도 크게 내야 하지만, 조용한 커피전문점에서는 오히려 튀는 의상이나 큰 목소리가 분위기를 망칠 수 있기 때문에 전체적인 어우러짐이 중요합니다. 이러한 마케팅적인 개념이 튼튼해야 브랜드와 소비자 입장을 이해하고 소통의 역할을 잘 해낼 수 있습니다.

기획자나 다른 협업자들과의 커뮤니케이션에서 가장 중요한 것은 무엇일까요?

대부분의 디자이너들은 협업보다 개인 작업을 선호합니다. 아무래도 개인의 감성이 차지하는 부분이 많은 작업이기 때문입니다.

하지만, 패키지 디자인은 항상 마케팅 전략을 기반으로 이루어져야 하고, 디자인이 제품으로 나오는 과정에서 또 다른 협업자들과 커뮤니케이션할 수밖에 없습니다. 이때 소통하는 사람의 관점에서 바라보는 것이 중요합니다. 예를 들어, 기획자는 제품의 정보를 잘 표현하는 것이 가장 중요할 수 있고, 영업자는 잘 팔리기 위해 제품이 눈에 잘 띄는 것이 가장 중요할 수도 있습니다. 소통하는 사람의 입장에서 바라본 디자인은 '어떤 부분이 가장 중요한 가치일까?'라는 질문을 던지고 상대방 입장을 이해하며 함께 조율하는 태도가 중요합니다.

주로 어디에서 영감을 얻나요? 영감을 얻기 위해 하는 활동이 있다면 소개해 주세요.

디자인 서적과 함께 항상 챙겨보는 것은 식품

관련 잡지입니다. 식품 패키지를 디자인하면서 소비자의 생각과 트렌드를 가장 손쉽게 얻을 수 있는 매체이기 때문입니다. 또한, 잡지는 카테고리별로 대상이 분명하기 때문에 소비자 성향과 트렌드를 파악하기에 좋습니다.

이밖에도 최근에는 하이네켄 클럽보틀 파티에 참여하여 UV 조명에 반응하는 특수한 클럽보틀 패키지 디자인을 체험하면서 지속적으로 새롭고 다양한 경험을 통해 영감을 얻고 있습니다.

디자인 철학을 묻고 싶어요. 디자이너로서 어떤 가치를 추구하나요? 자신만의 스타일(개성)을 만들기 위해 어떤 기준과 지향점을 가지고 있나요?

이탈리아의 패션 거장 알 바자 리노(Al Bazar Lino)는 "스타일은 유행이 아니라 우리 내면에 있는 무엇이다."라고 했습니다. 우리들 각자는 영혼을 가지고, 그 영혼은 자신이 바라본 세상에서 경험을 통해 영향을 받습니다. 좋은 디자인은 경험을 통해 느낀 영혼의 결과물이어야만 사람들에게 진정성 있게 다가갈 수 있습니다. 항상 디자인 대상과 소비자 입장을 직·간접적으로 경험하며 영혼이 담긴 디자인을 위해 노력하고 있습니다.

최근에 공부했던 분야나 영감을 준 작품, 도서가 있다면 추천해 주세요.

얼마 전 브랜드 경험(BX : Brand eXperience) 디자인의 개념과 실제 사례를 찾아보던 중 마케팅& 브랜드 전문지 ≪유니타스 브랜드(VOL.33)≫를 읽었습니다. 인터뷰 형식의 내용이라 흥미롭게 읽었고, 소비자와 1대1로서 브랜드 경험을 더욱 깊이 있게 생각할 수 있었습니다. 우아한 형제들 김봉진 대표의 인터뷰 중에서 "좋은 것이 무엇이냐는 질문에 앞서 '좋은 것'의 기준은 무엇인가에 대해 생각해볼 필요가 있다."라는 말이 인상 깊었습니다.

후배 디자이너들에게 들려주고 싶은 조언이 있다면 말씀해 주세요.

좋아하는 고사성어 중에 '의재필선(意在筆先)'이 있습니다. 서예에서 사용하는 말인데 '붓질보다 뜻이 먼저'라는 이야기입니다. 우리는 디자인할 때도 가끔 디자인하는 이유나 의미보다 표현을 더 중요시하는 경향이 있습니다. 결국, 뜻이 없는 표현은 감성 없는 기술일 뿐입니다.

최근 화제가 되고 있는 오디션 프로그램에서도 심사위원이 노래를 아무리 잘 불러도 그 안에 진심이 없다면 듣는 사람들에게 감동을 주지 못한다고 이야기했습니다. 디자인할 때도 표현하고자 하는 명확한 브랜드 이미지를 상기시키며 진심으로 사용자를 생각하면서 디자인한다면 저절로 마음을 움직이는 좋은 디자인으로 완성할 수 있을 것입니다.

PACKAGE
DESIGNER
INTERVIEW

3

채보라

- 시각 디자이너, 디자인 강사, 프로보노 디자이너
- 롯데칠성음료(주) 주류BG 상품개발팀, 책임 디자이너
- (주)두산 주류BG 마케팅팀, 디자이너
- 용인송담대학 시각디자인학과 강사
- 사회적기업진흥원 전문가 재능기부 프로젝트 참여

패키지 디자인만의 매력은 무엇인가요?

저는 회사의 상품개발팀에서 마케팅, 영업, 구매, 생산 및 각 공장의 담당자들과 커뮤니케이션하면서 시장 트렌드와 고객 기호에 따른 회사 정책과 제품 특징을 디자인에 반영하는 패키지 디자이너입니다. 10여 년 전 입사 초기만 해도 일반적으로 패키지 디자인이 제품 포장재와 용기 외관의 콘셉트를 설정하고 표면을 디자인하는 것이라고 생각했습니다. 아직까지도 주변에서는 이러한 오해를 하는 사람들이 많지만 패키지 디자인은 디자인적인 창의성과 기술만을 요구하지 않습니다. 당연히 마케팅적인 감각도 있어야 하죠.

패키지 디자이너들이 마주치는 큰 장벽이 있어요. 바로 패키지 공정에 대한 완벽한 이해예요. 제품의 정확한 규격, 생산 방식, 포장 소재, 인쇄 방식을 철저히 꿰고 있어야 합니다. 인쇄소와 공장 특성도 알고 있어야 하죠. 패키지 디자이너가 디자인만을 한다고 생각하면 큰 오산이에요. 공정 전체를 이해하고 통제할 수 있는 리더십이 있어야 합니다. 그렇지 않으면 아무리 좋은 패키지 디자인이라도 잘못 인쇄되고 잘못 패키징되면 그야말로 예산 낭비를 가져와 인쇄, 포장된 제품 전량을 처음부터 다시 디자인하고 인쇄해야 하는 대참사를 낳죠. 패키지 디자인은 무거운 책임이 따르는 만큼 '매력 있는 일인가?'라고 자문해 보지만, 답은 항상 'YES!'입니다.

패키지 디자인은 기업의 제품을 시장에 내놓는 최전선의 전방위 디자인(Design of Avant Garde)입니다. 디자인 효과를 고객 선호도, 매출 변화 등으로 가장 먼저 느낄 수 있죠. 신제품 런칭이나 제품 디자인 리뉴얼에 들어가면 그야말로 디자인팀은 전쟁

입니다. 협력부서, 협력업체 등과 함께 사소한 부분까지 챙기면서 출시를 앞두고 모두가 전투태세를 갖추는 셈이죠. 이러한 과정을 거쳐 시장에 출시한 제품의 패키지 디자인이 꽤 좋은 반응을 보이고 매출에 큰 영향을 끼쳤다는 보고서가 올라오면 디자이너로서 엔도르핀이 마구 솟구쳐 나옵니다.

패키지 디자인 시장의 전망과 미래는 어떤가요?

패키지 디자인은 시각 디자인의 한 분야로, 90년대 말까지 포장 디자인이라고 통칭되었습니다. 당시에는 독창적이고 개성 있는 디자인 자체보다 제품 용기, 포장 소재는 물론 패키지 양산재의 비용 절감이 더 중요했습니다. 인터넷 시대가 불어 닥치고 온라인 커머스는 이제 소셜 커머스를 넘어 모바일, 글로벌 커머스로 확장되었기 때문에 이제 상품의 패키징은 전과 다르게 매력적인 디자인으로 갈아입어야 합니다.

수백만 가지의 상품이 진열되어 있는 백화점과 대형 할인점에 가면 수많은 패키지 디자인을 확인할 수 있습니다. 다양한 경쟁 제품과 소비자 사이에서 소비자와 생산자가 만나는 접점이 늘어나고 유통과 물류 속도가 빨라질수록 패키지 디자인의 중요성은 커집니다. 생산된 제품들은 순식간에 고객을 만나기 때문에 상품 패키지는 더 이상 제품을 담거나 둘러싸는 용기와 포장의 외관만이 아니라 제품 속성을 알리는 중요한 커뮤니케이션 매체로 부상했습니다. 최근 국내외 유명 광고회사들은 기업의 신제품 광고를 위한 통합 마케팅 전략(Integrated Marketing Communication Strategy)을 세울 때 반드시 패키지 디자인을 포함하는 추세이며 앞으로 이러한 흐름은 더욱 확대될 것입니다.

그리고 패키지 디자인에 들어가는 창의적 여유가 더욱 늘어날 것입니다. 패키지 디자인 공정의 단순화, 자동화 속도가 빨라질 뿐만 아니라 다품종 소량 포장 기술도 날로 발전하기 때문입니다. 그만큼 패키지 디자인은 과거의 전통적인 포장 공정에 얽매이지 않고 개성 있고 친환경적이며, 다기능적인, 무엇보다 소비자들과 그 자체로 만나는 커뮤니케이션에서 발전할 것으로 기대합니다.

이런 사람과 일하고 싶다! 함께 일하고 싶은 동료(또는 신입) 디자이너의 이상적인 성향과 자세가 있다면 알려주세요.

예전에 부러움의 대상은 디자인 툴을 환상적으로 다루는 전문가들이었는데 이제는 확연히 달라졌습니다. 디자인 기술자는 얼마든지 있거든요. 저 또한 몇 년의 경력이 쌓이고 나니 자연스럽게 디자인 툴을 부담 없이 사용할 수 있었습니다.

디자인 툴에 대한 감각과 활용은 시간이 지나면 자연스럽게 혹은 빠르게 익숙해집니다. 하지만, 디자인을 설명하고 다른 사람을 대하는 커뮤니케이션 방식은 이미 준비되어 있거나 혹독한 훈련을 거쳐서 준비해야 할 일입니다. 디자인 실력은 조금 부족해도 디자인을 분석하고 그것의 숨은 의미와 표면적인 의미를 설명하고 주장할 수 있는 사람이 얼마나 필요한지 느꼈습니다. 쉽게 말해 디자인 스토리텔링을 적극적으로 시도하는 사람들이 파트너로서 필요합니다.

더불어 디자인 마인드를 키우기 위해 디자인 사례 스터디와 포트폴리오 작업을 꾸준히 하는 사람이 좋습니다. 디자이너가 움직이지 않으면 절대로 창조

적인 디자인이 나올 수 없어요. 창조적인 디자인이 나오더라도 타인과 고객에게 설명할 수 있는 근거와 논리가 없다면 그 디자인은 죽은 디자인, 자기 위안의 디자인에 머물고 맙니다.

많은 디자이너의 포트폴리오를 받아보셨을 때 기억에 남는 것이 있었나요? 또는 포트폴리오 구성 시 주의해야 할 점이 있다면 알려주세요.

많은 디자이너가 더 많은 작업을 보여주고자 하는 욕심을 잘 버리지 못하는 것 같습니다. 최상의 작품을 통해 스스로 퀄리티를 높여야 하는데, 욕심 때문에 전체적인 퀄리티를 낮추는 경우가 많습니다. 포트폴리오 작품 수가 적더라도 각 프로젝트를 가장 잘 이해하고 표현한 작품으로 구성하는 것을 추천합니다.

각각의 프로젝트 퀄리티는 상당히 높더라도 개성이 너무 뚜렷하여 패키지 디자인, BI, 광고 등 여러 분야 디자인에서 한 사람의 작업이라는 것이 명확하게 느껴지는 작품으로만 구성하는 경우가 있습니다. 여러 분야의 포트폴리오를 본 것이 아닌 하나의 프로젝트를 본 듯한 느낌의 포트폴리오는 스스로 작업 한계를 보여주므로 포트폴리오 구성 시 주의해야 합니다. 실제로 이런 포트폴리오는 어떤 작업을 맡겨도 비슷한 결과를 보여줄 것 같아 선택하지 않았습니다.

기획자나 다른 협업자들과의 커뮤니케이션에서 가장 중요한 것은 무엇일까요?

패키지 디자인은 그야말로 기업의 최전선에서 일하는 영업, 마케팅, 기획팀과 호흡이 가장 잘 맞아야 합니다. 이때 디자이너는 본인의 스타일을 버려야 합니다. 실무 디자이너 중에서는 이러한 고집(?)

때문에 마케터, 기획자, 영업담당자들과 부딪히고는 '디자인 정말 못 해먹겠다.'라고 불쾌해 하는 사람이 더러 있습니다. 패키지 디자이너는 자신이 이해한 상황, 경륜과 노하우가 들어간 디자인에 대한 집착을 버려야 해요. 디자이너가 마케터, 기획자들과 같은 선상에서 고객을 찾고 대상과 포지셔닝을 정하려고 노력할 때 빛납니다. 고립된 예술품이 아니라 누구나 함께 이야기할 수 있고 개선할 수 있는, 중요한 마케팅 자원을 투입할 수 있는 하나의 커뮤니케이션 매체인 것입니다.

디자인은 시각 이미지만이 아닌 '커뮤니케이션'입니다. 그러므로 디자이너는 커뮤니케이션 과정을 이끌어가는 기획자와 같은 사고를 가져야 합니다. 그래야만 구상한 사례들이 풍부해지고 최종 결과물이 예리하게 나와요. 그러면 "아 시각 이미지는 시작이 아니라 결과구나. 디자인의 시작은 기획자, 마케터와 같은 선상의 고민이고 디자인 결과는 모두가 만족하고 힘을 싣는 '파워업 비주얼(Power-Up Visual)'이구나."라고 깨닫습니다.

디자인 실력이 성장하게 된 본인만의 훈련 방법이 있었나요?

실력이 딱 봐서 좋은 디자인을, 뭔가 색다른 디자인을 뽑아내는 능력인 줄 알았던 시기가 있었어요. 콘셉트를 정하지 않았지만 운 좋게 나온 디자인을 남들이 칭찬하고, 소비하면 그것으로 디자인이 완수되었다고 생각했었습니다. 하지만 이상하게도 그런 일이 있고 나서 다시 어떤 디자인을 시작하면 과거의 축적된 성공 경험(?)이 전혀 기억에 없을 뿐만 아니라 디자인에 담아야 할 본질과 특징을 망각한 채 시

작했습니다. 생각 없이 디자인 툴만 다루고 있던 것이죠.

디자인할 때는 디자인에 영향을 미치는 여러 가지 창의적인 경험을 쌓아야 합니다. 그동안 직접적인 디자인 경험보다는, 자유롭게 생각하고 재미를 더하기 위한 상상을 많이 했습니다. 혼자 여행을 떠나 눈앞에 펼쳐지는 다양한 디자인 조형물, 인쇄물, 사인 디자인을 보면서 어떠한 기획이나 의도가 있었는지 역으로 추정하는 생각의 연습을 했습니다. 시내의 대형 서점에 가서 미술품이나 디자인 화보를 보고 집에 돌아와 기억에 남은 잔상들을 기하학적인 패턴으로 만드는 연습도 했죠.

무엇보다 마케팅, 경영 관련 세미나, 문화예술 관련 토크 콘서트에 참여해 패널들의 주장과 설득, 수용과 협의 과정을 커뮤니케이션 디자인 과정과 꾸준히 연결하면서 도움을 얻고 있습니다. 디자이너는 커뮤니케이터가 되는 훈련을 계속해야 한다고 생각해요. 디자인에 집중해야 하지만 디자인을 벗어나 새의 눈(Bird's Eye View)으로 디자인을 둘러싼 마케팅, 브랜딩, 기획, 전략, 영업의 커뮤니케이션을 조망해야 합니다. 그래야만 디자인에 여러 뜻을 담고, 껍데기가 아니라 대중을 흔들고 시장을 흔드는 파워 디자인(Power Design)을 완성할 수 있습니다.

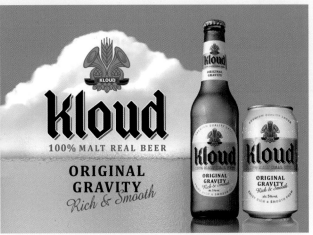

주로 어디에서 영감을 얻나요? 영감을 얻기 위해 투자하는 활동이 있다면 소개해 주세요.

디자이너로 활동한지 어느덧 10년이 넘었는데요. 특이하게도 '아, 이거다!' 싶은 디자인 아이디어는 순차적으로 축적되거나 선형적으로 발휘되지 않아요. 저는 어떠한 형상이 갑작스럽게 뇌리를 스치면 떠오른 이미지의 평면적 구조, 색, 입체적 패턴 등을 골똘히 생각합니다. 그러다보면 머릿속 어딘가의 저장소에 처음 떠오른 이미지의 시각적 총체가 여러 방식과 형태로 각각의 저장소(Inventory)에 저장되거든요.

디자인 영감을 키우기 위해 디자인 서적이나 디자인 포트폴리오북을 자주 보고, 디자인 전시회에 자주 가지는 않아요. 저에게는 디자인에 대한 직접적인 관심은 오히려 뒷전이에요. 디자인 영감을 키우기 위해 디자인을 보지 않고, 좀 특이하지만 생태학, 지구과학, 천문학 관련 서적과 화보들을 많이 봅니다. 자주 보는 책이 있다면 국내뿐만 아니라 세계문화유산과 관련된 사진 및 화보, 문화사 관련된 것들이 있습니다. 시각화된 결과물은 결국 시간의 역사를 담고 그 속에는 시대정신과 이상이 담겨 있죠. 겉으로 드러난 문양과 패턴을 자세히 보면 기하학이 보이고 이를 곰곰이 생각해보면 그 시대, 그 문화를 사는 사람들의 일상이 보이기도 합니다.

디자인에 대한 철학을 묻고 싶습니다. 디자이너로서 어떤 가치를 추구하나요? 자신만의 스타일(개성)을 만들기 위한 기준과 지향점을 가지고 있나요?

디자인 실무에 몰두한 시간을 계산했을 때 1만 시간이 채 안 되지만, 디자인 철학이나 디자이너의

가치를 말하기 전에 이런 말을 하고 싶어요. "디자이너는 자신의 디자인에 대해서 그 누구보다 쉽게, 편하게 이야기할 수 있어야 한다.", "디자이너는 제품에 디자이너의 혼을 넣지 말고, 고객의 혼을 담아야 한다.", "디자인은 시장경제와 자본주의를 보다 합리적이고 아름답게 바꿀 수 있는 시각적인 혁명의 도구이다."라고 말입니다. 세 문장은 디자인하면서 늘 가슴 속에 간직한 문장들로, 그동안 일하면서 언제부턴가 개인적으로 정리되어 각인된 메시지입니다. 아직 저도 많이 부족하지만 늘 자신의 관습적인 사고, 박약한 장인 정신과 싸워야 합니다.

디자인은 회사와 조직을 위해 도움 되는 영리적인 행위이면서 자본주의 세상에 살고 있는 우리들의 생각을 조금 더 여유롭고 편하게 만들며 불평등한 소비 환경을 평등하게 만드는 비영리적인 행위가 될 수 있습니다. 작가와 관객만을 위한 것이 아니므로 팔거나 사기 위한 물건과 서비스를 고려해서 디자인해야 합니다. 그러므로 디자이너는 사회적인 소명 의식이 있어야 합니다.

최근에 공부했던 분야나 영감을 준 작품, 도서가 있다면 추천해 주세요.

패키지 및 프로모션 디자인을 하면서 대학원에서 커뮤니케이션 디자인, 시민 서비스 디자인, 융합디자인 교육에 대해 공부했습니다. 다양한 매체 환경에서 디자인이 어떻게 사회적인 기능을 하는지, 디자인 마인드가 반영된 여러 사물이 대중에게 어떠한 일상의 변화를 주는지가 중요한 화두였습니다. 제대로 된 디자인을 도출하고 이것이 사회에서 합리적인 기능을 하기 위해서는 디자인 분야의 기술 양성

교육뿐만 아니라 디자인 가치와 커뮤니케이션 효과를 이해하고 적용하는 이른바 디자인 시민성(Design Citizenship)이 확대되어야 한다는 견해를 가졌죠.

디자인 문화학과 인문학적 가치의 중요성을 강조한 빅터 파파넥(Victor Papanek)의 《인간을 위한 디자인》, 20세기 현대 디자인의 흐름과 발전을 담고 있는 와카미야 노부하루의 《현대 디자인사》를 읽으면서 디자인이 인간의 의식과 사상 발전에 따라 사회 트렌드를 반영하기도 하고 또는 그 흐름을 이끄는 사회적 기제라는 인식을 가졌습니다. 최근 디자인학회 활동을 하면서 읽었던 책 중에는 영미권의 대표적인 녹색건축운동가인 제이슨 맥래넌(Jason F. McLannen)의 《지속 가능 디자인의 철학 The Philosophy of Sustainable Design》도 저에게 매우 중요한 영감을 주었습니다. 친환경, 녹색성장, 기업의 사회적 책임, 공유의 시민사회가 중요해지는 새로운 도전 속에서 디자이너들이 어떻게 사고의 지평을 바꾸고 삶의 공간을 디자인해야 하는지 그 해답을 알려줍니다.

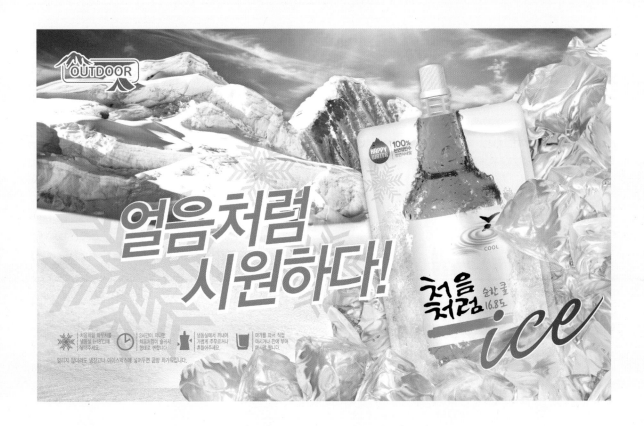

PACKAGE DESIGN

PLANNING
.
MARKETING
.
DESIGN
.
IMPLEMENT
.
TRANSPORTATION & DISPLAY

01

RULE

먼저 제품을 파악하라

현대 사회에서 소비자가 직접 구매하는 화장품, 음료, 전자제품 등은 포장되지 않은 경우가 거의 없습니다. 그렇다면 제품을 포장하는 이유는 무엇일까요?

만약 제품을 사서 포장을 풀었는데 망가진 제품이 들어 있다면 기분이 어떨까요? 흰색 포장지에 제품에 관한 정보가 없다면 과연 쉽게 구매할 수 있을까요? 수많은 제품군Category 중에서 브랜드를 구분할 수 없다면 무엇을 선택 기준으로 삼을까요? 진열된 수많은 제품 중에서 광고, 포스터 등을 통해 눈에 익은 제품을 고를까요? 아니면 전혀 듣지도, 보지도 못한 제품을 고를까요?

패키지는 제품의 얼굴인 동시에 제품 또는 기업 이미지를 전달하는 소통의 도구입니다. 제품 그 자체로 소비자의 구매 동기를 자극하므로 패키지 디자인은 현대 사회의 산업 전반에서 마케팅 도구로써 중요한 기능을 합니다.

패키지 디자인이란 무엇인가?

패키지 디자인Package Design은 제품을 담는 용기나 포장을 만들고 디자인하는 활동으로써 제품 관리의 일종입니다. 패키지Package는 보통 포장이라고 하며, 제품의 신분을 분명하게 나타냅니다. 또한, 소비자가 제품을 구매하도록 충동을 유발하며 제품을 안전하게 운반하는 보호 기능을 갖습니다.

고대의 패키지 디자인은 '교환Exchanging of Goods'을 전제로 가장 필요한 생활용품만을 취급하였습니다. 제품의 저장이나 보호 기능만을 중요하게 생각하여 재료 또한 나뭇잎, 나무줄기, 자루, 토기 등을 사용했으며 시장 중심의 유통이나 판매를 위한 디자인은 중요하게 여기지 않았습니다.

생활에 필요한 것을 보호하기 위한 목적으로써 패키지는 산업 발달과 더불어 제품 개발에서 필수 조건으로 자리 잡았습니다. 패키지의 의미도 제품을 보호, 수송하는 역할과 동시에 마케팅 역할을 수행하는 기업 경영의 일부로 인식되고 있습니다.

많은 물품이 산지보다 멀리 떨어진 곳에서 소비되는 경우가 많아지자 더욱 편리하고 안전하게 운반해야 하는 유통상의 문제가 떠올랐습니다. 가장 큰 변화로는 소비자의 구매 충동을 위한 제품 정보 전달과 디자인 정책이 패키지에서 중요한 요소가 되었습니다. 특히 패키지 재료와 소재 및 독창적인 디자인 개발이 경영과 판매의 필수 불가결한 요소로 자리 잡았습니다.

현대 사회에서 패키지 디자인은 구매자와 제품이 직접 소통할 수 있는 최후의 미디어입니다. 셀프 서비스가 범람하는 오늘날에는 제품이 눈에 잘 띄고, 호기심을 유발하며 어떠한 내용인지 명확하게 알 수 있어야 합니다. 결과적으로 제품에서 구매 의욕을 증진할 수 있는 패키지 디자인의 역할이 강조됩니다.

패키지의 기본 형태

패키지를 분류하는 명확한 기준은 없지만 주로 형태별, 기능별, 재료별, 방법별 등으로 구분합니다. 가장 기본적인 패키지 구성을 살펴보면 크게 다음과 같은 세 가지 형태로 나눌 수 있습니다.

단위 패키지

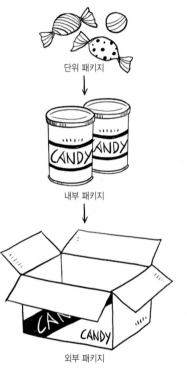

물품마다의 개별 패키지를 말하며 소비자가 구매할 때 제공되는 소비 단위 포장을 말합니다. 단위 패키지는 내용물인 제품을 보호하고 시장성을 높이기 위한 것입니다. 제품을 직접 담는 용기Primary Package와 용기를 보호하되 제품을 사용할 때 이를 버리는 포장Secondary Package이 있습니다. 예를 들면, 향수를 담은 병이 용기(주요 패키지)이고, 향수병을 담은 종이 상자는 포장(부차적인 패키지)입니다.

내부 패키지

물, 빛, 열, 충격 등을 고려해서 내용물을 안전하게 보호하기 위해 방습, 방수, 방충 처리한 내부 포장을 말합니다. 내부 패키지는 상업 포장Commercial Package과 산업 포장Industrial Package으로 나뉩니다. 상업 포장은 소비자의 구매 심리, 이미지, 디자인, 점두 진열 효과를 중심으로 이루어집니다. 산업 포장은 그 자체의 형상, 수송 등 제품의 보호 측면에서 이루어지는 포장을 말합니다.

외부 패키지

먼 곳으로 내용물을 안전하고 확실하게 운송하기 위해 취급상의 편리함을 고려한 포장으로, 운송 포장Shipping Packing이라고도 하며 일정 수량의 포장 제품을 골판지 상자에 넣은 것입니다. 내용물을 상자, 포대, 나무통, 캔, 플라스틱, 비닐, 폴리에틸렌PE 등의 용기에 넣거나 기타 재료로 결속시킨 다음 기호, 제품명, 상표명, 구성비, 라벨Label 등을 표시하는 패키지입니다.

패키지의 필수 기능

패키지는 내용물을 보호하고 디스플레이 효과를 가지며 사용하는 데 편리함을 주므로 조형미와 함께 구매력을 자극하는 등의 여러 조건을 만족시켜야 합니다. 패키지 디자이너가 디자인할 때 패키지의 가장 기본적인 필수 기능에 대해 살펴봅니다.

보호 · 보존성

패키지 디자인은 내용물을 보호하고 보존하는 기능이 가장 중요합니다. 오늘날 제품은 운송과 보관을 비롯한 모든 유통 과정에서 생길 수 있는 문제들을 패키지 디자인을 통해 해결하고 있습니다. 그러므로 패키지는 생산자와 소비자를 연결하는 유통 과정에서 제품을 원형 그대로 유지해 그 기능을 발휘할 수 있도록 보호 기능과 함께 각종 오염, 변질로부터 보존해야 합니다.

편리성

제품이 그 자체로 패키지가 되어 수송 기관을 통해 유통되는 경우 소비자나 판매원이 취급, 사용할 때도 편리해야 합니다. 제품 운반, 보관, 배달, 하역 작업이 쉽도록 형태 및 취급에 관한 연구가 필요합니다. 예를 들어, 여러 개의 개별 포장을 합쳐 상자에 넣어서 하나의 커다란 집합 포장을 만들 수 있습니다. 이 상자들이 합쳐져 보관 창고에 운반되고 다시 가맹점이나 기타 도소매상으로, 그리고 소비자에게 유통되기까지 운반비나 경비를 감소시켜 소비자에게 편리함을 줘야 합니다.

제품성

오늘날 패키지는 그 자체가 제품으로 인식되어 디자인 중요성이 커졌습니다. 소비자는 매장에서 내용물에 관한 정보를 확인하기 전에 패키지 디자인을 통해 제품 정보를 감지합니다. 따라서 패키지의 제품성은 디자인이 제품 판매에 어느 정도 이바지하는가를 가리키는 것으로써 그 효과가 대단히 큽니다.

심리성

소비자는 같은 가격, 같은 용량이라도 크기가 다른 두 종류 패키지에 다른 반응을 보입니다. 큰 패키지의 양이 더 많다고 생각하거나 작은 패키지는 큰 패키지보다 품질이 더 좋을 것으로 생각하는 등 사람마다 각기 다른 생각을 가집니다. 소비자의 의사 결정은 환경, 배경, 욕구 등에 영향을 받습니다. 패키지를 통해 제품 판매를 촉진하려면 구매 심리에 관한 조사와 연구를 충분히 해야 합니다.

현대의 다양한 패키지 디자인

패키지 디자인은 진화한다

과거의 패키지 디자인과 현대의 패키지 디자인 개념은 상당히 다릅니다. 초기 산업 사회에서 포장의 역할이란 단지 제품을 안전하게 담는 기능이 목적이었습니다. 하지만, 물질 만능의 풍요로운 현대 사회에서는 패키지 디자인의 역할이 과거보다 훨씬 광범위하게 확대되고 있습니다.

제품이 경쟁력을 갖기 위해서는 근원적인 기능을 충분히 갖추면서 과거에는 특별히 필요하지 않았던 여러 가지 부수적인 기능이 추가되어야 합니다. 이것은 현대 사회에서 변화된 제품 가치의 특성입니다. 급속한 산업 발달과 정보화 시대를 맞아 모든 제품에 이르러 패키지 디자인에서도 여러 가지 기능과 역할을 강요하게 된 근원입니다. 특히 감성 디자인 제품의 가치는 다양하고 까다로운 소비자 취향을 만족시키며 그 어떤 제품의 가치 요소보다 효과적이며 다른 상업 요소보다 경쟁력은 물론이고 브랜드 부가가치를 높이는데 편리한 수단이 되었습니다.

현대 사회에서 패키지 디자인의 역할이란 소비자의 다양한 욕구를 충족시키는 데 영향력을 발휘하는 것입니다. 즉, 물질적인 기능과 감성적인 기능을 만족시키며 다양한 목적을 달성하기 위해서 일정한 형태를 취하고, 이를 담는 형태를 만들거나 도형화하는 모든 제반 활동을 뜻합니다.

패키지 디자인은 왜 진화하는가?

여러분은 상점에 진열된 수많은 제품 중에서 단 하나의 제품을 선택하여 구매하기 전까지 가장 먼저 무엇을 살펴보나요? 아마 제품에 관한 정보나, 찾고 있던 특정 브랜드 또는 단순히 마음에 드는 디자인이든지 판단의 기준은 패키지 디자인일 것입니다.

과거의 물자 부족 시대에는 포장의 기능이란 거의 없었다고 해도 과언이 아닙니다. 세계 대공황과 2차 세계대전, 산업혁명을 거치고 대량생산, 대량소비라는 새로운 시장구조가 형성되면서 생산 위주의 경제활동에서 벗어나 생산, 판매, 유통, 소비 단계에서 포장의 기능과 역할이 주목받았습니다.

특히 근래 20~30년 동안 포장에 대한 인식을 변화시킨 요인은 고도의 경제 성장 이후 기업 간 판매 경쟁 심화, 각종 매체의 비약적인 발전, 그리고 슈퍼마켓의 셀프 서비스 출현 등입니다. 특히 슈퍼마켓, 대형 할인점과 같은 대규모 유통 구조는 소비자의 구매 패턴과 패키지 디자인을 근본적으로 변화시켰습니다. 직접적인 판매가 사라져 눈앞에 있는 패키지로부터 제품 정보를 얻을 수밖에 없게 되었습니다. 기업의 마케팅 전략으로서 패키지 디자인은 매출과 직결되었고 제품의 질도 중요하지만, 제품이 곧 패키지라는 개념이 부각되면서 패키지 디자인의 중요성은 더욱 강조되었습니다. 현대 사회에서는 기업의 물리적인 기술력이 대부분 평준화되었으며 국내에서 출시하는 다양한 제품은 물론 세계 각국으로부터 수많은 제품이 수입, 판매되어 극심한 경쟁 상태에 놓였습니다.

패키지 디자인은 '제품 자체를 담거나 넣는다'는 포장의 일반적인 개념을 넘어 진화하고 있습니다. 소비자를 위한 제품의 정보 전달 기능을 수행하고, 제품의 품격을 높여 소비자에게 구매의 희열감을 느끼게 합니다. 제품을 사용하는 동안 심미적 만족감을 높이고, 구매 동기Purchase Motivation를 유발하는 직접적인 매체Direct Media가 되기도 합니다. 또한, 제품 경쟁력을 향상하고 원가를 절감하면서 품질 향상 및 편리한 사용성으로 기업 이윤 증대에 이바지할 수 있는 기본 매체로서 구실을 합니다. 이제는 사회적 책임에서 더 나아가 환경 보존의 역할까지도 감당해야 합니다.

패키지 디자인은 그 자체가 제품이기 때문에 얼마든지 제품이 가진 가치를 뛰어넘을 수 있습니다. 제품에 문화라는 옷을 입히고 매무새를 다듬어 하나의 이미지를 만들어 갑니다. 그 이미지에는 소비자의 제품 선호도를 형성하는 힘이 있습니다. 838억 달러(약 100조 원)의 자산 가치를 가지는 코카콜라가 그 대표적인 예입니다.

소비자와 제품의 첫 대면은 패키지에서 이루어지는 만큼 패키지 디자인은 소비자에게 브랜드 또는 제품의 좋은 이미지, 즉 호감Good Will을 심어줘야 합니다. 이것이 구매력과 연결될 때 성공한 디자인이라고 할 수 있습니다. 패키지 디자인에 관한 호

감은 '소비자 또는 잠재 고객들이 제품, 나아가 기업에 갖는 좋은 감정'입니다. 기업 측면에서 볼 때 이러한 호감은 마케팅 전략과 소비자들의 제품 사용 경험으로 발생합니다. 소비자들이 제품에 대해서 어떠한 경험을 하는가는 주로 제품 품질에 달려있고, 얼마나 많은 소비자가 그 제품을 경험하느냐는 기업 마케팅에 달려있습니다.

패키지 디자인은 이제 기업과 소비자를 떠나 우리 생활에서 없어서는 안 될 중요한 요소로 자리 잡았으며 급변하는 시대와 더불어 발전하는 필수 고성장 산업입니다. 또한, 미래의 시장 체제 환경에서 제품의 경쟁력 강화와 기업의 실제 자산인 브랜드 구축 방안에 효과적인 전략 도구로 디자인 산업과 기업의 성장, 발전에 절대적인 영향력을 가지고 있습니다. 이제 기업은 의미를 팔고 이미지를 수출해야 하는 시대입니다. 기능과 성능의 발 빠른 기술 교류와 개발 경쟁으로 제품이 쉽게 빛을 잃어가는 요즘, 패키지 디자인은 제품 시장을 활성화하고 나아가 자국 문화 개발과 미래 시장을 이끌어 가는 역할을 충실히 할 것입니다.

제품을 보호하라

마트에서 달걀을 구매하고 집에 돌아와 냉장고에 정리하다 보면 가끔 달걀이 깨져 있는 경우가 있습니다. 이때 여러분들은 어떤 생각이 드나요? 아니면 소중한 사람의 생일 파티를 위해 케이크를 샀는데 개봉하였더니 형태가 온전치 않은 경우 기분 좋게 웃을 수 있을까요?

패키지 디자인은 기본적으로 제품을 보호하는 역할을 합니다. 내용물 특성에 따라 무게나 충격에 강해야 하며 제품끼리 충돌하여 파손되는 것을 방지해야 합니다. 과일, 채소 등은 옆에서 가해지는 힘에는 파손의 우려가 적지만 위에서 가해지는 힘에는 파손의 우려가 큽니다. 반면 캔 커피, 음료는 제품 자체가 단단하여 위에서 가해지는 어느 정도의 힘에는 버티지만, 포장 안에서 제품끼리 충돌하여 파손되는 경우가 있습니다.

누르는 힘을 견뎌야 한다

제품이 생산되고 유통 과정을 거쳐 소비자에게 도달하기까지의 과정은 꽤 험난한 경우가 많습니다. 특히 농축산물의 경우 생산자에서부터 소비자까지 보통 4~6단계를 거칩니다. 그사이 제품에는 아무런 문제가 없을까요? 그렇다면 아무런 문제가 없는 것처럼 보이기 위해서는 어떻게 해야 할까요?

농축산물의 경우 여러 단을 쌓았을 때 위에서 누르는 힘에 잘 견뎌야 합니다. 캔이나 병 음료보다 제품 자체의 강도가 약하기 때문에 외부에서 약간의 힘이 가해져도 제품이 파손되거나 제품성을 잃는 경우가 많기 때문입니다. 골판지 상자를 사용하는 경우 두께가 5mm 이상의 합지로 된 EB골이나 BB골 등의 두꺼운 종이를 사용하거나 위에서 누르는 힘에 잘 견딜 수 있도록 구조적으로 견고하게 만들어야 합니다.

충격을 피해야 한다

유리컵, 유리병, 전구, 화장품 등과 같이 일상생활에서는 조그만 충격에도 파손되는 제품이 제법 많습니다. 이러한 제품들은 기본적으로 유통 과정에서 조심히 다루지만, 쉽게 파손되는 제품인 만큼 주의를 기울여야 합니다.

패키지 디자이너는 최대한 제품의 파손이 없도록 패키지를 구조적으로 잘 만들어야 합니다. 특히 외부 충격에서 오는 파손 위험과 더불어 상자 안에서 제품끼리의 충격으로 파손되는 일이 없도록 해야 합니다. 유리병에 든 음료, 술의 경우 제품끼리의 충돌로 상자 안에서 파손되면 상자 자체가 젖어 망가지고 다른 제품까지도 파손되는 경우가 많습니다. 와인병의 경우 기본적으로 유리병의 강도가 높아 위에서 누르는 힘에는 강하지만, 패키지 안에서 제품끼리 충돌하여 파손되는 경우가 많기 때문에 격벽을 설치하여 제품 사이의 충돌을 방지해야 합니다.

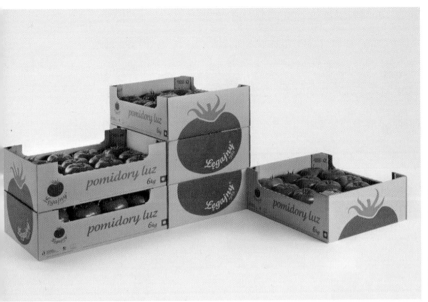

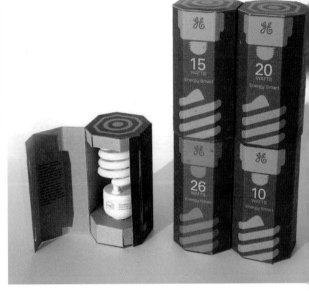

토마토 상자를 여러 단 쌓았을 때 상자가 무너지면 제품에 치명적이므로 상자의 모서리를 기둥처럼 세워 지지력을 강화했습니다.

전구를 보호하는 패키지 디자인은 외부 충격 보호도 중요하지만, 유통 과정에서 흔들림에 의해 파손될 수 있으므로 구조적인 안전성이 중요합니다.

정보를 전달하라

마트에 가면 볼 수 있는 수많은 제품 중에서 제품의 특성이 무엇인지, 어떻게 사용하는지, 어떤 종류인지와 같은 설명이 명확하게 표시되지 않아 제품 정보를 이해하기 어렵다면 선뜻 구매할 수 있을까요? 제품에 대한 중요도가 낮고, 값이 싸며, 상표 간의 차이가 별로 없고, 잘못 구매해도 위험이 별로 없는 제품인 저관여 제품Low-Involvement Product이라도 제품 정보나 상황별 설명이 없다면 구매를 주저할 것입니다.

제품 정보를 알린다

보편적으로 소비자들은 제품을 구매할 때 이 제품은 어떠할 것이라는 예측을 하고 구매합니다. 이때 소비자가 예측한 것과 제품을 사용하면서 느끼는 것이 다르다면 소비자는 제품에 대한 '인지 부조화Cognitive Dissonance'를 느끼고 좋지 않은 기억으로 남깁니다.

일반적으로 주황색 패키지 디자인은 오렌지 과즙이나 향의 무언가가 들어있을 것이라고 생각합니다. 연두색 패키지 디자인은 상큼한 향이나 맛을 기대하며 제품을 구매합니다. 하지만, 제품 구매 후 사용했을 때 주황색 패키지의 제품은 짠맛이 강한 소금이고, 연두색 패키지의 제품은 매운맛이 강한 고추장이라면 소비자들은 자신의 선택에 후회할 것입니다. 디자인의 독특성, 차별성을 떠나 패키지 디자인에는 기본적으로 이 제품이 어떠한 것이라는 것을 쉽게 인지할 수 있도록 알기 쉽고 친절하게 디자인해야 합니다.

제품 사용 정보를 알린다

신제품이나 제품이 업그레이드된 경우 소비자의 제품 사용 주기가 길다면 제품에 관한 자세한 정보를 알려줄 필요가 있습니다. 언제, 어떻게 사용하는 것이 좋고, 추가로 기업의 다른 제품과 같이 사용하도록 제안할 수 있습니다. 제품이 포화 상태일 경우에도 새로운 사용 방법을 보이거나 알려주면서 시장 크기를 유지하는 경우도 있습니다.

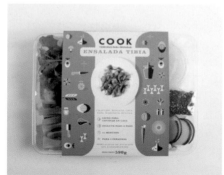 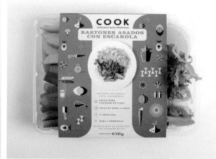

신선한 채소를 잘 다듬어 사용하기 편리한 형태입니다. 요리법을 패키지 디자인에 추가하여 초보자도 맛있는 음식을 만들 수 있도록 설명합니다.

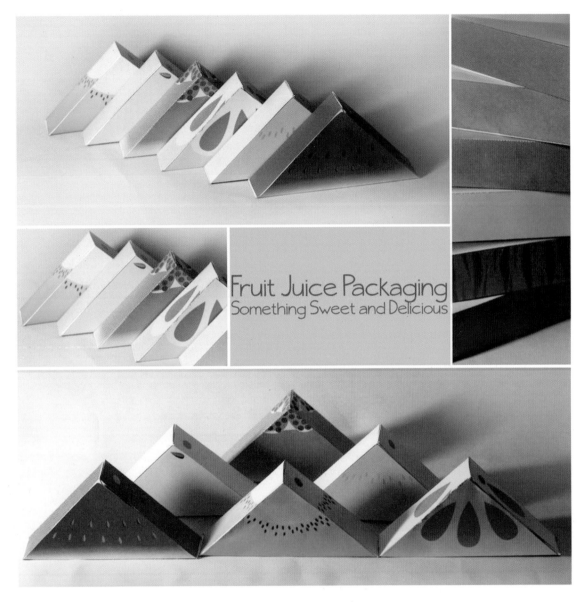

Fruit Juice Packaging
Something Sweet and Delicious

과일을 조각내어 먹기 편한 형태이
며, 패키지 디자인을 통해 제품의 맛
을 예측할 수 있습니다.

브랜드를 담아라

남대문, 자유의 여신상, 피사의 사탑, 에펠탑, 금문교 등 각 도시를 상징하는 랜드마크는 부연 설명이나 안내가 없이도 그 자체로 지역을 의미합니다. 제품의 패키지 디자인에서도 상징적인 요소를 활용하는 경우가 많습니다. 특히 유구한 역사를 가진 제품들은 정체성Identity을 유지하기 위해 노력하고 있습니다.

색으로 상징화하라

찌는 듯한 더위에 타는 듯한 갈증으로 슈퍼에서 탄산음료를 사기 위해 음료 냉장고 앞에 서니 빨간색 캔에 든 음료가 보입니다. 급한 마음에 브랜드를 확인하지 않고 이 탄산음료를 골랐을 때 어떤 음료일까요? 십중팔구 '코카콜라'일 것입니다. 또는, 집에서 편안하게 맥주 한잔을 즐기며 영화를 보기 위해 집 근처 편의점에서 캔 맥주를 살 때 바로 초록색 맥주 캔을 구매했다면 어떤 맥주일까요? 아마 '하이네켄'일 것입니다.

이처럼 효과적으로 소비자 인식에 오랫동안 남기는 방법 중 하나는 색을 상징화하는 것입니다. 이를 위해서는 오랫동안 제품의 아이덴티티를 유지해야 하며 광고, 홍보까지도 통합된 일관성이 필요합니다.

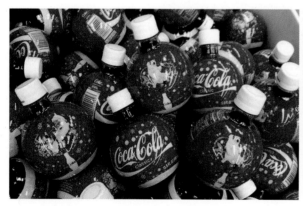

1886년 코카잎 추출물과 콜라 나무의 열매, 시럽을 섞어 약으로 만든 코카콜라는 빨간색 아이덴티티를 유지하였고, 패키지 디자인을 비롯하여 판촉물, POP까지도 색을 상징화합니다. 크리스마스 분위기를 극대화하기 위해 크리스마스트리에 다는 방울 형태로 색을 유지하여 제품의 아이덴티티를 지키고 있습니다.

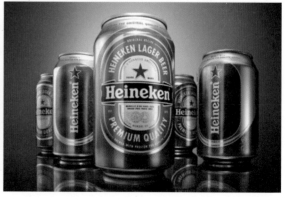

140년 가까운 역사를 가진 하이네켄은 브랜드 로고, 레이스 트랙(Race Track)이 조금씩 변화되었어도 초록색을 유지하여 아이콘화했습니다.

형태로 상징화하라

국내 연예인 중에 '사각 턱', '메뚜기'라는 단어만으로도 떠오르는 사람이 있습니다. 이처럼 사람의 생김새를 보고 특징을 잡아 애칭을 만들어 상징화할 수 있습니다. 패키지 디자인을 형태로 상징화하기까지는 상당히 많은 시간과 함께 홍보를 위한 비용이 발생하지만 상징화한 다음에는 누구도 범접할 수 없는 막강한 자산이 됩니다.

추하이는 탄산과 과즙이 들어있는 술로, 일반적인 둥근 원통의 캔이 아니며 출시부터 다이아몬드 커팅 캔이라는 소재로 만들어 패키지 디자인으로 제품을 상징화했습니다.

패키지로 홍보하고 소통하라

백화점이나 할인점에서 파격적인 가격으로 일부 품목을 할인하는 경우가 있습니다. 이것은 할인 제품을 팔아 이윤을 남기기보다 소비자들에게 좋은 이미지를 전달하는 것과 동시에 또 다른 제품을 구매할 수 있도록 홍보하는 것이 목적입니다.

패키지 디자인은 소비자가 제품을 구매하거나 사용하는 상황에서 POP 역할을 하기도 합니다. 거시적인 관점에서 제품 판매로 인한 수익보다 홍보를 통한 브랜드 가치 상승을 목표로 하는 경우도 있습니다. 이 경우 원가 관리 차원에서 접근하기보다 목표 달성을 위해 최적의 아이디어를 만들고, 그 아이디어를 효과적으로 전달하는 방법을 적용하는 것이 좋습니다.

충성 고객이 많으면 계절, 행사 등을 주제로 홍보용 패키지 디자인을 출시하기도 합니다. 제품의 품질이나 성분은 그대로이며, 단지 패키지 디자인을 통해 즐거움, 유익한 정보, 제품 이미지 상승 등의 효과를 위한 것입니다. 요즘은 홍보용 패키지 디자인으로 제작된 한정판 제품을 전문적으로 수집하는 소비자들도 등장하고 있습니다. 한정판 제품 수집을 통해 제품에 관한 소비자의 충성도와 함께 호감도도 올라갑니다. 이처럼 제품에 대한 높은 충성도와 호감은 돈으로 환산할 수 없는 무형의 자산으로 남아 판매에까지 긍정적인 효과를 줍니다.

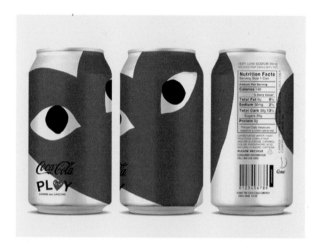

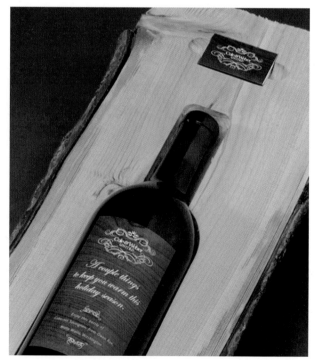

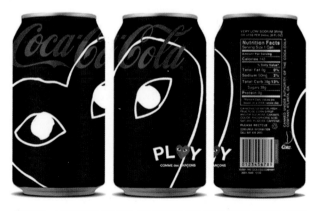

코카콜라는 소비자들의 관심을 얻고, 이를 유지하기 위해 꾸준히 한정판 제품들을 생산하고 있습니다.

통나무를 반으로 갈라 와인을 넣을 수 있도록 디자인했습니다. 외국 기업에서 연말에 홍보용으로 제작하여 인사치레가 아닌 특별한 선물이라는 생각이 들도록 합니다.

가장 중요한 것은 타이밍이다

새로운 패키지 디자인이 필요한 시기는 과연 언제일까요? 새로운 제품 디자인 개발 또는, 기업이나 브랜드의 분위기 쇄신을 위한 리뉴얼 디자인 등에서 가장 중요하게 고려해야 할 요인은 바로 '타이밍'입니다. 기업은 제품 개발 계획이 세워지면 시장 규모, 생산 과정, 광고, 유통 등 사업 전반에 관련된 많은 부문에 대해 철저한 준비와 설계를 시작합니다. 특히 중요한 것은 패키지 디자인과 제품 개발 계획을 동시에 세우는 일입니다. 제품이 효과적으로 시장에 소개되기 위해서는 패키지 디자인과 함께 계획되어야 합니다. 알맞은 시기에 디자인 변화를 주거나 새로운 디자인을 내놓아야 패키지 디자인이 브랜드나 판촉 수단으로서 역할을 할 수 있습니다. 간혹 멀쩡한 디자인을 바꾸거나 지나치게 큰 변화를 줘 기존의 패키지 디자인보다 못한 경우가 생기기도 합니다.

패키지 디자인 개발에 관한 최적의 타이밍을 분석하기 위해 기업들은 PEST Political, Economic, Social, Technological 분석, SWOT Strength, Weakness, Opportunity, Threat 분석, 포지셔닝 맵을 통한 경쟁 분석 등 다양한 방법을 동원해 고군분투합니다. 여기서 최적의 타이밍이란 언제이며 디자인 대응은 과연 어떻게 해야 할까요? 디자인 수요를 부르는 기업 요인을 몇 가지 살펴보겠습니다.

새로운 제품과 브랜드를 출시할 때

새로운 제품을 출시할 때는 디자인 자체보다 철저한 분석에 의한 콘셉트 개발에 중점을 두는 게 좋습니다. 대다수 신제품은 출시되면서부터 매대 위에서 타사 제품들과의 치열한 경쟁을 벌여야 합니다. 따라서 무조건 심미성만을 따를 것이 아니라, 경쟁 제품과의 차별화를 염두에 두고 철저한 포지셔닝 분석과 확실한 콘셉트를 장착한 패키지 디자인을 계획해야 합니다. 새로운 브랜드를 출시할 때는 패키지 디자인 요

소 중에서도 특히 브랜드 네이밍과 마크, 로고 타입, 광고 등 커뮤니케이션 디자인에 주안점을 두어야 합니다.

모든 제품과 기업은 하나의 생명체와 같아서 생성과 사멸을 반복합니다. 기업 인수 합병에 따른 브랜드 전략에 변화가 필요하다고 가정해 봅니다. 히트제품, 인지도 높은 브랜드나 제품은 기업 운영자가 바뀌어도 유지되는 것이 일반적입니다. 브랜드 이미지 쇄신이 필요하거나 변화를 꾀해야 할 경우에는 부각하고자 하는 기업 이념이나 브랜드 이미지를 패키지 디자인에 잘 반영해야 합니다.

차별화 전략으로 디자인 리더가 되고자 할 때

자사 제품이 시장 점유율과 인지도, 브랜드 선호도 등에서 우월한 경우 경쟁사의 견제와 추종은 필연적입니다. 만약 자사의 패키지 디자인이 경쟁사에 의해 표절되었을 경우 합법적인 경쟁에 대해 미리 준비하고 대응책을 마련해야 합니다. 이러한 상황에서 차별화 전략으로 디자인 리더가 되고자 하면 대상을 전체적으로 수정하는 것이 일반적입니다.

오리온 초코파이의 예를 살펴보겠습니다. 1970년대 초, 한 연구원이 해외연수 중 호텔 레스토랑에서 우유와 함께 나온 초콜릿 파이를 보고 영감을 받아 초코파이를 개발, 출시했습니다. 제품 출시부터 줄곧 고성장을 기록해오던 오리온 초코파이는 몇 가지 위기에 직면합니다. 시장을 선점하고 있던 오리온을 추종한 경쟁사들이 초코파이라는 이름을 그대로 사용하고 패키지 디자인도 미투Me too 전략으로 비슷하게 출시했기 때문입니다. 오리온은 '초코파이'라는 상표 권리를 주장하여 법원에 소송했지만 이미 일반 명사화된 상표에 대한 권리를 인정받지 못했습니다. 이후 오리온의 성장세는 둔화되기 시작했으며, 장수 제품에 관한 소비자의 식상함 등도 매출 하락의 요인으로 작용했습니다. 오리온 초코파이는 이러한 절박함 속에서 휴머니즘을 바탕으로 한 '정(情)'이라는 네이밍을 강조하고 패키지 색에도 차별화를 나타냈습

니다. 이러한 노력으로 오리온 초코파이는 경쟁 제품과 완전한 차별화를 이룰 수 있었고, 리딩 브랜드Leading Brand로서 계속 진화하고 있습니다.

시장 점유율을 확대하거나 회복할 때

시장 점유율을 높일 때는 패키지 디자인에 힘써야 합니다. 식음료나 화장품의 경우 패키지는 물론 용기 디자인까지 변화를 주는 게 중요합니다. '코카콜라'에 밀려 한국, 일본, 중국, 대만 등의 시장에서 악전고투하던 '펩시콜라'는 10년 전부터 획기적으로 시장 점유율을 높였습니다. 그 배경의 하나로 패키지 디자인 변화를 꼽는 사람이 많습니다. 1998년 산토리가 일본 펩시의 총판을 인수하면서 패키지 디자인에 파란색 바탕에 흰색과 빨간색을 사용해 젊은 층을 공략하는 전략을 구사한 게 주효했습니다.

시장 점유율을 회복할 때는 기존 디자인 틀을 유지한 채 리디자인하는 게 유리합니다. 경기 불황과 소비 침체가 계속되면서 여러 회사가 인기 제품을 리뉴얼해 매출 부진을 타개하고자 하는 경향을 보이기도 합니다. 신제품 개발의 경우 연구 개발비가 많이 들지만 인기 제품 리뉴얼은 소비자들에게 이미 검증된 제품을 업그레이드하므로 실패 위험이 적고, 투자비용도 절감할 수 있는 이점이 있습니다.

제품 리뉴얼의 성공사례로는 일본의 '모리나가 제과'가 있습니다. 모리나가는 일본 제과업계의 전통적인 강자였지만 국내·외 제과업체 등의 도전으로 시장 점유율이 서서히 줄어들었습니다. 시장 점유율을 회복하기 위해 제품과 경영 혁신을 시도하면서 로고 마크를 조금씩 리뉴얼 디자인했습니다. 만약 혁신적인 디자인으로 한 번에 상황을 뒤집으려 했다면 모리나가는 외국 제과업체들과 장기간에 걸쳐 단속적으로 벌어질 경쟁으로 인해 사라졌을지도 모릅니다.

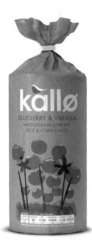
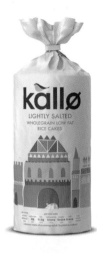
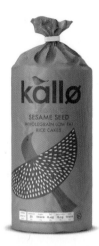
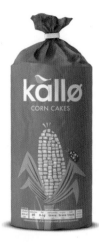
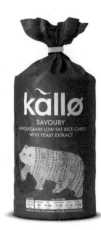

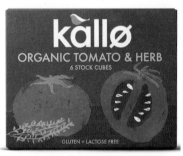
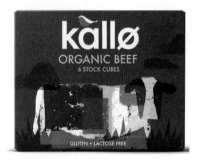
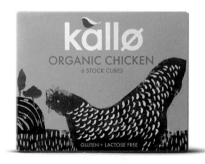

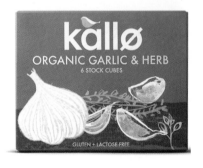
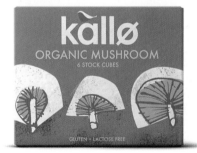

Kallo, UK

새로운 브랜드 포지셔닝을 위해 Pearlfisher가 디자인한 Kallo의 새로운 패키지 디자인입니다. 산뜻한 컬러와 개성 있는 일러스트를 이용하여 절제된 접근 방식으로 눈에 띄는 효과가 있습니다. 각 제품의 세련된 해석은 보는 사람들이 Kallo 음식은 영양적으로 건강하고 신선하다는 믿음을 쉽고 빠르게 갖도록 합니다.

원가 절감을 위한 디자인 개발

기업은 항상 비용을 절감하고 자원 활용의 최적화 방안을 모색합니다. 특히 어려운 경제 상황에서는 이러한 방안이 그 어느 때보다 절실합니다. 기업 차원에서는 원가 절감을 이룰 수 있는 효율적인 방안, 즉 패키지의 새로운 제작 기술이나 재질 개발, 또는 방법이 등장할 때 디자인 개발에 착수합니다.

최근에는 과거와 달리 기업의 친환경 패키지에 대한 관심이 높아지고 있습니다. 그동안 친환경 소재를 사용한 패키지 개발에는 비용이 많이 든다는 선입견이 있었습니다. 하지만, 많은 기업의 사례들을 통해 친환경 소재 활용이 비용 절감에 도움 되는 것으로 나타나 친환경 이미지 구축까지 일거양득 효과를 얻기도 합니다.

판매 이익만을 생각하는 패키지 디자인은 간혹 불필요하게 과대 포장되어 소비자를 현혹시키고, 물질적인 자원 낭비와 적지 않은 환경 문제를 일으킵니다.

'바디 숍 The Body Shop'은 화려한 포장을 벗고 최소한의 단순 포장을 도입했습니다. 과장되지 않은 제품을 선호하는 젊은 소비자층을 겨냥한 새로운 마케팅으로 소비자에게 정직과 특별한 감각을 전달하는 데 성공했습니다. 같은 재료라도 얇고 가볍게 디자인하여 이산화탄소를 줄이고 물류비용을 절감하는 것은 친환경적인 측면에서 바람직합니다.

'웨이트로즈 Waitrose'는 영국 소비자 단체인 '위치'가 12,000명 이상의 회원을 대상으로 한 조사에서 2년 연속 최고 자리에 오른 고급 슈퍼마켓입니다. 매장에서 무료로 나눠주는 비닐백 사용을 줄이기 위해 재활용 플라스틱을 사용하여 6개의 와인병을 담을 수 있는 Waitrose's Reusable 쇼핑백을 제작했습니다. 강한 내구성을 지닌 재활용 쇼핑백은 일회용 비닐백보다 20번 이상 왕복해서 사용할 수 있는 강도를 지녔습니다. 재사용 비닐백 하나는 40개의 쇼핑백을 절약하는 효과가 있었고, 3년간 8백만 개의 쇼핑백이 팔렸으며 1억 6천만 개의 무상 쇼핑백을 절약하는 효과가 있었다고 합니다.

재활용 플라스틱으로 만들어진 6개의 와인병을 담을 수 있는 Waitrose's Reusable 쇼핑백

새로운 시장 진출을 목표할 때

최근 들어 기업의 세계화가 더욱 적극적으로 이뤄지고 있습니다. 세계 진출을 위한 수출용 패키지 디자인 개발에서는 제품과 현지시장, 해당국의 소비 성향, 경쟁사를 철저히 파악해야 합니다.

수출 제품의 경우 문화적 차이 때문에 패키지 디자인을 내수용과 다르게 적용해야 할 때가 많습니다. 이 경우 수출 지역의 가격 정책, 언어, 디자인 기호, 표기사항 등이 새로운 패키지 디자인에 고려됩니다.

같은 제품도 국가에 따라서는 제품 및 마케팅 전략이 다르므로 브랜드 네임이나 패키지 디자인이 약간씩 다릅니다. 국내에서 판매 중인 롯데칠성 '델몬트 스퀴즈' 음료의 경우 현재 일본에서는 'Chilsung' 애플 드링크, 오렌지 드링크, 그레이프 드링크로 판매됩니다. 일본에서 판매되는 음료와 국내에서 판매되는 델몬트 스퀴즈의 디자인 차이는 무엇일까요? 일본의 과즙 음료 패키지에는 잘린 과일 사진이 없고, 국내의

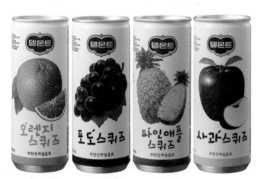

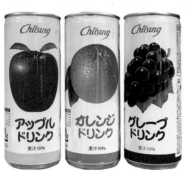

델몬트 스퀴즈 패키지에는 잘린 과일의 사진이 있다는 것이 큰 차이 중 하나입니다. 일본에서는 100% 과즙 음료가 아닌 주스에는 잘린 과일의 이미지가 들어갈 수 없습니다. 이처럼 제품명부터 디자인 이미지까지 판매되는 국가와 지역 특성에 따라 패키지 디자인에 세심하게 적용해야 합니다.

대기업 제품은 자사 브랜드 비율이 높지만 중소업체는 OEM으로 수출하는 비율이 더 높습니다. OEMOriginal Equipment Manufacturing이란 '주문자 상표 부착 생산'으로, 자사 상표가 아닌 주문자가 요구하는 상표명으로 부품이나 완제품을 생산하는 방식입니다. 이러한 수출 방식은 제품 값을

국내에서 판매 중인 롯데칠성 '델몬트 스퀴즈' 음료와 일본에서 판매 중인 'Chilsung' 과즙 음료는 잘린 과일 이미지의 유무로 크게 다릅니다.

제대로 받지 못할 뿐만 아니라 주문자, 즉 상표권자의 하청 생산 기지 이상의 기능을 할 수 없는 단점이 있습니다. 심지어 구매자 측에서 패키지 디자인까지 제작하여 인쇄용 자료를 넘기는 경우도 있어 장기적으로는 자체 브랜드를 키우지 못하여 시장 변화에 따른 대응력이 떨어집니다.

성공은 기획 단계에서 결정된다

손자(孫子)는 손자병법에서 "전쟁의 승리는 이미 기획 단계에서 결정된다."고 말하며 기획의 중요성을 강조했습니다. 제품의 성공 여부는 출시 첫 단계인 기획의 성패에 따라 결정된다고 해도 과언이 아닙니다. 디자인 과정도 마찬가지입니다. 디자인의 절반은 '콘셉트 추출'이고 나머지 절반은 '설득'이라고도 합니다. 즉, 언어로 정리하지 못하는 콘셉트는 시각적인 표현도 불가능하다는 것입니다. 패키지 디자인 또한 의도하는 목표나 의미를 언어로 정리할 필요가 있는데 이 과정이 바로 디자인 콘셉트이자 기획에 해당합니다.

　　기획이 '무엇을 디자인할 것인가?'라면, 계획은 '어떻게 그 디자인을 완성할 것인가?'에 해당합니다. 패키지 디자인 과정의 첫 번째 단계인 '기획과 계획Planning'에 대하여 알아보겠습니다.

디자인 첫 단추, 기획의 중요성

첫 단추를 잘 채워야 '과정과 결과'라는 단추도 연이어 잘 채워지는 법입니다. 패키지 개발의 첫 번째 단계는 기획입니다. 즉, '무엇을 디자인할 것인가?'라는 문제를 심도 있게 논의해야 합니다.

앞서 설명했듯이 제품 개발 계획이 세워지면 기업은 소비자가 무엇을 원하는지, 시장 규모, 생산 과정, 광고, 유통 등 사업 전반에 걸쳐 관련된 많은 부문에 대해 철저한 분석과 설계에 들어갑니다. 이때 동시에 패키지 디자인 개발 계획을 세웁니다. 제품이 효과적으로 시장에 소개되기 위해서는 패키지 디자인 기획이 함께 이루어져야만 패키지 디자인이 브랜드나 판촉 수단으로서 제 기능을 다 할 수 있습니다.

많은 제작자가 자사 제품이 '패키지 품질도 좋고, 제품도 좋아서 당연히 잘 팔릴 것이다!'라고 생각합니다. 유감스럽게도 패키지 디자인이 훌륭하다고 해서 모든 제품이 잘 팔리는 것은 아닙니다. 제품이 좋다고 해서 무조건 잘 팔리는 것도 아닙니다. 놀라운 사실은 디자인도, 제품도 다 좋은데 시장에서 실패한 제품이 많다는 것입니다.

제품을 출시하기 위해서는 그 제품이 어떤 시장을 목표로 하는지, 어떤 쓰임새로 쓰일 것인지와 같은 마케팅 측면과 제조 단가, 내장 기능과 같은 설계 문제에 대한 치밀한 계획이 필요합니다. 이러한 제품 기획은 일반적으로 '제품기획팀'에서 담당하는 경우가 많습니다. 이 같은 기업 구조 안에서는 마케팅팀이나 제조부문, 개발부문 또는 경영진에서 이미 무엇을 만들 것인지 대략 정해진 기획 내용을 가지고 디자인팀이나 외부 디자인 전문회사에 개발을 의뢰합니다.

이때 마케터들의 기획은 디자인에 대한 심미적인 이해가 부족하거나, 소비자 중심의 감성적인 사고가 부족하여 대중적인 소비 지향 제품을 완성하는 데 역부족일 수 있습니다. 한편 디자이너는 기업의 내부 요구사항과 시장의 외부 요구사항을 제대로 이해해야만 적절하게 창조적인 결과물을 만들 수 있습니다. 잘못된 전략이나 디자인 중심의 근시안적 사고방식, 혹은 소비자 중심이 아닌 관점에서 디자인을 계획하고 평가하면 결과물의 질적 저하를 피할 수 없습니다.

기획 단계에서는 무엇보다 조직 간의 충분한 상호 소통, 업무 간 이해능력이 필요합니다. 디자이너는 패키지 분야가 순수 예술이 아닌, 철저히 대중성을 반영해야 하는 분야임을 간과해서는 안 되며, 데이터를 충분히 이해하려는 자세와 열린 마음가짐이 매우 중요합니다.

디자인 계획에서 점검해야 할 7가지

디자인 계획Design Planning은 디자인을 전략적인 관점에서 기획하고 프로젝트를 수행하기 위한 계획 수립을 말합니다.

디자인은 시작부터 결과물이 나오는 시점까지의 계획이 필요합니다. 특히 디자인 계획은 '무엇을 디자인할 것인가?'에 대한 해답을 얻는 디자인 과정을 위한 사전 활동입니다. 디자인 결과는 제품, 서비스 또는 절차나 조직이 될 수 있습니다. 이러한 계획 활동을 통해 실제 디자인을 완성하는 과정에서 목표를 확실히 세우고, 좋은 결과물에 대한 평가 지침이 될 수 있습니다.

기본적으로 디자인 계획은 시장에서 사용자의 드러나지 않은 소비 욕구와 필요성, 즉 요구Needs를 찾아 그에 대응하는 디자인 전략을 계획하는 것입니다. 사용자의 잠재된 요구를 찾아내는 데는 여러 방법이 사용됩니다. 최근에는 시장조사에 사용하는 설문지 중심인 '정량 조사Quantitative Research'보다 문화 인류학적 방법인 문화 기술 연구 등을 이용한 '정성 조사Qualitative Research'를 많이 이용하기도 합니다.

정성 조사는 연구자가 연구를 시작할 때 몰랐던 가설을 새롭게 찾을 수 있는 발견적인 방법이고, 정량 조사는 연구자가 미리 생각한 가설을 바탕으로 사회 통계적 증명을 통해 답을 얻는 방법입니다. 특히 정성 조사는 사회적, 문화적 계통에서 사용자의 잠재된 요구를 찾는 데 유용합니다. 이는 문화인류학, 사회학, 심리학과 마케팅의 긴밀한 공조가 필요하므로 두 가지 방법은 디자인 계획을 위해 적절하고 중요한 방법론입니다.

디자인 계획은 보통 디자이너의 능력보다 훨씬 많은 다른 분야의 지식과 실무 능력이 요구됩니다. 연구자는 사회와 문화의 이해 안에서 사용자 행동을 세심히 관찰하고 대화를 통해 사실을 종합하며, 때로는 사용자가 직접 말하지 않는 생활 방식의 사고를 알아낼 수 있어야 합니다. 여러 가지 방법을 통해 잠재된 요구를 이해하고 새로운 디자인으로 계획하는 것은 디자이너가 최종 결과물을 디자인하는 만큼 창조성이 필요합니다.

실질적인 패키지 디자인은 계획 단계에서부터 시작합니다. 분석한 정보를 토대로 소비자 요구에 맞는 제품을 계획합니다. '용량은 어느 정도인지?', '포장 형태는 어떤 모양이 좋을지?', '기획한 패키지에 적합한 소재는 어떤 것인지?'에 대하여 의사를 결정하는 단계입니다. 소비자가 원하는 제품을 만들기 위해서는 다음과 같은 7가지 항목에 대한 준비가 필요합니다.

소비자 요구 파악(시장조사 및 분석/소비자 모니터 조사/트렌드 조사)

패키지는 매장에서 팔리기 때문에 현장 조사가 중요합니다. 판매 현장에서 잘 팔리는 제품이 무엇이고, 그 이유는 무엇인지, 기존 제품에 대한 소비자 불만이나 개선점은 무엇인지 면밀하게 파악해야 합니다. 이때 적정 대상에 관한 소비자 모니터링이 유용하며 이를 통해 대상의 호(好), 불호(不好)를 확인합니다.

마켓 포지셔닝(SWOT 분석/4P's 분석/포지셔닝 맵)

SWOT 분석, 4P's 분석, 포지셔닝 맵과 같은 도구를 사용하여 시장을 분석합니다. SWOT 분석은 자사 제품의 장단점, 기회 요소와 위협 요소를 분석하여 장점은 극대화하고 약점은 최소화하며, 기회는 살리고 위협 요소는 배제하는 판매 전략을 말합

니다. 4P's 분석은 제품Product, 가격Price, 장소Place, 홍보Promotion 전략을 말하며 여기에
포장Package을 포함하여 5P's라고도 합니다. 포지셔닝 맵은 시장에서 경쟁 제품의 위
치를 파악하고 자사 제품을 어느 곳에 포지셔닝할 것인지 결정하는 것을 말합니다.

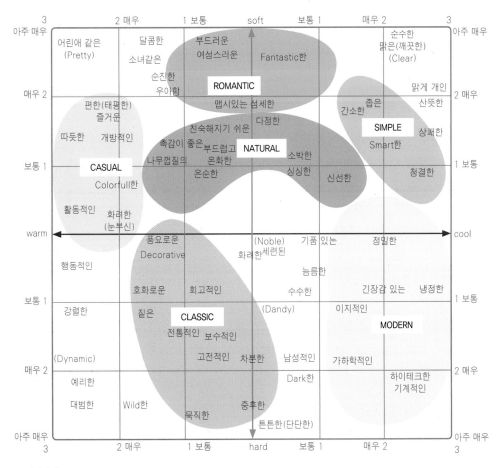

포지셔닝 맵

브랜드 이미지 결정

브랜드 이미지에는 대표적으로 브랜드 네임, 색을 활용합니다. 네이밍은 제품 이미지를 결정하는 대단히 중요한 요소입니다. 햇반, 다시다, 대일밴드, 크리넥스처럼 제품에 따라 '브랜드 네임=제품 이미지Brand Image'로 지각되는 경우도 많습니다. 따라서 브랜드 네임은 제품의 특·장점USP : Unique Selling Proposition을 잘 나타낼 수 있도록 충분한 검토가 필요합니다.

제품 구성 및 유통 경로 분석

패키지 제품은 유통 경로에 따라 디자인 전략을 다르게 적용해야 합니다. 백화점 판매 제품과 할인매장 판매 제품 디자인은 제품을 구매하는 소비자 행동이 각각 다른 양상을 보이므로 기타 편의점용 제품 패키지나 재래시장 패키지도 각각 다른 원리가 적용되어야 합니다.

용량, 개수, 가격, 포장 형태 및 재질(소재) 선정

제품 내용물에 따라 포장 용기나 소재, 지기 구조의 적절한 선택이 필요합니다. 이때 용량은 어느 정도로 할지, 포장 형태는 어떤 것이 좋을지, 가격은 얼마인지 등 제품과 관계된 세밀한 항목들을 계획 단계에서 구체적으로 결정해야 합니다.

다양한 형태의 지기 구조

포장 기술 및 인쇄 방법 검토

포장 인쇄는 크게 오프셋 인쇄와 그라비어 인쇄로 나뉩니다. 종이를 사용하는 방법을 일반적으로 오프셋 인쇄를 사용합니다. 그 외에 종이 인쇄지만 담배나 잡지, 신문 등 그라비어(또는 윤전)인쇄를 사용하기도 합니다.

나일론이나 PE 등 비닐 소재에 인쇄하는 그라비어 인쇄, 알루미늄 캔이나 철판에 인쇄하는 석판인쇄, 병이나 플라스틱 등 포장재 겉면에 직접 인쇄하는 공판인쇄(실크, 또는 전사)가 있습니다.

일정 계획표 작성

패키지는 여러 부품으로 구성되는 경우가 많아 일정 관리를 철저하게 해야 합니다. 작업별 제조회사가 다르기 때문에 일정 계획표Time Schedule를 작성하지 않으면 자칫 타이밍을 놓치기 쉽습니다. 특성상 어느 하나의 과정이라도 문제가 생기면 전체 일정에 큰 차질을 빚을 수 있으므로 일정 관리에 각별한 주의가 필요합니다.

PACKAGE DESIGN

PLANNING
·
MARKETING
·
DESIGN
·
IMPLEMENT
·
TRANSPORTATION & DISPLAY

02

RULE

소비자의 마음을 읽어라

제품에 문화를 더해 하나의 이미지를 만들 때 그 이미지에는 소비자의 제품 선호도를
형성하는 힘, 바로 패키지 디자인의 '마케팅 전략'이 포함됩니다.

오늘날 소비자의 라이프 스타일은 과거 획일화된 패턴에서 다양화된 패턴으로, 일방
적 수용에서 양방향 소통으로 변화했습니다. 특히 두드러진 양상으로는 소비자들의
기호가 양에서 질 중심으로 변화하고 있다는 것입니다. 기업은 이러한 소비자 라이프
스타일 변화에 따른 요구를 분석하고 구매 결정에 영향을 끼치는 요소들을 파악하여
제품에 대한 차별화 전략을 세워야 합니다.

브랜드와 패키지 디자인

브랜드 이미지 전략, 소비자와의 소통을 통한 패키지 디자인 차별화는 마케팅 전략에서 매우 중요한 요소입니다. 강력한 브랜드 이미지 정립은 다른 제품과의 가격 경쟁에서 보호받을 수 있고 제품의 수요 창출을 일으키며, 마케팅 비용에 대한 매출 효용성을 높입니다. 또한, 기존 제품의 경쟁력 확보뿐만 아니라 신제품의 시장 진입을 편리하게 하는 성공적인 기업 다변화 전략의 초석이 됩니다.

브랜드란 무엇인가?

브랜드Brand의 어원은 노르웨이의 Brandr(굽다)에서 유래되었습니다. 원래 의미는 낙인이라는 뜻으로 가축들의 소유자를 알리기 위하여 사용하기 시작하였습니다. 미국 마케팅학회AMA : American Marketing Association에서는 '브랜드란 특정 판매자 또는 판매 집단이 제품 및 서비스를 다른 경쟁자의 것과 구별해서 표시할 수 있도록 사용하는 단어, 문자, 기호, 디자인 혹은 이들의 조합'으로 정의합니다.

즉, 브랜드는 특정 제품에 차별성과 고유성을 부여하여 제품 간의 경쟁에서 우위에 설 수 있는 전략적인 요소이며 시각 요소들의 집합체로, 급변하는 시장 환경에서 그 영역이 광범위하게 확장되고 있습니다. 상표에 의해 상징화되는 특성을 가지며 유·무형 요소들의 집합체로서 브랜드란, 회사나 제품과 관련하여 연상되는 시각적, 감정적, 이성적, 문화적 이미지들의 총체입니다.

오늘날 소비자들이 수많은 제품 중 특정 브랜드를 선택하는 경우 브랜드가 가지는 제품의 관념적 혹은 상징적 특징이 기준인 경우가 많습니다. 기업의 생산 기술이 평준화되어 제품 간 질적 특성에 대해 충분한 차별 기능을 가지지 못했습니다. 이로 인해 브랜드로서 소비자에게 구매 동기를 부여하여 특정 제품의 결정 기준을 제공합니다.

시대가 변하고 주변 환경이 변화하면서 브랜드의 역할과 선택 기준 역시 달라지고 있습니다. 코카콜라를 구매하는 소비자는 단순히 탄산음료 중 하나를 구매하는 것이 아니라, 잠재의식 속에서 코카콜라의 라이프 스타일까지 고려하여 구매하는 것입니다. 아이폰 사용자들에게 아이폰 구매 이유를 물어보면 "그냥 좋아서", "이걸 사용하면 왠지 멋져 보일 것 같아서", "주위 친구들이 모두 사용하니까…"와 같은 답변을 들을 수 있습니다. 아이폰을 구매하는 소비자는 단순히 휴대전화를 사는 것이 아니라 아이폰이 전달하는 브랜드 이미지와 가치를 누리고 그 집단에 속한 자신을 표현 수단으로 활용하는 것입니다.

브랜드는 더 이상 제품의 연관성에 국한되어 존재하는 것이 아니라 기업의 전략과 사상을 발전시킵니다. 소비자에 의해 강력한 이미지와 높은 인지도가 축적된 브랜드는 제품 자체의 범주를 넘어 기업 이미지를 담은 하나의 자산이자 가치로 이해할 수 있습니다.

또한, 브랜드는 언어적 요소와 시각적 요소가 결합하여 형성됩니다. 이처럼 디자인을 통해 소비자에게 노출되고, 소비자의 시각과 청각을 통해 서서히 그들의 의식 속에 자리 잡습니다. 마켓 제품을 기준으로 소비자에게 노출되는 빈도가 가장 높은 패키지 디자인은 브랜드 이미지를 강화하는 결정적인 수단으로 활용하여 브랜드 이미지 전략에도 매우 효과적입니다.

브랜드 이미지란 특정 브랜드가 소비자의 감각기관을 통해 받아들여져서 해석되는 의미를 말합니다. 제품의 브랜드가 실제로 어떤지 알아볼 수 있는 소비자들의 마음속에 형성된 상으로 감정, 태도, 연상 등이 모두 포함된 복합적인 개념입니다. 효과적인 브랜드 이미지 구축을 위해서는 먼저 브랜드에 기업이 원하는 콘셉트의 좋은 이미지를 심어 소비자들이 기업에 대한 바람직한 연상들이 형성될 수 있도록 브랜드 구성 요소들을 체계적으로 통합 및 관리합니다. 이때 아무리 호의적인 브랜드 이미지가 형성되어도 경쟁사와 차별화가 이루어지지 않으면 강력한 브랜드 자산을 구축할 수 없습니다. 따라서 브랜드 이미지 구축은 소비자들이 자사 브랜드를 차별

화하여 기억하고, 긍정적인 브랜드 이미지를 연상할 때 비로소 성공적이라고 할 수 있습니다.

브랜드는 가치를 지닌다

브랜드는 판매자의 제품이나 서비스를 경쟁자들의 것과 차별화하기 위하여 사용하는 독특한 이름이나 상징물(로고, 등록 상표, 패키지 디자인 등)을 의미합니다. 그러므로 소비자에게 제품 생산자를 알려 유사제품을 공급하려는 경쟁자들로부터 소비자와 생산자를 보호해야 합니다. 차별화된 브랜드를 만들기 위한 노력은 마케팅에서 가장 중요한 특성입니다. '평범한 제품'을 넘어 '브랜드 제품'을 만들어서 소비자가 구매를 결정할 때 가격의 영향을 줄이고 제품의 차별적인 특성을 강조할 수 있습니다.

오늘날 소비자들은 제품 자체를 구매하는 것이 아니라 브랜드 이미지를 구매하는 브랜드 지향적인 구매 행위를 하므로 그 중요성이 날로 강조되고 있습니다.

그렇다면 브랜드는 왜 중요할까요? 첫 번째, 세계적으로 경쟁이 심화되면서 소비자 인식이 가격에서 품질로, 품질에서 브랜드로 전환되어 경쟁 분야가 사실상 더욱 확대되었기 때문입니다. 브랜드가 품질을 보증하므로 다소 가격이 비싸더라도 선택합니다. 소비자 인식 속에 좋은 인상Good will으로 강력하게 자리 잡은 브랜드 제품은 구매 확률이 높고 매출과 이익에 지대한 공헌을 합니다. 또한, 긍정적인 인상의 브랜드에 대해서 소비자는 가격에 대한 민감도가 낮아지므로 기업은 가격을 높게 책정하여 프리미엄 이익을 얻을 수도 있습니다.

두 번째, 브랜드를 구축한 기업은 신제품을 개발할 때 기존 브랜드를 활용할 수 있으며 경쟁사보다 훨씬 쉽게 신제품을 도입할 수 있습니다. 코카콜라와 환타/스프라이트, 에프킬라와 모기향, 풀무원의 수많은 제품처럼 같은 브랜드의 다른 제품군으로 브랜드를 확장합니다. 하이트와 프라임 맥주, 한스푼과 한스푼테크, SM5에서 SM3 시리즈까지 하나의 제품군에서 같은 브랜드를 사용하면서 고객층이나 용도를 확대하는 제품 라인 확장 등이 좋은 예입니다.

패키지 디자인

세 번째, 강력한 브랜드는 유통에서 우위를 확보할 수 있습니다. 브랜드는 매장에서 제품을 미는Push 요인보다 오히려 소비자를 끌어 당기는Pull 요인에 의해 판매가 이루어집니다. 취급을 권유하는 데 무리가 없고 매장에서 우선적으로 진열 공간을 할애 받을 수 있으며, 중간 유통에서 가격 할인이나 판촉 등의 요구로부터 보호받을 수 있는 이점이 있습니다. 최근 대형 할인점의 유통이 활발해지고, 대부분의 제품군에서 전체 판매 중 대형 할인점의 판매 비중이 증가하면서 판매 접점에서의 경쟁력이 매출과 직결되는 시장 현실을 반영하면 브랜드의 중요성을 새삼 인식합니다.

네 번째, 브랜드는 라이선싱을 통해 많은 수입을 올릴 수도 있습니다. 립톤Lipton 은 제너럴 밀스General Mills의 과일 코너Fruit Corner와 경쟁하기 위해 선키스트Sunkist 상표를 이용한 Sunkist Fun Fruits를 출시했습니다. 국내에서는 라이선싱 사례가 표면적으로 드러난 경우는 흔치 않지만, 앞으로 국내 브랜드의 인지도 향상과 더불어 차츰 활성화될 것입니다.

브랜드 역할이 확대됨에 따라 브랜드에 대한 기업의 관심은 앞으로 더욱 커질 것입니다. 자체적인 브랜드 기능에서 출발하여 최근에는 부가적인 요소들에 더해지는 기능으로 소비자들이 여러 제품 중 특정 브랜드를 선택합니다. 이것은 브랜드가 가지는 제품으로서의 실제적인 특징보다 관념적, 상징적 특징을 기준으로 선택하는 경우가 많기 때문입니다. 특히 소비자들이 성능이나 품질을 쉽게 판단할 수 없는 제품의 경우 브랜드 이미지가 구매 의사 결정에 미치는 영향은 더욱 커집니다.

이처럼 브랜드의 부가적인 기능은 효율적인 마케팅 활동으로 인해 비용 절감 효과가 있으며, 경쟁 제품과 쉽게 구별되고 관리 비용 절감 효과도 있습니다. 더불어 브랜드 간의 경쟁으로 기술과 품질 개선을 통한 질적 개선이 이루어지고 가격 인하 등의 효과를 수반할 수 있습니다.

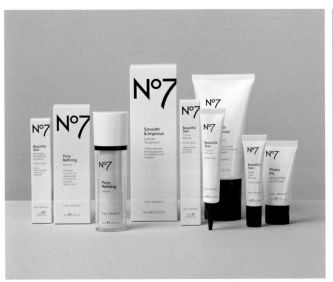

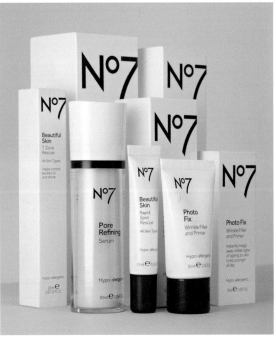

No7, UK

소비자에 의해 어느 정도의 충성도와 높은 인지도가 축적된 브랜드의 경우 패키지 디자인에 다른 장식 요소보다는 브랜드 아이덴티티 노출만으로 더 효과적인 디자인이 될 수도 있습니다.

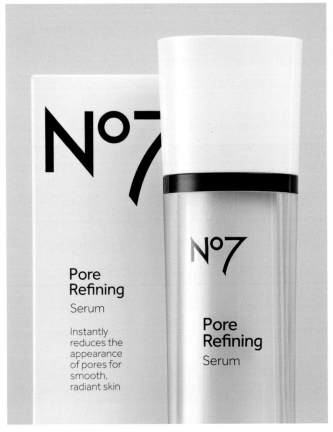

No7

Pore
Refining

Serum

Instantly
reduces the
appearance
of pores for
smooth,
radiant skin

Pore
Refining

Serum

브랜드 이미지, 소비자 마음을 움직이다

'호랑이는 죽어서 가죽을 남기고 사람은 죽어서 이름을 남긴다.'는 속담이 있습니다. 사람에게는 그만큼 명예나 명성이 중요하다는 뜻입니다. 굳이 명예나 명성까지는 아니더라도 모든 사람에게는 평생 따라다니는 '평판'이라는 꼬리표가 있습니다. 기업도 마찬가지로 외부에 비치는 평판, 즉 브랜드 이미지를 가집니다. 기업은 좋은 브랜드 덕분에 제품의 실질적인 가치보다 높은 대가를 받기도 하고, 좋은 제품임에도 불구하고 내세울 만한 브랜드가 없어 고전하기도 합니다.

결국 브랜드 이미지는 소비자가 특정 브랜드를 접하면서 만들어지는 내면적인 감정, 태도, 연상 등이 포함된 종합적인 개념입니다. 개별 제품이 시장 점유율을 확대, 유지하는 데 영향을 미칠 뿐만 아니라 기업이 생산하는 다른 제품 및 기업 이미지 전체까지 영향을 미치며 플러스 효과를 창출하는 중요한 역할을 합니다.

기업이 추구하는 이익과 소비자 만족도를 조화시키기 위해 패키지 디자인에서 어떤 것을 강조하고 어떤 분위기로 표현할 것인가 등 모든 것을 하나의 유기체로 형성하여 브랜드 이미지를 만들어 나가야 합니다.

바람직한 브랜드 이미지는 소비자들에게 상당 수준의 기대를 갖게 하는 측면에서 기대 효과를 창출하고 탄성 효과를 갖습니다. 또한, 마음속에 긍정적이고 호의적이며 브랜드를 접했을 때 관련된 연상들이 즉각적으로 떠오를 수 있도록 강력하면서도 차별화할 수 있는 독특한 연상을 가질 때 형성됩니다.

브랜드 이미지는 제품 이미지Product Image와 기업 이미지Corporation Image 혼합을 통해서 만들어집니다. 브랜드 이미지 혼합 전략Brand Image Mix Strategy에 의해 달성되기도 하며 기업의 제품과 서비스를 소비자에게 연결하는 이미지가 곧 브랜드입니다.

기업 이미지에 크게 영향을 미치는 것으로는 기업에 관한 신뢰성, 친근감 등이 있습니다. 소비자가 어떤 제품을 구매할 때는 제품 품질에 대해서도 어느 정도 신뢰

할 수 있다는 심리적 안정감이 중요한 요인으로 작용합니다. 브랜드 이미지에는 젊음, 감각 등의 감성과 정서적인 부분이 중요한 결정 요인으로 작용합니다. 제품 이미지는 제품의 힘과 관계되는 구체적인 제품 성능, 품질, 디자인 이미지가 영향을 줍니다. 제품을 구매하고 브랜드를 찾는 소비자의 마음은 어떻게 움직이는지 살펴보겠습니다.

오늘날 사회 문화의 발달과 경제, 기술 발전은 소비자들의 구매 의식에 많은 영향을 끼쳤습니다. 소비자 개개인의 물질적인 여유는 소유뿐만 아니라 정신적인 만족도 가져왔습니다. 즉, 오늘날 소비자의 구매는 소유의 개념보다는 물건을 사용함으로써 얼마만큼의 만족을 얻느냐로 변화되었습니다. 따라서 기업이 소유한 호의적인 브랜드는 제품의 품질 및 가치에 긍정적인 영향을 미치고 결국 지속적인 구매에 영향을 미칩니다.

소비자 구매 행동에 영향을 주는 요소들 가운데 기업이 통제할 수 있는 요인으로는 제품Product, 가격Price, 유통Place, 촉진Promotion이 있으며 이를 '4Ps'라고 합니다. 반면 통제할 수 없는 요인으로는 경쟁사Competitor, 기업Company, 유통 구조Channels, 환경 조건Conditions, 소비자Customer를 지칭하며 이를 '5Cs'라고 합니다. 이중 가장 중요한 요소는 '소비자'이며 같은 품목의 다수 브랜드가 경쟁하는 시장에서 브랜드의 존폐는 소비자들의 실제 구매에 의해 결정됩니다.

소비자들은 대체로 다섯 가지 과정을 거쳐 구매 의사를 결정합니다. 자신이 실제 처해 있는 상태와 바람직하다고 생각하는 상태에 차이가 있다고 생각하면 이를 해결하려는 요구를 느낍니다. 이것이 바로 문제 인식입니다. 문제를 인식하여 구매 의사 결정을 하려는 소비자는 도움이 될 만한 정보를 탐색하고 수집된 정보를 바탕으로 몇 가지 대안 제품 중에서 어느 하나를 선택하기 위해 평가합니다. 소비자의 평가 기준은 구매 목적과 동기, 제품 특성 그리고 구매 상황 등에 따라 다르게 나타날

패키지 디자인

수 있습니다. 일반적으로는 '가격 수준의 적합성, 물리적인 특성, 받을 수 있는 편익, 제품 사용에 따른 부수적인 이미지'라는 네 가지 속성의 영향을 받습니다.

대안 평가의 결과로 소비자는 여러 대안 제품에 대한 선호도를 결정할 수 있습니다. 소비자가 가장 선호하는 제품에 구매 의향을 가져 선택하고, 결과로 구매 후 행동이 나타납니다. 제품을 구매하여 사용한 후 소비자는 자신의 선택이 현명했는가에 대한 확신을 얻기 위해 제품을 평가하며 만족과 불만족의 형태로 나타냅니다.

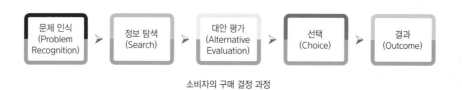

소비자의 구매 결정 과정

소비자의 구매 결정 과정을 통해 제품을 구매한 소비자들은 제품이 자신의 기대치에 부응하면 다음에도 그 제품을 반복해서 구매합니다. 우수한 브랜드 이미지를 소유한 제품은 소비자에게 각인되고 경쟁사와 차별화되어 소비자의 구매 선택에 유리한 입지를 선취할 수 있습니다.

브랜드 이미지는 소비자가 제품을 사용해 본 경험과 제품에 대한 인상 등 브랜드의 여러 정보로부터 형성된 전반적인 인식으로 나타납니다. 특정 브랜드에 대해 긍정적인 이미지를 가지는 것은 그 브랜드의 제품을 계속 구매할 수 있도록 합니다. 이것은 마케팅 이론 중에서도 매우 주요한 요인으로 꼽힙니다. 특히 트렌드에 민감한 제품군은 특성상 제품 자체의 차별화에 한계가 있으므로 소비자들은 구매를 결정할 때 브랜드 이미지에 더욱 의존하는 경향을 보이기도 합니다. 이처럼 브랜드 이미지가 소비자의 구매 패턴에 얼마나 큰 영향을 미치는지 알 수 있습니다.

하지만, 소비자가 브랜드 이미지에 의해 제품 선호도를 결정하다 보니 오히려 비합리적인 측면을 가지기도 합니다. 오늘날 경쟁적인 소비 환경에서는 비슷한 성격을 가지는 제품들이 계속 시장에 유입되고 제품 구매의 선택 폭도 넓어졌습니다. 소비자는 의사 결정을 간소화하기 위해 광고 메시지나 제품 사용 경험을 바탕으로 브랜드를 구분하여 구매 전에 제품 선호도를 결정하는 경향이 있습니다. 예를 들어, 상표를 붙이지 않은 콜라 시음회에서 P 콜라에 강한 선호도를 나타내다가도 상표를 붙인 상태의 시음회에서는 C 콜라에 강한 선호도를 나타내는 것은 브랜드 이미지의 왜곡 현상 때문입니다.

이처럼 자극에 대한 해석은 종종 현실을 왜곡하기도 합니다. 기업 이미지나 브랜드 이미지는 소비자가 그들의 경험과 지식, 신념을 바탕으로 만든 지각의 총합이므로 소비자의 구매 행동에 강한 영향력을 발휘합니다.

브랜드 가치로 유명한 코카콜라의 브랜드 가치는 약 434억 달러이지만, 펩시콜라의 브랜드 가치는 89억 달러에 그칩니다. 펩시콜라의 판매 부진에서 가장 큰 원인은 브랜드 이미지 관리 실패에 있습니다. 콜라와 같이 제품 변별력이 거의 없는 음료업계에서 브랜드에 대한 감정적인 선호는 제품 판매에서 결정적인 요소입니다.

펩시콜라가 브랜드 관리에 실패한 것은 집중적으로 공략하는 목표가 없었기 때문으로 분석됩니다. 초기에 펩시콜라는 마이클 잭슨 등 유명인을 모델로 기용하고 젊은 층이 좋아하는 맛을 가미하는 등 젊은 음료라는 이미지 부각에만 중점을 두었습니다. 이 전략이 큰 성과를 얻지 못하자 다이어트 콜라, 무색 콜라 등을 개발했고 광고 전략을 대폭 수정하기도 했습니다. 그 결과 초점 없는 브랜드 이미지만 더해져 펩시콜라는 이러한 문제점을 자각하고 현재는 특별한 브랜드 이미지 형성에 노력 중입니다.

패키지 디자인

브랜드 이미지를 차별화한다

강력한 브랜드 이미지 정립은 경쟁 제품과의 가격 경쟁에서 보호받을 수 있고 제품의 수요 창출을 위한 판매자들의 협조를 쉽게 얻는 성공의 초석이 됩니다. 특정 브랜드가 소비자와 소통하는 데 가장 효율적인 방법은 직접 경험하는 것입니다. 아무리 광고나 홍보 등의 간접적인 방식으로 브랜드 이미지를 전달하더라도 소비자들로부터 확신을 얻기에는 한계가 있을 수밖에 없습니다. 제품을 직접 만져보거나 접하기 전에 브랜드에 대한 신뢰도가 형성될 수 있는 확률이 그리 높지 않기 때문입니다.

패키지 디자인은 소비자로 하여금 제품을 직접 대면하는 최종적인 조형물로 브랜드 이미지를 분명하게 전달할 수 있으며, 실제로 구매에 영향력을 행사하는 역할을 합니다. 즉, 브랜드 이미지를 효과적으로 형성하기 위해서는 패키지 디자인의 종합적인 이미지 전략이 필수적으로 요구되며 시각적인 소통을 통한 차별화는 마케팅 전략의 중요한 요소입니다.

현대 사회의 브랜드는 제품 그 자체로 디자인과 밀접한 관계를 가집니다. 브랜드 제품을 제공하였더라도 그 브랜드 제품만이 가지는 독창적인 형태와 디자인이 첨가되지 않으면 소비자는 해당 브랜드의 제품이라고 믿지 않을 것입니다.

브랜드 이미지는 제품 자체, 서비스, 유통 경로 등의 물리적인 특성뿐 아니라 포장, 광고, 가격 등 모든 요소에 의해 형성됩니다. 특히 패키지 디자인은 제품의 시각적 특성을 표현하는 이미지 전달 매체이며 구매 시점에서 신제품에 대한 소비자의 구매 의사 결정 과정에 큰 영향을 끼칩니다. 매력적인 제품 패키지는 그 자체로 제품 홍보 효과를 증대시키며 유사제품과 확연하게 구분되는 수단입니다.

시대가 발전함에 따라 소비자들의 요구Needs는 다양해지고 시장은 그에 따라 점점 세분되었으며 브랜드 또한, 춘추전국시대를 맞이하였습니다. 이러한 흐름에 따라

소비 문화 역시 기능적인 소비에서 기호적인 소비로 바뀌기 시작했습니다. 여기서 기호적인 소비란 제품의 주요 기능보다 제품이 갖는 이미지나 스토리를 누리는 데 초점을 두는 것입니다.

　　오늘날 패키지 디자인은 단순히 제품 속성만을 표현하는 것뿐만 아니라 소비자 요구, 시대의 트렌드를 반영한 디자인만이 살아남을 수 있습니다. 브랜드 이미지 차별화를 위한 패키지 디자인에서 먼저 자사 브랜드와 제품이 소비자들의 마음속에 어떻게 존재하는지를 파악해야 합니다. 경쟁 제품과 차별되는 특성을 부여하여 구체적으로 스타일, 품질, 이미지를 향상해서 독자적인 이미지를 구축하는 것이 중요합니다.

　　제품의 차별화가 힘들어진 오늘날, 소비자가 매장에서 구매 의사 결정을 내리는 최종 시점에 접할 수 있는 제조사의 마지막 제공물로써 패키지의 브랜드 식별 기능이 강조되고 있습니다. 패키지 디자인은 제품 차별화라는 기능을 통해 경쟁이 심해지는 현대 사회에서 제품의 효용성을 늘리는 상징적인 역할을 합니다. 또한, 브랜드 이미지에 형식을 부여하여 제품의 개성을 만들고 브랜드가 소비자에게 쉽게 다가갈 수 있도록 합니다. 시각 요소를 통해 제품의 내용과 속성, 정보를 합리적이고 심미적으로 전달해서 친근감을 전달하며 제품의 성격을 유지합니다. 결국, 패키지에서 브랜드 이미지의 차별화는 경쟁 시장에서 우위를 차지할 수 있도록 하며 브랜드 자산 가치 구축에 중요한 역할을 합니다.

Colá geno

Óleo de Linhaça

Óleo de Alho

Beta Caroteno

Óleo de Cártamo e óleo de Coco

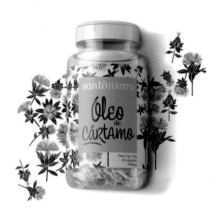

Óleo de Cártamo

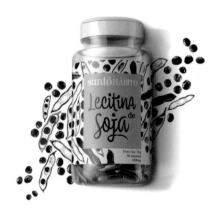

Lecitina de Soja

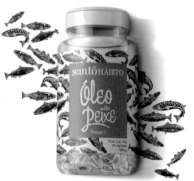

Óleo de Peixe

Santo Habito, Brazil

현대의 브랜드 제품들은 다양한 방법을 통하여
이미지 차별화 방법을 모색하고 있습니다.

디자인 마케팅으로 소비자를 감동시켜라

이제 어느 분야든 마케팅이 필수인 시대가 되었습니다. 작은 구멍가게에서도 각종 메뉴판과 간판의 차별화로 개성 있는 마케팅을 꾀하고 있습니다. 기업의 기획 활동인 마케팅Marketing은 이제 분야에 상관없이 성공을 위해 필요합니다. 이중 시각적인 부분을 부각해 사람들의 시선을 사로잡고, 궁극적으로 마음을 사로잡는 디자인 마케팅이 주목받고 있습니다. 마케팅을 어려운 경영철학이나 단순한 문자의 나열로 생각했다면 이제 시각적으로 색과 선을 통해 그려나가는 디자인 마케팅으로 쉽게 생각할 수 있습니다.

수많은 경영자가 마케팅을 외치고 그 중요성을 강조하고 있는 오늘날, 디자인은 성공적인 마케팅의 핵심으로 부상했습니다. 디자인 감각 없이는 잘 나가는 마케터가 될 수 없고, 상업적인 감각 없이는 성공하는 디자이너가 될 수 없는 시대입니다. 20세기 주종 관계로 맺어졌던 디자인과 마케팅은 21세기에서 협업 관계로 맺어져 디자인 마케팅은 '혁신', '감성', '창조'의 키워드들을 이끌고 있습니다.

디자인과 마케팅의 이유 있는 만남

디자인 마케팅은 '디자인'과 '마케팅'이라는 연관성 없어 보이는 두 단어가 만나 하나의 단어를 이룹니다. 그러나 디자인은 어느새 경영의 핵심에 들어와 있습니다. 톰 피터스Tom Peters는 미래를 경영하는 네 가지 조건으로 '리더십, 트렌드, 인재와 더불어 디자인'을 꼽았습니다. 다니엘 핑크Daniel Pink도 미래를 지배하는 인재들의 여섯 가지 조건 중 첫 번째로 '디자인Design'을 꼽았듯이 오늘날 급변하는 경제 환경 속에서 기업 경영과 디자인은 더 큰 의미로 결합되고 있습니다.

오늘날 시장과 기업은 제품이 아닌 인간의 삶이라 불리는 공간과 시간을 개발하고, 물건을 구매하는 소비자를 넘어 기업을 움직이는 고객 요구를 통해 전략적인 지

도를 만들어야 하는 풀기 어려운 과제를 안고 있습니다. 많은 석학과 세계적인 경영자들은 이제 기업이 합리성과 논리성을 버리고, 상상의 날개를 펼쳐야 하는 때라고 입을 모읍니다. 결국 'Design is imagine(디자인은 상상이다).'이라는 구호 아래 기업과 디자인이 미래를 위한 동반자로 만나는 것은 당연합니다.

기업과 시장에서는 디자인 마케팅의 관심과 중요성이 더욱 크게 대두되고 있습니다. 2000년대 이후 고객 중심의 시장 환경은 마케팅 중심의 경영 활동을 부각했고 브랜드, 스포츠, 문화 등의 다양한 개념과 마케팅을 접합시켰습니다. 이제 마케팅은 '오감'과 '감성'이라는 고객 감동의 실천으로 디자인과의 만남을 시도하고 있습니다. 1차원적인 목적을 넘어 마케팅과 디자인은 시장과 고객, 그리고 인류의 미래와 행복한 삶이라는 더 넓은 목적을 이루기 위해 통합되고 있습니다. 21세기 기업의 성공, 미래를 위해 디자인 마케팅이 또 하나의 기업 과제로 이슈화되는 이유는 여기에 있습니다.

아마도 여러분은 문화, 감성, 체험 등 다양한 마케팅보다 디자인 마케팅이 왜 더 필요한지, 왜 디자인 마케팅을 해야 하는지 궁금할 것입니다. 원론적으로 따지고 산업과 기업마다 다른 이유를 들자면 수없이 많은 답변이 쏟아질 것입니다. 간단히 말하면 '문화를 어떻게 제시해야 하는가?', '감성을 어떻게 전달해야 하는가?', '체험을 어떻게 만들어야 하는가?'에 대한 대답은 디자인이기 때문입니다.

오늘날 모든 제품과 서비스는 고객의 '스타일 구기지 않기'를 위해 존재하는 듯합니다. BMW의 미니Mini를 타고, 에스프레소를 마시러 부티크 카페로 향하는 현대인들은 작고 불편함에도 불구하고 BMW의 미니 쿠페나 폴크스바겐의 뉴 비틀을 찾으며 서비스가 제한적임에도 불구하고 애플의 아이폰을 찾습니다. 소비자들이 불편함을 무릅쓰고도 스타일을 찾는 것은 그들이 삶의 질을 넘어 라이프 스타일에 목말라 하고 있음을 의미합니다. 결국 스타일은 패션을 넘어 삶으로 전이되었으며 라이프 스타일을 만드는 디자인 가치는 더욱 확장되었습니다. 디자인 마케팅은 고객의

삶을 디자인하는 새로운 마케팅 전략으로 전환하려는 노력에서 기업의 새로운 성공 기반으로 다가섰습니다.

소비자들이 선택해야 할 '물리적'인 제품들은 넘치지만, 선택하고 싶은 '가치적'인 제품은 찾기 힘든 것이 시장 환경의 논리입니다. 애플Apple, 뱅 앤 올룹슨B&O 등은 미래지향적인 기업으로 언제나 앞서갔기 때문에 오늘날 기업의 좋은 본보기가 되고 있습니다. 이들 기업에서 누구도 부정할 수 없는 공통점을 찾는다면 그것은 '디자인에 의한 성공', '디자인이 앞선 기업'이라는 점입니다. 이제 더 이상 디자인, 디자인 마케팅의 중요성을 강조하는 것은 시간 낭비입니다. 시장과 고객은 명확한 사고와 따뜻한 감성, 세련된 이미지 그리고 예리한 직관력을 원합니다. 디자인과 마케팅의 만남은 이러한 시장의 요구를 현실화하는 가장 빠른 지름길입니다. 새로운 도전에 직면한 기업들은 똑똑하고 아름다운 기업이 되기 위한 도전에서 디자인 마케팅을 가장 확실한 기업의 혁신 전략으로 선택해야 합니다.

디자인 마케팅 전략과 시스템

디자인 마케팅은 마케팅 전략을 명확하게 전달하는 창조적인 디자인 기법과 디자인 강화 마케팅이 더해져 200% 시너지 효과를 발휘하는 또 하나의 통합 마케팅 전략입니다. 디자인 마케팅에 실패한 기업이 있다면 실패 원인 중 한 가지는 디자인 마케팅을 단순히 히트제품을 만들기 위한 반짝 프로젝트, 이벤트로 생각한 것입니다. 이제 반짝 홍보, 이벤트를 통한 마케팅 성공 시대는 지나갔습니다. 독창적인 콘셉트와 전략, 시스템을 통한 마케팅 실행만이 성공을 이룰 수 있으며, 지속적으로 고객 사랑과 지지를 얻을 수 있습니다. 고객의 사랑을 얻으려면 이제 기업은 명확한 마케팅 전략 수립과 시스템 구축을 통해 장기적인 계획에 돌입해야 하며, 디자인 통합을 모색해야 합니다.

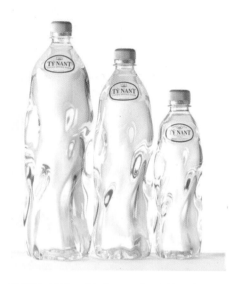

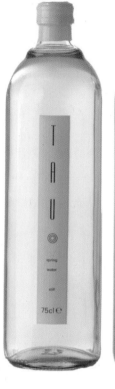

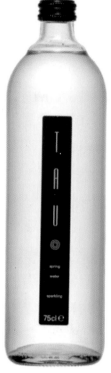

디자인을 마신다 – 티난트(Ty Nant) & 타우(TAU)

패키지 디자인 혁신을 통해 마시는 물을 고급스럽고 세련된 라이프 스타일로 대변하여 생수 브랜드의 성공을 이뤘습니다.

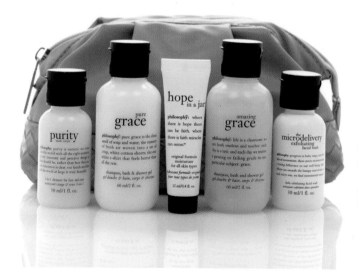

아름다움에 철학을 입히다 – 필로소피(Philosophy)

과학과 첨단기술을 바탕으로 만들어진 화장품이지만 기능을 강조하는 대신 고객이 공감할 수 있는 아름다움에 대한 철학적인 메시지를 전달하여 혁신적인 브랜드로 성공을 거뒀습니다.

디자인은 시대에 따라 그 가치가 달라집니다. 1930년대에는 외관 포장, 1950년대 이후에는 차별적 외관 제작, 1980년대 이후에는 새로운 제품 콘셉트와 문화적인 기업 이미지 창출이 디자인의 중심이었습니다. 2000년대에는 창조적인 발상과 아이디어를 바탕으로 한 새로운 시장을 창출하는 핵심 역량으로 디자인의 중심이 이동했습니다.

"난 디자인을 보고 산다." 최근 젊은 층 소비자들이 당당하게 말하는 소비원칙입니다. 공간과 시간으로부터 자유로워진 시대의 변화는 고객 중심의 경제 환경을 앞당겼습니다. 기업의 통제 대상이었던 소비자가 통제에서 벗어나 동업자이자 이해 관계자로 변화하고 있습니다. 이제 고객을 만족하게 하기 위해서는 단순히 양질의 제품을 공급하거나 회사의 명성만을 앞세워서는 안 됩니다. 이러한 소비 트렌드의 변화는 앞서 언급한 디자인 마케팅 성공 전략과 더불어 디자인 시스템의 중요성을 확신시킵니다.

우리가 살고 있는 21세기에서 디자인 마케팅으로 성공하기 위한 전략은 무엇이며 어떻게 시스템화해야 하는지 구체적으로 살펴봅니다.

소비자의 시각과 감성을 사로잡아라

사람들은 가격이 비싸고, 음식 맛이 다소 떨어져도 멋진 인테리어의 유명 레스토랑을 찾습니다. 아무리 좋은 제품이라도 패키지가 촌스러우면 선물 품목에서 제외하므로 기업이 아무리 좋은 이미지와 브랜드를 가져도 심미성이 뒷받침되지 못하면 고객에게 외면당합니다.

디자인은 기업 활동의 중심이다

최근의 신제품 개발 과정은 디자인 선행 제품 개발이나 디자인 중심 생산 과정으로 이동하고 있습니다. 삼성전자의 가로 본능 시리즈, 지상파 DMB 휴대전화 등 여러 히트제품이 선행 디자인 형태로 개발되었습니다. 디자인 중심 개발 과정의 특징은

디자인 프로젝트팀이 구성되어 디자인 콘셉트 회의를 우선시하고, 디자인 아이디어에 기술 개발을 맞추며 자유로운 콘셉트를 채택하고 개발할 수 있는 적극적인 환경 마련에 있습니다.

구조적인 디자인 통합 전략을 구축하라

브랜드와 디자인을 통합한 패밀리 룩. 이른바 디자인 통합 전략을 통해 시각, 제품, 공간에 이르는 다양한 디자인 통합과 시스템화를 창출해야 합니다. 패밀리 룩이란 같은 회사에서 나온 제품 디자인이 일관된 흐름을 갖는 것을 말합니다. 예를 들어, 브랜드에서 용량이 다른 두 가지 유제품에 패키지마다 통합된 아이덴티티를 사용하고 브랜드를 연상시키는 색이나 디자인 시스템을 사용합니다.

디자인 소비 패턴을 읽어라

고객들은 디자인을 구매 통로로 삼습니다. 이제 시장은 제품의 라이프 사이클이 아닌, 디자인 라이프 사이클에 의해 움직입니다. 고객과 디자인 사이의 관계와 주기를 토대로 실제 비즈니스 과정과 전략 로드맵 전략을 구체화해야 합니다.

디자인 트렌드를 창조하라

트렌드를 반영하지 않은 마케팅은 성공하기 힘든가 하면, 마케팅 전략이 종종 새로운 트렌드를 창조하기도 합니다. 디자인 트렌드 분석은 소비자 라이프 스타일과 패션 트렌드를 기반으로 새로운 콘셉트의 제품, 형태, 소재, 색 등 디자인 요소에 초점을 두고 분석합니다.

스토리텔링을 이용하라

하나의 디자인은 한편의 멋진 스토리여야 합니다. 디자이너는 한편의 스토리를 창조하고 그 안에 필요한 제품과 서비스를 만드는 스토리텔러가 되어야 합니다.

디자인 + 마케팅 = 패키지의 새로운 역할

디자인과 마케팅은 '혁신', '감성', '창조'의 키워드들을 이끌고 있습니다. 비즈니스 성공을 위한 '디자인+마케팅'이라는 이유 있는 만남으로 기업이 만들어내는 결과물에는 어떤 것이 있는지 살펴봅니다.

디자인은 경영의 새로운 혁신 역량이자 경쟁 도구입니다. 시장의 성공 요소가 가격, 기능, 속도에서 경험, 감성, 브랜드로 전이되면서 디자인은 성공의 또 다른 핵심 역량으로 대두되었습니다. 또한, 창조를 요구하는 경영 환경에서 미래를 위한 상상력과 아이디어를 만드는 가장 빠른 길입니다.

10년 전만 하더라도 마케팅은 유통과 판매를 담당하는 경영의 일부에 불과했습니다. 그러나 최근 CEO, CFO에 이어 CMO Chief Marketing Officer가 주목받고 기업의 생산까지도 마케팅팀의 주도로 이루어지기 시작했습니다. 여기서 중요한 것은 제품을 움직여 마케팅하던 시대가 지났다는 것입니다. 이제는 사람을 움직여 마케팅하는 시대로 사람을 움직일 수 있는 핵심은 마음, 즉 '감성'입니다. 바야흐로 감성에 다가가는 디자인 마케팅이 중요한 시대가 되었습니다.

디자인 마케팅을 이끄는 주체는 디자이너도 마케터도 아닙니다. 디자인 마케팅의 주체는 '상업적인 사고가 가능한 디자이너' 또는 '디자인적인 사고가 가능한 마케터', 즉 '디자인 마케터'입니다. 디자인 마케터는 시장을 분석하고 대상과 판매 가격을 계산하는 것은 물론, 디자이너들의 특성을 파악하고 새로운 디자이너를 발굴하며 엉뚱한 상상력과 유머감각으로 제품 개발을 이끌 줄 알아야 합니다. 디자인과 마케팅 세계를 자유롭게 넘나들며 소통과 조화를 이끌 수 있는 사람이 디자인 마케터로 정의됩니다.

오늘날의 시장은 제품을 팔던 시대에서 정보, 부가가치, 이미지를 파는 시대로 변화했으며 제품 부족시대에서 공급 과잉시대로 전환하고 있습니다. 또한, 셀프 서비스의 등장으로 점차 많은 제품이 슈퍼마켓이나 할인점을 통해 판매되면서 판매원

대신 패키지가 판매 역할을 담당했습니다. 따라서 패키지 디자인은 제품 자체를 싸거나Wrapping, 담거나 넣는 포장의 기본 기능 외에 구매자를 위한 정보 전달과 구매의 희열감을 주어야 합니다. 소비자에게 좋은 이미지를 심어 이것이 곧 구매와 연결되는 역할을 해야 합니다.

마케팅 도구로서 패키지의 중요성은 날로 확장되고 있습니다. 소비자들은 경제적으로 풍요로워지고 구매 습관이 소비에서 선택으로, 사용가치에서 정서가치로 변화했습니다. 패키지의 편의성, 외관, 신뢰성, 품위에 더욱 관심을 두고, 신선하고 차별화된 패키지를 선호하게 되었습니다. 차별화된 패키지 디자인은 소비자 마음속에 상징화된 개념을 형성하여 기업이나 상표 이미지를 부각해서 지식Knowledge보다는 느낌Feeling으로 전달됩니다. 특히 이성적이기보다는 감각적인 젊은 층과 이미지가 구매에 많은 영향을 미치는 기호제품이나 저관여 제품의 경우 패키지 디자인의 느낌이나 이미지 또는 상징적인 의미가 기업 브랜드 이미지 형성과 제품 판매에 영향을 미칩니다. 이때 혁신적인 패키지는 고객에게는 커다란 편익을, 생산자에게는 높은 판매와 이익을 가져다줍니다. 성공적인 패키지 디자인은 다변화하는 현대 시장에서 제품 판매의 결정적인 무기로 주목받고 있습니다.

오늘날 패키지 디자인은 소비자와 생산자의 최종적인 소통 도구로서 새롭고, 진기하고, 우아하고, 극적이고, 재치 있고, 구매자를 끌어 당기는 매력이 있어야 합니다. 생산성, 제품성, 편리성만으로는 매력적인 패키지 디자인을 만들기 어려우므로 소비자 욕구를 충족시키고 제품을 차별화하기 위해 자유로운 형태의 패키지가 주목받고 있습니다. 다양한 형태나 아이디어, 그래픽, 재질을 이용한 실험적인 패키지가 그것입니다. 실험적인 패키지는 경쟁적인 압력과 차별화에 대한 시장의 요구로 인하여 디자이너에게 새로운 표현과 시도를 가능하게 합니다. 새로운 기술과 재료의 개발로 응용과 효용가치는 더욱 증대되고 있습니다.

패키지 디자인 마케팅은 점점 더 진화하고 있습니다. 패키지 개발 및 제작에 들

이는 노력에 비례해 개발 비용 및 기업 경영에서 차지하는 부문 역시 커졌습니다. 광고 예산의 대부분을 패키지 디자인에 쏟아 붓는 마케팅 책임자가 있을 정도입니다. 새로운 제품들이 매일 시장에 나타나는 현대에서 패키지 자체의 홍보 효과를 기대하며 저렴한 마케팅 비용을 내세운다는 건 옛말이 되었습니다.

패키지 디자인의 대전제인 '내용물의 정보가 정확하게 상대방과 소통해야 한다.'는 원칙은 이를 활용한 마케팅에서도 변치 않습니다. 만약 이 원칙을 무시한 채 패키지에 과도한 의미를 담으면 오히려 제품 판매를 낮추는 결과를 낳을 것입니다. 객관적인 제품 평가 이전에 소비자에게 외면당해 시장에서 밀려나는 건 자명한 일입니다. 더욱 기발한 그래픽과 방식으로 소비자 감성을 다양하게 자극하여 그 곁에서 좀 더 머물게 하는 디자인 마케팅의 시도는 충분히 가치가 있으며 앞으로도 계속해서 진화된 형태로 발전할 것입니다. 다만 점점 더 복잡해지는 패키지 디자인과 마케팅 도구 속에서 디자이너와 마케터는 본연의 역할을 잊지 않는지 기본과 원칙을 돌아보는 자세가 필요합니다.

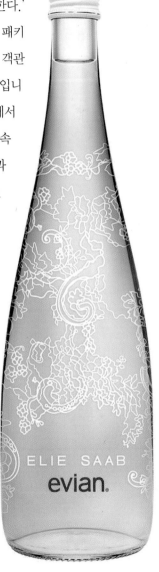

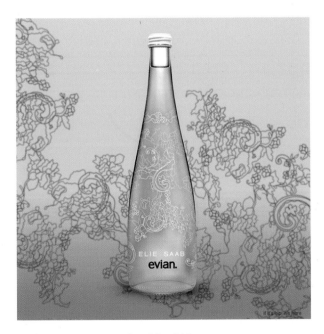

패키지 디자인을 갖기 위해 제품을 구매하는 에비앙

패키지 디자인 마케팅 전략

거대한 유통 메커니즘 속에서 패키지 디자인은 제품에 가치를 더합니다. 제품이란 인간이 존재하기 위한 필수 불가결한 요소입니다. 더욱 많은 제품이 생산, 유통, 판매, 소비될 미래 사회에서 패키지 디자인의 가치와 수요는 더욱 증대될 수밖에 없습니다.

패키지 디자인은 제품과 다르지 않게 해석되어 그 자체가 곧 제품이며, 제품에 그치지 않고 그 가치를 뛰어넘기도 합니다. 또한, 제품에 문화라는 옷을 입히고 다듬어 하나의 이미지를 만드는데 그 이미지에는 소비자의 제품 선호도를 형성하는 힘이 있습니다. 이것이 바로 패키지 디자인이 입은 '마케팅 전략'이라는 옷입니다.

차별화 전략

5~7세 정도의 아이들은 그들만의 세상이 있습니다. 성인들이 보기에는 부질없고, 큰 의미가 없는 것이라도 아이들에게는 그들만의 세상이 곧 전부이기도 합니다. 주변에 오타쿠처럼 특정 물건을 모으거나 만드는 것을 좋아하는 사람이 있다면 그들의 생각도 존중해야 합니다. 소비자는 각각 생각하거나 원하는 바가 다르지만, 비슷한 생각과 요구사항을 가진 사람들을 묶어 그들의 요구를 해결할 수 있도록 도와줘야 합니다. 소비자들이 무엇을 원하는지 알아보기 위해 기업에서는 U&A_{Usage&Attitude} 조사, 추적_{Tracking} 등을 진행합니다.

새로운 시장 찾기

일상생활 속에서 우리는 무수히 많은 제품을 사용합니다. 제품을 사용하면서 보통 100% 만족하기보다는 '조금만 더 ○○했으면 좋았을 텐데…'라고 생각하며 아쉬움이 남는 경우가 많습니다. 또는, '콜라가 조금만 덜 달면 건강에 좋을 텐데…', '담배를 피우면서 커피도 마시는 효과가 있었으면 좋겠는데…'라고 생각할 수 있습니다. 이처

럼 제품들의 모자란 부분이나 아쉬운 부분들을 해결하기 원하는 소비자들이 많아지면 의견들이 모여 새로운 시장이 만들어지고, 이렇게 형성된 시장을 세분하는 것을 '분할Segmentation'이라고 합니다. 분할은 나이, 성별, 직업, 지역, 라이프 스타일, 추구하는 스타일, 사용 방법이나 상황 등 다양하게 나뉩니다.

생활 속에 스며들기

일상생활은 조금씩, 하지만 크게 변화합니다. 유행하는 헤어스타일, 패션, 직장, 생각 등 변하지 않는 것이 없습니다. 이러한 변화들을 잘 파악하고 소비자들이 원하는 부분을 해결하면 히트제품으로 성장할 수 있습니다.

최근에는 출근길에 커피를 들고 다니는 사람들이 낯설지 않게 보입니다. 식사 후 커피 한잔을 마시는 것도 일상이 되었습니다. 언론에서는 성인 1명이 1년에 300잔 가량의 커피를 마신다고 합니다. 그만큼 커피는 우리 생활 깊숙이 스며들어 있습니다. 유명 커피전문점인 스타벅스에서는 커피가 아닌 다른 제품도 판매합니다. 커피전문점으로서 브랜드 이미지가 뚜렷하기 때문에 자칫 브랜드 전략에 악영향을 미칠 수 있지만, 카페인을 싫어하는 사람들과도 함께할 수 있도록 선택의 폭을 넓혔습니다.

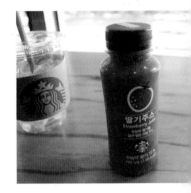

스타벅스의 무농약 딸기주스

소비자 불만 접수하기

국내 맥주는 외국 맥주보다 다양하지 않고 맛이 없기로 유명합니다. 맥주를 만드는 회사에서는 수익을 내기 위해 원재료 함량을 줄이고 옥수수 등 다른 원료를 넣다 보니 맥주의 진정한 맛이 사라진 것입니다. 결국 국내에서는 수입 맥주의 판매량이 꾸준히 늘고 있습니다. 소비자들은 싱거운 맥주보다는 진한 맥주를 원하는 것입니다. 2014년 4월, 국내에서도 맥아 함량 100%를 사용하여 독일, 체코 등 유럽 맥주 생산 방식인 오리지널 그래비티Original Gravity 공법을 사용하여 깊고 풍부한 거품을 즐길 수

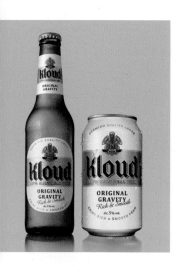

클라우드 맥주는 독일 정통 맥주 제조 방식을 적용한 만큼 유럽풍의 패키지 디자인을 콘셉트로 적용했습니다.

있는 맥주가 출시되었습니다. 기존 국산 맥주의 상당수가 알코올 6~7%로 발효, 숙성 과정을 거치다가 여과 과정에서 물을 희석하여 알코올 5% 정도로 만들지만, 처음부터 알코올 5%로 만들어 수입 맥주를 즐기는 소비자들의 기호에 따라 유럽풍 콘셉트로 제품 패키지를 디자인했습니다.

구체적이고 명확한 대상 설정하기

부모님 생신 선물을 준비할 때 주로 부모님께서 꼭 필요하거나 좋아할 만한 것을 준비합니다. 구체적으로 선물을 정하지 않고 무작정 백화점에 방문하여 판매원에게 선물용 제품을 문의하면 "아버지 선물인가요? 어머니 선물인가요?", "연세는 어떻게 되세요?", "직업은 어떤 분야인가요?", "취향은 어떠신가요?" 등 다양한 질문과 대답이 오고 간 다음 최적의 선물을 추천받습니다. 이것은 곧 사용자의 성별, 나이, 직업 특성을 고려한 명확한 대상Target 을 설정하는 과정입니다.

대상은 세분화할수록 디자인 목적을 달성할 확률이 높아집니다. 여성 화장품을 예로 들면 '20~50세 여성'으로 설정하기보다 '25~35세 대기업 사무직에 종사하는 과장급 이하 전문직 여성' 또는 '20~25세의 대학생이나 사회 초년생' 등과 같이 명확해야 합니다. 구체적으로 대상을 설정하면 머릿속에서 대상의 이미지가 만들어집니다. 세분화하면 할수록 대상을 사로잡을 성공 확률이 높고 좋은 디자인을 완성할 수 있습니다. 물론 패키지 디자인을 하면서 대상을 포함한 많은 고객이 사용하면 좋지만, 주요 고객을 설정하여 그 사람들이 선호하는 디자인을 제안하면 추종자들까지도 자연스럽게 고객으로 만들 수 있습니다.

패키지 디자인을 하면서 가장 많이 범하는 오류가 바로 대상을 넓게 설정하는 것입니다. 물론 제품을 만드는 회사 차원에서는 0세부터 100세까지 모든 연령대의 사람이 구매해서 사용하길 기대하지만, 대상을 넓게 설정하면 패키지 디자인 콘셉트를 명확하게 설정하기 힘들고 좋은 디자인을 만들 수 없습니다.

패키지 디자인에서 중요한 요소인 색만 해도 20대 초반 여성들이 좋아하는 색과 70대 남성이 좋아하는 색은 다릅니다. 패키지 디자인에서 대상은 제품을 가장 많이 사용하는(상황에 따라 가장 많이 사용할 것으로 예상하는) 사람들로 설정해야 합니다.

대상이 설정되면 패키지 디자인도 그에 맞춰야 합니다. 가끔 60대 남성 사장님이 "업계에서 나보다 잘 아는 사람이 없지."라고 하시며 20대 초반 여성들이 주로 사용하는 제품의 패키지 디자인을 독단적으로 결정하는 경우가 있는데 이 경우 출시한 제품의 십중팔구는 6개월도 못 가서 사라집니다.

남녀 모두가 맛있게 먹을 수 있는 스틱 소시지이지만, 콜라겐을 함유하여 피부 미용에 관심이 높은 여성들을 대상으로 합니다.

판매 제품 중에는 생리대, 스타킹 등과 같은 여성용 제품이 있고 면도기, 탈모제 등과 같은 남성용 제품들도 있습니다. 또한, 쌀, 소주와 같이 소비자 성별을 구분하지 않는 제품들도 있습니다. 여성이나 남성이 주로 사용하는 제품은 그들이 좋아하는 색, 이미지, 서체 등으로 디자인해야 합니다.

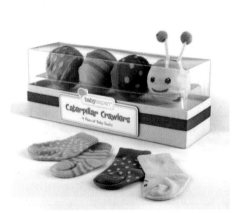

Caterpilar Crawlers

유아에게는 모든 것이 장난감입니다. 눈에 보이면 손이 가고, 손에 잡히면 입에 넣는 것이 본성입니다. 이 패키지 디자인은 유치해 보이지만 유아들의 호기심을 자극하기에 충분합니다.

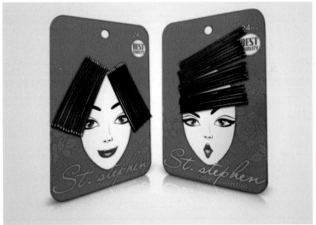

머리핀 패키지 디자인

여성들이 주로 사용하는 머리핀 패키지 디자인으로 분홍색, 얇은 서체, 장미꽃 문양으로 디자인되었습니다. 여성들이 좋아하는 기본적인 디자인 요소를 활용하여 패키지를 디자인했습니다.

소비자의 라이프 스타일 파악하기

사전에서는 라이프 스타일Life Style을 '개인의 생활 및 행동방식'으로 정의하며 우리가 살아가는 방식들을 이야기합니다. 라이프 스타일은 계속 변화하여 개인마다 서로 다르고 시간이나 환경에 따라서도 변합니다. 출근길에서도 라이프 스타일은 끊임없이 변화했습니다. 1990년대에는 많은 사람이 지하철 안에서 신문과 책을 보았기 때문에 달리는 지하철 안에서도 직접 돌아다니며 신문을 파는 사람이 있었습니다. 2000년대 중반에 무료로 배포하는 신문이 지하철 입구에 배치되면서 신문을 판매하던 사람은 사라졌고 대부분의 승객이 조그마한 무가지 신문을 읽으며 출근했습니다. 2010년에 들어서면서 스마트폰이 보급되어 무가지마저도 스마트폰에 자리를 넘겨주었습니다. 이처럼 출근길 상황만 보더라도 시간이 지나면서 자연스럽게 라이프 스타일이 변하는 것을 확인할 수 있습니다.

예전에는 기능성 식품이 많은 인기를 누렸습니다. 물론 지금도 꾸준히 사랑받고 있지만, 기능성 뒤에 숨어있는 트렌드가 부각되면서 유기농, 친환경 식품들이 그 자리를 차지했습니다. 1인당 국민소득이 높아지고 더 좋은 것을 찾는 인간의 본성 때문에 프리미엄에 대한 욕망은 앞으로도 꾸준히 이어질 것입니다.

혼자 사는 싱글족이 늘어나면서 실외기가 필요 없는 소형 에어컨, 벽걸이형 세탁기를 비롯하여 다양한 제품들이 쏟아지고 있습니다. 거주하는 주택 형태도 대형 아파트의 인기가 사라진지 오래입니다. 식당에서도 1인용 샤부샤부 냄비를 설치하여 싱글족들을 겨냥한 아이디어를 내고 식품업계에서도 1인용 소포장 제품들이 다양하게 출시되고 있습니다.

우유는 패키지는 꾸준히 변화되었습니다. 흰 우유, 초콜릿 우유, 바나나맛 우유 등 다양한 맛의 우유와 함께 DHA 우유, 고칼슘 우유, 저지방 우유 등 기능성 우유도 많아졌습니다. 유기농 우유도 소비자들의 주목을 받고 있으며, 미니멀하거나 레트로 풍의 디자인으로 유기농 라이프 스타일을 살립니다.

싱글족들은 아침을 간단하게 빵으로 때우는 경우가 많습니다. 식빵에 발
라먹는 잼이나 버터는 큰 통에 판매되는 경우가 많지만, 혼자 사는 사람
들을 위해 1회 분량을 소량 용기에 담아 혼자 먹어도 남기지 않도록 하
였고, 뚜껑이 나이프 기능을 하는 편리한 디자인입니다.

사무실이나 학교에서 여럿이 모여 피자를 주문한 적이 있을 것입니다. 피자가 배달되면 일반적으로 피자 주변에 머리를 맞대고 옹기종기 모여앉아 먹는데, 윗사람을 위해 접시가 필요한 경우가 있습니다. 이런 상황에서 피자 상자를 접시처럼 쓸 수 있도록 하여 편리성을 주는 패키지 디자인입니다.

사용 시점에서의 편리성 확인하기

품질 좋고 합리적인 가격의 전략적인 패키지 디자인이지만 사용했을 때 불편한 디자인이 있습니다. 포장을 뜯다 보면 손에 제품의 소스가 묻는 경우가 있고, 심지어 패키지 디자인을 풀다가 내용물이 튀어 옷을 버리는 경우도 있습니다. 그럴 때면 "내가 왜 이 제품을 샀을까?"라는 후회와 함께 "다시는 이 제품을 사지 말아야지."라고 생각합니다. 이런 일이 벌어지는 가장 큰 원인 중 하나는 패키지 디자인에서 최종 사용자의 상황을 고려하지 않았기 때문입니다. 유아용품 패키지 디자인에서는 아기를 키우는 디자이너나 조카를 돌보면서 제품을 사용하기 위해 노력하며 패키지를 디자인하면 완성도를 높일 수 있습니다.

제품의 가치를 높이는 브랜드 마케팅 전략

패키지 디자인은 공모전 출품, 예술 작품 등을 제외하고 그 자체가 목적인 경우는 거의 없습니다. 철저하게 제품의 가치를 높이는 방법으로 활용됩니다. 제품의 가치를 올리기 위해서는 판매도와 함께 인지도와 호감도가 높아야 합니다. 이를 위해서는 브랜드 로고BI 디자인, 광고, DM, SNS, POP 등 모든 디자인이 통합된 마케팅 소통 Integrated Marketing Communication이 이루어져야 합니다. 그중 패키지 디자인도 예외는 아닙니다. 제품의 가치를 높이기 위해 '젊은이들이 좋아하도록'이라는 목표를 설정했다면 모든 마케팅 활동이 그에 맞춰져야 하며 패키지 디자인도 그들이 좋아할 수 있도록 디자인되어야 합니다. 패키지 디자인은 제품의 마케팅 전략을 이해해야만 성공적인 결과물로 만들 수 있습니다.

SWOT 분석으로 접근하라

주변에 청중을 이끄는 지도력이 있거나 분위기를 살리는 능력이 있는 사람 또는, 뭔가를 빨리 잘 외우는 사람 등 다른 사람들보다 탁월한 강점을 가진 사람들이 있습니다. 여기서 이야기하는 강점은 '장점'과는 조금 다릅니다. 사무실에서 함께 일하는 동료의 성격이 좋은 것은 분명 장점이지만, 소속된 팀 내 모든 사람의 성격이 좋다면 어느 한 명의 성격을 강점으로 보기는 어렵습니다. 시험 결과로 100점 만점 중 99점을 받았다면 잘한 것이지만, 다른 사람들은 모두 100점을 받았다면 과연 잘한 것일까요?

패키지 디자인에서도 제품의 강점을 알릴 수 있는 디자인을 해야 합니다. 제품만이 가지는 강점을 패키지 디자인으로 풀어나갈 때 제품의 경쟁력이 생기는 것입니다.

주방기구는 목재, 스테인리스, 멜라민, 특수 코팅된 신소재 등 다양한 소재로 만듭니다. 목재로 된 주방용품은 오래전부터 있었지만 새로운 소재들이 나오면서 시장 규모는 조금씩 줄어들고 있습니다. 그럼에도 불구하고 목재로 된 주방기구가 꾸준히 판매되는 이유는 친환경적인 고유한 기회 요인이 있기 때문입니다. 최근 개발된 최첨단 신소재에 비해 투박하고 사용에 불편한 점이 있지만 자연에서 나온 재료를 그대로 가공하여 원하는 형태로 만들었기 때문에 발암물질이나 환경 호르몬 등이 없는 강점이 있습니다.

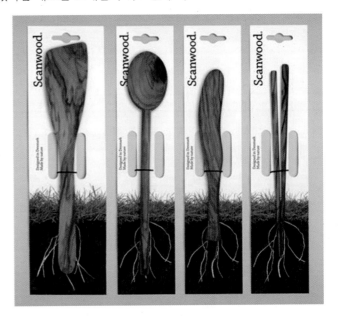

친환경 목재 주방기구
목재로 만들어진 주방기구의 강점을 극대화한 패키지 디자인입니다. 나무로 만든 주방기구에서 뿌리가 난 것처럼 보이도록 하여 친환경적인 이미지를 극대화합니다.

TPO 분석으로 접근하라

생활 속에서는 시간Time과 장소Place를 가려 상황Occasion에 따라 행동해야 할 일이 많습니다. 시간과 장소를 가리지 못하는 경우 실없는 사람이 되거나 크게 실례할 때가 생깁니다. 반대로 별것 아님에도 불구하고 시간과 장소, 상황이 딱 맞아서 상당한 파급효과가 생기는 경우도 있습니다. 그러므로 철저한 시간, 장소, 상황 분석으로 소비자들과 공감대를 형성할 수 있는 패키지 디자인 전략을 만들어야 합니다.

실연으로 슬퍼하는 친구를 위로하기 위해 모인 자리에서 새로운 자동차나 명품 가방을 샀다고 자랑하는 친구가 있나요? 상사와 심각하게 회의를 하는데 분위기 파악 못 하고 점심에는 뭐먹을지 잡담하는 동료가 있나요? 새로운 자동차나 명품 가방을 샀다는 이야기나 점심에 무얼 먹을지에 관한 고민이 법에 저촉되거나 파렴치한 이야기는 아니지만, 시간과 장소에 따라 긍정적인 결과를 만드는 이야기와는 다릅니다.

패키지 디자인에서도 소비자들이 제품을 구매하거나 사용하는 시점을 이해해서 디자인 전략을 세워야 합니다. 시간적인 측면과 더불어 계절, 국가 행사 등과 같이 시기도 고려해야 합니다.

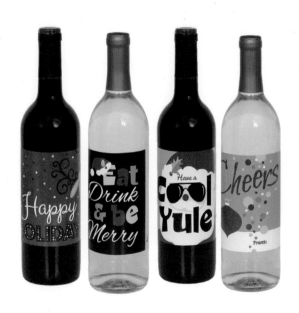

만약 북극으로 휴가를 간다면 어떤 옷을 챙겨 갈까요? 아무리 비싼 수영복, 명품 샌들이 있어도 따뜻한 옷을 챙길 것입니다. 사랑하는 사람의 부모님께 인사 드리러 갈 때는 편한 운동복보다 깔끔한 정장을 입고 갈 것입니다. 이처럼 장소나 상대에 따라 고려해야 할 것들이 있습니다. 패키지 디자인에서도 소비자가 제품을 구매하거나 사용하는 상황, 환경을 고려해야 합니다. 예를 들어, 어두운 곳에서 많이 팔리는 제품의 경우 전체적으로 밝은 톤으로 디자인해야 하는 것입니다.

크리스마스 와인
크리스마스 모임에서 많이 사용되도록 패키지 디자인에
시즌 분위기를 반영하여 디자인한 와인병입니다.

가끔 황당한 상황을 겪을 때 흔히 '생뚱맞다'고 이야기합니다. 행동이나 말이 상황과 달라 엉뚱하다는 이야기입니다. 패키지 디자인에서도 제품을 접하는 소비자들이 생뚱맞은 느낌을 받지 않도록 해야 합니다. 이를 위해서는 시간과 장소를 잘 이해하고 분석해야 합니다. 패키지 디자인 과정에서 시간을 분석할 때는 제품의 사용 상황과 역할을 철저하게 생각해야 합니다. 소비자 관점에서 어떤 상황에 제품과 연결할 수 있을지 분석하여 패키지 디자인으로 표현합니다.

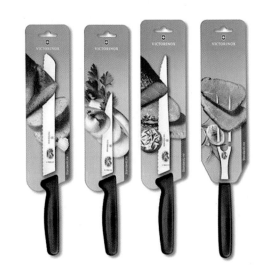

VICTORINOX
식기류 패키지 디자인으로 사용 상황을 보여줘 소비자들이 사용의 필요성을 느낄 수 있도록 디자인되었습니다.

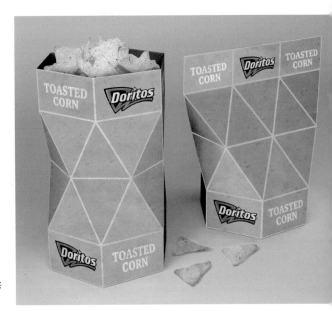

Doritos 스낵
옥수수 스낵으로 소비자들이 제품을 뜯어 사용하는 극장, 실외에서 편하게 사용할 수 있도록 패키지를 디자인했습니다.

PLC 전략으로 디자인하라

사람의 인생은 태어나서 유아기를 거쳐 청소년기를 보내고 청년으로 성장하여 사회적 역할을 하며 중년기와 장년기를 거쳐 노년기를 맞이합니다. 개인에 따라 정신 연령이나 노화의 정도에 차이가 있거나 시기가 다를 뿐이지 유아기에서 노년기로 흘러가는 자연의 섭리는 어느 누구도 거스를 수 없습니다. 제품도 마찬가지입니다. 제품은 4단계로 이루어진 제품 라이프 사이클PLC : Product Life Cycle이 있어 패키지 디자인 전략을 세울 때 시기에 맞는 전략이 필요합니다.

PLC의 첫 번째인 제품 도입기Introduction에서 패키지 디자인 전략은 '친절한 디자인'입니다. 이 시기는 비슷한 제품이 없는 상황이므로 소비자들이 제품을 어떻게 사용하고, 활용할 수 있는지에 대해 쉽게 이해할 수 있도록 디자인해야 합니다. 처음 접하는 제품에 대해 소비자들은 정확한 지식이 없으므로 더욱 친절하게 디자인해야 합니다.

청정원의 '라이트스위트'는 제품 이름에서 알 수 있듯이 낮은 열량으로 단맛을 내는 감미료입니다. 제품 이름만 노출된 패키지 디자인이라면 제품을 어떻게, 어떤 용도로 사용해야 할지 모를 수 있습니다. 달고나를 만들기 위해 설탕을 구매한다면 경험으로 어느 정도의 양이 필요한지, 어떻게 사용할지 알기 때문에 패키지 디자인에 굳이 여러 가지 설명을 넣을 필요가 없습니다. 라이트스위트의 경우 아직은 잘 알려지지 않은 제품이므로 복잡해 보이지만 많은 정보를 알려주는 친절함을 디자인했습니다. CI, BI를 제외하고는 패키지 대부분이 정보를 전달합니다.

어린아이는 자라 청소년, 청년, 장년으로 넘어가면서 일을 하고 가정을 이루는 등 사회적인 역할을 해야 합니다. 더 나아가 자신의 이름을 알릴 정도로 맡은 분야에서 최선을 다해 전문가가 되어야 합니다. 성장하여 전문가가 된 후 많은 돈을 벌면

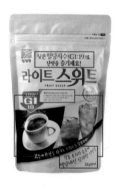

청정원 라이트스위트
출시된 지 제법 오래되었지만, 인지도 면에서는 도입기인 대체 감미료로 많은 정보를 알려주는 친절한 패키지 디자인의 형태입니다.

다른 사람들도 그 분야로 뛰어들어 경쟁하면서 치열해집니다. 제품의 PLC에서도 성장기Growth와 성숙기Maturity가 되면 점점 더 치열한 경쟁을 합니다. 도입기에 있던 제품들의 판매량이 늘면서 소비자들은 더 다양하고, 저렴한 제품을 찾고 경쟁사에서는 강점을 내세운 제품을 출시합니다.

성장기와 성숙기에는 제품 이름을 알리는 패키지 디자인 전략을 세웁니다. 후발 제품은 1등 제품의 문제점이나 불만사항을 개선하여 강점을 접목했을 경우 제품 특성을 설명하기도 하지만, 대다수는 제품 이름이 부각되도록 다른 디자인 요소를 절제하거나 없애기도 합니다. 또한, 제품이 진열될 때 많은 경쟁 제품과 함께 놓이므로 눈에 잘 보이도록Visibility 디자인해야 합니다.

인생의 황혼기에 들어서면 삶을 반추하며 조용히 인생을 뒤돌아보는 사람들과 자신의 재능을 다양한 분야에서 조금이라도 펼치는 사람들이 있습니다. 삶에 옳고 그름은 없지만 둘 다 나름대로 의미 있는 마무리가 될 것입니다. 신제품도 출시되면 마지막에는 쇠퇴기Decline를 맞이합니다. 제품에 따라 다르지만 이 시기는 회사에서 광고, 판촉에 투자를 줄이고 패키지 디자인에서는 조금씩 변화Minor Change를 주는 경우가 많습니다. 조금씩 변화하는 디자인을 구성할 때 성장기와 성숙기를 거치며 쌓아온 아이덴티티를 지키는 전략을 전개해야 합니다. 이때 레트로 디자인을 적용하거나 스페셜 에디션Special Edition 디자인을 하기도 합니다.

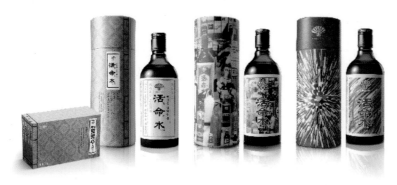

1960년대			
1970년대			
1980년대			
1950년대 ~2000년대			

삼양식품 삼양라면

1963년부터 생산하기 시작한 삼양라면은 주요색인 주황색과 함께 제품 로고를 꾸준히 유지하고 있습니다. 최근 하얀 국물 라면(꼬꼬면, 기스면, 나가사끼 짬뽕 등)의 인기몰이에도 자신만의 아이덴티티를 고수하고 있습니다.

동화약품 활명수 스페셜 에디션

제품 출시 110년 이상이 된 동화약품의 활명수는 2012년에 이어 2013년에도 스페셜 에디션을 내놓았습니다. 2013 활명수 스페셜 에디션은 박서원, 홍경택, 권오상 등 유명 작가가 참여하여 '생명을 살리는 물(活命水)'을 주제로 각자의 개성을 담았습니다.

M/S 전략으로 디자인하라

어느 조직에서나 '서열'이라는 것이 존재합니다. 사람들이 살아가는 사회에서는 말할 것 없고, 동물의 세계까지 서열은 만들어지고 바뀌기도 합니다. 높은 서열에 있을 때는 많은 것들을 누리며 안정된 환경을 누리지만, 서열이 낮으면 불편하거나 생존의 위협을 느끼기도 하므로 높은 서열로 올라가기 위해 치열하게 경쟁을 합니다. 패키지 디자인에서도 높은 서열에 올라가기 위한 디자인 전략을 만들어야 합니다.

제품의 서열을 설정하는 기준은 '시장 점유율Market Share'입니다. 시장 점유율은 제품이 속한 산업군에서 판매 정도를 퍼센트로 나타낸 것입니다. 가공 우유 시장에서 가장 높은 점유율(80%)을 가진 제품은 빙그레의 '바나나맛 우유'입니다. 1970년대 초부터 40년 가까이 장수한 제품으로 하루에 약 80만 병 정도가 판매된다고 합니다. 40여 년을 거치면서 '바나나맛 우유' 하면 연상되는 것이 있을 것입니다. 노란색 우유가 들어 있는 둥근 항아리 형태의 플라스틱 용기 디자인입니다. 바나나맛 우유가 처음 만들어질 당시 다른 제품들이 많이 사용하던 유리병, 비닐 팩 등과 제품의 차별화를 위해 플라스틱 용기를 사용했습니다. 몇십 년이 지나면서 이것은 제품의 독보적인 자산이 되어 노란색의 제품 색상과 둥근 항아리 형태의 용기 디자인은 하나의 상징이 되었습니다.

40년이면 강산이 변해도 네 번은 변할 시간인데 왜 그리 변하지 않았을까요? 생산 설비를 바꿔야 하거나 디자인 아이디어가 없어서일까요? 바나나맛 우유처럼 시장 점유율 1위인 제품 패키지를 디자인할 때는 제품이 가지는 무형의 자산을 파악하여 지켜나가는 디자인 전략을 짜야 합니다. 바나나맛 우유는 노란색이며, 둥근 항아리 형태의 플라스틱 용기에 담긴 것이어야 특유의 달콤한 맛이 날 것 같은 이미지가 만들어지도록 패키지 디자인을 유지한 것입니다.

소비자의 바나나맛 우유 선택 기준을 가장 높은 서열로 디자인해 이미지를 만들어 나가는 것이 중요합니다.

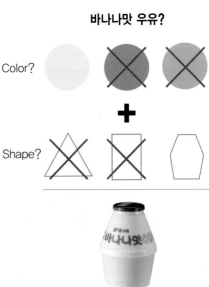

바나나맛 우유?

Color?

Shape?

감성 마케팅으로 다가가라

제품의 품질이나 기능은 적합성을 검사하는 기관이 보증하기 때문에 개인적인 감성과 어울리는 브랜드를 선호하는 현상이 두드러지고 있습니다. 감성 Sensibility 은 자극 및 변화에 대해 느끼는 성질로 감정 Feeling 과는 조금 다릅니다. 감정이 어떤 일에 대해서 느껴지는 본능적인 느낌이나 기분을 말한다면 감성은 변화를 느끼는 지극히 수동적이고 개인적인 심리 상태입니다. 현대 사회에서 감성이 중요한 이유는 다양한 취향을 가진 사람들 속에서 나의 감성을 정확히 이해하고, 꼭 필요한 제품이나 서비스를 제공해 주는 제품을 원하는 소비자들이 계속 늘어나고 있기 때문입니다.

스토리를 만들어라

특이한 콘셉트의 제품이 아니라도 모든 제품의 제작부터 판매까지 패키지는 전 과정에 관여합니다. 영국의 패키지 디자이너 메리 루이스 Mary Lewia 는 "패키지는 브랜드의 핵심적인 가치를 나타내는 물리적 자산이다."라고 말하며 패키지와 브랜드의 불가분 관계를 강조했습니다. 이처럼 패키지는 최종 구매 순간 소비자 감성에 호소하는 유일한 수단이자 제품 사용 순간까지 소비자의 오감을 자극하는 수단으로써 브랜드를 만드는 마케팅의 그릇입니다.

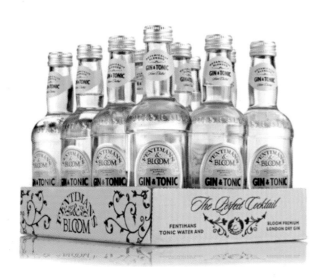

GIN &TONIC Marriage, London based Keen and Able creates
'진과 토닉의 결혼'. 진과 토닉 베이스의 진토닉 칵테일을 하나의 제품으로 출시하여 민트색 결혼식 콘셉트의 라벨과 함께 패키지 디자인에 '144년 나이 차에도 불구, 완벽한 결혼'이란 문구를 재치 있게 곁들였습니다.

제품에 특별한 의미를 담다

소비자들은 제품 자체의 만족을 넘어 구매 행위 자체에 의미를 부여하기 시작했습니다. 기업은 이러한 트렌드에 맞도록 제품 특성을 살리거나 추가적인 의미를 담은 패키지로 소비자 감성에 호소하고 있습니다. 기업의 사회적 책임, 친환경과 같은 '착한 트렌드'가 인기를 얻자 공정무역, 유기농의 의미를 담은 제품과 그에 맞는 패키지가 출현했고 기존 제품들도 입지를 새롭게 다지고자 패키지에 변화를 시도했습니다.

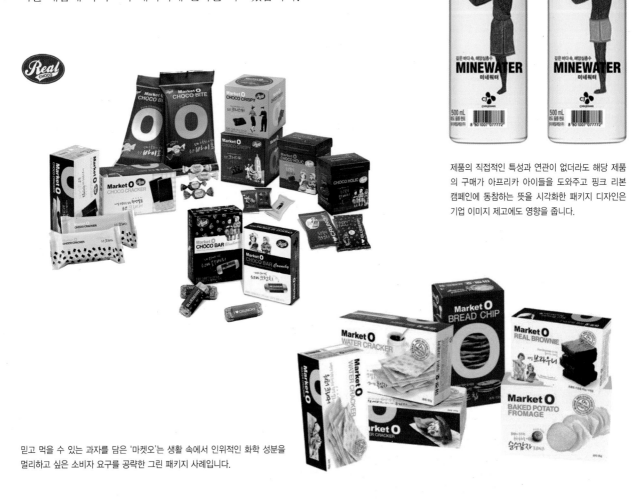

제품의 직접적인 특성과 연관이 없더라도 해당 제품의 구매가 아프리카 아이들을 도와주고 핑크 리본 캠페인에 동참하는 뜻을 시각화한 패키지 디자인은 기업 이미지 제고에도 영향을 줍니다.

믿고 먹을 수 있는 과자를 담은 '마켓오'는 생활 속에서 인위적인 화학 성분을 멀리하고 싶은 소비자 요구를 공략한 그린 패키지 사례입니다.

디자인을 경영하라

'지피지기 백전불패(知彼知己 百戰不殆)'는 상대방을 알고 나를 알면 백번 싸워도 위태롭지 않다는 말입니다. 경쟁 제품의 디자인 특성과 장단점을 알고 자사 제품 디자인에 대한 소비자 요구사항들을 냉정하게 안다면 분명히 좋은 패키지를 디자인할 수 있습니다.

체계적인 제품 라인업

중국집에서 짜장면을 주문할지, 짬뽕을 주문할지 고민했던 적이 있나요? 생각만으로도 행복한 고민에 빠져들게 합니다. 중국집에서는 짜장면이나 짬뽕만 만들어 팔면 원가가 내려가고 만들기도 편할 텐데 왜 여러 종류의 음식을 만들까요? 다양한 메뉴는 소비자들에게 선택의 기회를 넓혀 주는 것이고 중국집(기업)에서는 매출을 올릴 기회입니다. 선택 사항이 너무 많으면 소비자들은 당혹스러워 하므로 제품 라인을 체계적으로 설계하는 것이 중요합니다.

기업은 소비자에게 다양한 선택권을 제공하여 소비자 만족도를 올리기 위해 여러 가지 제품을 만듭니다. 제품을 구매할 때 행복한 고민을 할 수 있다면 판매 증가와 함께 제품 이미지에도 상당히 긍정적인 효과를 줄 것입니다. '방향제'가 아니라 '마음에 드는 향의 방향제', '보드카'가 아니라 '먹고 싶은 맛의 보드카'처럼 다양한 제품 라인업 Line-Up을 설계하여 소비자들의 선택권을 넓혀야 합니다.

패키지 디자인에서는 색상을 변화시켜 다양한 향과 맛이 느껴지도록 시도하는 경우가 많습니다. 원료 이미지를 보여주면서 패키지 디자인만으로도 어떤 향과 맛인지 예측할 수 있도록 하여 소비자들이 선호하는 제품을 쉽게 고를 수 있도록 합니다.

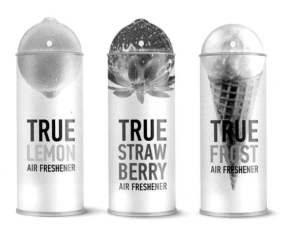

TRUE 방향제

실리콘 재질 버튼에 원료 이미지를 넣어 방향제의 향을 예상할 수 있도록 디자인했습니다. 주의해야 할 점은 대부분 소비자가 예상할 수 있는 향이어야 한다는 것입니다. 만약 사람들이 잘 모르는 열대과일 과일 이미지를 넣으면 소비자들은 향을 몰라 선택하지 않을 가능성이 높습니다.

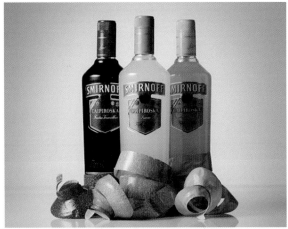

스미노프 보드카

보드카 패키지 디자인으로, 제품의 맛을 예상할 수 있도록 비닐에 과일 껍질을 인쇄하였고, 포장을 벗기면 과일 껍질을 벗긴 것과 같은 효과로 제품의 신뢰도를 높였습니다.

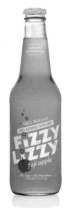

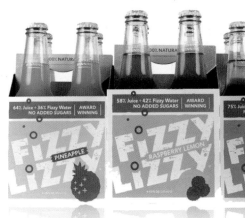

Fizzy Lizzy

음료 네 병을 한번에 쉽게 이동할 수 있도록 캐리어 형태의 패키지 디자인을 만들어 소비자들에게 선택의 폭을 넓히고 있습니다.

결혼 적령기가 점차 늦어지고 1인 가구가 늘어나는 것처럼 소비자의 생활환경이나 패턴은 수시로 달라집니다. 소비자의 생활환경이 변하면 기업들은 그에 맞춰 제품을 만들고 소비자들에게 다양한 선택권을 줍니다. 최근 캠핑에 관한 수요가 많아져 일상생활에서 즐겨 사용하던 것을 야외에서도 편히 사용하려는 욕구가 늘고 있습니다. 캠핑, 등산처럼 야외에서 사용하기 편하도록 제품의 다양한 용량과 재질 변화로 소비자들의 욕구를 충족시키고 있습니다. 한 병씩 판매하는 음료를 4병, 6병, 12병으로 묶어 이동하기 편한 캐리어나 상자로 제작하기도 하고, 유리병 제품은 가볍고 파손 우려가 없는 PET 재질로 만들기도 합니다.

소비자가 선호하는 제품

기업에서는 새로운 제품을 끊임없이 만들어 냅니다. 기존 제품에 특정 기능이나 효과를 추가하거나 완전히 새로운 제품을 만들기도 합니다. 과연 어떤 기준으로 제품을 바꾸거나 신제품을 만드는 것일까요? 보편적으로는 소비자가 선호하는 요인을 분석하여 기존 제품에 기능이나 효과를 추가하거나 완전히 다른 제품을 만듭니다. 소비자의 선호 요소를 파악하는 것에는 FGI, Face to Face 등 다양한 설문, 기업의 모니터링 요원, 인터넷 게시판 등을 사용하는 다양한 방법이 있습니다. 소비자 선호 결과는 실현 가능성, 파급 효과, 제품 경쟁력 등을 고려해서 우선순위를 두고 해결합니다.

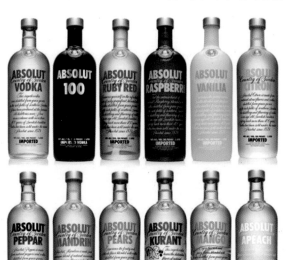

앱솔루트 보드카

1979년에 출시한 앱솔루트 보드카는 1980년 미국에 진출하면서 기존 보드카들과 차별화를 위해 시작된 패키지 디자인을 지금까지 유지했습니다. 소비자들의 다양한 요구를 충족하기 위해 'ABSOLUT LA', 'ABSOLUT Chicago' 등과 같이 지역을 주제로 하는 등 여러 제품을 만들어 판매 1위를 차지하고 있습니다.

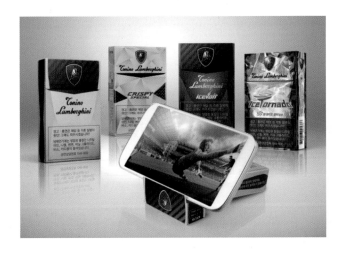

고객의 아이디어를 반영하여 책상에서 스마트폰 거치 기능을 적용한 담배로, 소비자들의 의견을 적극적으로 수렴한 양방향 소통 패키지 디자인입니다. 담배 패키지의 기본적인 기능을 유지하면서 스마트폰을 거치하며 제품을 소비자 관심에서 벗어나지 않게 하고 동시에 소비자에게도 편의성을 제공합니다.

카테고리별 디자인 특성

경쟁 제품의 패키지 디자인을 분석하는 가장 큰 이유는 동종 카테고리 제품들의 디자인 특성을 확인하는 것입니다. 물론 카테고리 내 1등 제품의 장단점을 벤치마킹하는 것도 중요하지만 소비자들이 인식하는 카테고리 디자인의 특성을 분석한 다음 패키지 디자인을 해야 합니다. 소비자들이 인식하는 카테고리의 특성을 무시하면 소비자들은 그 제품을 전혀 다른 카테고리의 제품으로 받아들이는 경우가 많고 실제로 시장에서 실패한 사례도 많습니다.

　1993년 강원도는 소주회사인 경월을 인수하여 '그린소주'로 돌풍을 일으켰습니다. 기존 소주 제품들은 투명한 병에 병따개로 뚜껑을 여는 형태였는데 그린소주는 파격적으로 초록색 병에 현재와 같이 돌려서 여는 스크루 뚜껑 형태의 디자인을 선보이며 시장 점유율을 높였습니다. 1998년 10월 경쟁회사인 진로에서는 초록색 병, 스크루 뚜껑을 적용한 '참이슬'을 출시했습니다. 참이슬이 출시되면서 많은 인기를 얻자 다른 지방 소주 회사들도 주요 소주 제품을 초록색 병의 스크루 뚜껑 형태로 변경했습니다. 참이슬의 인기에 ㈜두산경월에서는 1999년 7월 '미소주'라는 악수(惡手)를 둡니다. 1999년 당시 소비자의 소주에 대한 인식은 ㈜두산경월의 그린소주가 잘

만들어 왔던 초록색 병의 스크루 뚜껑이었지만, 미소주는 투명한 병을 채택하여 소비자들을 당황스럽게 했습니다. 소주 카테고리의 패키지 디자인 특징에서 벗어난 미소주는 결국 엄청난 마케팅 비용을 소비하여 1999년 12월 초록색 병에 든 '뉴그린'이라는 소주에 바통을 넘겨주며 출시 5개월 만에 사라졌습니다. ㈜두산경월의 사례를 보면 독특한 디자인이라도 소비자들이 생각하는 기본적인 카테고리 안에서의 혁신이어야만 시장에서 받아들여진다는 것을 알 수 있습니다.

소비자들은 패키지 디자인을 보고 이 제품이 어떤 것일지 예측합니다. 슈퍼마켓에 과자를 사러 갔을 때 새우 그림이 있는 과자를 발견하면 소비자들은 그것을 보고 새우 모양으로 된 과자이거나 새우 맛이나 향이 있는 과자일 것이라고 예측합니다. 만약 새우 그림이 있는 과자를 사서 먹어보니 맛도, 모양도 바나나라면 소비자들은 속았다고 느낄 것입니다. 바나나 모양의 과자 맛이 좋고 나쁨을 떠나 소비자들의 예측과 다르면 '인지 부조화'를 느껴 자칫 부정적인 인상을 가질 수 있습니다.

디자이너 입장에서 독특성과 차별성만을 위해 소비자들이 예측할 수 없는 패키지 디자인을 한다면 그것은 디자인이라기보다 예술 작품에 가까워집니다. 위의 사례는 티셔츠가 얼마나 예쁜가를 떠나 기본적으로 티셔츠 패키지 디자인처럼 보이는 기본을 지키지 않은 경우입니다.

제품의 차별화

제품을 만드는 사장님들의 한결같은 이야기는 자신들이 만드는 제품은 세계 최고이며, 경쟁 제품이 따라오지 못하는 우수한 제품이라는 것입니다. 자사 제품에 대한 자부심과 자신감은 바람직합니다. 생각대로 패키지 디자인에서도 제품에 대한 자부심과 자신감이 표현되면 소비자들은 제품에 대한 신뢰도가 훨씬 높아질 것입니다.

광고에서처럼 아스팔트 위에서 여행용 가방을 타고 다녀도 끄떡없다거나 USB 메모리 위로 트럭이 지나가도 부서지지 않는 것을 강조하기 위해 제품에 극한의 상황을 연출하는 경우가 많습니다. 제품의 기본적인 기능이 비슷한 경우 자사 제품의 강점을 더욱 부각시켜 소비자들에게 호감을 얻는 방법입니다. 패키지 디자인에서도 제품을 극한 상황에 몰아 강점을 알리면서 사람들의 시선을 끄는 경우가 있습니다.

자사 제품의 강점을 경쟁 제품들은 도저히 가질 수 없다면 독보적인 경쟁력을 가집니다. 하지만, 그 강점을 소비자들이 원하지 않는다면 어떨까요? 최고 속도가 시속 600km인 자동차는 분명 강점을 가집니다. 그러나 일상에서는 그 속도로 달릴 수 없고, 달리기도 무서운 상황이라면 소비자들은 강점으로 여기지 않습니다.

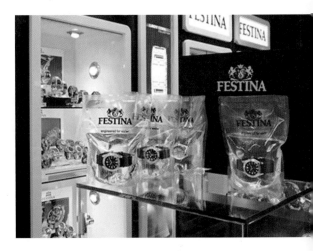

스위스의 방수 시계 Festina

제품을 물속에 담은 패키지 디자인을 통해 장점을 더욱 부각합니다. 대부분의 시계는 생활방수가 되므로 다른 제품도 이 정도의 물속에서는 문제없지만, 이러한 패키지 디자인을 통해 Festina 방수 시계는 방수 기능이 뛰어날 것이라는 신뢰감을 줍니다.

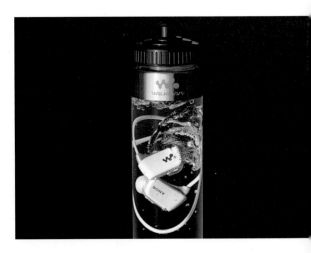

SONY의 Walkman Sports MP3 Player

방수 기능을 강조하기 위해 물병에 제품을 넣어 팔기도 합니다. 땀을 많이 흘리며 운동하는 사람들이나 수영하면서 음악을 듣고 싶어 하는 소비자들을 대상으로 제품의 장점을 극대화했습니다.

패키지는 화려하고 기발해야 하는 것만이 아니므로 본연의 역할인 '팔리는 데' 충실해야 합니다. 패키지와 제품의 연관성을 소비자 시선을 끌어당길 정도의 매력적인 디자인으로 만들어 최종 구매로 이어지게 해야 합니다.

매일유업의 까페라떼

일본의 디자이너 나오토 후카사와Naoto Fukasawa의 기발한 패키지 디자인인 과일 주스와 매일유업의 카페라떼 패키지를 살펴봅니다. 신선한 과일, 따뜻한 라테아트를 패키지 전체에 입혀 특정 로고나 설명을 읽지 않아도 제품 그 자체를 이해할 수 있습니다. 특히 '카페라떼'의 경우 커피의 종류별 특징을 라테아트라는 시각 효과와 동시에 커피전문점을 연상시키는 컵 모양과 부드러운 재질을 선택해 이전의 딱딱하고 차가운 캔 커피 제품과 차별화하는 데 성공했습니다.

과일 주스 패키지

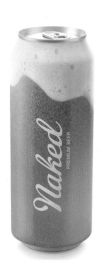

Naked 맥주

청량감을 넘어서 넘치는 거품을 마셔야 할 것 같은 충동을 일으킵니다. 차가운 온도와 풍부한 거품의 맥주를 원하는 소비자를 겨냥해 제품의 장점을 패키지 디자인에서 직관적으로 표현합니다.

전략적으로 브레인스토밍 하라

패키지 디자인은 하나의 명확한 제품 콘셉트를 만들기 위해 선택과 집중을 해야 합니다. 동시다발적으로 다방면에서 생각해야 하므로 함께 생각하고 토론하는 브레인스토밍을 진행하면 훨씬 더 효과적인 작업물이 나올 수 있습니다. 혼자 생각하고 판단하는 경우 스스로의 생각에 갇혀 판단 착오를 저지르기 쉽습니다. 제품 스토리를 바탕으로 스마트한 패키지 디자인과 제품 사이에 연결 고리를 형성하는 방법에 대해 살펴봅니다.

스토리는 스마트 패키지로 진화한다

패키지는 사용한 뒤에 버려진다는 태생적인 취약점이 있습니다. 공들인 패키지 디자인으로 소비자의 눈길을 끌고 최종 구매까지 이어져도 '껍질'의 의무를 다하면 더는 기대할 수 있는 마케팅 효과가 없습니다. 이러한 문제를 해결하기 위해 기업들은 패키지에 스토리를 담기 시작했습니다. 단발적이고 시각적인 인상이 아니라 패키지에 사용성과 스토리를 부여해 고객과 직접 맞닿는 시간을 늘리고 이로써 소비자의 브랜드 경험으로 이어지는 효과도 기대할 수 있습니다. 똑똑하게 진화해 살아남는 데 성공한 패키지 사례를 지향하는 가치별 패키지 디자인을 분류하면 다음과 같습니다.

제품과 별도로 패키지를 변형시켜 실용적으로 만든 경우(①)와 제품 고급화 전략과 함께 명품으로 만들어 소비자의 소유욕을 자극(②)합니다. 시각적인 그래픽뿐만 아니라 경기장의 함성을 추가해 특별한 경험을 제공하고 순간마다 행복, 만족감, 흥분 등의 다른 감정을 공유하면서 지속적이고 효과적으로 브랜드를 노출시키는 사례(③)도 있습니다.

패키지 디자인

① Trend Insight

배송 의무를 다했지만 패키지는 버려지지 않고 옷걸이로 다시 쓰입니다.

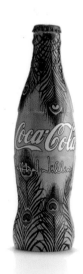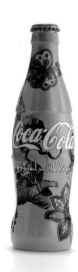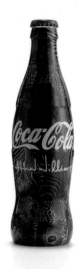

② 디자이너 콜라보레이션

칼라거펠트, 매튜 윌리엄스와 코카콜라의 콜라보레이션

③ NIKE

상자를 열 때마다 시원한 경기장 그래픽과 함께 관중의
함성이 들리는 듯합니다.

제품과의 연결 고리를 만들어라

중요한 모임에 명품 정장을 입고 야구 모자를 쓰는 경우, 등산을 가는데 명품 하이힐을 신는 경우, 여름 휴가철 워터파크에서 고가의 거위 털 패딩을 입은 경우. 정장에 야구 모자를 쓰거나, 등산복에 하이힐을 신거나, 수영장에서 패딩을 입는 경우 법적인 문제가 생기거나 사회적 지탄을 받지 않습니다. 하지만, 상황, 장소와의 관련성 Relevance이 없기 때문에 '생뚱맞다'고 생각하며 비웃음을 사기도 합니다.

생뚱맞은 패키지 디자인을 하지 않으려면 제품과의 연관성을 찾아 디자인해야 합니다. 아무리 좋은 아이디어, 독특한 디자인이라도 제품과 관련된 연결 고리가 없다면 소비자들은 패키지 디자인을 보고 머리 위에 '왜Why?'라는 질문을 떠올립니다. 패키지 디자인에 명확한 이유를 표현하여 소비자들에게 공감을 얻는다면 물음표는 곧 느낌표로 바뀌고 구매로까지 이어질 수 있습니다.

디자인을 하다보면 신선한 아이디어가 떠오르기도 합니다. 디자이너라면 어느 누구도 상상하지 못했던 독특한 아이디어를 원하지만, 그 아이디어가 실현될 수 있는 좋은 아이디어가 되려면 명확한 이유가 필요합니다.

파나소닉의 이어폰

이어폰은 음악을 들을 때 사용하므로 음표를 활용하여 제품과 패키지 디자인의 연관성을 나타냅니다. 만약 이 패키지 디자인에 고구마를 판매한다면 많은 소비자는 난감해할 것입니다.

The Bees Knees

꿀 패키지 디자인으로 벌집에서 직접 꺼내는 듯한 느낌이 듭니다. 상자는 양봉에서 사용하는 벌집 통으로 제품과의 연결 고리를 만들었으며 상자 안쪽까지 벌 이미지를 넣어 제품의 장점을 부각시킵니다.

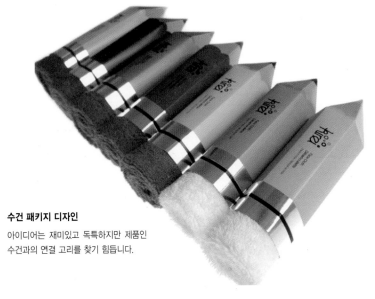

수건 패키지 디자인

아이디어는 재미있고 독특하지만 제품인 수건과의 연결 고리를 찾기 힘듭니다.

PACKAGE DESIGN

PLANNING
.
MARKETING
.
DESIGN
.
IMPLEMENT
.
TRANSPORTATION & DISPLAY

03
RULE

— 패키지 디자인의 특징을 파악하라 —

패키지 디자인에서 시각적인 효과를 연출하는 방법으로는 브랜드 로고를 활용하는 것이 핵심입니다. 또한, 제품 속성을 전달하는 데 필수 요소인 색은 디자인의 깊이와 강조를 나타낼 뿐 아니라 감정까지도 전달합니다. 일러스트를 활용하면 다채롭고 독특한 표현 방식으로 사람들의 이목을 집중시키는데 탁월한 효과를 보이고, 사진은 사실성을 표현하는 데 충실한 도구입니다. 캐릭터는 특정 인물이나 동물, 사물의 형태를 고유 성격으로 시각화하여 만든 것으로, 예쁘고 귀여운 느낌으로 소비자들에게 친근하게 다가갈 수 있다는 장점이 있습니다. 타이포그라피는 '글자의 시각적 활용법'을 말하며 패키지 디자인에서 '의미 전달'의 영양적인 측면과 '보기 좋은 떡이 먹기도 좋다.'라는 속담처럼 시각적이고 미각적인 측면을 가집니다. 또한 레이아웃은 최초의 아이디어 스케치와 같은 접근 방식으로서 계획과 준비에 의한 디자인 요소들을 배열하는 것입니다. 이처럼 다양한 특징을 가진 패키지 디자인 요소들을 사용하여 알맞게 디자인해야 합니다.

패키지의 핵심, 브랜드 로고

패키지에서 브랜드 로고는 제품의 아이덴티티를 표현하는 중요한 시각 요소 중 하나입니다. 브랜드를 통한 소비자와의 소통에서 시각적인 각인 효과를 가장 강하게 연출할 수 있는 방안으로는 브랜드 로고를 활용하는 것이 핵심입니다.

브랜드 로고를 통한 개성 표현

패키지 디자인에서 브랜드 로고 디자인은 제품에 대한 정체성을 전달할 뿐만 아니라 다른 패키지 디자인 요소들과 함께 개성을 표현하는 중요한 그래픽 요소로 작용합니다. 개성이 강하고 제품 특성과 어울리는 브랜드 로고 형태가 포장 디자인에 적용되면 그 어떤 브랜드 소재보다 강력하게 전달됩니다.

시장에서 브랜드가 없는 제품은 존재 이유가 없을 뿐만 아니라, 시각적이거나 공간적인 연결성을 갖지 못합니다. 따라서 기업은 제품에 출처와 성분 기호를 표시하여 소비자들이 다른 경쟁 제품 속에서 자사의 제품을 구별하고, 나아가 다른 제품과 차별되는 개성과 정체성을 갖추는 노력을 계속 이어갑니다.

브랜드의 주요 요소로는 네임, 심벌마크, 로고 타입 등이 있으며 이로 인해 정체성은 복합적으로 형성됩니다. 브랜드 로고를 디자인하는 것은 절대 쉽지 않습니다. 서체(예를 들어, 가늘고 얇은 세리프체인가? 크고 두꺼운 고딕체인가? 등)가 단독적으로 브랜드 아이덴티티를 나타내야만 하는 경우, 심벌마크에 색의 차이 없이 디자인해야만 하는 경우, 'Levi's'나 'Heinz'처럼 로고 타입을 다른 형태로 감싸는 경우 등 많은 변수와 경우의 수가 디자인 환경에 작용합니다.

세계적인 맥주 브랜드 하이네켄의 브랜드 로고 디자인

하이네켄은 오랜 시간 전 세계적으로 색, 라벨, 제조법을 통해 하나의 품질을 유지하고 있어 디자인 지속성과 브랜드 정통성에서 높은 평가를 얻고 있습니다. 프리미엄 맥주 브랜드로 잘 알려진 하이네켄은 트렌드를 지향하며 디자인에 민감하게 반응하는 소비자의 요구를 반영합니다. 아울러 보다 나은 디자인은 더 높은 욕망으로 연결되고 그로 인해 더 큰 판매 효과를 불러 옵니다. 하이네켄 디자인에는 진정성과 현대성을 적절히 섞을 수 있는 특별함이 있습니다.

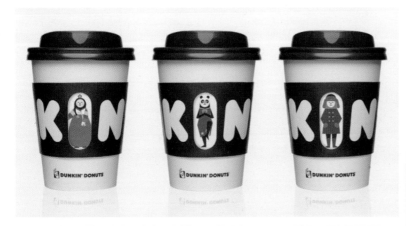

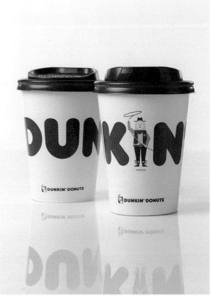

던킨 도너츠

'가장 좋은 제품을 가장 신선한 상태에서 판매한다.'는 던킨 도너츠는 세계 최대의 도넛 & 커피 전문 브랜드입니다. 던킨 도너츠는 브랜드 인지도가 높은 세계 1위의 도넛 브랜드이며, 스타벅스에 이어 세계 2위의 커피 브랜드이기도 합니다.

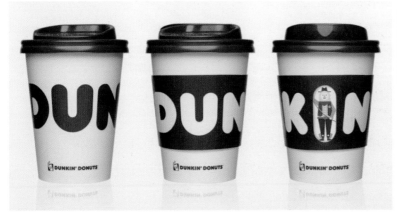

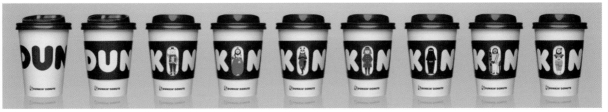

113

머릿속에 각인되는 브랜드 네임

자사 제품을 타사 제품과 식별되도록 만든 제품의 고유한 이름을 브랜드라고 합니다. 브랜드 네이밍은 기업의 경영 활동을 위해 제품 이름을 만드는 작업을 말합니다. 곧 브랜드의 시작을 뜻하며 디자인이 시작되면서부터 제품 수명이 다할 때까지 지속해서 사용됩니다. 즉, 네이밍이란 소비자와 제품 사이에 이루어지는 소통의 첫 단추입니다. 따라서 브랜드 아이덴티티를 반드시 파악한 다음 체계적인 전략에 따라 만들어야 합니다. 소비자가 제품의 이름을 듣는 순간 기업의 목표 이미지와 일치하도록 만들어야 하며 이것은 곧 브랜드 네이밍의 목적입니다.

브랜드 네이밍을 만들 때는 '의미, 발음, 표기'가 제품 이미지와 조화로워 전체적으로 소비자가 선호하는 이미지를 형성해야 합니다.

- 브랜드 네임이 갖는 의미와 풍기는 이미지 모두 제품의 성격과 잘 맞아야 합니다.
- 브랜드 네임을 발음할 때 발생하는 연음 또한, 제품 이미지와 직결되어야 합니다.
- 브랜드 네임 표기에서 나타나는 서체 디자인 역시 제품의 인상과 어울려야 합니다.

이 외에도 문자 수 외국어, 부정 의미 주의, 법적 문제 등 따져야 할 것들이 많습니다. 특히, 네이밍할 때 주의해야 하는 것은 국내뿐만 아니라 다른 문화권에서도 부정적인 요소 없이 판매에 긍정적인 영향을 미칠 수 있도록 심도 있게 검토해야 한다는 점입니다.

초코파이로 유명한 오리온제과는 중국 진출 초기에 '동양(東洋)'이라는 브랜드 네임을 사용했습니다. 중국에서는 '동양'이라는 단어가 흔히 일본을 낮춰 부르는 말로 사용되었기 때문에 부정적인 이미지를 전달할 요소가 다분했습니다. 결국 오리온과 발음이 유사하며 '좋은 친구'라는 뜻을 담는 '하오리 여우(好麗友)'로 브랜드 네임을 바꾸어 제품을 출시했습니다. 이후 오리온 초코파이는 중국 케이크류 시장에서 높은 점유율을 보이고 있습니다.

시대 변화에 따라 브랜드 전략도 조금씩 바뀝니다. 변화하는 과정을 살펴보면 제품 이미지 강조에서 기업 이미지 강조로 변했다가 요즘은 브랜드 이미지, 특히 개별 브랜드 이미지를 강조하는 트렌드로 변화하고 있습니다. 이러한 시대적 변화에도 영민하게 대처하여 브랜드 전략을 세워야 합니다. 강한 브랜드일수록 적은 마케팅 비용으로 극대화된 로열티를 형성할 수 있으며, 약한 브랜드는 아무리 많은 마케팅 비용을 소비하더라도 시장에서 성공할 확률이 낮습니다. 브랜드 전략에서 첫 단추를 채우는 네이밍 성과가 곧 기업의 흥망과 직결될 수 있다는 것이므로 브랜드 네이밍의 중요성이 더욱 강조됩니다.

Two Hands 브랜드 로고 디자인

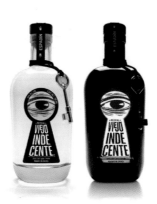

Viejo Indecente 브랜드 로고 디자인

패키지 디자인

기업이나 제품의 상징, 심벌

심벌은 브랜드를 통한 소비자와의 소통에서 시각 효과를 강하게 연출하는 매우 중요한 요소입니다. 따라서 심벌은 기업 또는 제품의 상징으로 회사의 이념이나 사상을 담는 추상적이며 구체적인 형태로 표현합니다. 또한 브랜드 네임과 함께 제품 수명이 다할 때까지 지속적이고 장기적으로 사용합니다.

세계적인 패스트푸드 브랜드인 KFC를 대표하는 흰 머리, 흰 수염의 인자한 미소를 띤 할아버지, 승리의 여신을 나타내는 나이키의 V 로고 마크, 맥도날드의 아치형 M 글자, 사람들을 홀리는 듯한 스타벅스 커피의 사이렌 심벌 등 독특한 형태의 그래픽 이미지들은 해당 브랜드를 효과적으로 전달하고 각인시키는 훌륭한 브랜드 심벌마크입니다. 다른 제품들로부터 심벌이 차별화되고 쉽고 빠르게 기억되면 훌륭한 브랜드 심벌로써 가치가 충분하며 독자적으로 존립할 수 있습니다.

심벌을 활용한 소비자와의 시각적인 소통은 언어보다 효율적인 경우가 많습니다. 복잡하고 기억하기 어려운 문자나 언어보다 강한 인상을 빠르게 심어줄 수 있는 그림이나 도형이 더욱 효과적인 것은 시각 정보화 사회의 특성입니다. 성공적인 브랜드 또는 장수 브랜드 중 이름만 들어도 떠오르는 제품, 혹은 연상되는 이미지가 있습니다. 후자의 경우 가장 확실하게 시각적으로 기억되는 것은 패키지 디자인에 적용된 브랜드 로고인 경우가 많습니다. 브랜드 이미지가 결국 소비자 의식에 남을 수 있는 기업의 중요한 가치 요소인 것입니다.

또한, 심벌은 다른 브랜드 요소보다 쉽게 언어적인 장벽을 허무는 역할을 합니다. 다양한 측면에서 소비자에게 강한 인상을 심어주며 소비자로 하여금 다른 제품과의 차별성을 두면서 제품 특성을 인지하게 하는 가장 경제적인 방법입니다. 애플 컴퓨터의 사과 모양은 심벌을 통해 컴퓨터를 연상할 뿐만 아니라 신선함, 새로움, 그리고 미래 지향적인 이미지도 전달합니다. 결국 이처럼 언어로 설명할 때 많은 글이나 설명이 필요한데 심벌은 간략한 도형으로 함축시키는 힘을 가집니다. 심벌이 언어적인 설명의 한계를 넘어 상상하기 어려운 범위로 그 효과가 확대된다는 것을 뜻합니다.

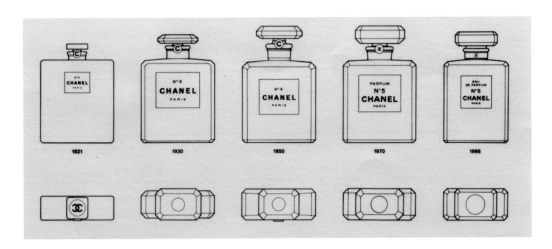

개성 있는 로고 타입

브랜드에서 상징성은 언어적 요소와 비언어적(주로 시각적) 요소로 구별됩니다. 이 두 가지 요소는 브랜드 이미지를 각인시키고 시너지 작용을 일으켜 더욱 강력한 힘을 발휘합니다. 즉, 청각과 시각을 통한 다양한 전달 방식에 의해 인지도를 높입니다.

언어적 명칭, 즉 브랜드 네임과 더불어 로고 타입은 서로 긴밀한 조화를 이루어야만 합니다. 로고 타입은 브랜드와 제품에 대한 문자 정보 전달 기능뿐만 아니라 시각 전달 기능을 통해 제품에 대한 강렬한 메시지 전달을 목적으로 활용합니다. 브랜드나 패키지 디자인에서 대단히 중요한 임무를 부여받는 것입니다. 여기에 좀 더 개성 있고, 제품 특성과 어울리는 패키지 디자인이 만들어지면 더 이상의 효과적인 판촉 수단은 없습니다. 이러한 전제를 바탕으로 로고 타입이 다음의 4가지 요건을 충족시키면 제품의 힘을 더욱 극대화할 수 있습니다.

- 제품의 정체성을 명확히 표현할 수 있도록 '가독성'을 확보해야 합니다. 패키지에서 브랜드 로고 타입은 제품명을 쉽게 인식할 수 있도록 가독성이 높아야 합니다. 아무리 멋진 타이포그라피라도 쉽게 읽을 수 없다면 목적성에 어긋나기 때문입니다.
- 제품 특성을 온전하게 전달할 수 있는 '전달성'을 갖추어야 합니다. 로고 타입은 제품이 가지는 특성이나 이미지와 어울리는 서체 디자인이어야 합니다. 로고 타입을 통하여 더욱 쉽고 빠르게 제품 이미지를 연상하고, 이미지를 이해할 수 있도록 전달 능력을 갖추어야 합니다.
- 고객의 잠재의식 속에 존재할 수 있는 '기억성'을 갖추어야 합니다. 패키지를 통해 본 브랜드 로고 형상이 소비자들의 기억에 깊이 인식될 수 있는 개성 또는 독창성 그리고 그로 인한 강력한 연상 작용이 있어야 합니다.
- 여러 미디어나 자사의 제품군에 '통일성'을 갖추면 더욱 효과적이고 경제적인 브랜드 로고가 됩니다.

샤넬, 코카콜라 등의 브랜드들은 그들만의 독특한 서체로 로고 타입을 만들어 사용합니다. 제품은 시장에서 다른 브랜드와 큰 차별성을 두어 소비자가 착각하지 않도록 해야 합니다. 로고 타입은 단순히 브랜드 네임의 정보를 시각적으로 전달하는 1차적인 기능에 머무르지 않고 브랜드 인지도를 향상시킵니다. 나아가 제품 판매에도 영향을 미치고 제품과 소비자를 연결하는 중요한 특성이 있습니다.

baskin **BR** robbins

켈로그, 코카콜라, 크리스피 크림 도넛, 베스킨라빈스 브랜드 로고 마크

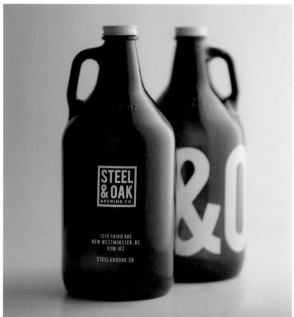

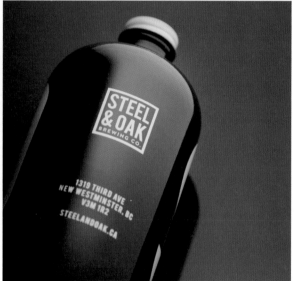

Steel & Oak

다양한 제품에 걸쳐 응집력 있는 브랜드 시스템을 설계해서 모든
패키지 및 제품에 Steel & Oak 라인업에 대한 대담하고 현대적인
모양을 만들었습니다. 흔들리지 않는 일관성을 만들고 사람들에게
강하게 인식될 수 있는 브랜드를 만들었으며 상징적인 S&O 모노
그램의 배열은 보조 로고 역할을 위해 만들어졌습니다.

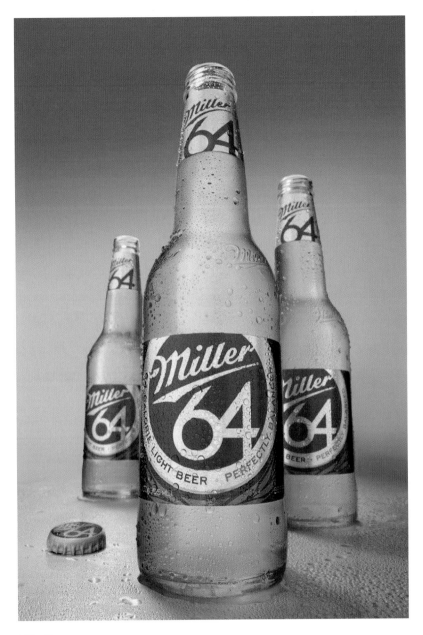

Miller64

MillerCoors 사에 의해 2008년 미국에 처음 출시된 MGD64(Miller Genuine Draft 64)는 전 세계적으로 인지도가 높은 맥주 브랜드입니다. 최근 새롭게 제품 브랜드를 정비하였는데, 새롭게 선보인 이번 밀러64맥주 브랜딩은 현대 사회 고객의 라이프 스타일에 초점을 두었습니다. 바뀌기 전 '룩(look)'은 전형적인 밀러 맥주 사의 클래식한 분위기를 지향하고 있었으며, 새롭게 선보인 밀러64의 패키지 브랜드 특징은 전과 다른 모던 룩을 추구하며 강렬합니다. 볼드한 서체와 과감하고 짙은 색이 꽤 신선하기까지 합니다. 밀러64 라이트 맥주는 고정관념을 깨고 스모키한 다크 그레이 컬러와 레드가 뒤덮인 대담한 로고가 맥주 캔 패키지의 2/3를 덮고 있습니다.

121

소비자와의 소통 도구, 색

색은 패키지 디자인에서 제품 속성을 전달하는 데 가장 효과적인 필수 요소입니다. 디자이너가 소비자들과 연결하기 위해 자주 사용하는 도구 중에 하나인 색은 디자인의 깊이와 강조를 나타낼 뿐 아니라 감정까지도 전달합니다. 또한, 전체적인 디자인 분위기를 만들고 사람들의 관심을 이끕니다. 색을 이해하고 각각의 색상이 무엇을 의미하는지 이해하는 것은 디자이너들에게 매우 중요한 자세입니다.

소비자 감성을 자극하는 컬러 마케팅

기술의 비약적인 발전과 평준화로 제품 품질의 격차가 줄었습니다. 소비자들은 이제 기본적으로 기술의 우수성을 생각하고 기능 이상의 것 즉, 감성적인 부분이 얼마나 설득력 있는지에 의미를 둡니다. 모든 분야에서 감성에 관한 호소력이 요구되는 감성 디자인의 시대가 도래했습니다.

감성 연구는 오감 연구로 구체화할 수 있으며, 오감 중에서 시각은 특히 색에 의해 크게 좌우되므로 감성 디자인을 위한 색 연구는 매우 중요한 요소로 주목받을 수밖에 없습니다.

이러한 배경에서 색을 인식하는 감성 구조를 연구하고, 이를 기반으로 색상 도구의 개발, 도구를 이용한 색상 조사 분석, 예측, 마케팅하는 과정은 색상 문제의 해결뿐 아니라 디자인 전개의 실마리를 제공하는 것으로도 중요합니다.

컬러 마케팅은 언제, 어떻게 시작되었을까요? 컬러 마케팅의 역사는 1920년대 미국으로 거슬러 올라갑니다. 당시 만년필을 만드는 기업인 파카 Parker 는 검은색과 갈색 만년필만 존재하던 시장에 빨간색 만년필을 출시했습니다. 기존 시장에서 볼 수 없던 강렬한 빨간색으로 소비자의 구매 자극에 성공했고, 특히 여성용 만년필 시장을 석권하며 어마어마한 수익을 거뒀습니다. 이를 계기로 색에 대한 관심은 급증했고, 모든 소비 분야에 걸쳐 확산하며 '컬러 마케팅' 분야가 탄생했습니다.

윌슨 R. F. Wilson 은 "인간이 획득한 지식의 84%는 눈을 매체로 한 것이다."라며 시각 이미지의 중요성을 강조했습니다. 시각 이미지는 눈을 통해 심장까지 자극하여 소비자 감성 속에서 새로운 제품 이미지를 구성합니다. 심리학자들의 조사에 의하면 인간은 학습 후 1시간 이내에 학습 내용을 60% 잊고, 24시간 이내에 75% 정도 잊는다고 합니다. 소비자는 구매 과정에서 귀로 들은 것을 10%밖에 기억하지 못하지만, 눈으로 본 것은 50%를 기억합니다. 소비자가 직접 체험한 것은 더욱 강력하게 남아 90%까지 기억할 수 있습니다. 따라서 제품의 시각 이미지를 높이는 방법이 가장 중요합니다.

시각 전달은 형태와 색에 의해 이루어지며 조사에 의하면 인간은 형태보다 색을 강하게 기억한다는 사실이 입증되었습니다. 디자인과 형태에 관한 판단은 이성적이지만 색에 대한 반응은 정동적입니다. 즉, 형태는 인간의 이성에 영향을 주지만 색은 직접 인간의 정서에 영향을 줍니다. 그만큼 인상도 강렬해져 기억에 남기기 쉽습니다.

소비자들은 제품을 선택할 때 무엇을 기준으로 삼을까요? 일반적으로 구매 전에 사고자 하는 물건의 성능이나 가격을 포함한 제반 요소를 다른 제품과 비교하여 검토합니다. 항상 계획된 소비를 하는 것은 아니며, 제품의 용도와 관계없이 마음에 들면 사는 경우도 있습니다. 비교 검토하면서 자기 감정에 맞는 직감이 작동하면 구매로 연결됩니다. 이러한 감정 요소는 오감의 정보 능력에 따라 결정됩니다. 즉, 소비자는 감정적인 측면이 강해서 오감 중에서 주로 '시각'에 의해 구매를 결정하는 것입니다.

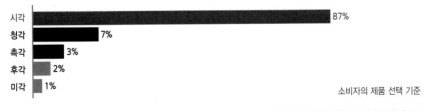

소비자의 제품 선택 기준

소비자 1,000명을 대상으로 한 컨슈머 리포트

패키지 디자인

주목하게 하라! 색의 상징성

수많은 제품이 새롭게 등장하는 시장 환경에서 주목성이 높은 색을 독자적으로 활용하여 제품의 브랜드 이미지를 구축하는 것은 쉽지 않습니다. 색이란 수없이 세분할 수 있지만 사람들이 쉽게 구별할 수 있는 색은 뜻밖에도 적기 때문입니다. 변별력이 높은 색은 수많은 제품에 비해 턱없이 부족하므로 브랜드마다 독자적인 색을 확보하는 것은 그리 쉽지 않습니다. 결국 물리적인 특성과 제품 브랜드 속성에 맞는 색상으로 브랜드 이미지를 강화할 구체적인 전략이 필요합니다.

사람들은 일반적으로 빨간색에서는 적극적이고 동적이며 따뜻함을 느낍니다. 초록색에서는 풍성함과 시원하고 정확함을 연상합니다. 색의 상징에 관해 알기 위해서 빨간색, 노란색, 초록색, 파란색, 흰색, 검은색 등의 기본 색으로 범위를 제한하고 우리 인식 속에 자리하는 것들을 세심하게 살펴볼 필요가 있습니다. 이때 색 자체가 독립적으로 존재할 수 없으며 다만 색이 적용되는 물체의 형태나 배색 등 다양한 연결 속에서만 가치를 지니고 환경과 문화 가치에 따라 효과도 다르게 나타난다는 것을 인식해야 합니다.

일반적으로 색에서 느껴지는 감정을 알아보겠습니다. 물론 이러한 것이 항상 일관된 대표성을 가지는 것은 아닙니다. 이미 거론했듯이 주변 환경과의 관계에 따라 커다란 변화가 일어나기 때문입니다.

간략하게 알아본 색의 상징을 통해 색과 잠재의식의 관계가 얼마나 복잡한지 짐작할 수 있습니다. 하지만, 색이란 여러 가지 주변 환경에 의해 전혀 다른 양상으로 받아들일 수 있다는 점을 간과해서는 안 됩니다.

색이 상징하는 주요 특징은 보편성에 의해 나타나며, 색이 갖는 상징성은 지역적이고 사회 문화적 요인들에 의해 이루어질 뿐만 아니라 다양한 심리적 요인 등 여러 가지 복합적인 영향을 받습니다. 색을 통한 상징적인 의미는 단순하지 않으며 다양한 요인들이 복합적으로 작용해서 얻어진 보편적 결과입니다.

빨간색(Red)

빨간색은 흥미롭고, 적극적이며 활동적인 것을 나타냅니다. 레드와인이나 불, 따뜻함과 심장, 사람을 상징하며 남성적인 성향을 나타내고 힘에 대한 상징으로도 표현합니다. 또한, 위험과 화재, 정렬과 전쟁 등의 상징성을 가집니다. 시선을 끌고, 강조하기 위한 빨간색의 날카로운 사용은 즉각적으로 특정 요소에 주의를 집중시킵니다.

- 열정을 높입니다.
- 활기를 불러일으키고, 혈압과 호흡, 심장 박동 수, 맥박 수를 높입니다.
- 행동과 자신감을 고무시킵니다.
- 두려움과 근심, 걱정으로부터 보호 감각을 제공합니다.

주황색(Orange)

빨간색과 인접 색인 주황색은 다른 어떤 색보다 많은 논란을 일으켜 연관된 색은 보통 강한 긍정 또는 부정의 이미지를 가집니다. 일반적으로 다른 색보다 더 강렬하게 '매우 좋다' 혹은 '싫다'는 응답을 이끌어냅니다. 재미있고 이색적인 느낌의 주황색은 따뜻함과 활기를 내뿜기도 합니다.

- 활동을 촉진합니다.
- 가볍고 즐거운 주제의 전달, 행복, 엔터테인먼트를 나타냅니다.
- 장난감, 만화, 게임, 저가형 제품(청소년용)을 표현합니다.
- 식욕을 돋웁니다.
- 형광 주황색은 논쟁의 대상을 표현하기도 합니다.
- 사회화를 촉진합니다.

노란색(Yellow)

노란색은 빛의 색이라고도 하며 태양과 금, 긍정, 이해력, 행복을 나타냅니다. 주변 색으로부터 보호하고, 창조적인 생각을 떠올립니다. 황금색은 긍정적인 미래의 약속을 뜻하며 사막의 작렬하는 열기를 연상시키지만 배신이나 질병을 표현하기도 합니다.

- 정신적인 성장을 촉진합니다.
- 신경 시스템을 촉진합니다.
- 기억력을 향상합니다.

초록색(Green)

초록색은 인간의 눈에 보이는 스펙트럼에서 대부분 색보다 좀 더 많은 공간을 차지하며 사람들이 파란색 다음으로 선호하는 색입니다. 초록색은 자연에서 많이 볼 수 있는 색이며 대표적으로 자연의 풍성함을 상징합니다. 물이나 달, 재생이나 회복, 희망을 표현하는 색으로도 쓰이며 파충류 또는 독극물과 부패, 수동적인 의미 등을 나타내기도 합니다.

- 진정 효과가 있습니다.
- 정신적, 육체적으로 긴장을 풀어 줍니다.
- 우울, 긴장, 근심을 완화하는 데 도움을 줍니다.
- 회복력, 자제력, 조화를 이룹니다.

파란색(Blue)

파란색은 신뢰할 수 있는, 믿을 수 있는, 헌신적인 색으로 알려졌습니다. 신선함과 청결의 대표적인 색이며 차분한 색으로 여성적이기도 합니다. 하늘과 공기를 상징하고

초자연적이며 지혜로움을 연상시킵니다. 그뿐만 아니라 파란색은 삶에서 없어서는 안 될 색으로 알려졌습니다. 안정을 주고 인체에서 침착하게 하는 화학물질을 만듭니다. 반대로 죽음을 연상시키는 적막감이나 수동성과 수평선을 나타내기도 합니다.

- 침착하게 하고 진정시킵니다.
- 차갑습니다.
- 직관력을 표현합니다.

보라색(Purple)

보라색은 빨간색의 자극과 파란색의 차분함 사이 균형을 나타냅니다. 신비주의, 고급스러운 느낌과 함께 종종 창조적이거나 독특한 유형에 사용하며 청소년들이 가장 좋아하는 색 중 하나입니다. 의미가 다중적이고 빨간색과 파란색의 특성을 동시에 가집니다. 다양한 연령대와 성별에 적용할 수도 있습니다.

- 희망을 줍니다.
- 정신과 신경을 차분하게 합니다.
- 창조성을 촉진합니다.

분홍색(Pink)

밝은 분홍색은 젊고, 재미있고, 흥미롭지만, 선명한 분홍색은 빨간색과 같은 큰 에너지를 가집니다. 분홍색은 지나치게 공격적이지 않으며 관능적이고 열정적입니다. 흰색의 순수함을 더해 열정적인 빨간색의 색조를 낮추면 로맨스와 젊은 여성의 볼 터치가 연상되는 부드러운 분홍색을 만들 수 있습니다.

- 활기를 불러일으키고, 혈압과 호흡, 심장박동 수, 맥박 수를 높입니다.

- 행동에 자신감을 고무시킵니다.

- 불규칙한 행동을 효과적으로 감소시키기 위해 유치장에서 사용되었습니다.

- 화장품의 구매 결정을 이끌어냅니다.

- 비교적 저렴하고 유행에 민감한 제품에 적합합니다.

- 성숙하지 않은, 인공적인, 저렴한(사용에 주의) 느낌입니다.

흰색(White)

흰색은 순수함, 깨끗함, 그리고 중립을 투영합니다. 끝없는 무한의 상징이며, 노란색이 금을 상징하면 흰색은 은을 상징한다고 할 수 있습니다. 동양에서 흰색은 죽음을 나타내며 검은색과 흰색은 각각 따뜻함과 차가움을 나타내는 색으로 배색합니다. 이러한 배색은 남성적 또는 여성적, 능동적 또는 수동적인 양면성을 지닙니다.

- 정신의 투명성을 돕습니다.
- 생각이나 행동의 정화를 불러일으킵니다.
- 새롭게 시작할 수 있도록 합니다.

회색(Gray)

회색은 지적, 지식, 그리고 신뢰감을 주는 현명함의 색입니다. 이 색은 오래 지속적인, 고전적인, 종종 세련되고 교양 있는 색으로 알려졌습니다. 또한, 보수적이고 권위 있는 색이기도 합니다. 회색은 완벽한 중간색이므로 디자이너들은 종종 배경색으로 사용합니다.

- 불안하게 합니다.
- 기대하게 합니다.

검은색(Black)

검은색은 어둠과 죽음의 색이며 아무런 색이 없는 무채색이기도 합니다. 또한, 공허함을 연상시키고 흰색과의 관계 속에서는 밤을 상징하기도 합니다. 흰색과의 조화에서는 어둠과 밝음의 반복적인 리듬을 나타내기도 합니다. 권위적이고, 영향력이 있으며, 강렬한, 지나치면 저항하기 힘든 감정들을 떠오르게도 합니다. 그러나 그 어느 것과도 비교할 수 없는 고급스러움과 중후함이 느껴져 고급 제품에서 자주 사용합니다.

- 눈에 띄지 않는다고 느끼게 합니다.
- 편안한 공허함을 제공합니다.
- 잠재력과 가능성을 이끌어내어 신비스럽습니다.
- 강한, 극적인, 우아한, 비싼, 고급스런 느낌이 있습니다.
- 무게감(교통수단에서 검은색의 사용은 좋지 않음)이 느껴집니다.
- 문화적 특성을 많이 따르니 주의합니다.

Fernie Brewing Co.

대담한 색의 사용과 배색에 초점을 맞춘 디자인 전략입니다. 기업 이미지를 상징하는 독특한 목탄화와 감각적인 배색의 단을 함께 매치했습니다. 매우 현대적인 디자인 접근 방식으로 세련된 색감은 무엇보다 배색에서 더욱 빛을 발합니다.

호기심을 유발하는 배색

앞서 색이 갖는 상징성에 대해 알아보았습니다. 색은 쉽게 정의 내릴 수 있을 만큼 간단하지 않으며 매우 복잡하고 어려운 주제입니다. 색은 상징적이며 문화적인 상관관계도 다양합니다. 또한, 조명에 따라 크게 달라지며 단독으로는 그 형체를 보여줄 수 없다는 특성이 있습니다.

색은 독립적으로 존재하지만 볼 수 없으며 보이는 것은 색의 군상일 뿐입니다. 다른 색들과의 배색 속에서만 그 기능이 나타나고 주변 색과의 관계를 떠나서는 이상적인 효과를 얻을 수 없습니다. 파란색은 빨간색 옆에 있을 때보다 초록색 옆에서 더 따뜻해 보이듯이 배색과 밀접한 관계가 있으며 이를 통해 기능도 좌우됩니다. 코카콜라의 빨간색은 깨끗한 흰색의 로고 타입이나 그래픽 요소가 없다면 그 효과가 반감될 수 있습니다.

모든 색은 각각 독특한 감정을 지녀서 사용 목적에 따라 색을 대비시키면 배색 느낌이 달라집니다. 배색에 따라 나타나는 효과가 커질 수 있으므로 어떤 색을 주변에 배치하는가에 따라 색상, 명도, 채도가 달라져 주제를 더욱 강하게 드러낼 수 있습니다. 배색 효과를 학습하기 위해서는 색의 기능, 대비, 느낌에 관한 기초 학습에서 얻은 이해를 바탕으로 다양한 배색을 실험해야 합니다.

색을 떠올릴 때 물체가 연상되는 경우는 그것이 연상 대상의 특징과 느낌을 소유하기 때문입니다. 전통적으로 빨간색은 따뜻한 색, 파란색은 차가운 색으로 연상하는 것도 불의 빨간색과 물의 파란색을 떠올리기 때문에 색상 선정 시 주의해야 합니다. 같은 색도 명암과 채도, 경험에 따라 색의 느낌 등을 다르게 연상할 수 있습니다. 제품에 적합한 색을 선택해야 할 경우 색이 지니는 느낌과 연상 작용 외에도 소비자의 성별, 나이, 소속 집단의 성격, 문화적 취향 등을 고려해야 합니다. 또한, 전달하려는 목적과 내용에 대하여 충분히 고려해야 합니다. 색에 관한 다양한 요인들을 고려했음에도 불구하고 의도가 충분히 나타나지 않은 경우에는 전달하려는 의도

를 제대로 이해하지 못했거나 디자인 용도와 심리적인 메시지가 충분히 조화되지 못한 것입니다.

　　디자인에서 배색 효과는 단순히 주제 색과 인접 색의 효과만을 고려하는 것이 아니라 색의 조합, 톤과 채도, 형태와 모서리, 크기와 비율 등 구체적인 조건에서의 배색 효과를 노려야 합니다.

<div align="right">김미지자 譯, 1999</div>

색의 조합

두 가지 이상의 색을 사용할 경우에는 배색이 가져올 효과에 대하여 심사숙고해야 합니다. 최종 배색이 어떤 분위기를 내는지와 같은 심리적인 요소 외에도 문자 디자인의 경우 선명하게 글자가 보이는지 등 여러 가지를 따져봐야 합니다. 자연 그대로의 이미지를 살려야 하는 유기농 제품에는 황금색, 초록색, 주황색, 갈색 등 사용할 수 있는 일련의 색들을 배합하여 수확 또는 풍년의 이미지를 살립니다. 인쇄 매체의 경우 서체와 배경이 어울려 선명하게 보여야 합니다.

톤과 채도

색은 순도(채도 혹은 밝기)와 반사 정도에 따라 보는 사람이 받아들이는 이미지뿐 아니라 명료함에도 차이가 납니다. 배색에서 톤과 채도를 높이거나 낮추면 선명도가 다르게 나타납니다.

형태와 모서리

같은 색이라도 사용 방법에 따라 이미지가 다르게 보입니다. 어떤 배경의 모서리에 어떤 색을 쓰느냐에 따라서 주된 소재의 형태 및 색이 부각되거나 그 반대가 될 수도 있습니다. 배경색과 극적으로 대비를 이루면서 주된 소재의 색이 돋보이는 것은 어떤 의도로 메시지를 전달하는가에 따라 다릅니다. 회화에서도 마찬가지로 모든 물체의 윤곽선이 또렷하게 배경색과 대비되어 드러나는 작품이 있으며, 주제 또는 배경과의 구별이 모호한 표현 방법이 있기도 합니다. 무엇을 나타내고자 하는가에 따라 다양하게 표현할 수 있습니다.

크기와 비율

채도에 따라 주목성에 차이가 있으며 색의 면적이나 비율도 다른 느낌을 줍니다. 가장 흔한 예는 흰색과 검은색 바탕 위의 노란색 비교로서 흰색 바탕 위의 노란색이 더 크게 보입니다. 배경에 어두운 색을 사용하면 무게감과 안정감을 주고, 어두운 색은 위에, 밝은 색은 아래에 배치하면 위쪽이 무거워 보이는 효과가 있습니다.

색은 다양하고 저마다 가지고 있는 특성과 상징성에 차이가 있습니다. 따라서 제품의 성격과 판매 의도에 따라 적절한 색상 선택이 매우 중요합니다. 같은 원색도 배경색에 따라 그 무게감이 달라질 수 있습니다. 또한 같은 계열의 색 역시 톤과 채도에 따라 상징성과 성격이 달라질 수 있습니다.

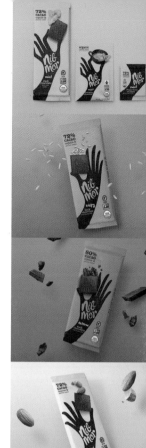

색을 이용한 패키지 라인업

현대 사회에서 색은 보다 넓은 영역에서 사용하고 목적과 효율성을 높이기 위해 다양하게 쓰일 수밖에 없습니다. 제품의 아이덴티티를 확립하거나 하나의 제품군에서 각각의 제품을 차별화하는 방법으로도 유용하게 사용합니다.

패키지 디자인에서 색이 갖는 우선적인 기능은 감성적인 역할을 증대시키기도 하지만 물리적으로는 제품의 종류를 나타내기 위한 것입니다. 더불어 같은 제품군에서 종류에 따라 특징을 나타내기 위한 코드 역할도 합니다. 하나의 제품군에는 순한 맛, 매운맛, 강한맛, 그리고 저칼로리나 저가당, 무가당 등 다양한 제품들을 표현하는데 이때 색을 사용하여 쉽게 소통할 수 있습니다.

수많은 제품군들을 각각의 특징으로 나타내고 제품을 명확하게 차별화하기 위해 색을 변화시키는 것에는 한계가 있으므로 색이 방해 요인으로 작용하기도 합니다. 색의 선택에서 이러한 점들은 매우 복잡하고 어려운 문제이며 배색이나 그래픽 요소 정렬, 문구 등을 통해 풀어야만 합니다. 반드시 어떤 색이 어떤 제품에만 무조건적으로 사용되어야 한다고도 단언할 수 없습니다.

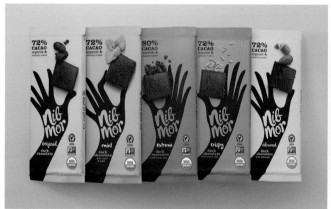

nilmor

초콜릿과는 전혀 관계없는 독특한 색의 패키지 디자인이 갈색으로 일관된 초콜릿 패키지 시장에서 독보적인 색으로 소비자의 시선을 사로잡습니다. 색을 사용한 제품 분류 코드는 현대적인 표현 방법이자 접근 방식으로 다른 브랜드와 차별화 효과를 나타냅니다.

패키지 디자인

브랜드와 색

파란색의 코카콜라와 초록색이 아닌 스타벅스 로고 마크를 상상할 수 있나요? 색은 소비자에게 연상 작용을 일으켜 브랜드를 기억시키고 구분하는 결정적 요인입니다. 따라서 기업은 소비자의 구매욕을 자극하는 기법으로 제품 기획부터 생산까지 색상 정보 조사와 적용, 사후 관리 등 종합적인 컬러 마케팅에 주력하고 있습니다.

상징적인 색은 시장에서 브랜드를 더욱 주목시킵니다. 또한, 색의 지배적인 특성이 같은 제품군에서는 경쟁 제품의 특징을 축소하므로 이것은 판매시장에서 커다란 장점으로 작용합니다.

특정 제품과 어울리는 색은 분명 브랜드의 독자성을 구축하는 데 대단히 효과적입니다. 물론 이러한 정체성을 확립하기 위해서는 색상뿐만 아니라 다른 많은 요인들이 작용되어야 합니다. 적절한 색의 로고 타입이나 캐릭터 등은 브랜드 색상을 연출하는데 주요한 요소입니다.

더불어 제품의 아이덴티티를 나타내는 색은 쉽게 바뀌지 않습니다. 부득이하게 변화를 적용해야 할 경우에는 오랜 기간에 걸쳐 소비자가 느끼지 못할 정도로 서서히 변화시키는 게 바람직합니다. 코카콜라의 로고 타입이 개선되는 것은 당연한 현상일지도 모르지만 빨간색 로고가 갑자기 파란색으로 변화되는 것은 상상하기 어렵습니다.

색은 브랜드 아이덴티티BI와 스토리를 함축적으로 표현하고 소비자 기억에 각인시킵니다. 그 종류가 다채로운 만큼 '브랜드 로고', '제품', '포장' 등 쓰이는 용도도 다양합니다.

스타벅스의 초록

스타벅스의 최고 경영자인 하워드 슐츠 Howard Schultz 는 스타벅스를 단지 이익을 내는
회사 이상으로 야심찬 것을 추구한다고 밝혔습니다. 황폐한 일상 속 소비자들에게
낭만과 경이로움을 선사하는 커피전문점의 분위기를 계획한 것입니다. 스타벅스는
자연의 색, 즉 친환경 색을 인테리어와 로고에 적용하여 이곳을 찾는 사람들로 하여
금 안정과 포근함을 느끼게 합니다. 기존 커피색인 갈색에서 벗어나 초록 마케팅으
로 성공을 이뤘습니다.

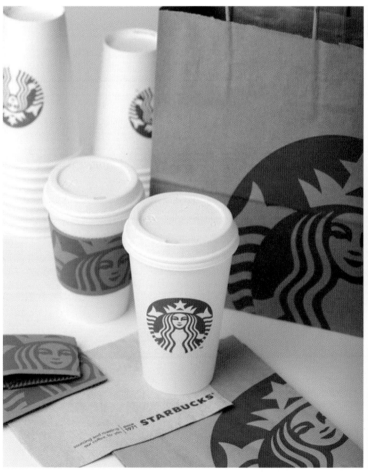

티파니의 스카이 블루

소득이 증가함에 따라 풍요로워진 물질적 여유는 소비 패턴을 이성에서 감성 소비로 전환시켰습니다. 이에 따라 기본 색보다는 화려하고 고정관념을 탈피한 개성 있는 색을 사용한 브랜드가 소비자들로부터 큰 인기를 얻고 있습니다.

쥬얼리 명품 브랜드 티파니Tiffany&Co.의 브랜드 색은 스카이 블루입니다. 멀리서도 한눈에 알아볼 수 있을 정도로 브랜드 색을 차별화하여 소비자에게 특별한 인상을 남깁니다. 티파니는 다른 분야에 비해 제품 차별화 전략 진행이 어려운 쥬얼리의 단점을 브랜드 색으로 승화했고, 쥬얼리 명품 브랜드로서의 포지셔닝 구축에 성공했습니다. 어느 패션 잡지 여성 구독자의 "스카이 블루 상자를 보고 반지를 보기도 전에 결혼을 결심했다."는 이야기는 스카이 블루에 담긴 티파니의 상징성과 매력을 잘 보여주는 예입니다.

안나수이의 퍼플

안나수이를 떠올리면 '여성스럽다, 우아하다, 유니크하다'는 이미지가 가장 먼저 떠오릅니다. 매장은 보라빛으로 가득 차 있어 소비자들은 시선을 빼앗기고 금세 신비스러운 느낌에 매료되고 맙니다. 안나수이는 독립적인 컬러 마케팅과 동시에 차별화된 아이디어로 독특한 브랜드 이미지를 형성하고 있습니다.

퍼플의 상징은 '우아, 창조적인, 예술가, 신비스러움'의 이미지로, 독특한 느낌의 퍼플은 대중적이기보다 마니아층을 형성합니다. 신비스러운 이미지를 잘 반영하는 안나수이는 패션, 화장품, 향수까지 성공적으로 자리매김하면서 동양 여성으로써 대단한 명성을 갖게 됩니다.

자연 염료에서 구하기 어려웠기 때문에 퍼플은 예로부터 고귀함과 소수계층을 뜻하는 왕권, 귀족만 사용하던 색이었습니다. 또한, 고상하며 화려한 이미지를 포함하여 여성들에게 특별함을 안겨줄 수 있는 색으로써 잘 활용된 컬러 마케팅, 브랜드 아이덴티티입니다.

펩시의 블루

미국의 거대 식품 제조업체인 펩시PepsiCo의 최대 브랜드인 펩시콜라가 새로운 몸단장을 했습니다. 수백 개의 시안을 시험적으로 디자인한 9개월간의 과정을 거쳐 펩시 디자인팀과 펩시콜라 브랜드의 젊음과 자신감 넘치는 이미지에 어울리는 최상의 디자인에 도달했습니다.

전 세계적인 인지도를 자랑하는 펩시콜라의 아이콘인 펩시 지구의를 더욱 강조하였고, 현대적인 감각으로 스타일화된 굵은 폰트로 펩시 로고를 손질하였으며, 푸른색 배경을 강조하는 얼음 파편 이미지로 한층 다이내믹한 입체감을 부여했습니다. 새롭게 바뀐 그래픽은 다이어트 펩시, 펩시 트위스트, 와일드체리 펩시, 펩시 블루 모두에 적용되었습니다. 펩시의 새로운 CI와 펩시콜라 패키지는 지난해 3월부터 북미 시장의 소비자들에게 선보였습니다.

파란색은 깊은 바다의 시원하고 상쾌한 이미지와 젊음, 그리고 청량감을 암시합니다. 이러한 전략은 코카콜라와 구별되는 펩시의 브랜드 이미지를 구축하는데 효과적이었고 현재 콜라 업계의 두 축으로 자리매김하게 되었습니다.

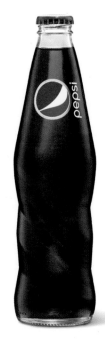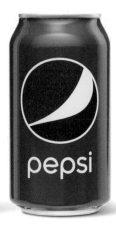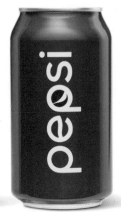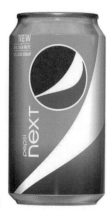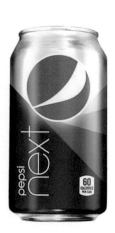

시선을 사로잡는 일러스트

기업은 자신들의 제품을 더욱 돋보이고 매력적으로 보이기 위해 패키지 디자인에 많은 노력을 기울입니다. 화려하게 치장하거나 단순한 디자인으로 세련된 멋을 뽐내기도 합니다. 패키지를 디자인하는 다양한 방법 중에서 일러스트를 활용하면 다채롭고 독특한 표현 방식으로 사람들의 이목을 집중시키는데 탁월한 효과를 보입니다. 최근 기업 마케팅에서도 일러스트 패키지가 효과적인 수단으로 주목받고 있습니다.

사람들의 시선과 마음을 사로잡아라

디자인 중심 사회에 들어서면서 사람들은 물건을 선택할 때 무엇보다 아름다움을 추구하는 경향이 짙어져 패키지에서도 디자인의 중요성이 높아졌습니다. 마케터들은 기존 제품이 소비자에게 긍정적인 이미지를 보여주지 못하면 패키지를 개선하는 것만으로도 브랜드 이미지를 높일 수 있다고 합니다. 제품을 파는 상점에서 패키지는 소비자가 가장 먼저 마주하는 시각 정보로써 제품에 대한 특징과 이미지를 결정합니다. 기업은 소비자의 시선을 사로잡기 위해 패키지 디자인 개발에 힘쓰고, 판매대 위에서 벌어지는 패키지 디자인의 물밑 경쟁은 더욱 치열해지고 있습니다.

최근 국내·외 많은 기업이 패키지 디자인에 일러스트를 활용하여 기업의 브랜드 이미지를 부각하고 기업이나 제품의 선택률을 높이는 데 효과를 본 사례들이 늘고 있습니다. 심지어 일러스트를 활용한 패키지가 기업이나 제품의 브랜드 이미지를 나타내는 독립된 상징이 되었습니다.

일러스트는 현실을 있는 그대로 재현하는 사진의 표현 방식과 달리 표현 대상에 대한 시간과 공간의 제약을 받지 않고, 비현실적인 형태나 개념적인 대상까지도 표현할 수 있습니다. 이러한 특성은 곧 사람들이 일러스트를 통해 상상의 날개를 펼칠 수 있도록 무한한 표현의 가능성을 보여줍니다. 또한, 무엇보다 작가의 재해석을 바

탕으로 독창적이고 주관적인 표현과 아름다움을 나타내어 독특한 매력을 보여줍니다. 사진이나 컴퓨터 그래픽보다 더욱 친근하고 따뜻한 느낌으로 소비자들에게 감성적으로 다가갈 수도 있습니다. 최근 기업에서 추구하는 감성 마케팅에 맞아 떨어지는 디자인 요소로도 작용합니다.

일러스트를 활용한 패키지 디자인은 소비자들의 시선을 끌기 위한 적절한 장치로 적용되고 있으며, 수많은 성공사례를 바탕으로 일러스트가 효과적인 디자인 요소라는 사실을 반증하며 중요한 마케팅 요소로 부상했습니다. 더 나아가 일러스트에 제품의 메시지를 함축적으로 담거나, 연상되는 브랜드 이미지를 소비자에게 효과적으로 전달하는 표현 수단이 되기도 합니다.

마케팅은 소비자들이 어떤 제품에 대해 관심을 갖고, 흥미를 유발시키고, 구매하고 싶은 욕구를 일으키고, 나아가 구매 확신을 유도한 다음 마지막으로 구매 행동으로 옮기기까지 인식을 바꾸는 일련의 과정을 모두 포괄합니다. 패키지 디자인은 시선을 끄는 수단에 그치지 않고 이미지 안에서 소비자들이 원하는 내용을 효과적으로 전달하고, 최단기간 안에 확신을 심어 구매로 이끄는 다리 역할까지 수행해야 합니다. 이때 보여주려는 메시지를 사진, 이미지나 타이포그라피 등의 직관적이고 1차원적인 매체에 포함하기보다 함축적이고 은유적인 일러스트에 담으면 좀 더 감성적으로 소비자들에게 호소할 수 있습니다.

헬 스타빈스Hal Stebbins는 "물건을 움직이려면 사람의 마음을 움직여라."라고 했습니다. 마케팅은 제품 자체의 경쟁이 아니라 사람의 인식을 두고 싸우는 것입니다. 과거에는 제품의 이름만을 알리던 패키지 디자인이 현재는 제품 이미지와 소비자 선택까지 좌우하게 되었습니다.

러시아의 브랜딩 회사인 Depot WPF는 슈퍼마켓 유제품 진열대의 수많은 제품 사이에서 작은 농장의 제품이 소비자를 사로잡을 수 있는 방법에 대한 물음으로 프

로젝트를 진행했습니다. 대기업이 주도하는 시장에서 전통적인 방식으로 우유를 생산하는 소규모 가족 농장의 제품을 알리기 위해 기업의 스토리를 다른 이미지가 아닌 일러스트로 패키지에 풀어냈습니다. 자연스러운 흑백 일러스트는 우유의 생산 환경을 친근하게 보여주는 동시에 100% 자연 친화적인 제품임을 알리는 데 매우 효과적으로 작용했습니다. 손으로 직접 그린 듯한 패턴 일러스트는 핸드메이드로 우유를 만드는 따뜻한 느낌을 전달하기에 적합했고, 한눈에도 다른 패키지와 차별화되어 세계적인 패키지 디자인 공모전에서 수상해 주목받고 있습니다.

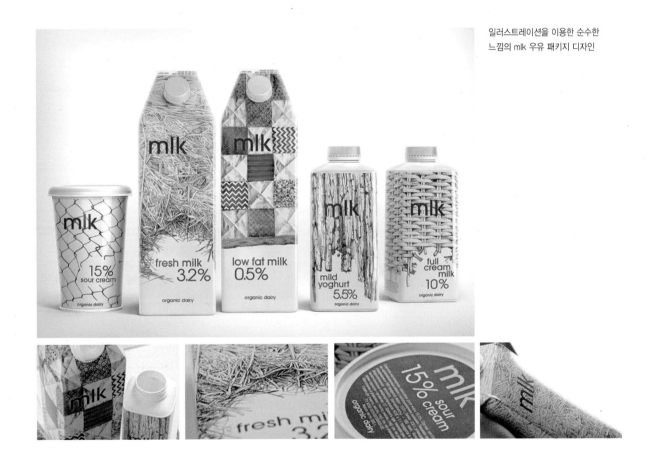

일러스트레이션을 이용한 순수한
느낌의 mlk 우유 패키지 디자인

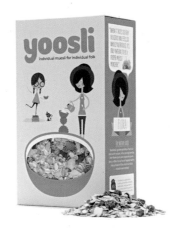

귀여운 일러스트의 씨리얼 패키지 Yoosli 뮤즐리

Yoosli 뮤즐리는 시리얼을 개인의 기호에 맞게 여러 가지로 포장 배달하는 온라인 서비스 브랜드입니다. Together Design이라는 그래픽 디자인 회사에서는 아기자기한 캐릭터를 바탕으로 65가지의 패키지 디자인을 선보였습니다. 각 캐릭터들은 이 제품이 어떤 연령대의 소비자와 소통하려는지 나타내는 지표로 쓰입니다.

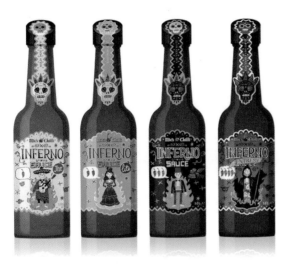

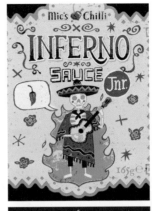

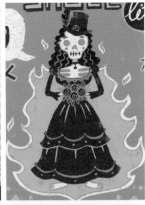

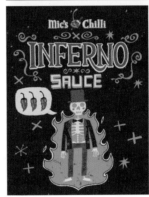

Inferno Sauce, Ireland

매운맛의 칠리소스 이미지에 일러스트를 이용하여 '지옥의 소스'라는 콘셉트로 재치 있게
표현했습니다. 매운맛의 강도에 따라 지옥의 맛까지 느낄 수 있을 것 같은 패키지 디자인
으로 사신의 주제와 어울리는 빈티지 느낌의 일러스트가 돋보입니다.

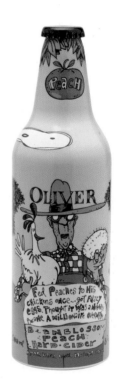

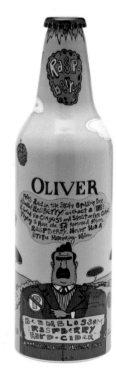

카툰 일러스트를 활용한 패키지 디자인

제품 설명을 카툰 형태의 일러스트로 표현한 Oliverwinery의 사이다입니다. 유럽에서는 사과를 발효시켜 알코올이 1~6% 정도인 음료를 사이다라고 합니다. 이러한 제품 설명까지 일러스트화하여 유희적으로 표현한 패키지 디자인입니다.

Stories of Greek Origins, Greece

가족을 위한 프리미엄 식품의 브랜드 및 패키지 디자인입니다. 브랜드 아이덴티티는 그리스 시골에서 전통적인 농업 방식으로 활동하는 모습을 묘사한 일러스트를 기반으로 합니다. 전통 민속 예술에서 영감을 받은 모든 메인 일러스트들은 대체로 복고 느낌이며, 반복적인 패턴을 사용하여 전체 제품 라인에 통일성을 부여했습니다. 색은 중첩 색상을 사용하며 3색 이내로 사용 제한을 두어 최대한 간결한 느낌이 들도록 표현했습니다.

구매 심리를 자극하는 콜라보레이션

일러스트를 활용한 패키지 디자인의 대표적인 사례들을 살펴보면 콜라보레이션 형태의 프로젝트들이 많습니다. 예전에는 단순하고 예쁜 디자인 제품을 선보였다면 최근에는 유명작가와의 콜라보레이션을 통해 이슈화합니다. 이를 통해 소비자들의 관심을 끌고 디자인을 고급화하여 희소성을 높이는 등 구매 심리를 자극합니다.

콜라보레이션은 브랜드 이미지 개선을 위한 효과적인 수단으로도 사용합니다. 유통업계에 불고 있는 디자인 콜라보레이션은 제품에 스타일을 더하고 기존의 제품 형태를 탈피하여 차별화된 디자인으로 소비자의 시선을 사로잡습니다.

작가 특유의 위트와 감성이 제품에 색다른 성격을 부여하여 톡톡 튀는 디자인으로 새로운 마케팅 효과를 나타내기도 합니다. 콜라보레이션은 유명 디자이너의 작품을 제품에 적용하는 것으로 패션 분야에서 활발했지만 최근에는 샴푸나 담배, 맥주병 등 다양한 제품군도 고객의 마음을 사로잡기 위한 '예술' 영역이 되기를 자처했습니다. 소비자들의 눈에 띄기 위해 예술가의 손길을 거치는 제품들이 점점 늘고 있습니다. 이를 통해 소비자들은 마치 눈으로 예술작품을 감상하며 제품을 입체적으로 즐기고 있다는 생각을 가집니다.

디자인 콜라보레이션은 새로운 고객층을 유입하는 효과도 있습니다. 비슷비슷한 제품들이 계속 쏟아지며 자사 제품을 차별화하기가 어려운 상황에서 유명 아티스트들과의 콜라보레이션은 제품 인지도를 높이고 특별한 가치를 부여할 수 있는 새로운 방법이자 기회로 주목받고 있습니다.

산드라 이삭슨과 콜라보레이션한 한국야쿠르트 7even
스웨덴 출신의 산드라 이삭슨은 영국에서 동·식물을 주제로 한 일러스트로 세계적인 명성을 얻고 있습니다. 2014년 한국야쿠르트의 7even 패키지 디자인에 참여하여 최근 새로운 맛인 '7even 로터스플라워'와 '얼려먹는 7even'을 내놓아 하루 50만 개의 판매고를 올리는 브랜드로 성장했습니다.

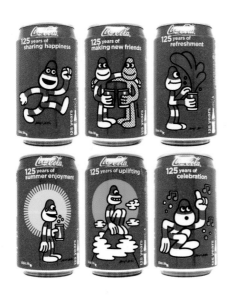

제임스 자비스의 캐릭터 AMOS를 이용한 코카콜라 캔 디자인

영국의 아티스트 겸 일러스트레이터인 제임스 자비스는 그의 유명한 캐릭터 'AMOS'를 이용해 코카콜라 캔을 디자인했습니다. 익살스러우면서도 개성 넘치는 캐릭터들은 기념 티셔츠, 가방, 휴대전화 케이스 등으로 제작 및 판매되어 많은 수집가들의 호응을 얻었습니다.

코카콜라와 세계적인 패션 디자이너 장 폴 고티에의 디자인 콜라보레이션

코카콜라 특유의 병 모양에 장 폴 고티에(Jean Paul Gaultier)의 시그니처 아이템인 코르셋과 스트라이프 패턴을 넣었습니다. 마치 여성의 아름다운 몸에 코르셋을 걸친 듯한 디자인이 인상적입니다.

피터 그렉슨이 디자인한 코카콜라 125주년 기념 캔 시리즈

큼지막한 타이포그라피와 익살스럽게 웃는 아이, 빈티지스러운 분위기는 레트로 분위기를 연출합니다. 세르비아 출신의 디자이너 피터 그렉슨(Peter Gregson)은 1930~1940년대 코카콜라 포스터에서 영감을 받아 제작했다고 합니다.

사실적으로 표현하는 사진

사진은 일러스트처럼 시각 정보 전달을 목적으로 사용하면서도 사실성을 표현하는 데 충실한 도구입니다. 극적인 표현보다 진실을 전달하는 방식으로 소비자들에게 접근할 수 있는 가장 전통적인 도구로도 활용됩니다. 내용물에 대한 구성 정보를 사실적으로 표현하여 미각, 시각은 물론 제품의 신뢰도까지 높일 수 있습니다.

사진이 주는 신뢰감

사진은 제품 이미지를 시각적으로 전달하는 데 매우 사실적이며 패키지에서 가장 많이 사용하는 표현 방법입니다. 또한 사물을 실제적이고 현장감이 느껴지도록 재현할 수 있는 특징이 있습니다. 이것은 곧 사람들에게 시각적으로 매우 효과적인 의사소통의 도구라는 뜻입니다. 현대인들에게 눈으로 '본다'는 것은 가장 원초적인 감각입니다. 시각 이미지는 누구나 이해하기 쉽고 간편하게 접근할 수 있는 이미지이므로 보는 사람에게 믿음을 주기에는 그 어떤 표현보다 효과적입니다.

갓 따낸 듯 싱그럽고 먹음직스러운 과일 사진은 소비자에게 인위적인 그래픽 연출보다 직접적이고 빠르게 전달됩니다. 현장감 있는 사진은 식품류나 내용물을 확인시키는 제품 등의 패키지 디자인 전략에서 가장 신뢰도가 높은 방식으로 흔히 사용하는 방법입니다.

또한, 감각적인 사진을 활용한 패키지 디자인은 감수성에 강한 호소력을 지니며 현실 인식의 창구 기능을 합니다. 제품에 대해 말이나 글로 표현하지 못한 것들을 보충하는 동시에 사진이 주는 깊은 인상이 소비자들의 머릿속에 오래 남아 소비 심리를 끌어내기도 합니다. 포장 디자인에서 포스터나 광고에서 보여주는 매혹적인 사진이 일회성으로 활용되고 마는 것은 바람직하지 못합니다. 장기간 사용해야 하는 패키지 특성과 제한된 규격, 공간을 고려할 때 연출이 어려울 수 있고, 제품 특성을 분명하게 나타내야 하는 것은 필수사항이기 때문입니다.

Peeze Coffee

Peeze Coffee의 새로운 커피 패키지 디자인입니다. 커피를 생산하는 농부와 기업의 자부심을 인물 사진으로 표현했습니다. 감각적인 사진 활용으로 감수성에 강한 호소력을 가지며 신뢰감을 줍니다.

사진이 주는 패키지의 지속성

패키지 디자인에서 사실적인 사진만큼 있는 그대로 소비자들에게 신뢰를 줄 수 있는 디자인 연출은 없을 것입니다. 1차원적인 사진 이미지가 식상하다는 의견이 있을 수 있지만, '가장 단순한 것이 답이다!'라는 말처럼 단기적인 유행에 따른 디자인보다 직관적인 사진이 패키지에서는 장기적으로 사용할 수 있는 지속성을 부여합니다.

많은 식품류와 제품군 그리고 몇몇 가공식품 패키지에는 제품을 설명하기 위해 원료나 재료, 제품 이미지를 사진으로 나타냅니다. 제품 내용이 복잡한 구조이거나 고가의 전자제품도 실제 그대로 연출하는 사진을 패키지에 활용합니다.

사진은 제품 특성을 직접 전달하는 가장 원초적이며 기본적인 방식으로 패키지 디자인에 활용합니다. 오랜 기간에 걸쳐 소비자들에게 사진이 주는 효과를 반증하는 결과입니다.

현실적으로 제품 콘셉트에 어울리는 사진을 선택하기란 그리 쉽지 않습니다. 제품 설명을 단 한 컷의 사진으로 표현하는 것은 매우 어렵기 때문입니다. 또한, 패키지 디자인에 표현되는 사진은 장기간 사용해야 하는 특성을 지니므로 사진 선택이나 연출은 제품에 대한 올바른 이해를 전제로 세심하게 이루어져야 합니다.

애플의 제품 패키지
애플의 제품 패키지들은 대체로 전면에 있는 제품 그대로의 사진을 사용하며, 간결한 디자인으로 소비자들에게 신뢰감 주는 스타일을 고수하고 있습니다.

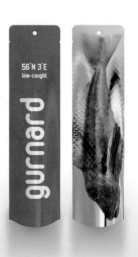

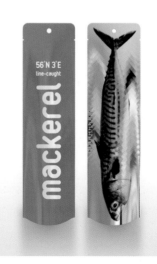

Fresh Fish Pack
폴리에틸렌 코팅 패키지의 한 면에는 생물 사진을 넣었고, 다른 한 면은 생선 종류를 인쇄했습니다. 매우 직접적이며 간결하면서도 눈에 띄는 패키지 디자인입니다.

직접적이고 빠른 전달력

사진은 그 어떤 디자인 요소보다 빠른 정보 전달력을 가집니다. 사진을 활용한 표현은 다양한 제품군을 차별화할 수 있을 뿐만 아니라 맛이나 향 또는 제품 속성을 문자보다 빠르고 분명하게 전달합니다.

다양한 종류의 과일 주스 제품이나 파스타 제품을 구분하여 패키지를 제작할 때에도 제품 사진은 문자보다 훨씬 빠르고 간결한 방식으로 소비자들에게 전달됩니다.

현대 사회와 같은 복잡하고 혼란스러운 시장 환경이나 여건에서 일일이 문자 정보를 읽어야만 이해할 수 있다면 소비자는 매우 불편할 것입니다. 따라서 쉽고 빠르게 제품에 대해 정확한 정보를 전달하는 것은 생산자 입장에서 중요하게 다뤄야 할 문제입니다. 사진 이미지를 활용한 디자인 소통은 복잡하고 어려운 설명을 간편하게 전달할 수 있는 가장 확실하고 효율적인 방법입니다.

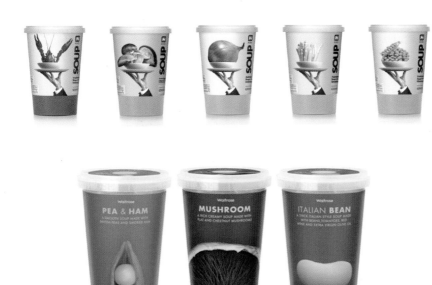
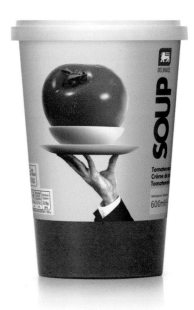

Delhaize Soup

벨기에 최대의 슈퍼 프랜차이즈인 Delhaize의 수프 패키지 디자인입니다. 고급스러운 배색의 간결하고 산뜻한 패키지 디자인을 자랑합니다. 웨이터의 손에 담긴 생선, 콩, 죽순, 호박, 양파, 버섯, 토마토 등의 신선한 재료 사진들은 풍미 가득한 이미지를 발산하여 구매욕을 자극합니다.

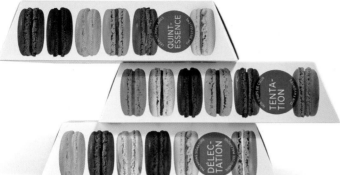

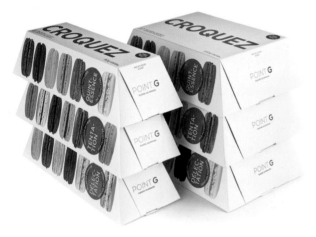

ICA juice

스웨덴의 식품 소매 브랜드 ICA의 신선한 과일 주스 패키지입니다. 자몽과 오렌지 등의 과일을 생생하게 표현하는 사진 이미지를 사용하여 디자인에 상쾌한 느낌을 줍니다. 패키지 디자인은 갓 짜낸 신선한 주스 이미지를 그 느낌 그대로 소비자에게 전달하고 있습니다.

Point G

캐나다 몬트리올 Point G 베이커리의 마카롱 패키지 디자인입니다. 다른 디자인 요소 없이, 오직 제품 사진 이미지만을 이용하여 다채롭고도 흥미로운 패키지 디자인을 완성시켰습니다. 마카롱 특유의 화려한 색상을 실제보다 더 진짜같이 사진으로 재현하고, 이를 그대로 투시하는 느낌을 주어 과자의 특징을 더욱 강화하고 사실감을 살렸습니다.

제품과 브랜드 이미지, 캐릭터

캐릭터Character 는 특정 인물이나 동물, 사물의 형태를 고유 성격으로 시각화하여 만든 것입니다. 예쁘고 귀여운 느낌으로 소비자들에게 친근하게 다가갈 수 있다는 장점이 있습니다. 제품과 소비자 사이에서 매개체 역할을 하며 빠른 시간 안에 친밀도를 높이는 연결 고리 역할을 합니다. 캐릭터의 경우 강한 인지도가 작용하면 그에 따른 충성도를 활용하여 제품의 주목성과 기억성을 높일 수 있습니다. 결국, 판매 촉진을 유도하여 효과적인 마케팅 도구가 됩니다.

캐릭터는 곧 제품의 이미지

패키지 디자인에서 캐릭터는 소비자로 하여금 제품에 주의력을 요구하거나 정보를 빠르게 전달하고자 할 때 필요합니다. 보통 신제품 출시에서 제품을 빨리 인지시키거나 새로운 이미지를 형성하고자 할 때 사용합니다. 또한, 하나의 제품이나 제품군의 독특한 이미지를 형성하기 위해 사용하는데 수많은 유사 경쟁 제품 사이에서 차별화가 필요한 경우 매우 효과적입니다. 나아가 캐릭터의 개성 있는 이미지를 통해 기업 또는 제품에 특정 의미를 부여하거나 이미지 부각 효과 등을 기대할 수 있습니다. 경직된 이미지를 가진 기업이나 단체가 부드럽고 친근한 이미지를 전달할 때 효과적인 기능을 발휘합니다. 이처럼 캐릭터는 소비자와의 소통 수단으로서 다양한 효능을 가집니다.

캐릭터 사용은 주목, 이해, 기억 등 인지적인 효과와 친근감을 불러일으키는 정서적인 효과가 있습니다. 캐릭터에 만들어지는 호감을 기업이나 제품에 이전하여 긍정적인 이미지를 구축하고 구매 의도를 자극합니다. 캐릭터 제품의 경우 소비자는 제품 기능이나 특성보다 우선 캐릭터의 개성이나 이미지에 주목하여 구매합니다. 이것은 캐릭터가 주는 부드럽고 친근하며 재미있는 이미지가 강하게 나타나기 때문입니다. 이러한 구매 형태는 마니아층을 형성하여 연속적인 수집성과 새로운 형태의

구매 패턴을 보이기도 합니다. 매출에 큰 영향을 미칠 수 있으므로 기업은 캐릭터를 중요한 마케팅 수단으로 활용합니다.

제품 이미지를 위한 브랜드 캐릭터

캐릭터는 제품의 부가가치를 높이는 하나의 브랜드이며 캐릭터 마케팅은 캐릭터의 브랜드 가치, 소비자 홍보를 통한 제품의 판매 촉진을 증대시키는 사업입니다. 캐릭터는 상징적인 의미의 단순한 심벌에서부터 비즈니스적인 측면까지 널리 활용되는 만큼 분류 방법도 다양합니다. 그 중 패키지 디자인과 관련하여 눈여겨 볼 분야는 제품 이미지를 위해 독자적으로 만들어진 브랜드 캐릭터입니다.

브랜드 캐릭터란 브랜드 아이덴티티BI 전략의 일환으로 제품에 생명력을 부과하고, 소비자의 정서와 호감을 유도하기 위해 사용하는 캐릭터를 말합니다. 소비자들에게 브랜드 아이덴티티를 전달하는데 효과적이며, 브랜드 이미지와 같이 포지셔닝하여 제품 가치를 높이고 소비자의 호감도와 신뢰도를 높입니다.

국내 브랜드 캐릭터로는 옥시의 물먹는 하마, S-Oil의 구도일, 메리츠화재의 걱정 인형 등이 있습니다. 외국에는 오랫동안 사랑받는 프링글스의 줄리어스 프링글스 캐릭터, 코카콜라의 폴라베어, 에너자이저의 배터리 캐릭터 등이 있습니다.

브랜드 캐릭터가 제품의 확고한 지위를 차지하기 위해서는 제품 이미지와 잘 맞아야 하고, 스토리가 있어야 하며, 친밀감을 통한 긍정적인 이미지를 줘야 합니다. 또한, 마케팅 수단으로서 일관되고 지속해서 사용해야 하며 시간과 트렌드에 따라 업그레이드 해야만 생명력을 유지할 수 있습니다.

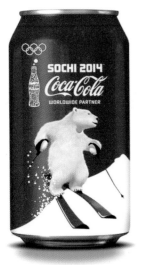
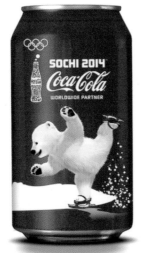
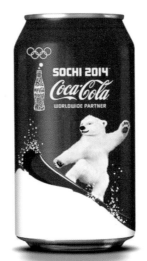

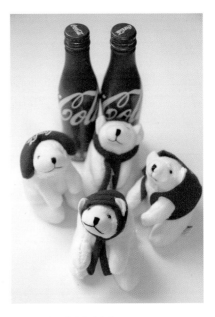

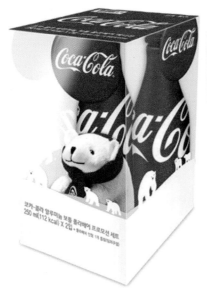
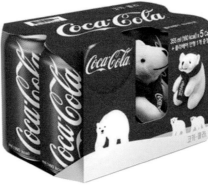

코카콜라의 폴라베어 캐릭터

브랜드 캐릭터의 독자적 인지도를 활용한 다양한 개별 제품화를 통해 제품 외의 부가가치를 창출하는 대표적인 사례입니다. 코카콜라의 폴라베어는 1992년 광고 캐릭터로 별도 도입되었으며 높은 인지도에 따라 패키지 적용은 물론, 별도 캐릭터 제품 판매 및 북극곰 보호 기금과 연계된 기업 공헌 활동의 시너지 효과까지 마케팅 효과를 톡톡히 보고 있습니다.

충성! 라이선스 캐릭터

라이선스 캐릭터 제품 생산은 다른 기업이나 개인이 개발하거나 소유한 캐릭터에 대해 소유자의 허가를 받아 제품에 적용, 생산하는 것을 말합니다. 라이선스 계약 시에는 판매 비용으로 소유자에게 캐릭터 사용료에 관한 로열티가 지불됩니다. 이 같은 라이선스 캐릭터 생산은 의류, 가방 등의 패션 제품을 비롯하여 광범위한 제품 분야에서 이루어집니다.

라이선스 캐릭터 마케팅의 시초는 미국 월트디즈니 사로 '미키 마우스'가 그 주인공입니다. 캐릭터 마케팅은 영상 매체의 위력과 함께 발전하여 현재 규모나 관련 분야에서도 그 영향력이 더욱 커지고 다양해졌습니다.

최근 국내 기업에서도 새로운 소통 수단이나 타사 제품과의 차별화 및 신제품 부가가치 창출 등으로 인기 있는 캐릭터의 힘을 빌리려는 경향이 급속히 증가하고 있습니다. '뽀로로, 피카츄, 헬로키티'와 같은 캐릭터에 일정 비용을 지불하고 제품 이미지를 패키지 디자인 전면에 내세웁니다. 이미 부여된 캐릭터의 부가가치를 이용하여 자사 제품 이미지를 일거에 확장시키는 데 유리합니다.

라이선스 캐릭터는 어떠한 방식으로 제품 가치를 창출할까요? 가치관을 공유한 팬Fan들의 유대감과 동질성, 친밀감 등을 자극하여 제품에 대한 충성도를 이끌어냅니다. 또한, 지속해서 노출하고 검증된 캐릭터이므로 원하는 대상에 관해 정밀한 판매 전략을 세울 수 있습니다. 이미 어느 정도의 충성도가 보장되므로 초기 출시 비용이나 광고비가 적습니다.

라이선스 캐릭터를 사용할 때도 주의 사항이 있습니다. 캐릭터 사용은 일반적으로 이벤트 성격이 강한 트렌드 제품에 잘 어울리기 때문에 고가의 명품 브랜드나 유명 제품의 경우 적용에 신중할 필요가 있습니다. 유명 캐릭터를 적용하는 경우 판매에 따른 비용이 지속해서 발생하기 때문에 장기적으로 이윤 극대화에 걸림돌이 될

수 있습니다. 계약 기간이 만료되면 재계약하거나 반려해야 하므로 캐릭터의 한계가 생기고 캐릭터 유행이 지나면 제품 판매에도 영향을 미쳐 제품 이미지를 바꿔야 하는 부담이 따릅니다.

자산 가치 1조 5천억 엔(약 20조 원), 연간 시장 규모 3,500억 원, 일본 캐릭터 중 가장 비싼 캐릭터로 손꼽히는 '헬로키티'는 만화나 애니메이션, 게임 등의 원작이 없습니다. 하지만, 역으로 인기에 힘입어 애니메이션과 게임 등이 헬로키티 마케팅을 지원하기 위해 추후 제작되었습니다. 현재까지 두꺼운 마니아층이 형성되었고 라이선스 제품은 한 해 5만여 종이 생산되고 있습니다. 문구와 팬시, 식품, 가구, 생활용품뿐 아니라 해외 유명 브랜드와 월마트 등 판매업까지 진출했습니다. 시즌마다 패키지에 헬로키티를 입히고 출시되는 한정판 제품들은 늘 인기리에 판매되고 있습니다.

헬로키티

1974년 산리오에서는 본격적인 팬시 캐릭터로서 헬로키티라는 캐릭터를 제작했습니다. 애니메이션이나 만화에서 나온 것이 아닌 전혀 새로운 방식의 캐릭터 탄생으로 철저한 캐릭터 비즈니스 개념을 도입하여 탄생한 결과물입니다. 전 세계 여성들이 하나쯤 갖고 있을 법한 헬로키티 캐릭터 인기는 세월이 흘러도 여전합니다.

직관적인 정보 제공, 타이포그래피

문자를 다루는 타이포그래피는 그림과 함께 패키지의 표정을 좌우하는 결정적인 요소이며 그만큼 어렵고 까다롭습니다. 타이포그래피는 '글자의 시각적 활용법'을 말하며 패키지 디자인에서 의미 전달 및 시각과 미각적인 역할을 합니다.

타이포그래피란 무엇인가?

전통적인 타이포그래피는 활판 인쇄술과 관련하여 활자 및 조판 디자인을 의미합니다. 미디어가 확장되면서 현대에 이르러 문자 디자인, 레터링, 편집 디자인 등 총체적인 조형 활동, 즉 타이포그래픽 아트Typographic Art를 말합니다.

패키지에 브랜드나 제품 표시가 없는 제품을 보면 소비자들은 어떻게 대할까요? 제품 존재에 관해 근거가 없어 보여 신뢰할 수 없을 뿐만 아니라 시각적 또는 공간적인 설득력을 갖지 못합니다. 따라서 이러한 제품은 출처와 성분에 대한 기호와 표시로 줄 수 있는 신뢰감 및 다른 경쟁 제품과 구별할 수 있는 개성과 정체성도 전달하지 못한 채 소비자들에게 외면당할 것입니다.

타이포그래피는 패키지에서 의미 전달의 '기능적'인 측면과 '시각적이고 심미적'인 측면의 두 가지 역할을 담당합니다. 시각적으로 아름답고 정확한 정보 전달이라는 매우 중요한 기능을 모두 담당해야 하기 때문에 까다로운 부분입니다.

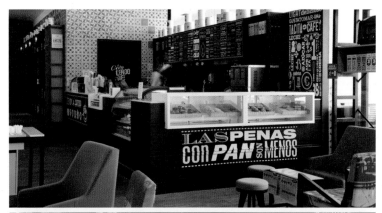

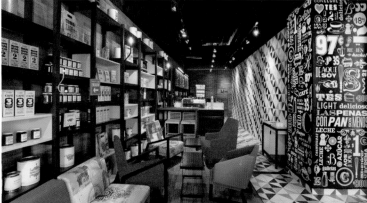

Belvoir Fruit Farms

1980년대부터 웰빙 음료를 생산하고 있는 친환경 기업인 영국
의 Belvoir Fruit Farms의 필기체 타이포그라피가 인상적입니다.

Cielito Querido Cafe, Mexico

Cielito Querido Cafe는 멕시코시티에 위치한 카페입니다.

159

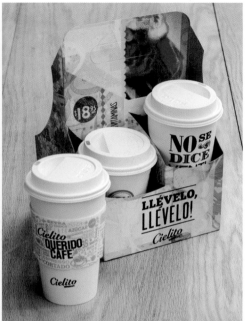

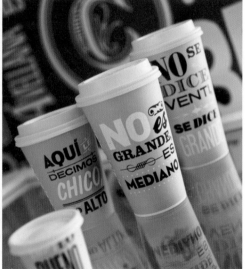

Cielito Querido의 디자인은 다양한 서체와 톡톡 튀는 배색이 특징입니다. 특히, 멕시코 특유의 열정이 느껴지는 다양한 패턴과 그 속의 복잡함은 라틴 아메리카의 아이덴티티를 유지하면서도 현대적인 모던함을 보여줍니다.

보기 좋은 디자인이 사기도 좋다

'보기 좋은 떡이 먹기도 좋다.'라는 속담이 있습니다. 아무리 맛있는 음식이라도 먹어야 영양을 섭취하는데 모양이 좋지 않아 먹지 않는다면 만든 이의 정성도 아무 소용이 없다는 것입니다. 마찬가지로 아무리 좋은 글이라도 독자들이 관심을 두고 읽으려 하지 않으면 의미를 전달할 수 없습니다. 이처럼 글자를 맛있고 멋있게 요리하는 요리사가 바로 타이포그라피입니다.

패키지 디자인에서 타이포그라피는 제품에 대한 정체성을 전달할 뿐만 아니라 다른 디자인 요소들과 함께 좋아 보이는 그래픽의 중요 요소로 작용합니다. 개성이 강하고 제품 특성과 잘 어울리는 타이포그라피 형태가 패키지에 적용되면 그 어떤 브랜드의 소통 요소보다 강력하게 전달됩니다.

'코카콜라'는 독특한 로고 타입을 브랜드 로고 이외의 기타 설명문 안에서는 인용하지 않는 독자성을 가집니다. 반면 여러 가지 설명 문안들은 기존의 다양한 서체들이 자유롭게 표현되는 특징이 있습니다. 'Coca Cola'라는 언어의 전달력에 의해 소비자에게 인지되기도 하지만 서체의 개성에 의한 시각 전달이 소비자 인식에 크게 작용합니다.

흔히 유명 브랜드 로고 타입을 보거나 브랜드 네임을 들으면 바로 그 제품이 떠오르고 자연스럽게 그 특성도 생각납니다. '신라면'이라는 브랜드 네임을 떠올리거나 빨간색 바탕에 검은색의 한문을 보면 매운맛의 라면이 연상되고, '피자헛'이라는 단어를 듣고 브랜드 로고 타입을 보면 따끈하게 구워진 빵과 함께 치즈 냄새가 느껴져 군침이 돌 것입니다. 이처럼 차별화되고 개성 있는 타이포그라피에 의해 브랜드 인지도가 올라가면 비슷한 서체를 볼 때 소비자들은 자연스럽게 대표 브랜드를 떠올립니다. 곧 독자적인 타이포그라피를 통해 소비자 마케팅에 성공한 사례가 되기도 합니다.

물론, 패키지에서 정체성을 알리는 주요 디자인 요소로는 색이나 심벌 마크, 그래픽 등 여러 가지가 있으며 이로 인해 복합적으로 정체성이 형성됩니다. 때에 따라서 서체의 종류, 즉 타이포그라피가 단독적으로 브랜드 아이덴티티를 나타내야 하는 경우가 있습니다. 색에 의한 전달이 불가능한 경우도 있으며 심벌과 색의 전달 없이 단지 타이포그라피의 개성만으로 소비자들의 시선을 사로잡기도 합니다.

타이포그라피를 통한 시각 전달의 의미는 단순한 정보 전달 기능에 머무르지 않고 브랜드 인지도를 향상시켜 판매에 영향을 끼치기 마련입니다. 제품과 소비자를 연결하는 주요한 매체의 특성을 지니므로 타이포그라피의 개성과 심미성에 더욱 신경 써야 합니다.

R&B Brewing
'R & B' 패키지의 디자인 서체는 과감하게 손으로 쓴 듯 캘리그라피의 느낌이 강합니다. 바코드를 포함하여 포장의 모든 요소는 손으로 렌더링되었습니다. 대담한 실루엣의 일러스트와 강렬한 색상 대비는 기존 맥주들 사이에서 시각적 차별화 효과가 있습니다.

서체 속성을 파악하라

타이포그라피는 단순히 시각적으로 좋아 보이는 것에 그쳐서는 안 됩니다. 전달하고자 하는 메시지를 잃은 타이포그라피는 글자가 아니므로 이점을 유의하여 디자인해야 합니다.

패키지에서 타이포그라피는 제품명을 쉽게 인식할 수 있도록 가독성이 높아야 합니다. 아무리 멋진 문자 디자인이라도 쉽게 읽을 수 없다면 목적성에 어긋나기 때문입니다. 다시 말해 제품 특성을 이해시킬 수 있는 정보 전달 기능을 말하며, 이를 통해 브랜드 네임에 대한 형상이 소비자 기억에 깊이 인식되는 강력한 연상 작용으로 연결됩니다.

가독성은 서체 선택에서 중요한 요소지만 이로 인해 독창성이 떨어져서는 안 됩니다. 독자적인 형태 자체가 브랜드의 중요한 요소이므로 개성 있는 조형미를 위해서는 디자이너의 미적 판단이 요구됩니다. 서체의 특성과 느낌을 잘 살펴보고 시각 언어의 의미를 정확히 전달할 수 있는 타이포그라피가 디자인에 적용되어야 합니다.

대부분의 서체는 독특한 특징을 가집니다. 옆으로 기울여진 세리프가 있는 사체에서는 화려한 여성스러움을, 두껍고 각진 볼드체에서는 강인한 남성다움을, 얇고 여백이 많은 세리프체에서는 우아한 전통미를 느낄 수 있습니다. 또한, 각지고 균형 감각이 돋보이는 돋움체에서는 진지함을 느끼는 등 서체 특성은 브랜드 특성이나 제품 속성을 표현하는 데 훌륭한 보조 수단입니다. 일반적으로 옆으로 벌어진 평체의 경우 안정감과 푸근함이 느껴지며, 위로 긴 장체의 경우 세련되고 현대적인 이미지가 느껴집니다.

장식적인 제품의 경우 디자이너는 가느다란 세리프가 있는 서체로 우아함을 표현할 수 있습니다. 이처럼 어울리는 서체와 제품의 특징, 종류는 상호 간 밀접한 관계가 있으므로 디자이너는 서체의 속성을 잘 파악하고 적재적소에 어울리는 타이포그라피를 구사해야 합니다.

타이포그라피는 자기소개서다

패키지에서 타이포그라피는 제품명이나 제품의 묘사뿐만 아니라 사용법, 슬로건, 혼합 성분, 제품에 관계되거나 기술적인 것, 법률 문제 등 세부 항목에 관한 모든 정보를 포함합니다. 이 같은 요소들은 패키지 디자인에서 적재적소에 배치되어 선택 시점에서 소비자에게 구매 결정을 위한 정보를 전달하고, 구매 후 제품에 대한 정보를 제공합니다. 제품 선택 후 소비자에게 안정감과 만족감을 동시에 제공하는 것입니다.

서체는 종류와 크기는 물론 글자 자체의 모양과 자간, 행간 등 사용 방법까지 소비자 시선에 맞춰 철저하게 계획해서 디자인해야 합니다. 처음 디자인할 때부터 '본문으로 사용할 것인가?', '제목으로 사용할 것인가?'를 미리 결정한 다음 디자인 계획을 세워야 합니다. 단순히 글자 크기로 구분하는 것이 아니라 제목은 시각적인 권위와 주목성이 좋은 스타일을, 본문은 친숙함과 가독성이 높은 스타일을 사용해야 합니다.

특히 세계적인 다국적 브랜드의 경우 문화권에 따라 여러 나라의 다양한 언어로 전달해야 합니다. 나라마다 언어를 제각기 표기해야 하는 포장의 경우 시각적인 요소의 배열은 결코 단순하지 않습니다.

Brooklyn Superhero Supply Co.
제품에 관한 정보, 제품명, 사용법 및 기능 등이 타이포그라피로 편집되어 하나의 패키지 디자인으로 완성된 작품입니다.

타이포그라피는 레이아웃에 따라 문자 정보를 잘 읽을 수 있도록 명료해야 하며, 글자 크기는 인쇄하는데 문제되지 않도록 너무 작지 않아야 합니다. 또한, 부정확하거나 잘못된 번역으로 소비자에게 부담주지 않아야 합니다. 경우에 따라서는 문자보다 디자인된 기호나 픽토그램 등의 사용이 빠르고 효과적이므로 보편적인 소통 방법이 될 수 있으며 효율성도 큽니다.

Helvetica Beer(Student Work)

타이포그라피만을 사용하여 패키지 디자인을 만들었습니다. 헬베티카 서체를 이용하여 스위스 맥주 패키지를 만들었습니다. 타이포그라피에 대한 확실한 편집 시스템을 먼저 구축했습니다. 큰 숫자는 맥주의 알코올 비율 정보를 알려줍니다. 캔 색상은 맥주 또는 흑맥주 종류에 대해 알려줍니다. 로고 모서리에 배치되는 작은 점은 중요한 고객 정보를 위한 포인트 장치입니다.

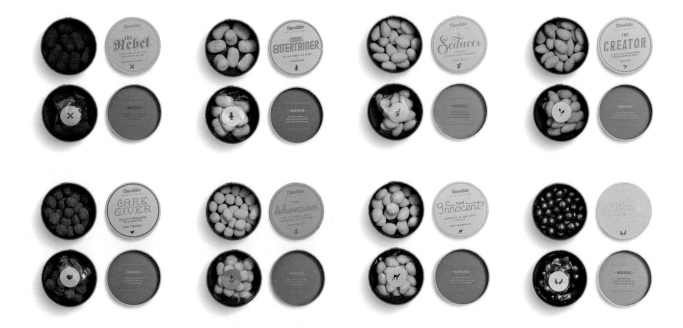

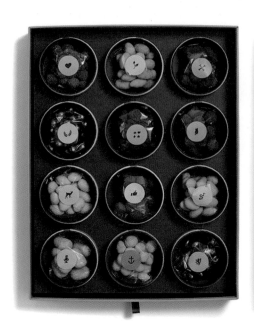

Chocolates With Attitude 2012

큰 상자 안에 각기 다른 초콜릿을 담은
12개의 또 다른 작은 상자가 들어 있습
니다. 이 12가지 초콜릿은 각각 서로 다
른 사람의 성격을 모티브로 만들어졌습
니다. 창의적인, 순수한, 모험적인 등 12
가지의 재밌는 성격들을 보여줍니다. 초
콜릿 맛 또한 이에 맞게 제작되었고, 초
콜릿을 담은 케이스와 타이포그라피 역
시 이미지에 어울리는 디자인으로 개성
넘칩니다.

Caffè del Faro

Iceberg에서 디자인한 '카페 델 파로(등대의 의미를 지닌 커피)'에 대한 아이덴티티와 패키지 디자인입니다. Caffè del Faro에는 클래식과 블렌드 두 개의 제품 라인이 있습니다. 클래식 라인의 메인 그래픽 요소는 국제 해상 신호 깃발을 모티브로 한 로고와 흰색 배경 위의 커피 설명입니다. 나머지 블렌드 라인에는 깃발 모양을 기반으로 한 자체의 기호 문자가 개발되었고 이를 패키지 배경 문양으로도 사용하고 있습니다.

다양한 요소의 배열, 레이아웃

패키지 디자인에서 레이아웃이란 최초의 아이디어 스케치와 같은 접근 방식으로서 계획과 준비에 의한 브랜드 디자인과 색상 설정, 일러스트, 사진, 캐릭터, 타이포그라피 등을 배열하는 것입니다. 디자이너의 디자인 방식에 따라 우선순위가 따로 정해지지는 않지만, 레이아웃은 좀 더 세밀하고 체계적인 디자인 접근을 위한 고도의 집중과 시간이 요구되는 중요한 작업입니다.

좋은 레이아웃이란?

좋은 레이아웃은 과연 어떤 기준에서 평가할까요? 물론 여기에는 어떠한 정답도 없지만 좋은 레이아웃을 위한 일련의 기준은 있습니다. 예를 들면, 시선을 유도해야 하며 흥미를 유발해야 합니다. 언어적인 요소보다 시각적인 요소가 표현되어야 하며 주제를 읽거나 보기 쉽도록 단순하고 질서 있게 다루어야 합니다.

패키지 디자인에서 표현하는 레이아웃, 즉 디자인 요소의 형태와 크기를 정하고 이러한 요소들을 어떻게 배열하고 정리하느냐에 따라 나타나는 반응과 결과는 크게 달라집니다. 패키지 디자인 특성상 입체적이고 일정하게 정해진 틀 안에서 이 모든 표현이 이루어져야 한다는 제약은 일반 디자인과는 다르게 고도의 레이아웃 전략을 필요로 합니다. 제품명과 일러스트레이션, 사진과 같은 일반적인 요소 외에도 법적 문안과 표기 사항, 주의 표시 등 패키지 디자인에서 레이아웃을 이루는 시각 요소는 상당히 많습니다. 여러 가지 조형 요소가 배치되어야 하는 패키지 디자인에서 레이아웃은 내용물 특성과 개성에 따라 표현 전략이 세심하게 연구되어야 합니다. 다양한 디자인 요소가 종합적으로 원활한 조화를 이루며 레이아웃되어야만 만족할 만한 패키지 디자인을 완성할 수 있습니다.

경쟁 제품과의 차별화 포인트를 인식하라

레이아웃을 디자인할 때는 먼저 '제품의 가장 큰 장점은 무엇인가?', '가장 부각해야 할 점은 무엇인가?'를 정확하게 인식해야 합니다. 중요도에 따라 미리 5단계 정도의 우선순위를 정하고 답을 구하는 것이 기능적인 레이아웃 디자인에 매우 효과적입니다. 차별화 포인트에 따라 디자인 레이아웃 방향은 다를 수 있는데 제품에 따라 디자인이 놀랍거나, 예쁘거나, 의외이거나, 재미있거나, 색다릅니다. 핵심 포인트가 패키지 디자인에서 전달해야 할 메시지이거나 독특한 사진 및 그래픽, 색감이 될 수도 있습니다. 독창적인 배열 방식에 따른 레이아웃이나 철저하게 소비자 시선을 고려한 차별화된 디자인이 포인트가 될 수도 있습니다. 레이아웃은 정확한 분석을 통해 차별화 포인트를 설정하고 인식 후에는 전략적으로 이루어야 합니다.

- 다른 크기의 활자를 사용합니다.
- 중요한 정보에는 색을 사용합니다.

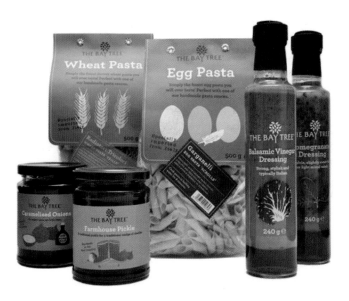

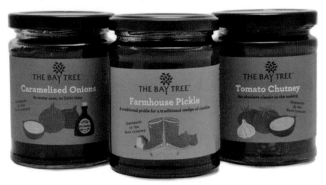

The Bay Tree, UK
여백과 일러스트의 조화가 안정감 있게 균형 잡힌 레이아웃입니다.

Milk(Concept)

일반적인 우유 패키지 디자인에 식상해 하는 소비자들을 위해 기획물로 제작된 패키지입니다. 다채로운 색과 극도로 절제된 레이아웃의 모던함은 진열대 위에서 확실한 차별화가 될 것입니다.

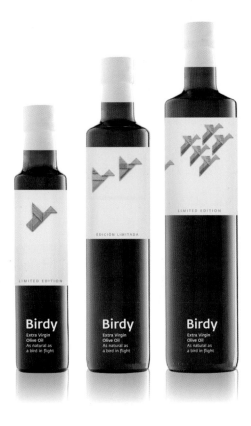

Birdy

스페인, 발렌시아에 있는 'Heredad la boquilla' 올리브 나무에서 생산된 엑스트라 버진 올리브 오일 패키지입니다. 나무 퍼즐 조각을 이용한 새 모양의 그래픽 요소와 여백의 미를 강조한 레이아웃의 디자인입니다.

좋은 레이아웃은 디스플레이에서 드러난다

패키지 디자인은 시선을 끌어당기는 흡입력이 있어야 합니다. 소비자들의 주의를 집중시키고 제품에 손이 닿도록 이끌기 위해 진열할 때는 다른 제품과 확연한 차이가 있거나 비교되는 매력이 있어야 합니다. 사전에 심도 있는 계획과 더불어 시안 작업 후에는 판매 현장과 비슷한 조건으로 시뮬레이션해야 합니다.

제품이 소비자들의 주의를 끌지 못하면 전달하고자 하는 정보를 전달할 수 없으므로 제품이 진열될 주변의 모든 것과 차별화하여 드러내야 합니다. 이때 어떤 방법을 사용할 것인지는 제품을 바라보는 소비자의 시선과 제품이 진열될 환경에 따라 상대적으로 달라집니다. 대담한 색의 의상을 입은 사람은 해변 파티에서 두드러지지 않지만, 무채색으로 가득한 정장 차림의 사교 모임에서는 분명히 시선을 끄는 것과 같습니다. 디자인 차별화 방법에는 다음과 같은 몇 가지가 있습니다.

- 여백을 효과적으로 활용합니다.
- 색을 활용하여 주위 시선을 사로잡습니다.
- 색다른 방법으로 그래픽 이미지를 표현합니다.
- 다른 비슷한 제품들과 다른 크기, 모양으로 제작하여 시선을 사로잡습니다.
- 흥미롭고 주목을 끌 수 있는 질감 또는 색, 종이를 선택합니다.
- 틀에 박히지 않은 방법으로 중요한 정보를 레이아웃합니다. 캘리그라피 또는 독특한 형태의 서체나 배열을 다르게 지정합니다.

그리드 시스템을 적용하라

그리드 시스템은 주로 연속적이며 반복적인 편집 디자인 작업을 할 때 유용하고, 패키지 디자인 작업에서는 좀 더 세련된 결과물을 얻는데 도움을 줍니다. 이때 복잡하고 전달해야 할 내용이 많다면 더욱 편리합니다.

패키지 레이아웃에서 그리드 시스템을 적용할 때는 정보나 요소를 정리하고 분류하는 것에서부터 시작합니다. 내용을 더욱 알아보기 쉽게 하려면 요소끼리의 관계를 '분류', '강조', '대비'에 맞춰 명확하게 나누는 방법이 효과적입니다.

분류는 같거나 유사한 내용 또는 요소들을 그룹화하는 것으로 여러 정보, 메시지를 묶어 단순하게 제시할 수 있습니다. 정보나 메시지가 모두 중요한 것은 아니므로 중요도에 따라 계층화하고 더욱 효과적인 정보나 요소를 강조하면 전달하고 싶은 내용을 명확하게 나타낼 수 있습니다. 문자나 사진으로 나타내는 구체적인 내용과 함께 관련 이미지를 대비하여 전하고 싶은 내용을 보다 명확하게 표현할 수도 있습니다.

소비자들은 패키지를 볼 때 전체를 확인하기 위해 우선 가운데 부분에 집중하고 그다음 강조된 부분이나 변화가 심한 부분으로 시선을 이동합니다. 문장을 읽을 때는 왼쪽에서 오른쪽으로, 위에서 아래로 시선을 이동하므로 이러한 시선 흐름을 고려하여 레이아웃하고 정보를 알기 쉽게 전달할 수 있습니다. 그리드 시스템은 보는 이들이 잘 이해할 수 있도록 시각적인 통로를 제시하여 무엇이 우선인지 순서대로 보여줍니다.

패키지 디자인에서 그리드 시스템은 소비자들이 디자인에 더욱 쉽게 접근할 수 있도록 도와주며 제품을 대할 때 방해 받지 않도록 합니다. 그리드가 잘 정립된 레이아웃이란 시선의 흐름이 따라가기 쉽도록 만들어진 것이므로 메시지를 분명하게 전달할 수 있도록 정보를 배열하고 강조해야 합니다. 이것은 마치 초행자를 위한 지도를 만드는 것과 같으므로 소비자가 반드시 보아야 할 것과 첫 번째로 읽어야 할 것을

선택할 수 있도록 뚜렷하게 방향을 제시해야 합니다. '어디에 위치해야 하는가?', '처음 시작하는 부분을 보여주기 위해 다른 것보다 어떻게 두드러지게 공간을 배치할 것인가?'처럼 그다음 순서로 무언가를 정하는 것, 모든 것이 보이고 이해될 때까지 배열과 강조를 염두에 두고 공간을 계획하는 것 모두가 그리드 시스템입니다.

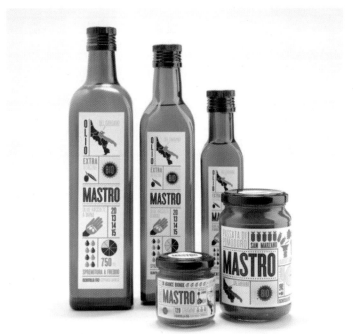

Mastro

그리드 시스템이 돋보이는 라벨 디자인입니다. 일반적으로 포장 뒷면에 포함되어 있는 제품의 모든 설명이 인포그래픽과 함께 그리드 시스템을 통해 재미있게 구성되어 있습니다.

 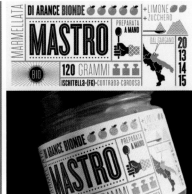

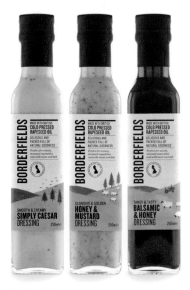

Borderfields

따뜻한 색감의 일러스트와 잘 정돈된 그리드 시스
템이 소비자들에게 편안한 느낌을 주어 제품 정보
를 쉽게 접할 수 있도록 도와줍니다.

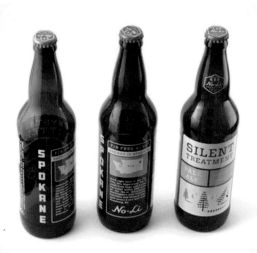

No–Li Brewhouse

제품 관련 정보와 이야기를 도시적인 문자와 아이코노그래피(Iconography)로 구분지
어 레이아웃했습니다. 이를 다시 제품 라인에 따라 색으로 구분지어 블록을 만들었습니
다. 이는 전체적으로 세련되고 체계적인 느낌을 줍니다.

패키지는 항상 입체적이다

패키지에서 레이아웃은 평면뿐 아니라 다양한 모양의 용기와 같은 입체에서 이루어지는 것을 잊어서는 안 됩니다. 대상은 다르지만 그 목적은 여러 가지 요소에 일정한 질서를 부여하고 알기 쉽게 표현한 다음 레이아웃하여 시각적, 물리적인 안정감을 구현하는 것입니다.

패키지 디자인에서 레이아웃의 역할은 정보나 메시지를 효율적으로 전달하는 것으로 정보를 얻는 소비자가 이해하기 쉽게 제품 정보를 빨리 얻을 수 있는 표현이 전제됩니다. 표현 요소들이 무질서하게 배치되면 요소끼리의 관계를 알기 어렵고, 결과적으로 정보를 얻는 사용자(소비자)는 내용을 제대로 이해할 수 없습니다. 패키지 자체가 입체적인 특수성을 가지고 적용 범위가 삼각형, 원통형, 상자형, 손잡이가 있는 상자형, 투명형, 병에 붙이는 라벨형, 스티커형, 윈도우가 있는 입체형, 덮개형 등 매우 다양하므로 제품 용기의 특징을 잘 파악하고 적절한 레이아웃이 이루어져야 합니다. 이를 위해서는 수차례 견본을 만들어 보고 최종적으로 실제 크기의 제품에 적용해야 합니다. 이러한 과정 모두가 디자이너의 땀과 수고를 요구하는 작업입니다.

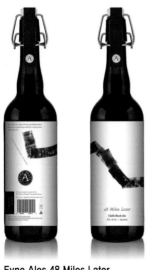
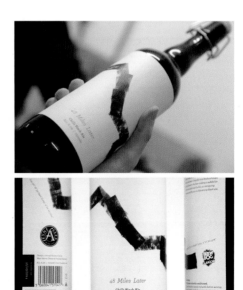

Fyne Ales 48 Miles Later
그래픽 자체는 매우 단순하지만 원통의 입체 구조물이 가지는 특성을
잘 이용해 레이아웃한다면 그에 따른 진열 효과를 연출할 수 있습니다.

패키지 디자인

PACKAGE DESIGN

PLANNING
·
MARKETING
·
DESIGN
·
IMPLEMENT
·
TRANSPORTATION & DISPLAY

04
RULE

─ 패키지 디자인 전술, 이것이 실전이다 ─

매스티지, 미니멀리즘, 빈티지, 펀(재미) 스타일이 최근 디자인 트렌드로 확산되어 주목받고 있습니다. 현대적인 의미의 패키지 디자인은 단순한 개념을 넘어 정신적이며 이타적인 영역으로 확대되고 있습니다. 패키지 디자이너는 다양한 스타일, 창조적인 그래픽 작업 외에도 환경 친화적인 패키지 디자인에 관한 연구와 고민을 병행해야 할 때입니다.

또한, 차별적인 감성을 제공하기 어려운 현실에서 중요한 수단으로 인식되는 기술 중심으로 신기술 개발 동향을 검토하여 라벨의 가치를 표현할 수 있습니다. 훌륭한 디자인은 특별한 요소, 즉 이면에 아이디어를 숨기며 진정한 독창성 및 디자인과 관련된 아이디어는 주관을 초월합니다. 좋은 디자인은 보는 사람의 마음을 사로잡을 뿐만 아니라 소비자를 제품 또는 브랜드와 연결하여 가지고 싶게 하며 구매 후에도 패키지를 오래도록 기억하게 합니다.

제품의 품격을 높이는 매스티지 디자인

매스티지Masstige란 '대중Mass'과 '명품Prestige Product'의 합성어로 품질은 명품과 비슷하지만 가격은 비교적 합리적인 대중 제품과 고가 제품 사이의 틈새 제품을 말합니다. 패키지 디자인에서도 제품의 품격을 통해 소비자들의 구매 동기를 자극하는 매스티지 마케팅이 갈수록 치열해지고 있습니다.

매스티지의 시대

매스티지는 명품의 대중화 현상을 의미합니다. 사회 전반적으로 중산층의 소득 수준이 높아진 상황에서 웰빙Well-being 열풍으로 삶의 질을 중시하는 분위기가 확산되자 먹는 것, 입는 것 등 본인의 가치를 나타내는 것을 신중하게 선택하는 소비 형태를 보이고 있습니다. 이 과정에서 명품은 아니라도 '준 명품' 개념의 매스티지 제품을 통해 '나만의 작은 사치'를 누린다는 심리가 발생하며 2000년대에 들어 매스티지는 최근까지 중요한 트렌드 키워드로 자리매김했습니다.

2003년 미국의 경제 잡지《하버드 비즈니스 리뷰Harvard Business Review》에서는 매스티지를 처음 소개했습니다. 소수의 상류층만 즐기는 고가의 '올드 럭셔리Old Luxury'가 아닌 경제적 여유가 있는 중산층도 쉽게 접근할 수 있는 '대중적인 명품'이 곧 매스티지 제품입니다.

처음 매스티지 개념이 소개될 무렵에는 프레스티지Prestige에 더욱 중점을 두었습니다. 이전의 매스티지 제품은 희소성이 있으며 가격도 중산층이 큰 맘 먹고 구매해야 하는 수준의 제품들이 주를 이뤘지만, 최근에는 과거의 매스티지 개념에서 벗어나 점차 명품의 프리미엄 이미지가 퇴색되고 '준명품의 대중화'가 되어가는 추세입니다.

이러한 현상을 바탕으로 백화점에 매스티지 존이 생기고 명품을 가격 비교하면서 구매할 수 있는 인터넷 쇼핑몰이 등장하기도 했습니다. 또한, 기존 명품 기업들도

대중화를 마케팅 전략으로 내세우는 경향이 나타나기 시작했습니다. 소비 심리의 전환은 패키지 디자인 전략에도 많은 영향을 미칩니다. 특히 2005년 극심한 경기 침체로 소비 시장이 위태로워지면서 매스티지는 기업의 생존 전략 중 하나로 꼽히며 의류, 식품, 전자, 자동차, 여가시설 등 전 품목으로 확산되었습니다.

매스티지 전략은 과시보다 합리적인 소비를 추구하는 소비자를 대상으로 하기 때문에 가격에 합당한 품질이 중요하며 명품에 근접할만한 실질적인 가치를 제공해야 합니다. 이를 테면 가격은 비교적 저렴하지만 품질이나 디자인, 매장 분위기는 대중 브랜드보다 고급스러워야 합니다. 고객들도 중산층 이상이며 브랜드에 대한 자부심과 충성도가 높다는 특징이 있습니다. 또한, 좋은 제품에는 돈을 아끼지 않지만 지나치게 비싸게 구매하지 않는 특징을 보입니다.

LG경제연구원의 '매스티지 마케팅 성공 비결'에서 매스티지는 고가 제품과 대중 제품 사이의 가격 차이가 크고 감성적인 가치가 전달되지 않았던 제품군에서 출시할 경우 성공 가능성이 높다고 합니다.

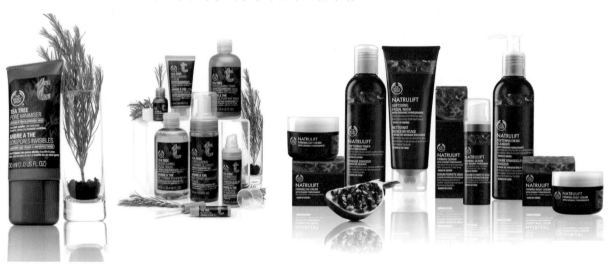

화장품 회사인 바디샵(Bodyshop)은 시슬리(Sisley), 오리진스(Origins) 등과 같은 고급 브랜드와 차별화된 매스티지 전략으로 성공했습니다. 환경 보호와 같은 공익 마케팅뿐만 아니라 소비자들을 위해 테스트용 제품을 매장에 비치하여 실제로 확인하고 구매할 수 있도록 돕고, 같은 제품을 다양한 크기로 구비함으로써 원하는 가격대에 맞게 선택할 수 있도록 유도합니다.

패키지 디자인으로 프리미엄 제품을 만든다

패키지 디자인 분야에서도 품격을 바탕으로 소비자들의 구매 동기를 자극하고 있습니다. 특히 식음료나 생활용품의 경우 용기 형태나 소재 등의 고급화에서 한 단계 나아갔습니다. 유명 디자이너의 독창적인 디자인을 제품에 담거나 다른 카테고리의 아이디어를 응용하는 등 패키지 고급화의 방향이 갈수록 다양해지고 있습니다.

제품의 패키지는 내용물 보호 기능을 수행하는 동시에 기업이나 제품 이미지를 간접적으로 전달하는 소통 도구입니다. 최근에는 패키지 디자인이 소비자의 구매 동기를 직접 자극하는 경우가 많아 프리미엄 제품일수록 그 가치에 맞는 고급스러운 패키지를 선보이기 위해 업체들의 보이지 않는 디자인 개발 경쟁이 치열해졌습니다.

식품 분야에서 패키지 디자인을 중시하는 경향은 최근에 나타난 현상만이 아닙니다. 분명한 것은 현재의 패키지 개발 경쟁이 과거와 달리 과감한 투자를 병행한다는 점에서 명백히 다릅니다. 그 배경은 식품 업체의 제품 개발과 무관하지 않습니다. 동종 기업 간의 개발군에서 시각적 가치가 한층 높아짐에 따라 식품 기업들의 패키지 디자인 경쟁에서 이겨야 한다는 판단이 투자로 이어지는 상황입니다. 뿐만 아니라 주요 고객층인 젊은 여성들의 감각 변화도 주요 요인입니다. 특히 음료 제품들은 시각적인 마케팅이 더욱 중요해지고 있습니다. 이것은 브랜드에 대한 충성도가 약하고 신규 제품의 감각적인 스타일에 많은 관심을 보이기 때문입니다. 감각적인 패키지로 무장한 여러 수입 제품의 등장 또한, 국내 기업들이 패키지에 더 많은 투자를 하게끔 유도하는 원인이 되었습니다.

코카콜라는 최근 국내에 영국 프리미엄 스파클링 음료 브랜드 '슈웹스Schweppes'를 선보이며 전통과 품격을 담은 용기 디자인으로 스타일리시하면서 품격 있는 휴식을 원하는 소비자들의 시선을 끄는데 성공했습니다. 레몬토닉, 진저에일, 그레이프토닉 등 3종을 출시하여 부드러운 탄산으로 자극이 적고 세련된 맛의 고급스러운 샴페인

버블의 느낌을 살렸습니다. 유선형의 유려한 선이 돋보이는 유리병에 영국 국기를 새기고 고채도 색을 적용한 패키지로 품격을 극대화한 것이 특징입니다.

최근 저관여 제품군에 속하는 제과시장에서도 매스티지 현상이 나타나고 있습니다. '유해성 파동' 이후 매출 하락세를 보이던 제과시장은 웰빙 트렌드와 매출부진이라는 이중고를 돌파하기 위해 대상층을 확대하며 고급 원료는 물론 인체에 무해한 첨가물만을 사용하여 품질과 가격을 높인 제품을 내놓고 있습니다. 프리미엄 제품이 제과 매대에서 일반 제품과 차별화하기 위해서는 기존 제품과 다른 시각 요소가 필요합니다.

프리미엄 제품이 등장하고 있는 현 시점에서 제과시장은 브랜드에 프리미엄 이미지를 형성하여 소비 심리를 자극하는데 가장 핵심적인 전략을 패키지 디자인이라고 판단했습니다. 그래서 일반 제품과 구별되는 특성을 표현하기 위한 차별화 방안을 모색하고자 노력합니다. 패키지 디자인은 소비자와 접촉하는 구매 시점에서 브랜드 이미지를 전달할 뿐만 아니라 비슷해 보이는 제품을 차별화하는 가장 큰 요인으로 작용하기 때문입니다. 기업에서는 브랜드 이미지와 패키지 디자인의 아이덴티티 형성에 연계하여 제과류 프리미엄 패키지 디자인의 역할과 나아갈 방향을 제시하는데 중점을 두며 연구하고 있습니다.

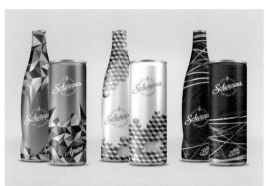

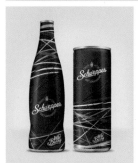
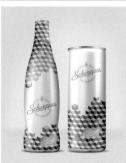
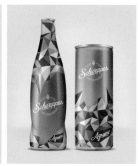

코카콜라의 슈웹스

코카콜라는 "영국의 전통 있는 가치와 역사를 가진 슈웹스는 성인들을 위한 스파클링 음료라는 콘셉트에 맞게 제품 패키지 디자인에도 전체적으로 탄산음료의 느낌보다 토닉이나 에일 등 주류 제품과 같은 특징을 부각할 수 있도록 스타일리시하면서도 품격 있게 포장해 곁에 두는 것만으로도 만족감을 얻을 수 있어 폭발적 호응을 얻고 있다."고 밝혔습니다.

프리미엄 제품은 일반 제품에 비해 품질과 원료, 가격 면에서 차별되지만 소비자들은 그 차이를 패키지 디자인에서 느끼는 신뢰감과 고급스러운 이미지로 식별하는 것으로 나타났습니다. 또한, 기존 제품에서 경험하지 못한 독창적인 시각 요소가 소비자에게 프리미엄 제품으로써의 이해를 높이는 것으로 나타났습니다. 1차적으로 소비자들에게 프리미엄 제품으로 지각된 제품은 재 구매에도 영향을 미친다고 합니다. 따라서 기업은 많은 비용을 들여 개발한 프리미엄 제품의 성공을 위해서 패키지 디자인 개발에 더 많은 관심과 노력을 기울여야 합니다. 지속적인 패키지 디자인의 차별화 연구를 통해 독창적인 브랜드 이미지를 형성하고, 브랜드 자체로 사랑받는 방법을 보다 전략적이고 예리하게 구사해야 합니다.

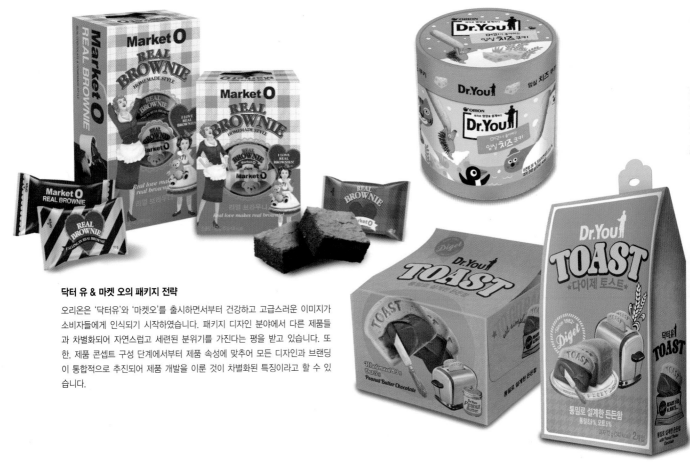

닥터 유 & 마켓 오의 패키지 전략
오리온은 '닥터유'와 '마켓오'를 출시하면서부터 건강하고 고급스러운 이미지가 소비자들에게 인식되기 시작하였습니다. 패키지 디자인 분야에서 다른 제품들과 차별화되어 자연스럽고 세련된 분위기를 가진다는 평을 받고 있습니다. 또한, 제품 콘셉트 구성 단계에서부터 제품 속성에 맞추어 모든 디자인과 브랜딩이 통합적으로 추진되어 제품 개발을 이룬 것이 차별화된 특징이라고 할 수 있습니다.

패키지 디자인

The Dirty Apron Delicatessen

여러 가지 식료품과 특수 재료 등을 취급하는 브랜드인 The Dirty Apron Delicatessen의 패키지 라인은 마치 정성 가득한 선물 포장 이미지를 연상케 합니다. 과거의 식료품점을 떠올리면 연상되던 셀로판 포장지나 매대의 눅눅해진 시식용 쿠키 등의 이미지를 탈피하고, 성공적으로 맞춤 제작 패키지를 통해 신선한 식재료를 소비자들에게 보급하여 고객들의 눈과 입을 감동시킵니다.

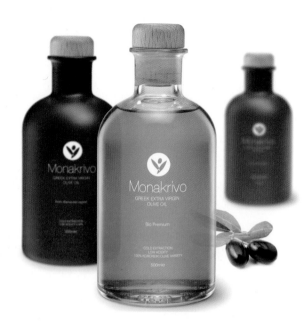

Monakrivo Olive Oil

그리스의 MONOPATI SA 올리브 오일 패키지
디자인으로, 그들은 손으로 직접 수확하고 엄선
된 올리브만으로 생산된 우수한 품질의 100% 엑
스트라 버진 올리브 오일을 생산합니다. 패키지
디자인은 올리브 오일의 영양적 중요성을 강조
하고 있습니다. 병의 측면에 올리브 오일의 소비
정도를 레벨로 나타내는 독창적인 접근 방식을
설계하고 유쾌한 문구를 사용하여 소비를 보상
으로 올리브 오일의 영양적 가치를 알려줍니다.
로고 및 라벨에 대한 시각적인 접근 방법은 매우
단순하면서 우아하고 시대를 초월한 디자인 스
타일을 나타냅니다.

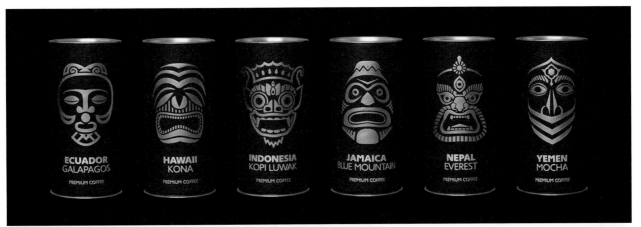

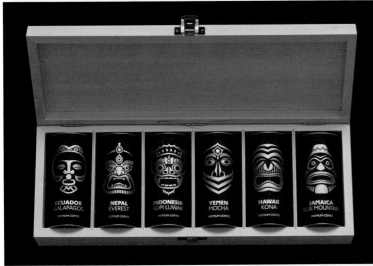

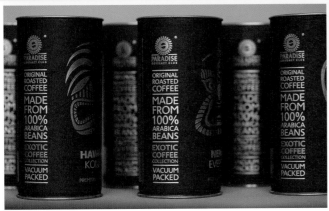

Exotic coffee collection by Paradise. Gourmet-club

우크라이나에서 만들어진 여러 가지 커피별 유형은 특정 지역에서 생산된 독특한 맛을 가집니다. 신비로운 캐릭터들은 커피 생산 국가의 독특한 문화와 관련된 생생한 이미지를 전해줍니다. 패키지 용기의 형태와 금박, 엠보싱 등 고급스러운 인쇄 후가공, 그래픽의 독창성 등은 프리미엄 제품 이미지를 만듭니다. 컬렉션의 선물용 나무 상자 역시 차별화된 특징으로 고급스러움을 더합니다.

단순하고 간결한 미니멀리즘

미니멀리즘은 빼놓을 수 없는 디자인 트렌드 중 하나이며 디자인, 그림, 사진, 건축, 패션 등 다양한 분야에 걸쳐 사회 깊숙이 자리 잡고 있습니다. 화려함보다는 간결함을 강조하여 많은 사람에게 '꾸미지 않은 아름다움'을 선사해서 패키지 디자인 분야에도 많은 영향을 미칩니다. 과연 미니멀리즘이란 무엇이고 패키지에서는 어떻게 표현하는지 살펴보겠습니다.

단순한 것, 왜 주목받는가?

미니멀리즘Minimalism 이란 단순함과 간결함을 추구하는 하나의 예술, 문화 사조입니다. 2차 세계대전을 전후해서 시각 예술 분야에 출현하여 음악, 건축, 패션, 철학 등 여러 영역으로 확대되어 다양한 모습으로 나타나고 있습니다. 영문으로 '최소한의, 최소의, 극미의'라는 뜻의 '미니멀Minimal'과 '주의'라는 뜻의 '이즘Ism'을 결합한 미니멀리즘은 1960년대부터 사용하기 시작했습니다.

기본적으로 예술적인 기교나 각색을 최소화하고 사물의 근본, 즉 본질만을 표현했을 때 현실과 작품의 괴리가 최소화되어 진정한 사실성이 표현된다는 믿음에 근거합니다. 회화와 조각 등 예술 분야에서는 대상의 본질만 남기고 불필요한 요소들을 제거하는 경향으로 나타났습니다. 그 결과 최소한의 색을 사용하거나 기하학적인 뼈대만을 표현하는 등 단순한 형태의 미술 작품이 주를 이루었습니다.

일상에서 느낄 수 있는 미니멀리즘 디자인에는 무엇이 있을까요? 애플의 '아이폰'은 단순함을 경이롭게 나타내어 제품 디자인에 혁명을 일으켰습니다. 제품 사용을 위한 최소한의 도구만 있을 뿐 군더더기를 전혀 찾을 수 없습니다. 단조롭고 심심할 수 있는 단점이 오히려 조작의 편리를 가져다주었고, 단순함이 주는 세련미를 통해 애플 제품들은 꾸준히 사랑받고 있습니다. 최근 출시된 아이패드 미니는 제품명에도 미니라는 단어가 들어 있듯 애플의 미니멀리즘 디자인 철학을 잘 보여줍니다.

애플 디자인

애플은 모든 제품에 미니멀리즘 디자인이 일관되게 드러납니다. 애플을 부활시킨 아이팟은 경쟁사와 달리 매우 단순하고 직관적인 디자인으로 미니멀리즘 디자인사를 본격적으로 알렸습니다. 복잡한 기능을 강조하는 첨단 이미지를 버리고 단순함과 은은함을 강조하는 미니멀리즘을 채택한 것입니다. 버튼을 줄이고 간편한 '스크롤 휠(손으로 돌리는 방식의 조작 기구)'을 처음으로 도입하기도 했습니다. 아이폰에도 애플의 버튼 숨기기 전략은 여전히 이어졌습니다. 플라스틱 버튼을 없애는 대신 화면을 건드려 작동하는 '터치스크린' 방식을 적용한 것입니다. 스티브 잡스는 미학적인 이유뿐만 아니라 기능적인 면에서도 버튼을 줄이는 게 소비자에게 더 좋은 것이라고 생각했습니다.

미니멀리즘은 단순하고 간결하지만, 어렵다

미니멀리즘은 때론 너무 단순해서 '쉬운' 디자인처럼 보일 수도 있지만, 그것은 분명 잘못된 생각입니다. 가장 쉽게 고객이나 소비자, 또는 보는 이들에게 메시지를 전달하는 방법이지만 반대로 디자이너에게 주어지는 고민의 시간은 오히려 배가 됩니다. 단순하다는 것은 결코 단순하지만 않습니다. 단순한 디자인을 만들기까지 디자이너가 겪어야 하는 과정은 매우 힘들고 어려우며 고민의 연속입니다. 마치 문학에서 '시'를 쓰는 것처럼 짧지만 강렬하게, 단순하지만 명확한 메시지를 전달해야 하기 때문입니다. 작가가 시상을 담을 은유적인 표현의 단어 하나를 선택하기까지 고심을 거듭해야 하듯이 디자이너는 간결한 절제미를 표현할 수 있는 디자인 요소 하나를 선택하기까지 수많은 선별 과정을 반복합니다.

디자인에서 미니멀리즘은 필요한 것만 남기고 모두 버리는 것을 말합니다. 콘텐츠의 방해 요소를 없애는 것! 그래픽은 최소화하고 타이포그라피와 간결한 레이아웃에 집중하는 것! 제품을 향한 소비자들의 시선을 방해하는 디자인은 과감히 제거하면서 시각적으로 훌륭한 것! 이처럼 어렵지만 최소한으로 다가가는 디자인이 필요합니다.

기본에 충실한 디자인으로 이야기하라

많은 사람은 미니멀리즘 디자인이라고 하면 미니Mini라는 단어 때문에 작은 디자인을 떠올리지만, 이것은 작은 디자인 아닌 단순한 느낌을 그대로 표현한 디자인을 말합니다. 미니멀리스트들은 선과 면 등 가장 기본적인 것들만으로 모든 생각을 표현하고자 했습니다. 이처럼 미니멀리즘은 일반적으로 곡선보다 직선을 지향하고 다양한 색채가 아닌 흰색 등의 모노톤을 사용합니다. 필요한 것은 취하고, 필요없는 것은 버리는 여백의 미를 표현하는 것도 특징 중에 하나입니다. 가장 중요한 모토는 제품에

화려함을 더하는 것이 아니라 제품이 갖고 있는 본연의 기능을 부각하는 디자인의 추구입니다. 단순함 속에서 그 이상을 보여주는 것이 바로 미니멀리즘의 이상향입니다. 물론 디자인할 때 외관도 중요하지만 그보다 먼저 기본에 충실한 디자인을 좋은 디자인으로 여깁니다.

패키지 디자인에서 중요한 것은 스타일만이 아닙니다. 단순하고 기본에 충실한 디자인을 바탕으로 소비자가 사용하기 편리하도록, 제품을 이해하기 쉽도록 디자인하는 것이 바로 좋은 디자인이자 미니멀리즘 디자인입니다.

사람의 외면보다 내면의 아름다움이 중요하듯이 미니멀리즘 디자인은 외관만 그럴싸하게 꾸미는 디자인이 아닙니다. 결국 제품이 가지는 기능, 본질적인 아름다움을 표현하기 위한 디자인입니다. 절제하고 덜어내는 비움의 미학을 제대로 바라보는 소비자들이 있어 패키지 디자인에서도 미니멀리즘은 두각을 나타냅니다.

디자인사에 한 획을 그은 바우하우스Bauhaus가 남긴 신조 'Less is more(적은 것이 더 많은 것이다)!'는 미니멀리즘과 일맥상통합니다. 간결하고 단순한 것이 사람들에게는 더욱 강렬한 인상으로 다가갈 수 있다는 것입니다.

결국, 미니멀리즘이 지향하는 것은 단순한 디자인입니다. 트렌드에 휩쓸리는 스타일은 아니지만, 자신만의 디자인 감각을 표현하기에는 그 어떤 방법보다 훌륭합니다. 미니멀리즘 디자인은 수많은 제품이 자신들의 장점을 부각하고 경쟁력 있는 제품으로 거듭나기 위한 수단으로 활용하고 있습니다.

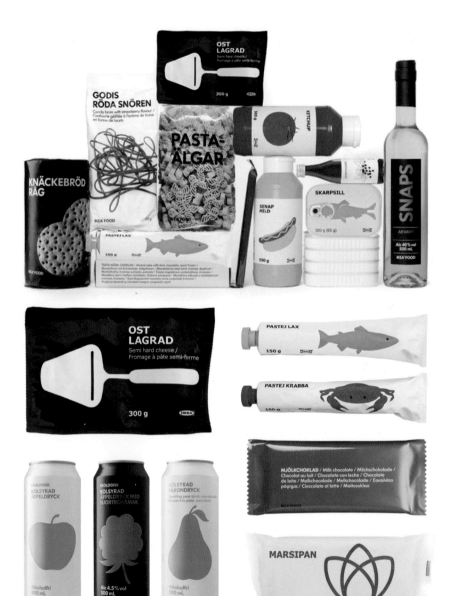

IKEA Food

이케아 푸드의 패키지 디자인 시스템은 2012 칸광고제에서 황금사자상을 받았습니다. Stockholm 디자인 연구소가 개발한 이 패키지는 심플하면서도 정직한 느낌으로 스웨덴의 디자인 정체성을 잘 드러내고 있습니다. 제품의 범위는 스웨덴의 음식 문화와 식습관에 대한 관심과 호기심을 가지고 있는 다른 문화권의 음식 애호가 유치를 목표로 합니다. 따라서 품질에 대한 신뢰성을 바탕으로 선명하고 깨끗한 이미지의 디자인으로 식욕을 돋우고 스웨덴스러움을 표방하며 제품에 대한 관심을 높이고자 했습니다.

Whimsical Playing Cards

54 카드의 디자인으로, 기존 카드에 일반적으로 사용하는 기호를 대신하여 카드 게임을 이해할 수 있는 새로운 심벌을 개발하였습니다. 기발하고 독특한 일러스트들은 최대한 그래픽적인 요소를 절제하고 선만을 사용하여 만들어졌습니다. 의미 전달을 목적으로 기존 그래픽을 재구성한 디자인 콘셉트는 절제를 바탕으로 하는 미니멀리즘과 같습니다.

Wally

모바일 기기를 통해 습도 및 주택의 변경 사항을 알려주는 새로운 센서 시스템입니다. 패키지에 사용된 문자는 제품 사용성을 쉽게 설명하기 위해 모던한 산세리프체를 사용하였고, 간결한 라인 일러스트만을 이용하여 정보에 관한 그래픽을 디자인했습니다. 패키징 시스템은 다양한 개별 요소와 스타터 키트를 유연하게 분리, 수용할 수 있으며, 모든 패키지 구조와 그래픽 요소 및 설치 과정은 전체적으로 단순함을 강조하며 표방합니다.

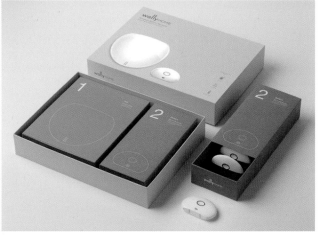

Chocolat Factory

바르셀로나에 위치한 디자인 스튜디오의 패키지 디자인으로, 주요 요소는 컬러와 타이포그라피뿐입니다. 초콜릿 종류, 함량, 맛, 원산지, 성분 등의 정보가 배경색과 문자로 표현되어 있으며 디자인이 간결한 만큼 그 효과는 오히려 더욱 강렬합니다.

Thorleifur Gunnar Gíslason

Micro-brewery의 브랜드 개발 및 패키지 디자인을 의뢰 받고 Iceland Academy of the Arts의 디자인과 학생들이 제안한 콜라보레이션 작품입니다. 브랜드 아이덴티티를 표현할 10개의 서로 다른 그래픽 디자인을 검은색의 점, 선, 면으로 제한하여 표현하였습니다. 절제미와 간결함으로 마치 기호학을 보는 듯한 느낌의 작품입니다.

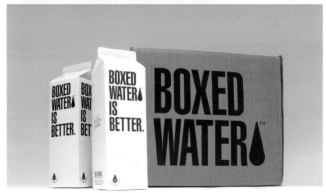

Boxed Water Is Better

생수를 플라스틱 병이 아닌 카톤 팩에 담아 판매하는 새로운 콘셉트로 화제를 모으고 있는 브랜드입니다. 벤처 사업가 벤저민 고트(Benjamin Gott)가 계속하여 성장하는 생수 시장에서 환경에 대한 기여도를 높일 수 있는 제품 개발을 고심하던 차에 탄생시켰습니다. 패키지 디자인은 복고풍의 굵고 두꺼운 타이포그라피를 이용하여 블랙과 화이트의 미니멀한 콘셉트를 반영한 제품입니다.

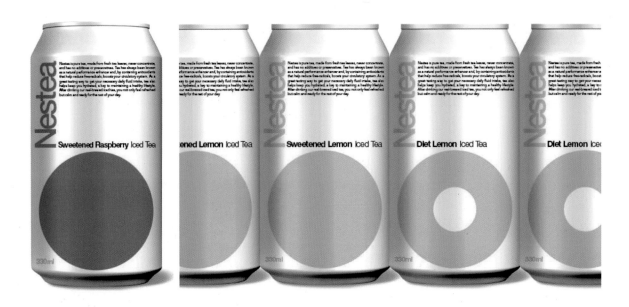

Nestea(Concept)

네슬레의 액상 차 브랜드 Nestea의 리디자인으로 새롭게 선보인 콘셉트 캔 패키지 디자인입니다. 디자인 개념은 코드화된 원에서 시작됩니다. 캔의 절반을 차지하는 둥근 라벨은 색상 차이로 과일 맛을 구분할 수 있도록 하고, 과당이 추가된 Sweetened와 무과당인 Diet로 소비자에게 쉽게 구분하여 선택할 수 있도록 시각적으로 효과적인 디자인입니다. 무과당 다이어트 음료의 원은 도넛 형태입니다.

빈티지 스타일 디자인

과거에 유행했던 디자인, 스타일을 이용하여 현대적인 의미와 개념으로 재창조하는 빈티지 스타일 디자인이 최근 트렌드로 확산하여 주목받고 있습니다. 이러한 복고 스타일 디자인은 다양한 분야에서 과거를 회상하는 이미지로 나타나며 새로운 감각의 또 다른 가치로 인정받고 있습니다.

복고를 지향하는 스타일

빈티지Vintage 는 빈티지 와인(풍작 해에 양조한 명품 연호가 붙은 정선된 포도주)에서 유래한 용어입니다. 일정 기간이 지나도 광채를 잃지 않는, 오래되어도 가치가 있는 것Oldies-But-Goodies을 가리킵니다. 오래되었다고 모두 빈티지가 아닌 것처럼 시간이 흘러도 변함없는 고품질과 시대 상황을 잘 반영한 디자인으로 향후 오랫동안 재사용할 수 있는 것을 일컫습니다.

빈티지 디자인은 과거에 대한 향수를 느끼게 하는 복고주의 스타일, 또는 지나간 시대의 디자인을 현대 기호에 맞추어 재해석하는 것을 의미합니다. 단순히 옛것에 대한 향수를 표현하기 위해 과거의 것을 그대로 사용하는 것이 아니라 그 당시의 시대적 상황과 감각을 현대와 접목하여 새로운 의미와 가치를 창조하는 것입니다. 즉, 과거의 아이디어를 빌려 현재라는 시간 상황에 맞게 표현하는 것으로, 디자이너의 주관을 통해 재현하는 것으로 이해할 수 있습니다. 이처럼 빈티지 스타일은 디자인 구현에서 다양함과 새로움을 추구하는 하나의 수단이자 현대 문명에서 느끼는 속도감의 불안 대신 친숙함과 편안함을 느끼게 하는 감성 트렌드입니다.

Miss Mary's

프리미엄 블러디 메리(보드카와 토마토 주스를 섞은 칵테일) 음료 제품입니다. Brandon Van Liere이 디자인한 라벨은 빈티지한 스타일로, 일러스트와 통합형인 브랜드 아이덴티티 디자인은 핸드메이드 느낌을 가집니다. 장난기와 약간의 수줍음을 가진 여인의 일러스트는 빈티지한 색의 섹시한 핀업걸의 모습입니다.

Almond Water

최근 현대인들의 향수에 대한 욕구를 충족하기 위해 Victoria's Kitchen에서는 Almond Water 패키지에 브랜드 아이덴티티를 부각할 수 있는 빈티지 스타일의 라벨 디자인을 적용하였습니다. 산뜻한 파스텔 톤의 배경색과 사랑스러운 세리프의 엔틱 서체, 고상한 일러스트가 조화로운 디자인입니다. 빈티지한 요소들을 사용했지만 현대적인 세련미도 놓치지 않고 균형을 이룹니다.

Chromjuwelen Motor Öl

특별한 클래식 자동차를 위한 독일의 모터오일 제품입니다. 디자이너 Donkey는 화려한 디자인을 통해 Chromjuwelen의 브랜드 개성을 실현하고 로고, 포장, 웹 사이트 통합을 이루었습니다. 빈티지한 자동차 일러스트와 메인 로고가 가장 돋보이고, 블랙 앤 화이트, 그리고 블랙 앤 옐로우의 색상 대비가 강렬한 인상을 심어줍니다.

아날로그 감성에 호소하라

어찌 보면 촌스러울 수 있는 빈티지 디자인에 사람들이 이토록 열광하는 이유는 무엇일까요? 아마 경험하지 못한 세대에 대한 동경과 그 시절의 추억, 향수를 간접적으로 느끼고 싶어 하는 사람들의 욕구 때문이 아닐까 합니다.

사실, 복고는 단순히 트렌드라고 할 수 없습니다. 사람들에게 지난날에 대한 추억과 향수는 하나의 보편적인 욕구이기 때문입니다. 복고는 시공을 초월해 인간이 가진 보편적인 감성에서 출발하므로 보는 사람들을 편안하게 하는 매력이 있습니다. 새로운 것을 창조하기 위해서는 과거의 것에서 끊임없이 영감을 얻고, 재활용하는 노력이 필요하다는 일반적인 견해도 빈티지 디자인이 힘을 얻는 이유입니다.

현재 직면한 사회적 흐름도 간과할 수 없습니다. 우리는 물질적으로 눈부신 성장을 이루었으나 이면의 물질만능주의, 고용 불안, 정치, 경제, 사회 전반에 걸쳐 격변의 시대를 살고 있습니다. 급속한 변화를 겪으면서 불안 심리가 확산되자 소비시장 전반에 영향을 미쳤습니다. 사람들은 안전 추구 성향이 어느 때보다 강해졌으며 추억으로 회귀하면서 위안을 얻고자 하는 성향이 두드러지게 나타났습니다. 이처럼 불안 심리를 떨쳐내고자 하는 기제가 복고 트렌드의 원동력이 됩니다.

복고를 원하는 소비자들에게는 이들의 향수를 자극하는 분위기 연출이 매우 중요합니다. 아무리 시대가 빠르게 변하고, 디지털화가 진행되더라도 언제나 지나간 것에 애착을 가지고 복고를 좋아하는 소비자들의 아날로그 감성은 사라지지 않을 것이기 때문입니다. 패키지 분야에서는 아날로그 감성에 호소하는 디자인을 빈티지 스타일로 연출하기도 합니다. 빈티지 디자인은 구세대에게는 추억을 회상시키지만 신세대에게는 신제품과도 같습니다. 기성세대에게 인기를 얻는 빈티지 디자인 제품을 보면서 신세대들은 호기

심을 느끼고 사용하고 싶은 욕구를 가집니다. 세대 간의 매개체 역할과 동시에 신·구 세대 소비자들을 함께 공략할 수 있다는 이점이 있으므로 세심하고, 일관성 있게 전략을 세우면 양쪽 세대 모두의 마음을 사로잡을 수 있습니다.

소비자들은 점점 더 다양한 것을 원합니다. 신세대뿐만 아니라 기성세대도 마찬가지입니다. 빈티지를 즐기는 신세대가 늘어나고 그동안 자신들의 목소리와 요구를 드러내지 않던 기성세대들이 빈티지 트렌드를 주도하면서 앞으로 빈티지 디자인은 더욱 활성화될 것으로 전망됩니다. 기업들이 무조건적으로 빈티지 마케팅을 펼치면 소비자들은 쉽게 흥미를 잃을 것입니다. 향수를 자극하면서도 뭔가 특별한 가치를 더할 수 있는 빈티지 디자인만이 효과를 발휘할 수 있으며 이를 위해서는 좀 더 치열한 고민이 필요합니다.

Retro Moto
미국 Webster 사에서 제작한 프로모션용 기념품으로, 디지털 시대에 더 잘 어울리는 레트로 스타일입니다. 어릴 적 비슷한 장난감을 가지고 놀았던 추억을 떠올리게 합니다. 빈티지 스타일의 특징은 이처럼 추억과 함께 감성을 두드려 감성 디자인을 담습니다.

패키지 디자인

Stubby Beer Bottles

1961~1984년에 캐나다에서 시판되었던 맥주병으로 빈티지 스타일 패키지 디자인이 아니라 진짜 빈티지인 셈입니다. 현대의 맥주병과
는 용기부터가 다른 모양입니다. 맥주 시장이 성황기였던 1960~70년대에 캐나다에서만 약 150만 개가 넘는 'Stubby' 모양 맥주병이 생
산되었다고 합니다. 이후 목이 긴 스타일의 미국산 맥주 'Miller'가 시판되면서 큰 성공을 이루자 1980년대에 사라졌습니다.

현대적인 의미로 재해석하라

과거 이미지를 그대로 유지하면서 소비자에게 전달만 한다면 디자인으로써 성공하기 어렵습니다. 강력한 브랜드와의 경쟁에서 이기려면 경쟁사와 다른 특별한 가치로 평가받을 수 있어야 합니다.

빈티지 디자인에도 현대적인 감각이 필요합니다. 과거의 디자인을 적절하게 살리면서 현대적인 감각을 잃지 않아야 합니다. 과거에 유행한 광고 문구를 삽입하거나, 기존 패키지 디자인의 전체적인 색감을 유지하면서 현대적인 느낌의 세련된 서체를 활용하거나, 소비자들에게 추억을 회상하게 하는 특징을 살리되 이미지가 훼손되지 않는 선에서 디자인을 리뉴얼하는 등의 노력과 연구가 필요합니다. 특히 최근에는 제품 외형이나 품질 못지않게 소비자 심리와 트렌드를 읽고 이를 제품에 반영하는 것이 중요합니다. '따봉 주스'의 경우 경기 침체로 저가 제품을 선호하는 소비자가 늘어남에 따라 과즙 함량이 15%인 저 과즙 주스로 재출시하면서 가격을 25~40% 정도 낮추었습니다. 경기 여건에 따라 소비자들의 주머니 사정까지 고려한 배려가 돋보이는 복고 마케팅 사례입니다.

과거에서 동기를 유발하더라도 전략이나 디자인 자체가 과거의 복사판이 되어서는 안 됩니다. 빈티지 디자인은 과거 자체가 아니라 과거의 일부 혹은 과거 이미지를 현대 흐름과 목적에 맞게 접목하는 것이므로 미묘한 차이를 인식하고 재고해야 합니다.

디자인할 때 단순히 소비자들의 호기심과 공감을 얻을 수 있는 선에서 끝나면 충분하지 않습니다. 패키지 디자인의 궁극적인 목표인 매출 증대로까지 이어져야 마케팅 효과가 입증되기 때문입니다. 이를 위해서는 빈티지 디자인을 적용할 제품의 포지셔닝을 정확히 파악하고 공략하는 것이 매우 중요합니다. 많은 사람에게 알려지고 이들의 향수를 자극하는 데 그칠 것인지 명료한 제품 콘셉트로 틈새 고객을 대상으로 할 것인지를 정해야 합니다. 하지만 전자의 경우 기대 수준의 판매 성과를 얻지

못할 가능성이 높습니다. 빈티지 디자인이라고 해서 무작정 다양한 연령대의 다수 고객을 대상으로 할 것이 아니라 특정 고객군의 세분된 요구를 공략하는 것이 좋습니다. 단순히 기성세대의 향수 어린 감성에 호소할 것이 아닌 최근 트렌드를 정확히 반영하고 수요가 높은 소비자층을 공략하는 것이 중요합니다.

Solar Cookie Tins

Cruce 디자인 그룹은 Mondelez International에 속한 브랜드인 Solar의 새로운 과자 시리즈 디자인을 선보였습니다. 속 담으로 장식된 세 개의 쿠키 세트는 양철통의 복고풍 용기에 전통 문양을 사용한 빈티지한 디자인이 입혀져 있습니다. 각각의 시리즈에 따라 서로 다른 배색과 다양한 도판 디자인을 사용했고, 그 위에 각기 다른 캘리그라피를 조합하여 빈티지한 느낌을 나타냈습니다.

207

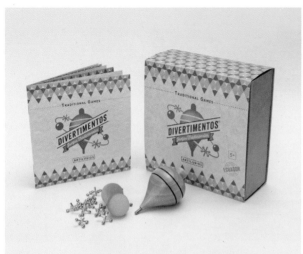

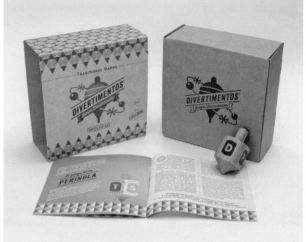

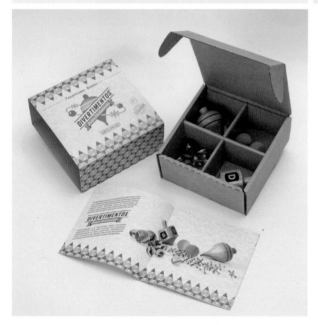

Divertimentos Juegos Tradicionales

Divertimentos는 에콰도르의 전통놀이 컬렉션입니다. Artilugios는 이 제품을 통해 사람들이 자신들의 어린 시절, 이 멋진 놀이들을 즐기며 몰두하고 즐거워했던 기억을 떠올리길 바라는 마음으로 기획하고 현대적으로 새롭게 복구하여 전통 문화를 잘 물려준다는 의미를 두고 제작했습니다. 이 전통놀이 세트에 복고 느낌을 주기 위해 패키지는 전체적으로 빈티지하게 디자인했습니다. 주요색으로 주황과 민트 블루의 보색 대비를 사용하였고, 패턴과 메인 일러스트가 복고 느낌을 더합니다. 종이는 재생할 수 있는 판지를 사용하였고, 서체 모양과 색 역시 모던한 느낌의 블랙이 아닌 브라운 계열을 사용하여 종이색과 어우러져 빈티지한 라인을 이룹니다.

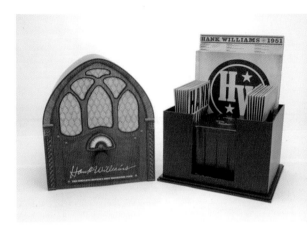

Hank Williams

미국의 대표적인 컨트리 가수 겸 작곡가인, Hank Williams의 녹음집 세트를 담은 패키지 디자인입니다. 이 아름다운 패키지는 실제 그의 곡이 직접 작동하는 골동품 라디오 모양입니다. 색 바랜 듯 낡은 종이로 포장된 각각의 CD 커버와 그 위에 쓰인 서체들 역시 빈티지한 느낌으로, 마치 당시로 되돌아간 듯한 느낌을 불러일으킵니다.

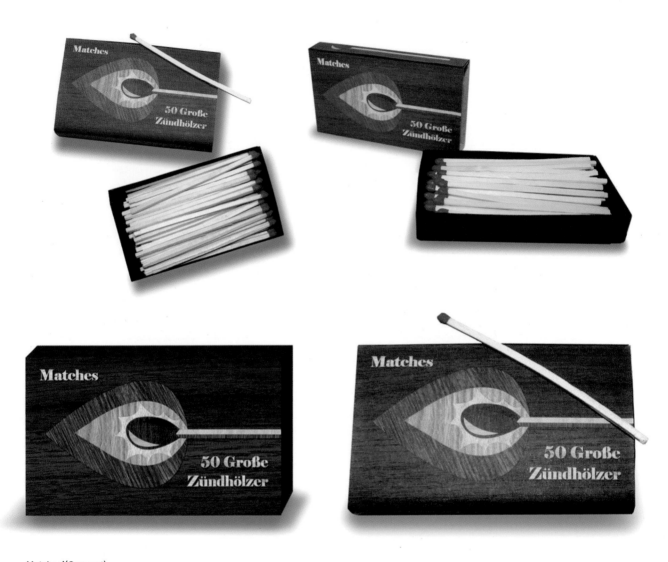

Matches!(Concept)

독일의 일러스트레이터 Anne Quadflieg가 디자인한 성냥갑 패키지 디자인입니다. 마치 실제 나무 재질인 것 같은 이 패키지는 시트지를 입혀 만든 것입니다. 그 위에 그려진 콜라주 형태의 일러스트는 빈티지 스타일의 독특한 매력을 발산합니다. 디자인 요소는 단순하고 다소 직관적이지만 따뜻한 느낌의 아날로그적인 감성이 묻어나는 디자인 작품입니다.

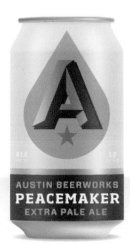

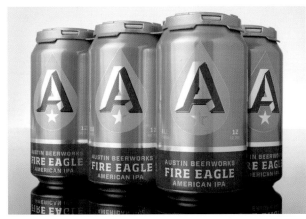
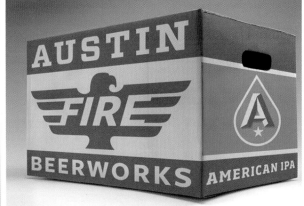

Austin Beerworks Craft Beer

오스틴 비어웍스의 크래프트 비어입니다. 개인 맥주 양조장에서 생산한 맥주에 브랜딩을 입힌 패키지 디자인입니다. 미국의 전통 맥주 양조장 이미지를 상징하는 빈티지한 그래픽 요소들을 많이 사용했습니다. 강렬한 배색과 크고 화려한 애국적 요소들, 음영을 표현한 개성 강한 브랜드 로고. 다소 유치해 보일 수 있는 이 디자인 요소들의 조합은 치열한 양조 맥주 시장에서 그들의 개성을 돋보이는 효과를 주었습니다. 그 결과 Beerworks 사업에서 4개월 만에 그레이트 아메리칸 맥주 축제 메달을 획득할 수 있었습니다.

아이디어가 번뜩이는 패키지 디자인

웃음을 제공하는 요소는 대부분 사람들에게 긍정적인 영향을 미칩니다. 이러한 이유로 패키지 디자인, 마케팅에서도 웃음을 주는 재미 요소가 적극적으로 활용됩니다.

뻔한 디자인은 가라! 펀(Fun) 디자인

펀Fun은 일반적으로 재미, 즐거움, 우스움, 기쁨, 오락, 놀이로 정의되며 사전적인 의미로는 즐거움, 유쾌함을 주는 대상으로 설명합니다. 즐거움을 제공하고 웃음을 주는 말, 행동, 분위기이며, 인간의 인지 활동 및 감각 기관을 통해 발생하는 능동적인 감성으로써 과정을 통해 나타나는 결과나 보상을 기대하지 않고 자체만을 즐겨 심리적으로 행복감을 느끼게 합니다. 베이커Baker, George Pierce의 "유머 감각이 없는 문화는 존재하지 않는다."는 말처럼 유머는 세계 어느 곳에서나 존재하고 언어와 문화의 장벽을 뛰어넘어 즐거움을 공유하는 만국 공통어와도 같습니다.

기업은 제품이나 패키지, 마케팅 등에도 이러한 '재미' 요소를 적용하며 소비자의 호기심을 자극하고 구매 욕구를 높입니다. 누구나 재미 요소가 들어간 제품, 혹은 그러한 패키지가 소비자의 구매 욕구를 높인다는 점에 공감합니다. 음료수를 고르더라도 맛을 따지기 전에 좀 더 특이한 패키지, 재미있는 패키지에 호기심을 가지고 구매한 경험이 있듯이 말입니다.

현대 사회는 다양화, 개성화의 시대로 대중은 자신만의 재미와 독특함으로 타인과의 차별성을 표현하고 행복과 즐거움을 추구합니다. 여러 사회 분야에서도 즐거움을 얻기 위한 대중 친화적인 유희 요소들이 요구됩니다.

유희의 대표적인 요소로는 '재미'를 들 수 있는데 이 중 어떠한 분석이나 논리적인 해석을 거부하는 재미는 유희의 본질입니다. 1990년대 후반부터 디지털 문화, 감성 소비, 키덜트 트렌드 및 환상과 모험을 추구하는 소비 성향을 의미하는 환타스티

시즘Fantasticism 등에 의해 '재미'라는 개념이 중요한 문화 코드로 등장했습니다. 새로운 트렌드로써 각종 예술, TV, 광고, 디자인, 인테리어 등 문화 전반에 많은 영향을 미치고 있습니다.

허를 찌르는 상상력으로 무장하라

패키지 디자인에서 재미는 정보에 대한 소비자들의 선호도를 높이고 긍정적인 분위기를 만듭니다. 재미 자체가 유머를 받아들였던 소비자들의 태도를 강화시켜 메시지 효과도 증진시킵니다. 구매 시점에서 소비자에게 표현하는 POPPoint of Purchase 성격이 강한 패키지의 경우 매장 진열대에 놓인 포장의 그래픽 유머는 친근한 이미지를 전달하고 구매 욕구를 높입니다. 재미 요소가 패키지 디자인에 미치는 긍정적인 효과는 다음과 같은 몇 가지로 정리할 수 있습니다.

첫째, 재미 요소는 제품과 소비자 사이에서 상호작용 역할을 합니다.
즉, 소비자가 흥미를 갖고 구매에 참여할 수 있도록 소통을 유도합니다. '개봉 금지'와 '개봉? 꿈도 꾸지 마시오.'의 문구를 대하는 소비자들의 자세, 관심의 차이와 같이 재미 요소를 받아들이는 소비자는 유머와 함께 사고하고 이를 통해 발신자와 수신자 간의 소통이 이루어집니다.

둘째, 재미 요소가 담긴 소통에는 수신자(소비자)가 문제를 푸는 즐거움과 결과에 대한 만족감을 갖습니다.
'당신이 이것을 이해했다면 우리 편이요.'라는 뜻으로 소비자들의 호기심을 자극하고 제품의 메시지를 파악하도록 소비자의 호기심을 유발합니다. 유머의 감성적인 면과 이성적인 면의 양면성은 인간의 상상, 사고를 촉진합니다. 리처드 S.워먼(Richard S. Wurman)의 "정보를 문이라고 하면 유머는 이해로 가는 복도라 할 수 있다."는 말처럼 유머와 직접적인 소통의 차이를 설명할 수 있습니다.

셋째, 사람들이 일반적으로 공감할 수 있는 주제에 대해 재치 있는 아이디어로 공감을 일으키고 호응을 얻었다면 소비자들의 구매 활동을 유도하는 것은 훨씬 수월해집니다.
재미 요소, 즉 유머가 담긴 패키지에서는 소비자가 즐거운 마음으로 정보를 읽고 긍정적인 관계를 느낍니다. 재미 요소에는 방어적인 자세를 무너뜨리고 긍정적인 자세를 갖게 하는 기능이 있어 디자인이 사람들에게 재미를 줬다면 상대방을 자기편으로 만든 것과 다름 없습니다.

조금만 생각을 다르게 하면 재미있는 아이디어가 나옵니다. 이러한 아이디어는 일상의 스트레스를 풀어줄 수 있을 뿐만 아니라 고부가가치를 만드는 디자인으로도 연결되어 재미있는 효과를 발휘합니다.

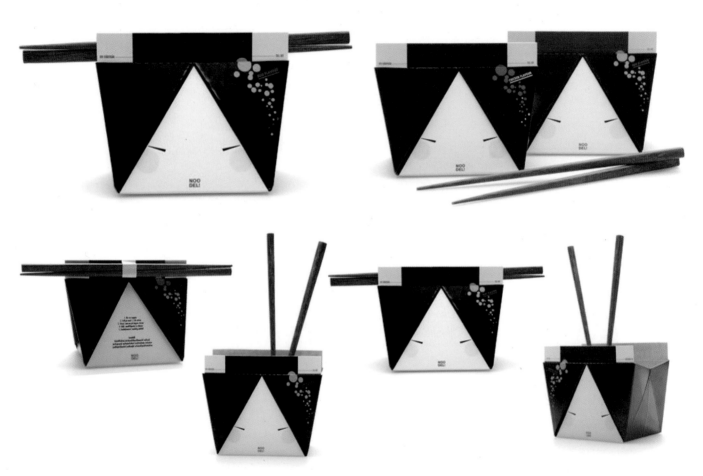

Noo-Del

게이샤를 모티브로 하는 아시안 푸드 패키지 디자인입니다. 깜찍하면서 익살스러운 게이샤 얼굴이 간결하게 잘 표현되어 있습니다. 특히 첨부되어 있는 젓가락은 패키지가 개봉되기 전부터 디자인에 포인트 역할을 합니다. 특히 음식을 먹기 위해 사용할 때는 게이샤의 머리 장식과 같은 착시 효과를 불러와 흥미를 더해 줍니다.

펀 디자인의 표현 유형을 파악하라

소비자의 요구는 날이 갈수록 다양해지고 있습니다. 생활의 편리함을 추구하는 제품을 넘어 현대 사회를 살아가면서 겪는 스트레스와 중압감을 해소하고 사용만으로도 소소한 즐거움을 느낄 수 있는 제품이나 서비스를 찾습니다. 즉, 현대 사회 속 소비자들은 '재미있는 소비'를 원합니다.

패키지 디자인에서 펀 디자인의 사례들을 찾아보고 그 표현 방법을 분석하면 크게 '캐릭터, 키덜트, 아이러니, 스토리텔링, 놀이'와 같은 5가지 유형으로 분류됩니다. 이 외에 하위 개념으로 변형, 일탈, 착시, 반전, 연상, 과장, 함축 등 또 다른 여러 가지 표현 요소로 분류할 수 있습니다.

캐릭터 표현

우스꽝스러운 표정의 캐릭터로 과장된 이미지를 연출하고, 제품 성질과는 별개의 재미있는 이미지 캐릭터로 디자인에 반전을 주는 표현입니다. 친숙하고 재미있는 요소로 친근한 느낌을 전달하고 흥미를 유발합니다.

키덜트 표현

만화 캐릭터를 대담하게 드러내거나, 팝아트 이미지를 빌리거나, 유명 작가와의 콜라보레이션을 통해 표현하는 등 매우 다양한 형태로 디자인합니다. 보는 이들에게 마치 만화 속에 들어간 듯한 재미와 유쾌함을 선사합니다. 키덜트 표현 방식은 아이들만이 아닌 연령대가 높은 성인까지 그들의 유년시절 감성을 자극하므로 대상으로 삼습니다.

아이러니 표현

고정관념에서 벗어나거나, 전혀 어울리지 않을 것 같은 만남으로 반전을 주거나, 엉뚱한 표현으로 다른 제품처럼 보이는 착시효과 모두를 일컫습니다. 독특한 형태와 기발한 발상으로 시선을 집중시키는 효과가 있습니다.

스토리텔링 표현

전달하려는 메시지를 이야기하듯이 하나로 함축하거나 예상하지 못한 재미있는 이야기 구성으로 반전을 적용하는 등의 요소로 표현합니다. 제품이나 브랜드가 가지는 특징을 메시지를 통해 효과적으로 전달하여 설득력을 높입니다.

놀이 표현

다양한 용도로 활용할 수 있도록 형태를 변형하거나 재미있는 캐릭터로 과장된 이미지를 연출하는 등의 요소를 표현합니다. 패키지는 제품을 보호하는 기본적인 역할만 하고 버려지는 것이 아니라 또 다른 재미와 즐거움을 줄 수 있어 소비자 참여를 유도하고 브랜드 관여도를 높이는 효과가 있습니다.

이처럼 제품에 어떠한 효과를 주고 싶은지, 디자인 목적이 무엇인지에 따라 펀 패키지 디자인의 표현 유형과 요소를 다르게 나타낼 수 있습니다. 사례 분석을 통해 얻은 내용이므로 이 외에도 다양한 방법이 있지만, 여기서 말하고자 하는 것은 펀 디자인이 막연한 것이 아니라 체계적인 분석과 전략을 통해 이루어진다는 것입니다.

펀 = 유머 + 재미 + 감성

펀 디자인의 배경에는 스트레스에 대한 반작용 외에도 문화에 기반을 둔 디자인의 의미 변화와 소비자 의식의 급격한 변화가 그 중심입니다. 특히, 규정화된 정서나 문화를 탈피하고 정신적인 만족을 찾으려는 세대의 특성이 반영된 결과입니다. 2000~2010년에는 디자인과 광고 분야에서 '유머+재미+감성'의 키워드로 재미 요소가 59% 이상 사용된 것으로 조사되었습니다. 2000년대 초기의 펀 디자인이 유머와 재미에 중점을 둔 일시적인 유행이었다면 진보된 펀 디자인은 일상적인 요소로, 체험과 소통을 통한 감동과 감성 코드로 다양한 분야에 적용됩니다.

재미 요소의 디자인 기준은 크게 공감각적 재미, 기능적 재미, 체험적 재미, 사회적 재미의 4가지로 분류할 수 있습니다. 대표적이며 가장 많은 사례를 찾을 수 있는 형태, 색채, 질감 등의 시각적 재미는 공감각적 재미로 확장되어 촉각, 시각, 미각, 청각, 후각을 다양하게 만족하게 하는 펀 디자인 사례입니다.

기능적 재미는 소비자 사용성에 중점을 두며 행위에 따른 작용을 재미 요소로 활용합니다. 즉, 단순한 유머와 재미가 아닌 디자인 기능을 통한 소비자의 직접적인 경험이 재미와 감동을 주는 디자인을 말합니다.

체험적 재미는 놀이의 활동적인 측면에서 스스로 참여와 경험을 통해 즐거움을 느끼게 하는 형태를 말합니다. 단순히 시각 디자인을 넘어 상업적 요소가 가미되었다고 할 수 있으며, 창의적 재미와 개성을 추구하는 젊은 소비자에 의한 능동적 참여 전략으로써 제공자의 주도가 아닌 영리한 소비자 주도의 산업 시스템입니다. 오늘날 제품은 기능적이며 심미적인 특성으로 소비자에게 즐거움을 느끼게 할 뿐 아니라 스스로 제품을 제작하는 과정과 사용 과정에서 소비자가 직접 참여하면서 느끼는 새로운 경험은 창조의 즐거움을 유발합니다.

사회적 재미는 개인에서 사회로 확장되어 인간관계의 소통과 문화적 상호작용 속에서 사회 변화를 가져올 수 있는 재미Fun와 기부Donation가 만난 사례들을 말합니다. 일반적으로 사회 공헌 프로그램이자 판매 홍보로 사회 기부 기능에 새로운 형태의 재미 요소를 가미한 사례입니다. 특히 요즘은 이를 통한 재미가 인간의 더 나은 행동 변화를 가져온다는 결과를 얻으며 사회적 기능이 조명받고 있습니다.

펀Fun은 일시적인 현상이 아닌 인간 내면에 존재하는 욕구를 제품에 적용하여 문화 코드와 접목하는 일상적인 과정입니다. 따라서 펀 트렌드와 이를 적용한 감성 디자인의 개념은 인간사회 안에서 항상 함께 존재할 것입니다. 재미의 개념은 앞으로도 계속 확장되고 일상생활에서 여러모로 적용할 수 있어 유머 정서와 문화의 관계, 사회적 현상으로써의 재미가 지속해서 디자인에 적용될 수 있도록 체계적인 연구와 전략 개발이 이루어져야 합니다.

Joe's Batman Milk Cocktail

우유 칵테일 패키지 디자인에 신선한 발상의 전환으로 간단하게 배트맨의 귀를 만들었습니다. 기존 우유의 양쪽 가장자리 접합 부분을 살짝 접는 방법으로 독창적인 배트맨 우유 패키지를 만들었습니다. 시크한 표정으로 빨대를 입에 문 배트맨이 재미를 선사합니다.

Birdy Juice

3가지 과일맛 주스 패키지 디자인입니다. 디자이너는 주스를 다 마시고 테트라팩 상자를 재활용 상자에 분리수거하기 위해 접다가 아이디어를 떠올렸다고 합니다. 패키지 가장자리 부분을 활용하여 새의 날개와 다리를 만들었습니다. 음료를 마시고 난 후 재활용 수거함에 넣기 전 아이들의 재미있는 장난감으로 활용할 수 있습니다.

OMNOMNOM Meat Snacks

청소년을 위한 네 가지 맛 고기칩 라인입니다. 마치 거리의 그래피티와 같은 감각적인 디자인의 비닐 스티커가 포함되어 있습니다. 놀이의 활동적인 측면에서 소비자 스스로의 참여와 경험을 통해 즐거움을 느끼게 하는 체험적 펀 (Fun) 기능의 일종으로 제품을 소비하고 동시에 스티커를 수집, 사용하는 과정에서 즐거움을 느낄 수 있습니다.

My Sweets

영국의 디자이너 Tithi Kutchamuch이 디자인한 초콜릿입니다. 창의적인 재미와 개성을 추구하는 젊은 소비자들은 스스로 이 초콜릿 제품을 이용해 여러 가지 놀이와 활용도를 만들어냅니다. 이것 역시 체험적 편을 제공하는 아이디어 상품입니다.

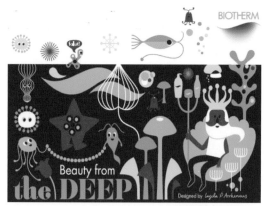

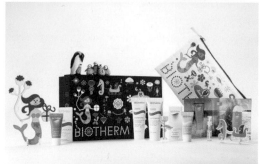

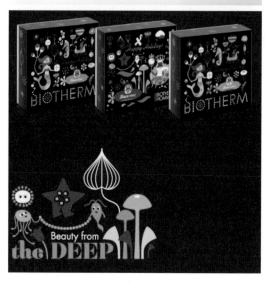

Biotherm Water Lovers Seasonal Charity Editions

비오템은 2013년 휴가 시즌에 맞춰 피부를 보호하고 동시에 북극의 해양 생물 구호 단체를 지원하는 프로젝트를 선보였습니다. 한정판 수익금의 일부는 북극의 생명을 보호하기 위해 기부됩니다. 이처럼 사회적 펀(Fun)의 경우 일반적으로 사회 공헌 프로그램이자 세일즈 프로모션이며, 사회 기부 기능에 재미를 부여하여 새로운 형태의 재미 요소를 가미한 사례입니다.

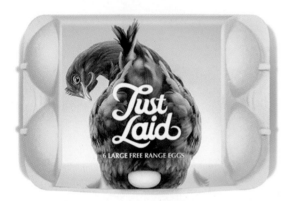
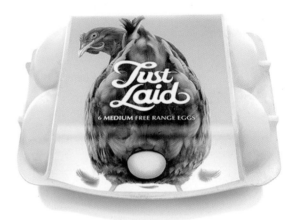
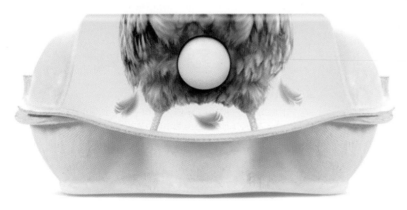

Just Laid

소비자들에게 '금방, 갓' 생산한 것 같은 신선한 달걀의 이미지를 부각시키기 위해 고안한 패키지 디자인입니다. 재미있는 발상의 디자인으로 시선을 유도합니다. 달걀이라는 제품을 직관적으로 표현하고 있으며 방식 자체가 매우 재미있습니다.

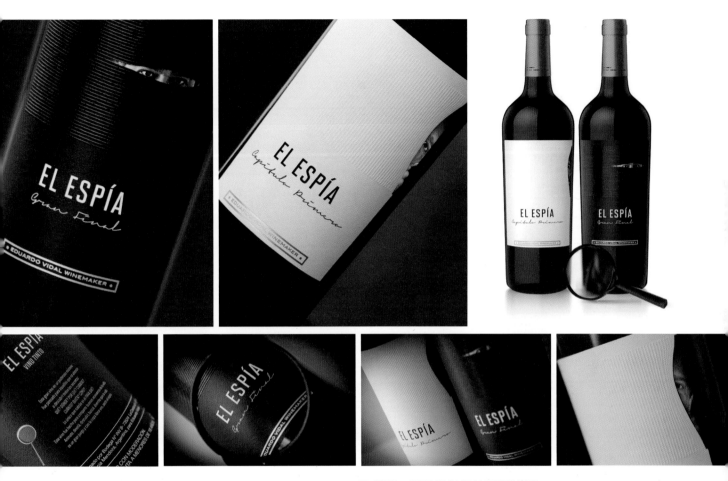

EL ESPIA – EDUARDO VIDAL WINEMAKER

모든 것이 미스터리에 둘러싸인 와인병 패키지입니다. 와인 애호가들에 의해 그들이 제품 정보를 직접 밝혀낼 수 있도록 하는 콘셉트로 라벨을 디자인했습니다. 제품이나 브랜드의 특징을 메시지를 통해 효과적으로 전달하여 설득력을 높이는 효과를 의도했습니다.

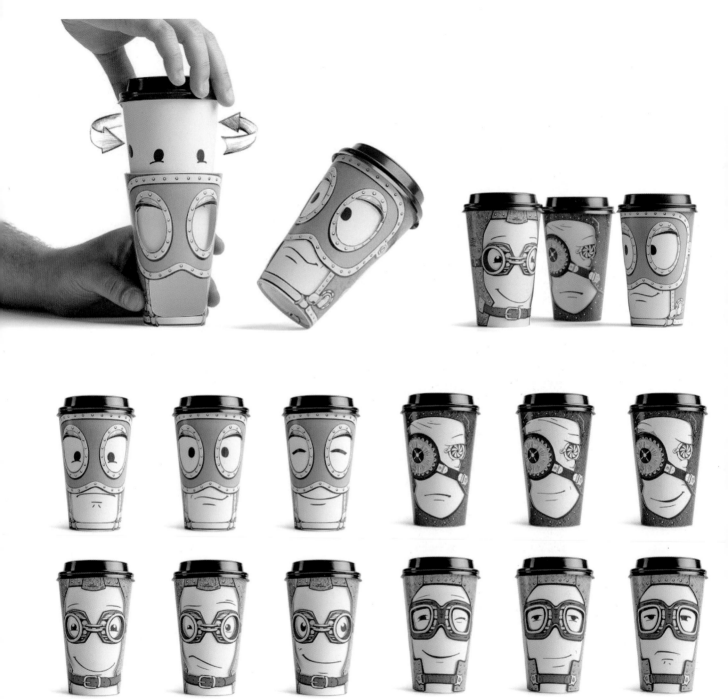

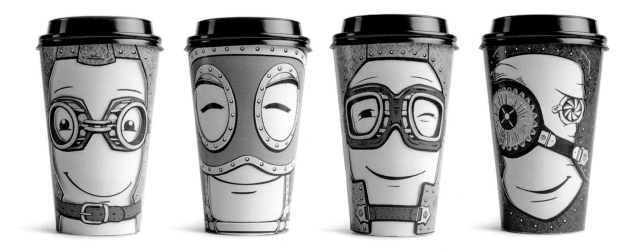

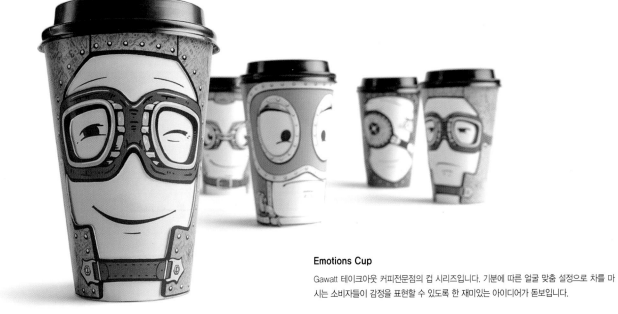

Emotions Cup

Gawatt 테이크아웃 커피전문점의 컵 시리즈입니다. 기분에 따른 얼굴 맞춤 설정으로 차를 마시는 소비자들이 감정을 표현할 수 있도록 한 재미있는 아이디어가 돋보입니다.

Schokoleim

Schokoleim는 고전적인 목공 접착제를 연상시
키는 병 모양에 디자인된 초콜릿 페이스트입니
다. 발상의 전환으로 제품 기능을 향상시키고,
발랄한 그래픽 디자인으로 재미를 더했습니다.

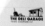

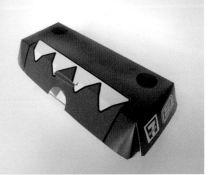

Domo × 7–11

일본의 세븐일레븐 편의점에서 만날 수 있는 귀여운 패키지 디자인입니다. 소비자들의 많은 사랑을 받고 있는 Domo는 이빨과 갈색 얼굴이 모든 것을 상상할 수 있게 만듭니다. 캐릭터 빨대, 커피 컵 등 독창적이고 재미있는 패키지를 디자인하여 우스꽝스러운 표정의 캐릭터로 과장된 이미지를 연출하고, 제품 성질과는 별개로 재미있는 캐릭터로 디자인에 반전을 적용했습니다. 친숙하고 재미있는 요소로 친근한 느낌을 전달하고 흥미를 유발하는 효과를 얻을 수 있습니다.

영원한 숙제 친환경 디자인

최근 지구 환경 문제가 심각한 사회 이슈로 떠오르면서 환경을 고려한 패키지 디자인 요구가 많아졌습니다. 패키지 디자이너는 창조적인 그래픽 작업 외에 환경 친화적인 패키지 디자인에 관한 연구와 고민을 병행해야 할 때입니다. 현대적인 의미의 패키지 디자인은 단순한 개념을 넘어 정신적이며 이타적인 영역으로 확대되고 있습니다.

환경 친화적 디자인? 에코디자인?

산업화를 거치며 인간은 지구 자원을 무분별하게 이용하면서 잘못된 인식의 대가가 크다는 것을 인식하지 못했으며 편리함 뒤에 숨어 점점 커지는 환경 오염의 어두운 그림자를 외면했습니다. 여기에는 분명 여러 가지 원인이 있습니다. 급격한 인구 증가로 인한 식량과 자원의 소비 증가, 이로 인해 발생하는 쓰레기 증가는 환경오염과 매우 밀접하게 연관됩니다. 더불어 인구 증가에 따른 에너지 소비로 인한 자원 고갈, 식량난, 물 부족 등의 문제는 환경오염과 함께 인류의 생존을 위협합니다. 이로 인해 에코디자인은 디자인 영역에서 가장 중요한 개념으로 인식되었습니다. 기업과 디자이너는 제품 기획 단계부터 환경적, 사회적, 경제적 영향을 고려하여 자연을 훼손하지 않으면서 지속할 수 있는 친환경 패키지 디자인을 만들어야 합니다.

조사에 의하면 가정에서 버리는 쓰레기의 1/3이 포장과 관련된 종이와 플라스틱이라고 합니다. 패키지 디자이너들은 단순한 외적 아름다움보다 환경 친화적인 패키지 디자인 연구에 사명감을 가져야 할 때입니다.

환경 친화적 디자인은 좁게는 재활용률을 높이고 쓰레기 배출량을 줄이는 아이디어에서, 넓게는 전기 자동차 디자인처럼 기술과 환경을 접목하는 교량으로서의 디자인을 포괄합니다. 포장을 최소로 줄이고, 사용 후 폐기물 재활용 원료 사용을 극대화하며, 재활용할 수 있는 소재 또는 이미 재활용된 소재를 사용하고, 포장의 각 부분을 분리해 재활용할 수 있도록 패키지를 디자인하면 그것이 곧 환경을 생각한 패키지입니다.

에코디자인 패키지 유형

에코디자인은 크게 '감량, 재사용, 재활용, 생물적 분해'의 네 가지 특성 아래 총 12가지 그룹으로 분류됩니다. 감량은 과대 포장을 줄이고 제조할 때 에너지도 절감하는 것입니다. 재사용은 형태 그대로의 재사용 또는 새로운 디자인을 통해 제품 수명을 연장하는 것입니다. 재활용은 폐기물의 재사용 및 분리 또는 분해를 위한 디자인과 재생할 수 있는 것이며, 생물적 분해는 천연재료를 사용하거나 세균 혹은 다른 생물의 효소계에 의해서 분해될 수 있는 것을 의미합니다.

분류 결과 생분해성 소재를 적용한 사례에 비해 3R(쓰레기를 줄이고Reduce, 재사용하고Reuse, 재활용Recycle)하라는 뜻의 전통적인 폐기물 관리 3대 원칙 적용 사례가 월등히 많은 것으로 확인되었습니다. 에코디자인 패키지의 접근 방법 중에는 재활용과 감량이 가장 많이 실천됩니다. 생분해성 소재 적용의 경우 연구 및 개발비용 등의 문제로 적용 비율이 낮았습니다. 앞으로 에코디자인 패키지에서 다양한 제품 개발과 관심에 따른 후속 연구가 활발히 진행되기를 기대합니다.

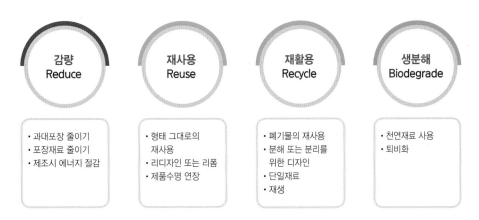

지속 가능한 패키지 디자인의 접근 방법

출처: 본문 228–237쪽, '지속 가능한 패키지디자인에 관한 연구' 참고, 2010년, 용진경, 한양대학교

패키지 디자인

과대 포장을 줄여라

불필요한 과대 포장을 디자인하지 않아야 합니다. 과대 포장은 법적 규제가 있으므로 종종 환경단체 등에서 크기를 변경해 달라는 요청이 들어오기도 하기 때문에 제품 보호에 지장이 없을 정도의 미니멀한 패키지 디자인을 추구하는 것이 효율적입니다. 또한, '재사용·재활용'할 수 있는 패키지 디자인을 개발해야 합니다.

결국 포장을 최소화하여 쓰레기 배출을 줄일 때 가장 중요한 것은 과대 포장을 줄이는 것입니다. 포장재료를 낭비할 필요가 없으며 무분별한 자원 낭비와 환경오염을 생각했을 때 이를 무시해서는 안 됩니다. 개인의 인식 문제도 중요하지만 법적 규제로 다스릴 필요가 있습니다. 그러므로 제품 보호에 지장이 없을 정도로 최소한의 패키지 디자인을 추구해야 합니다.

원료 절감을 위한 디자인을 고려하라

아론 미켈슨Aaron Mickleson의 '사라지는 패키지The Disappearing Package'는 원자재 감축 콘셉트의 완결입니다. 적은 양의 원자재 감축이라도 대기업 경우 큰 효과를 거둘 수 있기 때문입니다. 크래프트 사의 몬델라즈 치즈 패키지의 경우 지퍼 디자인을 효율적으로 개선하여 일 년 동안 백만 파운드(17억 500만 원) 이상의 절감 효과를 거두었습니다. 단순히 하나의 제품 라인에서 지퍼 디자인을 바꾸었을 뿐인데 매년 백만 파운드(17억 500만 원)를 아낄 수 있는 것입니다.

크래프트 사의 몬델라즈 치즈 패키지

운반이 편리하도록 디자인하라

운반을 위한 최적화된 패키지 디자인 중 하나는 사각형 병입니다. 패스트 컴퍼니가 특집으로 소개한 앤드류 김Andrew Kim의 사각 형태 코카콜라 패키지 개선안은 기존 둥근 병보다 적은 적재 공간을 필요로 하고 효율적으로 유통할 수 있습니다. 즉, 한 대의 트럭이 수송할 수 있는 병의 개수가 늘어나면 이것은 온실가스 배출을 크게 감소시키는 결과로 이어집니다.

앤드류 김의 코카콜라병 디자인 개선안

병을 나란히 놓았을 때 병 사이의 공간이 거의 없어 더 많은 양의 제품을 실을 수도 있습니다. 또한, 바닥에 병뚜껑이 들어갈 정도의 홈을 파 다른 병을 포개어 쌓을 수 있도록 설계했습니다. 병뚜껑 크기도 25% 정도 줄여 전체적인 운송비를 절감할 수 있도록 만들었습니다.

패키지 디자인

종이 패키지, 재생지를 활용하라

종이는 원시림을 파괴하고 펄프와 종이 가공 시 유해물질이 배출되는 등 환경에 미치는 영향이 매우 큽니다. 최근에 나온 재생지는 디자인 관점에서 볼 때 천연 원료로 만든 종이와 품질이 같거나 오히려 더 우수하기까지 합니다. 또한, 환경에 많은 혜택을 주므로 재생지 1톤이면 에너지 64%, 물 50%를 절약하고 공해를 74% 줄일 수 있으며 17그루의 나무를 살릴 수 있습니다. 재생지를 사용할 때는 내용물의 품질이 좋은, 사용 후의 폐기물에서 추출된 섬유로 만든 종이를 선택해야 합니다. 비재생 요소가 포함되었으면 산림관리협의회FSC 인증을 받거나, FSC 기준 이상이거나, 관리가 잘 된 농장에서 나온 섬유인지 확인해야 합니다.

재사용된 플라스틱이나 알루미늄 혹은 유리나 카드 보드 등을 사용하며 소재별로 재활용이나 분리배출 마크를 표기하고 단일 소재의 패키지를 지향해 분리수거 및 재활용을 원활하게 합니다. 패키지 인쇄에 건강 개념을 적용해 친환경 인쇄와 포장재를 사용할 수도 있습니다.

재사용할 수 있도록 디자인하라

제품을 사용한 후에도 패키지를 버리지 않고 오랫동안 재활용하는 것은 패키지를 만든 디자이너에게 찬사를 보내는 일이나 다름없습니다. 곧 환경을 고려한 패키지 디자인 해법이라는 증거이기 때문입니다. 또한, 제품 이름이 여전히 남아있다는 점에서 기업에게도 긍정적인 일입니다.

친환경 소재를 이용하라

재활용할 수 있는 플라스틱 소재, 알루미늄 캔, 녹는 옥수수 전분을 이용해 만든 비닐 소재, 생분해성 패키지의 친환경 원료만으로 유해 물질을 줄인 자연주의 제품은 인체에 안전한 제품입니다. 유해 물질을 최소화하고 저자극 원료를 사용하여 인체에도 안전하게 개발되어 아이와 가족 건강을 고려하는 소비자 요구를 충족시킵니다.

친환경적인 원료로 인쇄하라

최근 재생 용지처럼 친환경적인 인쇄용 잉크를 찾는 패키지 디자이너들이 많아졌습니다. 석유계 잉크 대신 콩기름 잉크는 재생할 수 있는 원료이기 때문에 환경 친화적입니다. 콩기름이나 기타 식물성 기름을 원료로 한 잉크를 사용하면 안료 확산이 쉬워져서 훨씬 풍부하고 고른 색상을 나타낼 수 있습니다. 콩기름 잉크로 인쇄된 종이는 탈묵(인쇄된 고지에서 잉크를 제거하여 백색 종이를 만드는 것)이 비교적 쉬우므로 재활용도 쉽습니다. 식물성 잉크는 잉크의 저항이 우수하지만, 건조성이 떨어지므로 디자이너가 망점 퍼짐이 약간 더 큰 것만 감안하면 기존보다 우수하지 않더라도 선명한 인쇄 결과를 얻을 수 있습니다. 이때 인쇄 대신 색상지로 배경색을 대신할 수도 있습니다.

식품 업계에서는 협력 업체와 3년간의 공동 연구를 통해 개발한 콩기름 잉크와 친환경 수성 코팅을 사용하고 휘발성 유기 화합물을 최소화시킨 '그린 패키지Green Package'를 출시하기도 했습니다.

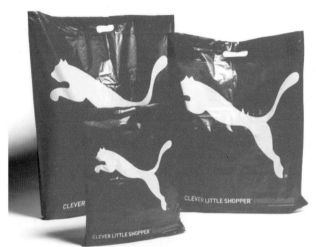

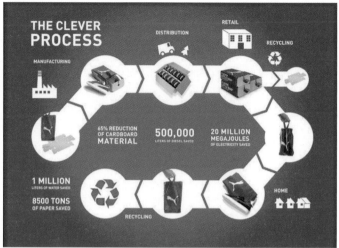

PUMA's
Clever Little Shopper

푸마의 생분해성 비닐 쇼핑백(Clever Little Shopper)

비닐 봉투를 줄이기 위해서는 국가적인 차원의 규제도 중요하지만 무엇보다 각 업체들의 자발적인 노력이
선행되어야 합니다. 푸마는 꾸준한 친환경 경영을 시행한 브랜드 중 하나입니다. 가장 먼저 혁신한 것 중
하나가 바로 생분해성 비닐 쇼핑백으로, 이 비닐 봉투는 사용 후 그대로 물에 녹여 하수구를 통해 흘려보
내거나 땅에 묻어도 3개월 안에 완전히 분해됩니다.

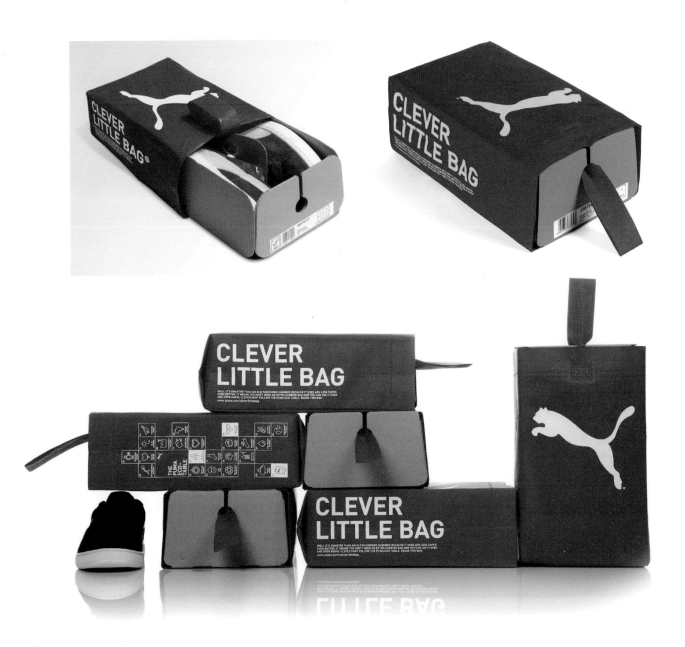

간단한 종이 상자와 에코백으로 구성하여 쓰레기 배출을 최소화했습니다. 이 쇼핑
백은 옥수수 전분과 잡초, 낙엽 같은 천연 퇴비를 활용해 만들었습니다. 쇼핑백의
빨간색 역시 천연 색감으로 물들였기 때문에 환경에 무해합니다. 이를 통해 8,500
톤의 종이, 100만 리터의 물, 1만 톤의 탄소발생 배출을 줄였다고 합니다.

패키지 디자인

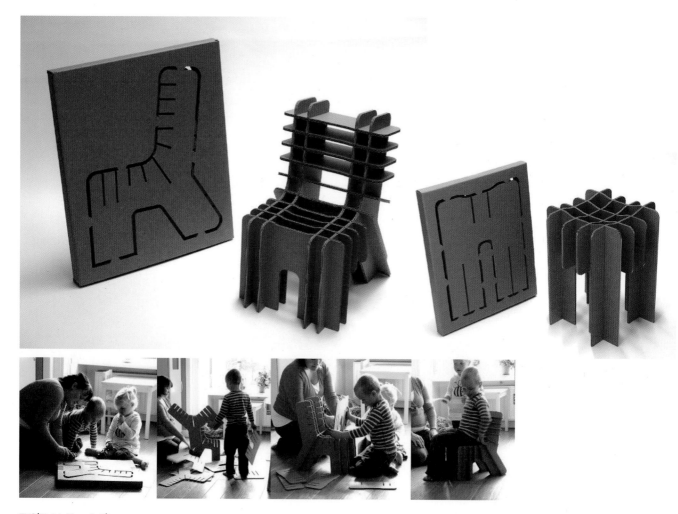

FYS(Finish Your Self)

크고 무거운 짐을 한데 묶기에 더없이 좋은, 튼튼한 박스 포장이지만, 버릴 때는 쉽게 구겨지는 재질이 아니라 쓰레기 부피도 무시할 수 없습니다. 여기 박스의 튼튼함을 이용하여 재사용 가능한 패키지 디자인이 있습니다. 박스를 점선대로 뜯은 후 위의 그림처럼 조립하면 아동용 의자가 완성됩니다. 패키지를 재사용하여 쓰레기양도 줄이고, 아이들이 훌륭한 놀이 교구로도 사용할 수 있어 일석이조입니다.

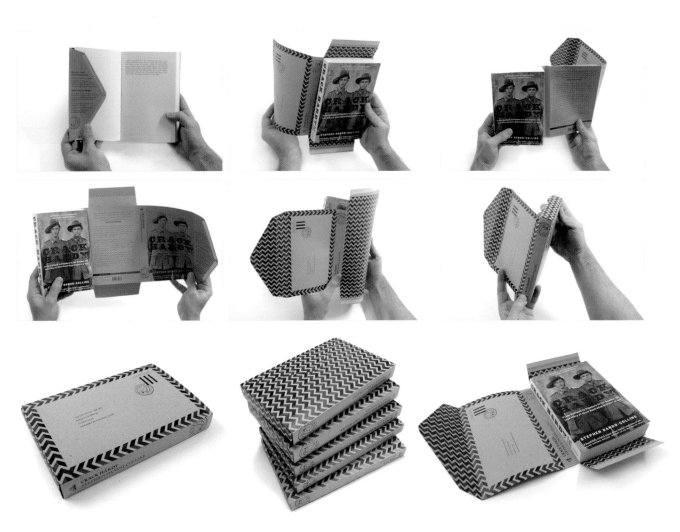

Mailbooks for Good, 헌책의 순환과 함께하는 리패키지

책을 읽고 난 후 표지를 반대로 뒤집으면 포장할 수 있도록 종이가 펼쳐집니다. 날개 부분에는 양면테이프가 부착되어 있고 보낼 주소와 요금 후납 스탬프가 미리 찍혀 있습니다. 포장된 책을 가까운 우체통에 넣으면 출판사를 통해 공공도서관이나 노숙자, 저소득층 등 책이 필요한 곳곳으로 보내져 기부됩니다.

미래의 패키지 디자인

환경 문제에 대한 인식이 커질수록 사람들의 웰빙, 자연 친화적인 것들에 대한 관심도 커지고 있습니다. 앞으로 이러한 관심은 점점 더 커질 것이며, 첨단 과학 기술이 적용될 것으로 예상합니다.

현재 환경오염에 대처해야 할 자세로 '생태주의 환경론'과 '기술주의 환경론'에 관해서 의견이 나뉩니다. 생태주의 환경론이란 과학이야말로 환경오염의 주원인이기 때문에 모든 과학기술을 배척하고 본연의 모습으로 돌아가야 해결할 수 있다는 입장입니다. 반면 기술주의 환경론은 현재 인류에게 닥친 환경오염의 심각성을 깨닫고 과학에서 해결 방법을 찾는 입장입니다. 이러한 입장들은 서로 상호보완적인 관계로써 어느 하나만을 선택해서 해결할 수 없는 문제입니다. 가장 쉬운 예가 바로 그린 디자인, '친환경 디자인'이므로 우리는 자연 본래의 특성과 과학 기술이 합쳐진 새로운 친환경 소재들을 개발해야 합니다. 과자 패키지 중에는 마켓오, 닥터 유, 뷰티 스타일 등과 같은 친환경 디자인이 적지만, 그린 디자인 패키지는 앞으로도 계속 발전할 전망입니다.

또한, 소재Material의 다양성이 예상되며 헝겊 재질에도 직접 제품 정보를 기록할 수 있을 것이라고 합니다. 유비쿼터스 방식은 껌이나 담배 포장과 같은 작은 공간에서도 그래픽을 표현하는 데 도움이 될 것으로 예상합니다.

그렇다면 '패키지를 재활용하기 쉽게 만드는 게 나을까요?', '효율적으로 운송할 수 있도록 하는 게 나을까요?' 안타깝게도 지속 가능 전략에 전반적으로 적용되는 하나의 답은 없습니다. 모든 패키지는 각기 다른 특징이 있고, 특정 전략은 공급망에 따라 환경에 좋은 영향을 더 많이, 적게 미칠 수 있기 때문입니다. 또한, 어느 단계에서의 긍정적인 변화가 다른 단계에서는 예기치 못한 부정적인 결과를 초래할 수도 있다는 것을 염두에 둬야 합니다. 예를 들면, 재질을 경량화하는 것이 제품 수명 자체를 단축시킬 수도 있다는 것입니다.

다행인 것은 지속 가능한 디자인을 원하는 디자이너들에게 도움이 되는 많은 자원이 있다는 것입니다. 예를 들어, 크린 에이전시는 디자이너들이 어디에 집중해야 최적의 효과를 달성할 수 있는지 파악하는 것을 돕기 위해 제품의 수명 주기 평가 도구를 사용합니다. 물론, 총체적인 라이프 사이클 관점에서 패키지 디자인을 들여다보면 몇 가지 복잡한 것들이 있습니다. 관점을 확대하고 패키지 수명 주기의 모든 단계를 고려하는 것은 좀 더 독창적인 방법으로 패키지를 환경 친화적으로 발전시킬 수 있는 잠재적인 기회를 가져다줄 것입니다.

포인트가 있는 디자인

패키지 디자인에서 필수적인 라벨은 단지 제품 정보를 알리는 본질적이고 기능적인 수단만이 아니라 소비자의 신뢰와 브랜드 가치를 반영하는 중요한 요소 가운데 하나입니다. 기본적으로 제품명이나 제조사를 포함하여 제조일자, 유효기간, 수량 및 함량, 사용법, 가격 등이 표시됩니다. 또한, 소비자의 신뢰를 확보하고 브랜드 가치를 반영하는 전략적인 소통 수단입니다. 최근 중요성이 커지는 소비자 감성 변화를 실현하는 수단으로서 기술적인 측면이 중시되고 있습니다. 라벨의 개념과 요소, 기능에 이르는 이론 개념을 바탕으로 신기술 개발 동향을 살펴보고 전략적 가치를 고찰해 봅니다. 그리고 국내·외에서 개발된 포장 라벨 기능을 비교, 분석하고 새로운 트렌드와 차별화된 기능성을 확보하기 위하여 감성 차별화 측면에서 라벨의 가치를 고려합니다.

차별적인 감성을 제공하기 어려운 현실에서 중요한 수단으로 인식되는 기술 측면을 중심으로 신기술 개발 동향을 검토하여 다음과 같이 세 가지 측면에서 라벨의 가치를 분석할 수 있습니다.

- 감성적 편의성 측면에서의 라벨 기능에 따른 가치입니다.

- 국제적 또는 사회적 규제나 협약 등 다양한 요구에 적극적으로 참여하는 환경적 측면에서 라벨 가치를 제고합니다. 여기에는 에코 라벨이나 RFID, 탄소 라벨링 등의 개념이 포함됩니다.

- 소비자와 제품의 정서적인 교감에 의해 감성 욕구를 만족시킬 수 있는 감성적 상호작용의 가치가 있습니다.

기술 발달과 더불어 새롭게 등장하는 혁신적인 라벨 디자인을 기술 개발 측면에서 고찰합니다. 패키지 디자인에서 감성적 요구를 만족시키고 차별화하기 위한 수단으로서, 기능과 편의를 제공하는 라벨 디자인의 가치를 이해하는 데 의미가 있습니다.

라벨 디자인이란?

라벨Label은 고대 이집트에서 포도주 항아리 뚜껑에 품질 표식을 부착한 것에서부터 시작되었다고 전해집니다. 산업혁명 이후 공장 제품이 대량으로 생산되고 인쇄기술의 발달로 활발하게 사용되었으며 제품 이미지에서 중요한 역할을 담당했습니다.

라벨은 상표, 제품명, 원재료 등 제품에 관한 주요 정보를 표시하기 위해 물건이나 용기 등에 붙이는 종이조각, 딱지, 레이블을 일컫습니다. 회사명(제조사), 상표 또는 브랜드 네임(제품명) 등을 표시하여 제품에 붙이는 인쇄물의 총칭입니다. 표시 사항은 제품에 따라 다양하며 내용물, 품질, 성분(주원료), 사용 방법, 취급 방법, 제품 규격·중량, 제조일자, 유통기한, 제조번호, 원산지 표시, 바코드, 분리 배출 마크 등이 있습니다.

특히 식품, 약품, 화장품 라벨의 경우 식품 위생법이나 약사법 등에 따라 표시 사항이 엄격하게 정해져 있습니다. 표시 방법은 각 제품의 성분이나 제품 종류에 따라 엄격하게 구분되어 라벨 제작 초기에 확인해야 재제작을 방지할 수 있습니다.

라벨 제작 방법은 크게 매엽식과 롤 방식으로 나뉘며 매엽식(판지 인쇄 방식)은 오프셋 인쇄 방식, 롤Roll은 두루마리 방식의 그라비어 인쇄Gravure Printing와 같습니다.

빈티지 라벨을 사용한 약품 패키지

라벨 디자인으로 브랜드를 강화하라

라벨 디자인은 브랜드를 살리는 홍보 도구입니다. 제품 또는 기업 이념을 잘 나타낸 라벨 디자인은 브랜드 힘을 키워 좋은 제품 이미지를 만듭니다. 고객에게 제품을 기억하게 하여 회사가 만든 다른 제품이나 기업에 친숙한 분위기를 조성합니다. 따라서 라벨 디자인은 제품의 얼굴일 뿐 아니라 다른 제품과 기업 전체 이미지가 될 수 있습니다.

라벨 디자인

소비자는 매장 진열대에서 평균적으로 5~7초 동안 라벨들을 훑어봅니다. 디자이너는 경쟁을 고려해 소비자의 눈이 단번에 자사 제품의 라벨을 읽을 수 있도록 디자인해야 합니다. 독특하고 생소한 라벨이 붙어 있으면 고객은 제품을 더욱 자세하게 확인합니다. 경쟁사들이 모두 현란한 색상의 번쩍이는 라벨을 사용한다면 반대로 은은하고 부드러운 느낌의 라벨을 만들어야 매장 진열대에서 눈에 더욱 잘 띕니다.

안구 추적 연구에 따르면 라벨의 핵심 메시지는 두세 개의 단어 또는 문장으로 요약해야 한다고 합니다. 이러한 핵심 표현은 소비자의 자연스러운 읽기 패턴에 따라 핵심 이미지 오른쪽 아랫부분에 배치해야 한다고 합니다. 디자이너는 사전 검토를 충분히 하고 패키지가 진열될 매장들을 둘러봐야 합니다. 현장 경험을 통해 디자인 과정에 필요한 정보는 물론이고 창작 의욕까지 얻을 수 있습니다.

라벨 모양

라벨을 디자인할 때 모양은 그 자체만으로 완전한 구성 요소이자 전체 패키지 디자인과도 연계됩니다. 라벨에 이미 제품 이름과 정보가 들어 있지만 모양만으로도 제품을 이해할 수 있어야 합니다.

라벨 방식

투명 라벨은 시선을 집중시킵니다. 오려낸 부분이나 투명 플라스틱 부분에서 제품의 중요 부분을 보여주거나 제품이 직접 홍보할 수 있도록 합니다. 안이 보이는 라벨을 디자인할 때는 라벨 모양과 전반적인 시각 경험에 이바지하는 방식을 고려해야 하며, 투명 라벨을 사용하여 라벨을 붙이지 않은 것처럼 보이는 방법도 검토할 수 있습니다.

접지 라벨을 사용하면 기존의 평범한 라벨보다 정보를 전달할 공간이 훨씬 늘어납니다. 접지, 접착을 통해 만들어진 구조물인 접지 라벨은 사용 설명서, 제품 신고, 외국어로 작성된 정보, 홍보 활동에 적합합니다.

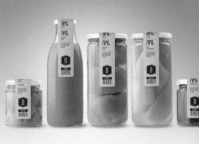

Fruita Blanch 패키지 라벨 디자인

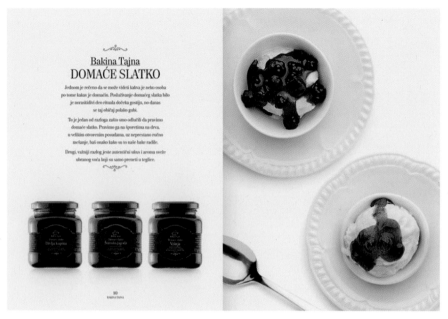

Granny's Secret

Granny's Secret은 자연 홈 스타일 식품을 생산하는 세르비아의 최고 브랜드입니다. 사람들이 일반적으로 가지고 있는 할머니에 대한 따뜻하고 아름다운 추억을 라벨 디자인에 적용시키고자 하였습니다. 따라서 라벨 디자인에 레이스를 모티브로 전통과 고급스러움을 전달하고자 했습니다.

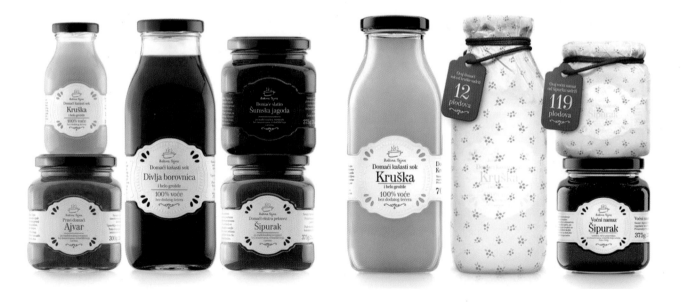

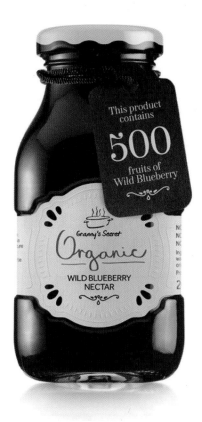

This product contains

500

fruits of Wild Blueberry

Granny's Secret

Organic

WILD BLUEBERRY NECTAR

Granny's Secret

Organic

100% PLUM BUTTER

250g Net

NO ARTIFIC
NO AROMA
NO PRESER
Ingredients
organic corre
*organic pro

Bakina Tajna

Domaće slatko

Divlja kupina

po tradicionalnoj recepturi
bez konzervansa, veštačkih boja
i aroma

375g

Bakina Tajna

Domaći ekstra pekmez

Šipurak

po tradicionalnoj recepturi
bez konzervansa, veštačkih boja
i aroma

375g

Bakina Tajna

Domaći ekstra džem

Kruška

po tradicionalnoj recepturi
bez konzervansa, veštačkih boja
i aroma

375g

Bakina Tajna

Diet džem

Jagoda

niskokaloričan
bez konzervansa, veštačkih boja
i aroma

375g

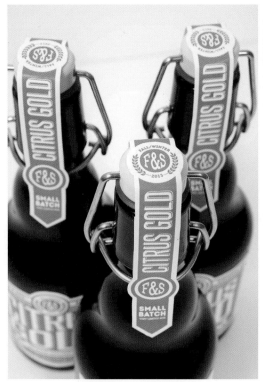

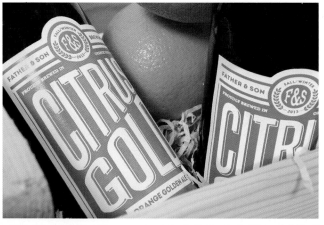

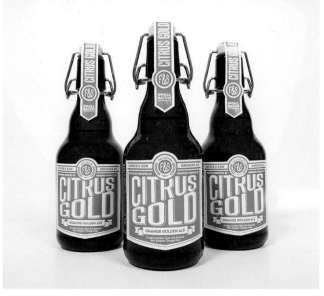

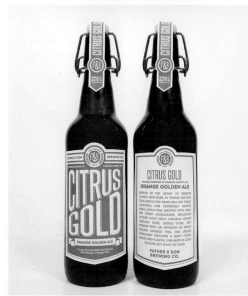

Citrus Gold Beer

Citrus Gold는 양조 과정에서 벨기에 오렌지 껍질을 사용하는 달콤한 이름을 따서 만든 맥주 브랜드입니다. 라벨 디자인은 채도가 높은 주황색에 굵고 정확하게 브랜드 네임을 넣어 밝고 선명한 느낌을 줍니다. 특히 병에 길고 두꺼운 라벨 스티커를 연결하여 부착시킨 아이디어는 브랜드의 독창성을 강하게 부각시켰습니다.

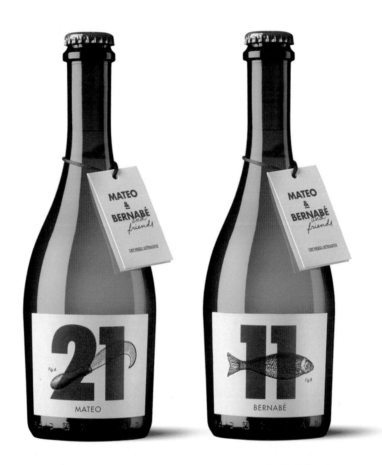

Mateo & Bernabé

경쟁사들이 모두 현란한 색의 번쩍이는 라벨을 사용한다면 반대로 은은하고 부드러운 느낌의 라벨을 만드는 것이 매장 진열대에서 더욱 눈에 잘 띄는 요인이 되기도 합니다.

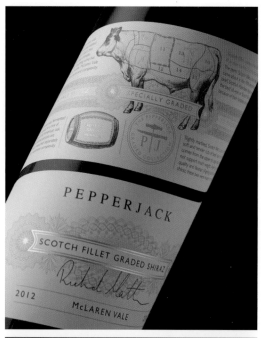

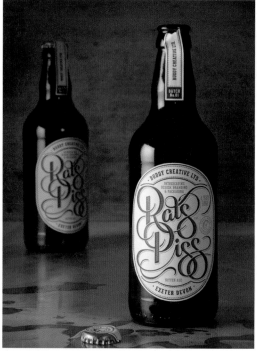

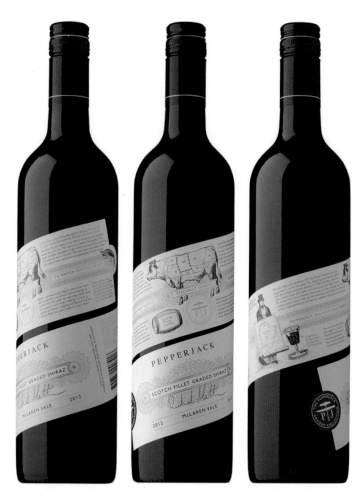

Pepperjack

그동안 사선 각도의 라벨은 'Pepperjack'의 고유 인식과도 같았습니다. 업그레이드된 솔루션이 필요했던 기업은 기존의 라벨 각도를 유지하면서 병을 온전히 감싸는 나선형의 랩-라벨을 개발했습니다. 평면 라벨 디자인에 그쳤던 기존 라벨을 진화시켜 입체 패키지 구조를 활용한 이 디자인은 독특한 형식으로 소비자들의 이목을 끌었습니다.

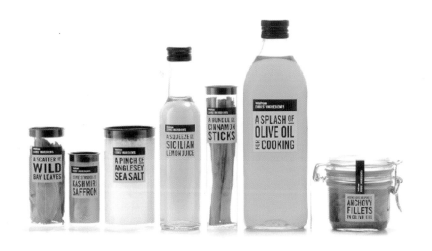

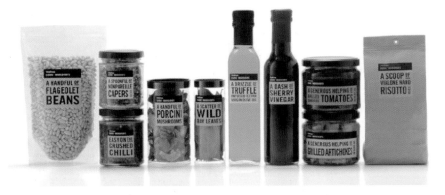

Waitrose: Cooks'Ingredients

Waitrose의 식재료 제품군인 쿡스 인그리디언트(Cook's Ingredient) 제품은 단순히 상품과 포장의 구성을 넘어 감성을 표현하는 타이포그라피 위주의 라벨 디자인으로 주부들에게 큰 인기를 얻었습니다. 허브 라벨의 경우 '쿨 민트는 젤리에만 쓰는 건 아니다.'라는 위트 있는 문구가 적혀 있습니다. 제품 자체를 강조 단순한 디자인과 만족스러운 컬러 팔레트가 특징입니다. 각기 다른 패키지 용기를 사용하면서도 통합된 라벨 디자인만으로 전체적인 디자인 균형과 통일감을 보여줍니다. 새로운 패키지는 매출의 5.1%를 증가시켰고 시장에서의 성과가 중요한 심사 기준이 되는 DBA의 디자인 효과상(Design Effectiveness)을 수상했습니다.

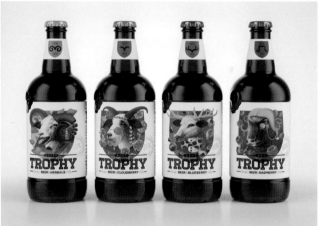

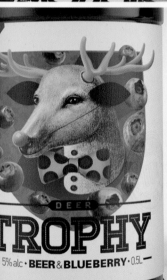

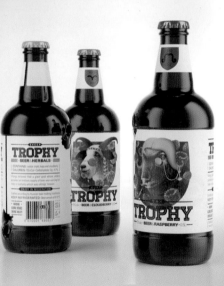

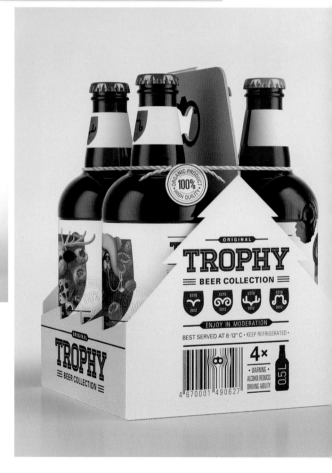

Trophy beer

창의적이고 기발한 라벨 디자인입니다. Trophy beer는 맥주에 대한 기본적 관점을 사냥과 연결시켜 콘
셉트 디자인을 했습니다. 기발한 발상과 강렬하고 원색적인 색상, 독특한 일러스트 도안까지 화려한 라
벨 디자인으로 소비자들의 시선을 완전히 사로잡았습니다.

감각적인 소품의 활용

훌륭한 디자인은 특별한 요소를 가지며 훌륭한 패키지 디자인을 만드는 것은 어렵기만 합니다. 몇몇 디자이너들은 디자인과 장식을 혼돈하여 패키지에 수많은 장식을 추가하는 오류를 범합니다. 포장은 주로 고객 요구에 의해 디자인 생산 과정에서 가장 보수적인 경향을 띕니다. 훌륭한 디자인은 특별한 요소, 즉 이면에 아이디어를 숨기며 진정한 독창성 및 디자인과 관련된 아이디어는 주관을 초월합니다.

　좋은 디자인은 보는 사람의 마음을 사로잡을 뿐만 아니라 그들이 계속 주변에 머물도록 만듭니다. 또한, 소비자를 제품 또는 브랜드와 연결하여 가지고 싶게 하며 구매 후에도 패키지를 기억하게 합니다.

시선을 끄는 포인트로 공략하라

인간의 시각 체계는 끊임없이 주위를 살피면서 집중할 자극을 선별하고 그 외의 자극은 무시하기 때문에 지각은 선택적일 수밖에 없습니다. 자극이 한꺼번에 너무 몰리면 과부하에 걸립니다. 구매자에게 제품 구매의 설득 시간은 7초밖에 안 되지만, 재미있는 스티커나 교묘한 꼬리표로 얼마든지 주위를 끌 수 있습니다. 스티커, 태그Tag, 접지형 팸플릿 등에 마케팅 메시지를 더욱 자세하게 담을 수 있습니다. 이러한 소품들이 제공하는 여유 공간에 제품 정보, 브랜드 메시지, 이벤트 등을 활용할 수도 있습니다. 마케팅 경험의 연장 외에 리본이나 흔히 볼 수 없는 끈 등 장식 요소를 추가하면 패키지 주제도 확장할 수 있습니다.

　'넘치는 것은 모자란 것만 못하다.'라고 합니다. 디자인 부자재를 과용하면 제품의 정체성 혼란을 초래하고 브랜드의 메시지 전달을 방해할 수 있습니다. 소비자들에게 거부감을 줄 수도 있으므로 부자재를 선택할 때는 원가 구조를 잘 따져보고, 생산비용에 크게 부담되지 않는 선에서 사용해야 합니다. 형태와 구조, 수량, 여러 가지 제작 공정에 따라 패키지 비용에 많은 차이가 나타날 수 있기 때문입니다.

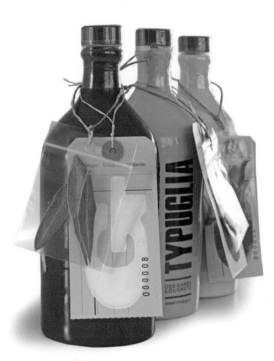

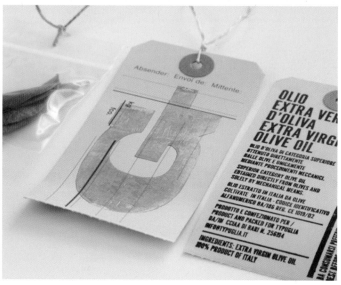

Typuglia

Typuglia는 타이포그라피 마니아와 미식가 의미를 합성해서 만든 브랜드 네임입니다. 패키지의 구성은 재사용이 가능한 상자, 최고 품질 엑스트라 버진 올리브 오일을 담는 우아한 장식 항아리, 문자 모양의 나무 블록(높이 4cm)과 올리브 잎을 담는 작은 비닐주머니입니다. 태그는 오래된 인쇄 기술을 통해 찍은 듯한 스탬프 자국이 있습니다.

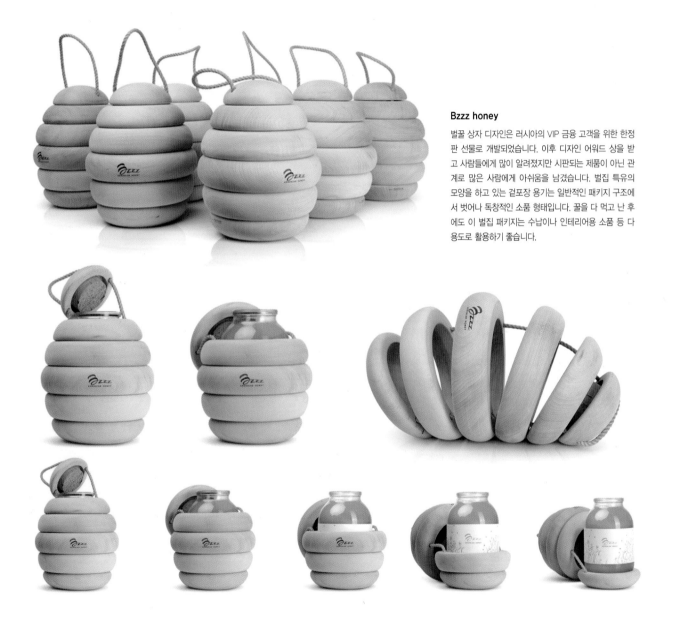

Bzzz honey

벌꿀 상자 디자인은 러시아의 VIP 금융 고객을 위한 한정판 선물로 개발되었습니다. 이후 디자인 어워드 상을 받고 사람들에게 많이 알려졌지만 시판되는 제품이 아닌 관계로 많은 사람에게 아쉬움을 남겼습니다. 벌집 특유의 모양을 하고 있는 겉포장 용기는 일반적인 패키지 구조에서 벗어나 독창적인 소품 형태입니다. 꿀을 다 먹고 난 후에도 이 벌집 패키지는 수납이나 인테리어용 소품 등 다용도로 활용하기 좋습니다.

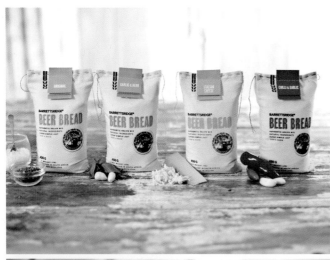

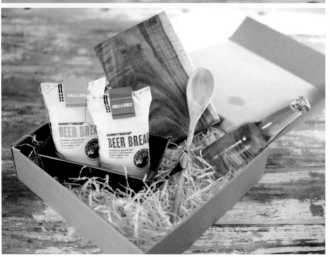

Beer Bread

실제와 같은 모양, 냄새, 맛처럼 자연스러운 것을 표방하는 브랜드입니다. 집에서 사용하는 신선
하고 깨끗하며 몸에 좋은 재료 이미지를 재현하기 위해 몇 가지 디자인 요소를 첨가했습니다. 손
으로 직접 만든 느낌의 주머니와 손으로 직접 바느질한 듯 보이는 재봉선이 그 포인트입니다. 특
히 제품의 정보를 나타내는 인쇄물과 그것을 주머니에 부착시키기 위한 핸드 스티치 부분이 주요
포인트로서 '가정의 따뜻함'을 나타냅니다.

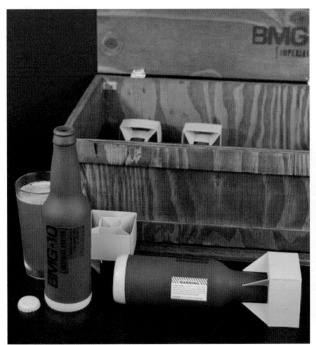

Black Market Goods

재미난 발상에 의해 가상의 '암시장(Black Market)'에서 거래되는 폭탄을 모티브로 병 마개에 포인트 장식을 더해 무시무시한 폭탄 모양의 맥주 패키지를 디자인했습니다. 실제 폭탄 상자와 유사한 형태의 나무 상자 안에 4개의 맥주병이 포함되는 구성입니 다. 남성적인 이미지가 물씬 풍기는 독특한 디자인이지만, 디자이너의 재치 있는 발상 에 의해 기획된 콘셉트 패키지입니다.

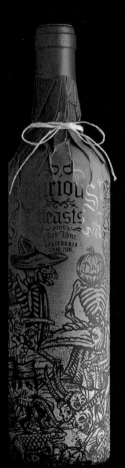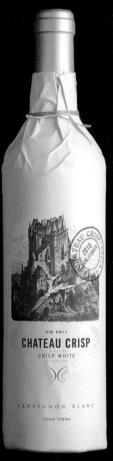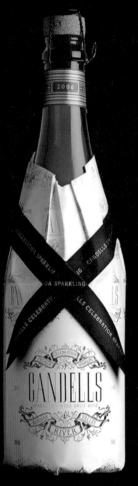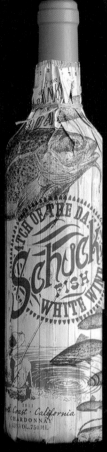

Truett Hurst × Safeway

Stranger & Stranger는 와인메이커 Truett Hurst와 소매상 Safeway와 함께 혁신적이고 진취적인 방법으로 패키지 디자인을 개선하고
자 했습니다. 종이 소품을 이용하여 와인 랩을 꾸미고 한층 더 입체적으로 디테일을 살렸습니다. 패키지 하나하나 서로 다른 매력으로
수집 욕구까지 불러일으킵니다.

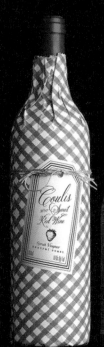
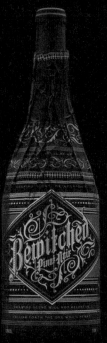
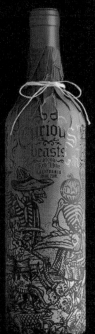

패키지 디자인

PACKAGE DESIGN

PLANNING
·
MARKETING
·
DESIGN
·
IMPLEMENT
·
TRANSPORTATION & DISPLAY

05

RULE

좋아 보이는 디자인을 분석하라

좋아 보이는 패키지 디자인을 위해서는 먼저 제품에 대한 생산자의 의도를 충분히 듣고, 제품의 성격과 특징, 제조 및 판매 방법 등을 잘 이해해야 합니다. 패키지의 목적을 확인하고, 제품에 대한 소비자의 기호, 경제 능력, 점두에 놓인 경우의 조건, 다른 종류의 제품 디자인 등에 대하여 충분한 조사와 연구를 한 다음 색, 재료, 형태, 기능, 로고 마크, 상품명, 표기 방법 등 구체적으로 레이아웃하여 디자인을 완성합니다.

앞서 소개한 패키지 디자인 노하우를 바탕으로 좋은 평가를 얻는 패키지 디자인 사례를 살펴봅니다.

STRETCH ISLAND
FRUIT CHEWS

Stretch Island Fruit Company는 여러 가지 과일 간식 라인을 보유하고 있는 식품 회사입니다. 과일이라는 천연 재료를 부각시켜 건강한 이미지와 재미있는 그래픽 요소를 더해 어른과 아이 모두에게 참신함을 전달합니다. 가위로 거칠게 오려낸 것 같은 과일 일러스트와 미로 같은 포도송이, 가로 세로 낱말 퍼즐 형태의 재미 요소가 가미된 체리 일러스트가 매우 흥미롭게 느껴집니다. 분필의 거친 터치감이 살아있는 타이포그라피도 기존의 정형화된 느낌에서 탈피하여 좀 더 자유롭고 독특한 느낌을 줍니다.

DESIGN Ptarmak, Inc.
COUNTRY USA

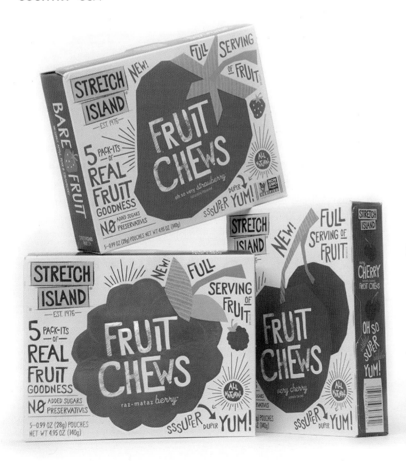

FOOD

MONSIEUR MOUSTACHE

Studio Chapeaux는 재치 있고 재기발랄한 카피라이팅과 감각적인 패키지 디자인을 통해 자칫 올드하게 느낄 수 있는 조미료 브랜드 이미지를 현대적으로 표현하는데 성공했습니다. 특히 제품의 종류와 라인을 구분하는데 있어 색이나 타이포그라피 등 일반적인 디자인 요소를 활용한 것이 아니라 각자 다른 콧수염 모양을 겨자(머스터드) 맛의 차이와 연관시켜 표현한 것이 매우 흥미롭습니다. 여기에 더해진 재미있는 카피를 읽으면 마치 '콧수염 머스터드 씨'를 앞에 두고 이야기 나누는 것 같은 착각마저 들게 해 제품을 고르는 재미는 배가 됩니다.

DESIGN Studio Chapeaux
COUNTRY Germany

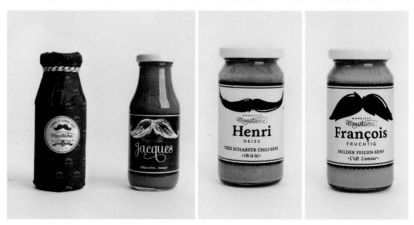

AMADO BY HYATT

하얏트의 'Amado'는 멕시코 장인이 전통적으로 고수해 온 지역 특유의 맛과 특색을 담은 전문 베이커리, 캔디 부티크 브랜드입니다. 하얏트는 호텔 로비에 새로운 베이커리 부티크를 위해 패키지 및 브랜드 디자인을 의뢰했습니다. 그는 브랜드 네임에는 멕시코인의 창의적인 성향과 본질을, 디자인에는 독창적인 브랜드 이미지가 표현될 수 있도록 고심했습니다. 그 결과 Amado Nervo의 시에 담긴 로맨틱하고 클래식한 정신과 멕시코 건축가 Luis Barragán의 모던 스타일을 담아 'Amado'가 탄생했습니다. 모더니즘을 대비하는 격조 높은 전통 빵집의 브랜드를 탄생시켰으며 전형적인 멕시코 전통 스타일이라는 진부함에 빠지지 않도록 감각적인 비비드 컬러를 사용했습니다. 현대적인 인쇄 후가공법을 활용하여 정교하면서도 절제된, 완성도 높은 패키지 디자인을 완성했습니다.

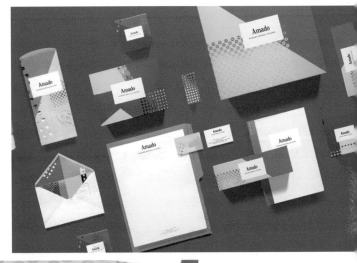

DESIGN Anagrama
COUNTRY Mexico

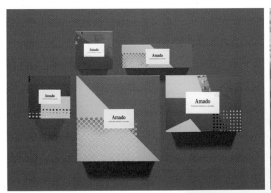

HELIOS

Helios는 1969년부터 시작된 유기농, 친환경 제품으로 노르웨이 사람들에게 널리 알려진 브랜드입니다. 전통적으로 유기농 제품을 취급하는 전문 상점을 통해서만 판매되고 있었으며 일반 소매 고객을 대상으로 브랜드 포지셔닝을 새롭게 넓히면서 패키지 디자인을 리뉴얼하였습니다. 브랜드 네임은 인지도와 충성도가 높았기 때문에 기존 고객을 유지하기 위해 그대로 유지되었습니다. 대신 로고를 새롭게 디자인하고, 디스플레이를 고려한 디자인 레이아웃을 재정비하였습니다.

'태양의 신'이라는 브랜드 네임에 걸맞게 모든 패키지에는 강력하고 주목성 높은 로고가 전면에 디자인되어 매장에서 쉽게 눈에 띄는 효과가 있습니다. 또한, 제품 라인별로 특유의 패턴을 개발하여 적용하였습니다. 패턴은 주로 자연 친화적인 제품 성격을 반영하는 나뭇잎과 씨앗 모양으로 디자인하고, 신선한 느낌을 주는 원색은 패키지를 현대적인 느낌으로 재탄생시켰습니다.

Helios는 제품 품질과 수준 높은 원료에 많은 노력을 기울이는 것으로 잘 알려져 있습니다. 따라서 가능하면 모든 제품의 성분은 패키지에 잘 보이도록 표시했습니다. 정직한 제품 성분 표시는 오랜 시간 고객과의 신뢰를 유지할 수 있었던 비결 중 하나라 여겼습니다. 이러한 제품 정보가 패키지 디자인에서 쉽게 인식되어야 하는 점을 중요하게 고려했습니다.

DESIGN Uniform
COUNTRY Norway

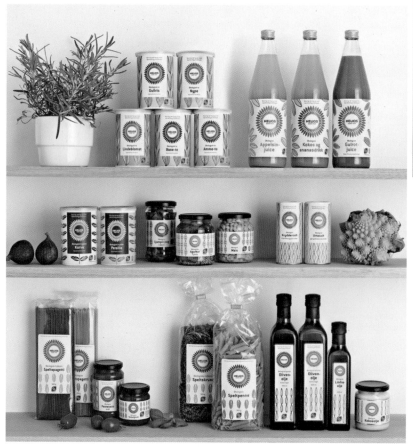

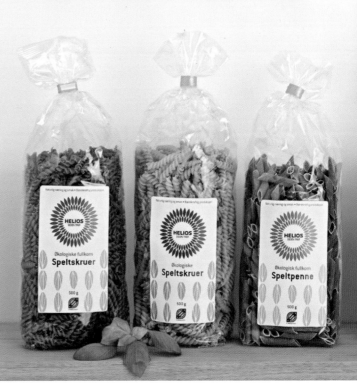

패키지 디자인

FOOD

BILLANTE

CONSERVAS Billante는 환경을 존중하고 보호하는 것만이 그로부터 좋은 품질의 재료를 얻을 수 있는 유일한 방법이라고 여기며 140년 이상의 역사와 전통을 가지고 있습니다. 이러한 기업 정신이 디자인에도 그대로 투영되듯 패키지 색은 자연스러운 파스텔 색감을 사용하였고, 제품 라인별로 일정한 톤을 유지하며 색 변화로 통일감을 주었습니다. 또한, 과장되지 않고 사실적으로 묘사된 일러스트는 정직한 느낌을 주고 신뢰감을 형성해 자연 친화적인 기업 가치를 나타냅니다. 지역 어업과 해안의 전통 문화를 생각하는 기업의 생산 제품답게 고급스럽고 차분한 느낌을 주는 패키지 디자인입니다.

DESIGN Fammilia
COUNTRY Spain

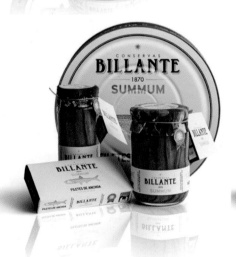

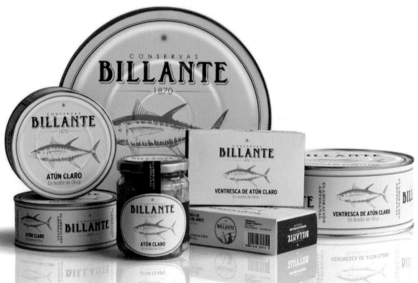

GALÅVOLDEN GÅRD

노르웨이 'Røros'에서 아름다운 산간지역에 자리 잡고 있는 Galåvolden Gård 농장의 새로운 제품 패키지 디자인입니다. Galåvolden Gård는 계란, 얼음, 제과류 및 육류 제품과 같은 식품을 폭넓게 제공하고 있습니다. 자신들이 사용하는 전통적인 재료와 다른 지역 재료를 사용하여 조리법에 흥미롭고 놀라운 변화를 추구하는 회사입니다. 혁신적인 제품 판매를 위해 쾌활한 스칸디나비아식 디자인을 이용하여 창의적이고 다채로운 패키지 디자인을 완성하였습니다. 흥미로운 디자인으로 브랜드 개성을 구축하여 평범한 농장 음식에 대해 알려주는 도발적인 프로필을 만들었습니다.

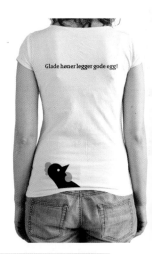

DESIGN Form Til Fjells
COUNTRY Norway

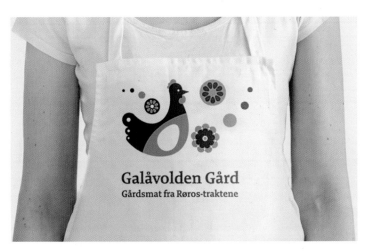

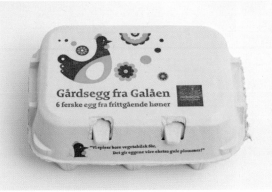

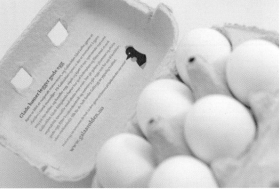

LA VITTORIA

해마다 퀘벡 도시 사업단은 지역 사회 단체와 협업하여 국제적으로 유명한 요리사 팀을 초빙해서 다양한 자선 행사와 함께 미식 이벤트를 열곤 합니다. 2013 에디션의 경우 테마를 '뿌리'로 정하여 미식 행사를 진행하였습니다. 이는 퀘벡의 토양에 프랑스 유산과 '지상에서 야채로의 회귀'라는 주제에서 영감을 얻었다고 합니다. 행사 전반에 사용된 패키지와 인쇄물들은 고급스러운 갈색과 싱그러운 초록색이 주를 이루었습니다. 두 가지의 주요색 조합이 마치 대지와 채소의 주제를 대변하는 듯 고급스럽게 결합되어 행사의 품격을 더욱 높여주었습니다.

DESIGN lg2boutique
COUNTRY Canada

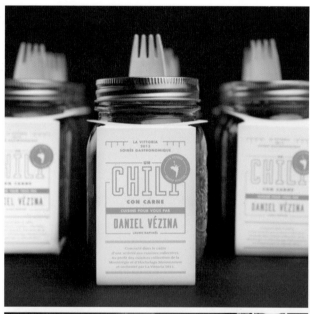

FOOD

PANINO ORGANIC RICE

Panino의 유기농 쌀 패키지에는 Banyuwangi 전경을 묘사한 일러스트가 전면에 들어가 패키지 디자인에 미적인 효과를 주었습니다. 모노톤의 세밀한 라인 일러스트는 매우 감각적이고, 차별화된 디자인을 만드는 데 쉽게 작용하였습니다. 또한, 세밀하게 묘사된 일러스트는 디자인 완성도까지 높이는 작용을 합니다. 더욱 흥미로운 점은 일러스트의 내용입니다. 단순히 Banyuwangi 전경을 묘사한 일러스트처럼 보이지만, 그 안에는 Panino가 인도네시아, Banyuwangi의 가장 좋은 농지 중에서 쌀을 재배하고 이렇게 생산된 고품질 유기농 쌀을 지역 농민과 함께 경작하여 원활하게 추수할 수 있는 유기적인 구조를 가진다는 의미가 담겨 있습니다.

Sciencewerk에 의해 디자인된 파우치는 전반적으로 현대적인 느낌을 가집니다. 지기 구조의 모양이 사각형의 각진 형상이기 때문인 것으로 보입니다. 자칫 너무 딱딱한 느낌을 줄 수 있는 지기 구조에 일러스트가 어우러져 거부감 없이 따뜻한 느낌으로 완화되었습니다. 쌀의 종류에 따라 테마 색을 적용하여 직사각형의 컬러 코드를 만들어 라벨화한 점은 매우 단순한 방법으로 효율적인 패키지 시리즈를 제작할 수 있었던 좋은 아이디어입니다.

DESIGN Sciencewerk
SKETCH Erwan Priyadi
ILLUSTRATION Roby Dwi Antono
COUNTRY Indonesia

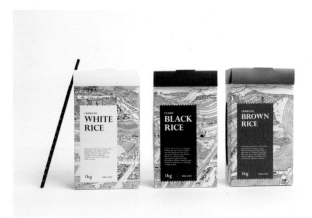
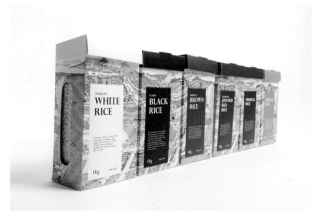

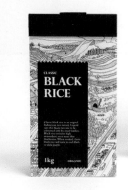

BE TRUE

스무디는 러시아 소비자들에게 아직 생소한 제품군입니다. 따라서 스무디의 대상층은 광범위하지 않으며 부유하고 활동적인 젊은 여성으로 두고 이러한 여성 소비자들의 마음을 움직일 수 있는 특별한 패키지 디자인이 필요했습니다. 스무디를 사먹는 여성들이 제품을 구입할 때마다 마치 공주가 된 듯한 기분이 들도록 하는 아이디어로 'Be True' 패키지를 디자인했습니다. 최고의 건강 음료를 그녀가 원할 때마다 공주가 되어 마시는 느낌을 받을 수 있도록 이러한 메시지를 왕관 이미지로 형상화하여 새로운 브랜드 심벌로 디자인했습니다.

라벨 디자인 역시 여성 고객들이 좋아할 만큼 아기자기합니다. 과일 나무 형상의 일러스트 이미지에 중요 인포그래픽을 더해 깔끔한 디자인을 완성했습니다. 또한 새로운 병 모양은 인체 공학적이며 제품을 보다 특별하게 만듭니다.

DESIGN STUDIOIN
COUNTRY Russia

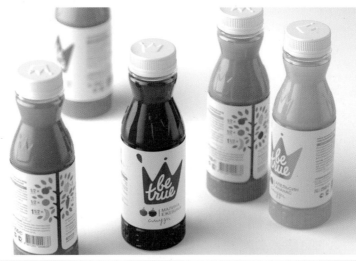

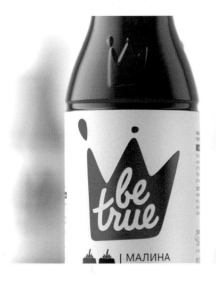

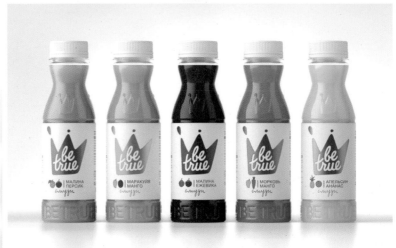

DRINK

MALLARD TEA ROOMS

Mallard Tea Rooms는 너츠 포드의 가게와 찻집에서 잎 차를 판매하는 차 전문 회사입니다. 패키지 디자인은 영국의 디자이너 Sarah Walsh의 작품으로, 다양한 패턴을 이용하여 브랜드 이미지를 형상화하고 정립했습니다. 콜라주 작품을 보듯 다채롭고 독창적인 느낌을 전합니다. 영국 문화 이미지와 아이덴티티를 아름답게 표현한 패키지 디자인입니다.

DESIGN Sarah Walsh/Brahm
COUNTRY USA

DRINK

BORIS ICE TEA

Boris는 퀘벡 지역을 기반으로 한 양조자 Brasserie Licorne의 과일 음료와 맥주 브랜드입니다. Boris에서는 최근 신제품인 레몬, 복숭아 알코올 아이스티 패키지 디자인을 선보였습니다. 과일 모양 캐릭터, 그래피티를 연상케 하는 스프레이 페인트, 길쭉한 모양의 타이포그라피와 단순하면서도 눈에 띄는 원색. 절대 어우러질 것 같지 않은 이러한 요소들이 섞여 기막히게도 현대적인 느낌을 줍니다.

클래식한 중절모자에 기묘한 구상의 바깥쪽으로 향한 눈, 단정한 콧수염의 레몬 캐릭터. 매끄러운 느낌의 커다란 머리와 작은 얼굴에 큰 눈을 가진 복숭아 캐릭터. 언뜻 보기에는 두 가지 캐릭터 사이에서 형태의 일관성을 찾아볼 수 없지만, 스프레이를 뿌린 것 같은 스탠실 기법의 표현 방식이 통일감을 부여합니다. 네온의 노란색과 주황은 자신감 넘치고, 역동적이며, 발랄한 도시의 거리 에너지를 잘 표현합니다.

DESIGN lg2boutique
COUNTRY Canada

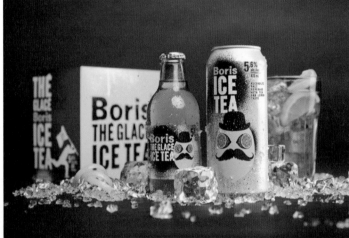
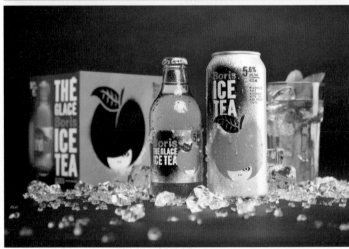
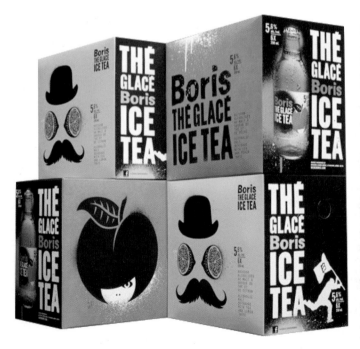

DRINK

NOIRE COFFEE

커피 리큐어를 위한 개인 프로젝트로, 영화에서 영감을 받아 미스터리한 신비감과 관능미를 최대한 전달하고자 디자인했습니다. 빛과 어둠이라는 간단한 대비를 이용하여 반 추상적인 이미지로 표현했습니다. 강철느낌이 드는 모노톤 색감과 군더더기 없이 정돈된 벡터 일러스트는 차갑지만 도시적이고 모던한 느낌을 증폭시킵니다.

DESIGN Oscar Guerrero Cañizares
COUNTRY Colombia

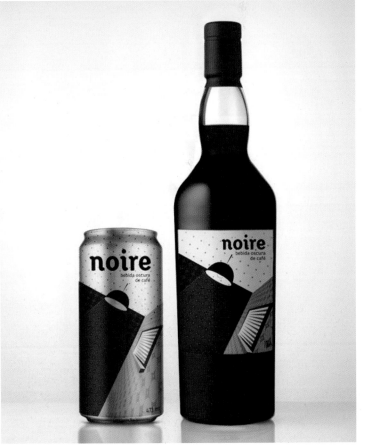

PANON

Peter Gregson Studio는 PANON, BIOPANON이라는 유기농 우유, 요구르트, 발효 음료의 새로운 유제품 브랜드 패키지 및 브랜드 아이덴티티를 디자인했습니다. 이들의 디자인에서 가장 눈여겨 볼 점은 디자인과 전통 사이에서 가장 기본이 되는 요소를 발견하기 위해 고심한 흔적입니다. 전통 자수에서 얻은 영감을 간단한 그래픽 패턴을 기반의 아이덴티티로 디자인하여 간결하지만 단순하지 않고, 전통적이지만 세련된 느낌을 줍니다.

DESIGN Peter Gregson Studio
COUNTRY Canada

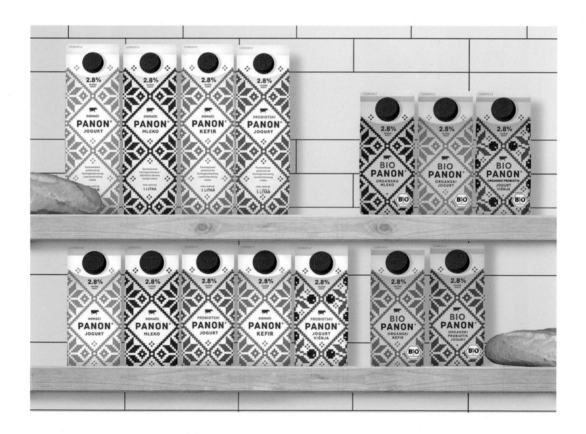

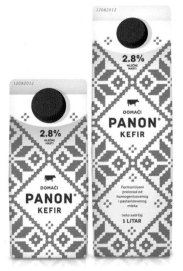

OATLY

Oatly는 귀리를 이용한 채식과 음료를 지속적으로 만들어 온 스웨덴의 제조업체입니다. 완전 자연식품으로써 채식주의자들과 지구 환경에 전혀 해를 끼치지 않는 식품들을 효과적으로 홍보하기 위해 패키지 자체에 브랜드 특성과 장점을 노출하여 자체 광고 효과를 내는 패키징 시스템을 개발했습니다. 따라서 제품의 태그 라인을 감각적으로 디자인하여 광고 홍보 수단으로 활용하였습니다. '깨끗한' 제품에 관한 특·장점과 건강 음료에 대해 정직과 신뢰를 바탕으로 만든다는 자신감, 앞으로의 가능성 등 스웨덴어를 사용하여 더욱 친숙하게 느끼도록 디자인한 것이 특징입니다.

손 글씨와 손 그림 등의 활용은 소비자들이 좀 더 편안하게 제품을 대할 수 있도록 하는 요인입니다. 전체적으로 가벼운 느낌의 색을 사용하였지만 채도를 조금 낮추어 안정감 있고 편안한 느낌을 감각적으로 나타냈습니다.

DESIGN Forsman & Bodenfors
COPYWRITER Martin Ringqvist,
John Schoolcraft
COUNTRY Colombia

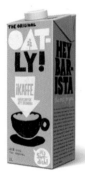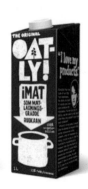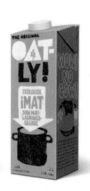

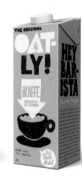

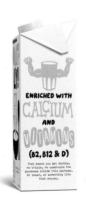
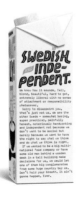
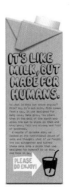
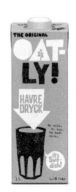
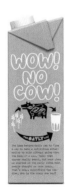

A24+ SILENCE WATER

종종 자신의 말이 채 끝나기도 전에 누군가가 끼어들어 말을 끊는 경험을 한 적이 있을 것입니다. A24+ Silence Water는 이러한 중단의 관행에서 영감을 얻어 만든 제품입니다. 실제로 그리스에서는 'Silence Water'라는 말을 이따금 사용하는데 그리스 신화에서 유래된 것이며 이야기에 반응이 없거나 정적이 흐르는 경우에 "침묵의 물을 마셨나요?"라고 묻는다고 합니다. 침묵의 시간을 상징하는 문자 A와 한 모금 당 침묵의 효과가 유지되는 시간 24초를 조합하여 탄생한 'A24+'라는 제품명을 만들었습니다. A24+ Silence Water는 플라스틱 용기가 아닌 유리병에 디자인해 매우 단순하지만 고급스러운 느낌이며 한 팩에 125ml 네 병을 포함하는 구성입니다.

DESIGN Chris Trivizas
COUNTRY Greece

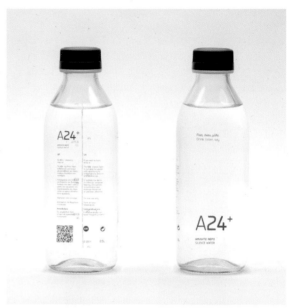

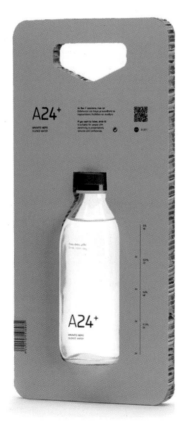

TANNIC VOLCANIC MINERAL WATER

Volcanic Mineral Water는 프리미엄 이미지를 유지하고, 새로운 디자인에 Tannic 이미지를 연상시키는 요소 넣으며, 일반 브랜드보다 독창적인 디자인 조건을 형식과 재질 변화로 풀어냈습니다. 다른 브랜드와 다른 1리터의 유리병과 250ml의 페트병으로 구성했습니다. 서로 다른 재질과 형식을 동일한 그래픽 이미지 라벨을 부착하여 통일감을 주었습니다.

디자인 아이디어는 산 이미지를 통해 '화산'이라는 이미지를 연상케 했습니다. 겹쳐진 산의 이미지와 깊이 있는 색이 시각적인 입체감을 느끼게 합니다. 물의 순도는 항상 파란색으로 표시되어야 한다는 고정관념에서 벗어나 화이트, 블랙과 골드를 이용하여 고급스럽고 간결하게 표현했습니다. 또한 라벨 디자인은 실루엣 너머로 보이는 투명한 여백을 자유자재로 활용했습니다.

DESIGN Bel Diví(Tannic Inhouse Art Director)
COUNTRY Spain

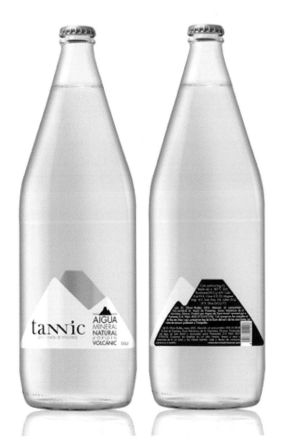

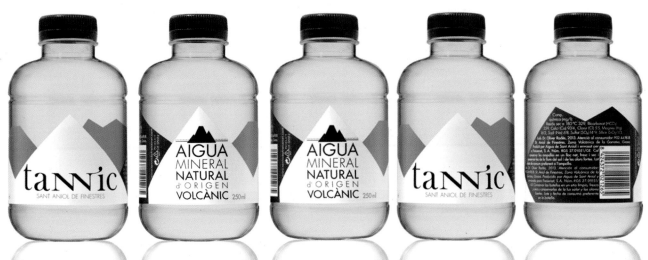

DRINK
CHRISTMAS TEA

Mint 사는 '사랑하는 사람과 함께하기'를 주제로 크리스마스 연휴 동안 진정한 의미의 크리스마스를 장려하기 위해 사랑하는 사람과 뜨거운 음료를 함께 나누어 먹자는 취지에서 아이디어 상품을 기획하였습니다. 따뜻한 차는 겨울에 가장 많이 마시는 음료이므로 생활에 보편화된 티백을 이용하여 모두가 크리스마스 차에 대한 대안 아이디어로 시작해서 포장 디자인에 반영했습니다. 크리스마스트리를 연상시키는 티백의 태그와 흰색 상자는 설원 위의 트리를 연상시킵니다. 주제에 어울리는 사진은 이러한 개념이 작동하는 방법을 보여줍니다.

DESIGN Mint
COUNTRY Serbia

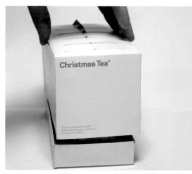

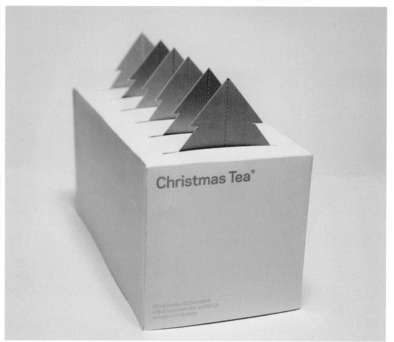

TO BAZAKI

'To BAZAKI'는 그리스어로 'The JAR'를 의미하며, 여기서는 아테네에 위치한 주스 바의 브랜드 네임을 말합니다. 5단계의 해독 영양 주스를 기획하여 판매하고 있으며, 주스 바는 검은색 알루미늄 캡을 얹어 개별 크기의 유리 병에 포장되어 있습니다. 병에는 제품의 장점에 대한 간략한 설명과 함께 주스 상자에는 'B' 로고가 인쇄되어 있습니다.

디자인 아이덴티티 및 패키지는 분명 단순하지만 독창적이고, 독특한 아이디어에 기초합니다. 가장 인상 깊은 것은 심벌인 브랜드 네임의 첫 글자 'B'입니다. 타이포그라피는 현대적인 첫 인상과 다르게 주스가 담겨있는 항아리 병의 형태를 형상화한 점이 감성적입니다.

DESIGN George Probonas
COUNTRY Greece

HUDSON MADE WORKER'S SOAP

일반적으로 갈색의 옅은 담배향이 나는 비누를 쉽게 이해하지 못할 것입니다. 하지만, 주로 거친 일을 하는 사람이라면 여성스럽고 코끝을 자극하는 향의 비누보다는 견고한 느낌의 비누를 더 선호할지도 모릅니다. Worker's Soap는 삼나무와 혼합한 풍부한 담배 오일 향이 첨가되어 견고한 향기를 내뿜으며 열심히 일하는 사람들을 위해 만들어졌습니다. 코코넛, 호호바, 삼씨와 비타민 E 오일이 첨가되어 피부에 풍부한 수분을 공급하고 뛰어난 스크럽 효과의 비누로 알려져 있습니다.

이 제품의 패키지는 일일이 수작업으로 만들어지는데 제품은 모두 개별 포장하며, 손으로 감싼 후 리드 씰을 연결하여 끈으로 묶습니다. 각각의 비누 패키지 디자인은 매우 안정감 있고 독특한 느낌을 줍니다. 검은색 재생 용지는 볼륨감을 한층 풍부하게 하며, 전통적인 인쇄기법을 이용한 활자 인쇄술은 패키지에서 중후한 기품이 느껴집니다. 타이포그라피 자체는 현대의 모던함과 19세기 전통적인 디자인이 균형 있게 조화된 결과물입니다. 단순한 로고 디자인은 신뢰성의 표현이며, 세리프와 산세리프 서체의 혼합은 일반적인 19세기 인쇄상의 관행을 반영합니다. 또한, 로고 'NY, USA'는 점점 세계화되어가는 시장에서 장소와 지역에 대한 정확한 브랜드 감각을 보여줍니다.

DESIGN Hovard Design
COUNTRY United States

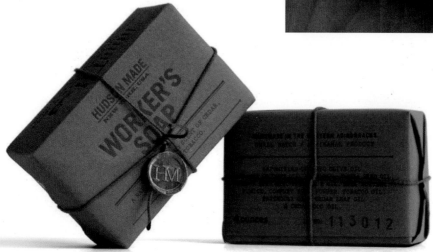

COSMETIC

EAU DE ESPAÑA

Eau de España는 스페인의 'Happy Packaging and Postcard' 프로젝트입니다. 디자인을 촉진하기 위해 제작된 스페인 기념품 향수로 두 가지 버전의 향수 듀오입니다. 하나는 여성, 나머지 하나는 남성을 위한 향수입니다. 패키지에는 푸른 투우사 복장을 한 당당한 세뇨르와 빨간색 전통의상을 입고 플라멩코 춤을 추는 세뇨리타를 묘사했습니다. 1930년대 이전의 타이포그라피와 스페인의 상징 붉은 카네이션을 활용하는 등 스페인 지역 요소를 활용하여 본질을 표현하기 위해 노력한 흔적을 엿볼 수 있습니다. 용기 안에는 행복과 스페인의 태양과 같은 색상 대비가 혼합된 고급스러운 향기 50ml가 담겨 있습니다.

DESIGN Tatabi Studio
COUNTRY Spain

COSMETIC

APOTHECARY

Apothecary는 100% 유기농 미용 브랜드입니다. 향기가 나는 하드커버의 작은 책 콘셉트는 기발한 아이디어입니다. 각각의 향수 비누는 소형의 하드커버 책 표지에 싸여 담기고, 하드커버 표지는 고급스러운 색감의 벽지 재질로 이루어져 있습니다. 동식물이 그려진 일러스트 벽지는 펜으로 그려진 세밀화로 자연주의 느낌이 납니다. 여기에 그치지 않고 가로형의 띠지 라벨이 더해져 보다 세련되고 현대적인 느낌을 줍니다. 마지막으로 세로형의 검은색 고무줄 끈은 제품을 안전하게 고정하는 역할과 동시에 패키지 완성도를 한층 더 높여줍니다.

DESIGN The6th Creative Studio
COUNTRY Italy

CHA TZU TANG

대만의 젊은 판화가 Shiu, Ruei J.는 Victor Design과 손잡고 자연과 인간의 조화를 추구하는 회사 Cha Tzu Tang의 모든 제품 디자인에 참여했습니다. Shiu는 대지와 단풍, 그리고 야생 동물 등 세상의 생명체들 간 유기적 관계를 그림으로 표현했습니다. 전통적인 흑백 인쇄 기법과 복합 재료의 사용은 제품의 질감을 더했고, 패키지 콘셉트인 '자연과 인간의 조화, 현대와 전통 사고의 균형'이 잘 나타납니다.

선구적인 녹색 브랜드 Cha Tzu Tang는 자연과 생명의 진정한 조화, 자연과 인간 사이의 균형을 찾고 지구에 순응하며 살길 바란다는 의미를 패키지에 담고자 했습니다. 동시에 자신들의 아로마 제품이 일상 속도를 늦추고 자연주의 생활 습관을 유지하도록 하는데 효과가 있다는 것을 나타냈습니다.

DESIGN Victor Design
COUNTRY Taiwan

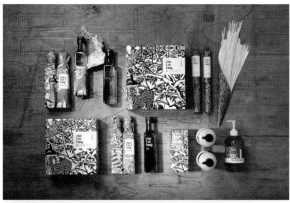
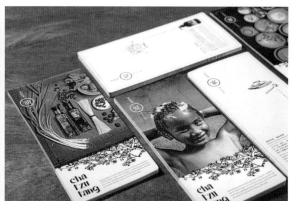
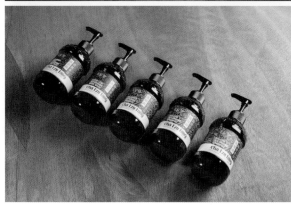
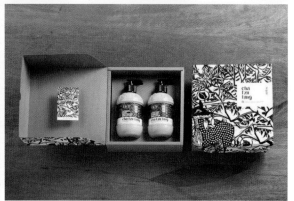

COSMETIC

AROMAX ESSENTIAL OIL
GIFT PACK

Aromax의 아로마 에센셜 오일 패키지는 생일 또는 크리스마스 등 기념일에 사용할 수 있는 선물 세트입니다. 자연적이며 매력적이고 우아한 아이덴티티를 반영하여 디자인했습니다.

제품이 안전하게 보호되도록 완충 효과가 뛰어난 합판지가 내장재로 사용되었고, 겉포장은 슬라이딩 커버 케이스로 구성되었습니다. 합판지의 단면을 그대로 노출한 것이 오히려 독창적으로 보입니다. 옆면에 작은 홈을 만들어 커버 케이스 위로 리본을 묶었는데, 이는 패키지를 안전하게 고정하는 동시에 선물 포장의 느낌을 줍니다.

DESIGN Zenurdel and Réka Darvas
COUNTRY Hungary

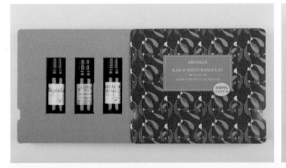

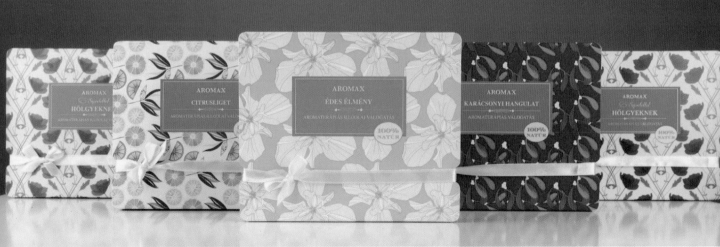

COSMETIC

COCA COLA
LE PERFUME(CONCEPT)

포브스지 선정 애플, 마이크로소프트 사에 이은 전 세계 브랜드 가치 3위의 기업 코카콜라. '전 세계적으로 가장 많은 사랑과 미움을 받고 있는 이 마법의 음료가 향수로 다시 태어난다면?'이라는 물음에서 디자인이 시작되었습니다.

그 어떤 브랜드, 제품보다도 코카콜라가 가지고 있는 상징적인 이미지와 대중성을 프랑스의 세련되고 섬세한 감성으로 풀어보면 재미있지 않을까 하고 생각했습니다. 제품 라인은 매우 깔끔한 느낌으로 코카콜라 특유의 고전적인 외형을 유지하면서도 단아한 향수병의 아름다움을 디자인했습니다.

DESIGN Wonchan Lee
COUNTRY South Korea

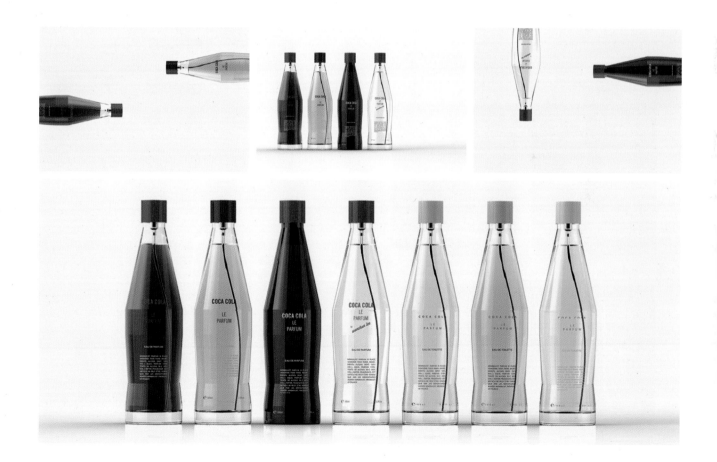

DAILY SUPPLIES

BELCO

BELCO의 네 개 제품 리뉴얼 디자인입니다. 제품 이미지를 현재 트렌드에 맞게 업데이트 할 필요가 있었기 때문에 판매자와 구매자 모두에게 보다 쉽게 인식되도록, 현대적인 디 자인과 컬러 통합 시스템을 만들었습니다. 특히 가장 눈에 띄는 부분은 깜찍한 디자인의 자체 아이코노그래피(Iconography)를 개발하여 보조 언어 수단으로 활용한 점입니다. 긴 문장을 이용하여 용도와 제품 특성을 설명하는 대신 한 눈에 알아볼 수 있는 기능성 아이 콘을 사용하여 심미적인 면과 실용적인 면 모두를 만족시켰습니다.

DESIGN Atolón de Mororoa
COUNTRY Uruguay

RE-WINE CLASSIC

Re-Wine Classic은 와인병에 대한 창조적인 친환경 솔루션입니다. 용도 변경이라는 전형적인 재활용 방식을 이용하여 빈 와인병을 세련되고 에너지 효율적인 LED 데스크 램프로 재탄생시켰습니다. 100% 재활용 소재로 만들어져 매립 폐기물의 양을 획기적으로 줄일 수 있습니다. 패키지 소재는 혁신적인 POLLIBER™를 이용하여 만들어졌습니다. POLLIBER™는 부분적 생분해 성질을 띠며 자연 친화적인 소재입니다. 내구성도 높아 와인이 파손되거나 유실되는 것을 예방하는 데 도움이 됩니다. 또한, 케이스가 서로 연동할 수 있도록 만들어진 다용도 포장 솔루션이므로 제품을 활용하여 아트월과 같은 인테리어용 빌딩 블록이나 맞춤형 디자인 가구를 만들 수도 있습니다.

Miniwiz가 CES 2012 혁신 디자인 및 엔지니어링 상을 수상한 제품 'Re-Wine'를 단순화한 버전으로 제품 라인에 고급스러운 색을 더하고 세련된 디자인의 선물용 카드를 추가하여 업그레이드시켰습니다.

DESIGN Miniwiz
COUNTRY Taiwan

PANTONE DESIGN SYSTEM

팬톤은 일반적으로 그래픽 디자이너가 일관성을 위해 사용하는 컬러 매칭 시스템입니다. 팬톤은 자신만의 고유한 디자인 스타일을 앞세워 패션과 생활 전반에 걸쳐 지속적으로 디자인 트렌드를 선도하고 있습니다. 프로모션 제품과 참신한 콜라보레이션 컬렉션들을 통해 끊임없이 브랜드 영역을 확장하고 마니아층을 견고히 다지고 있습니다. 색에 관한 독보적인 인지도와 계속된 연구를 통해 소비자 영역을 넓혀가고 있습니다.

DESIGN Samy Halim
COUNTRY France

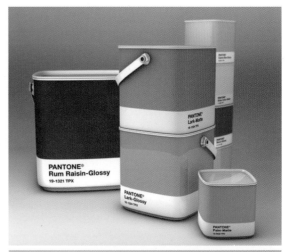

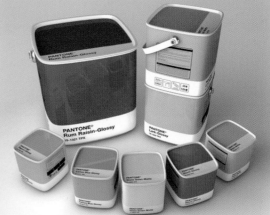

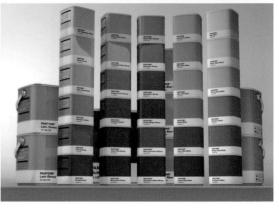

패키지 디자인

THE PAPER SKIN
LEICA X2 EDITION FEDRIGONI

Leica X2 Edition 'Fedrigoni'는 25 카메라의 한정판 시리즈로 제작되었습니다. 반짝이는 Fedrigoni 용지는 'Constellation Jade' 카메라의 전통적인 가죽 트림을 대체하고 제품의 일부가 되었습니다. 카메라 외관 재질로 채택되기까지 16단계의 까다로운 테스트 공정을 성공적으로 통과했다고 합니다. 영하 40~70°에 이르기까지 급속하거나 느린 온도 변화를 모두 견뎌내고, 마모 및 아세톤 저항 능력 테스트에서 뛰어난 결과를 달성하였습니다. 심지어 최고의 가죽 품종과 모든 테스트가 동등하게 나왔습니다.

정교하고 세련된 Paper Skin 패키지는 독창적인 이미지로 Leica 카메라의 고유한 브랜드 이미지를 좀 더 인상 깊게 부각시켰다는 찬사를 받았습니다. 타이포그라피와 그래픽 디자인에서 항상 선각자 역할을 했던 Fedrigoni의 125년 역사의 개척 정신은 결국 16겹의 종이를 이용하여 또 한 번 화제를 불러일으켰습니다.

DESIGN Samy Halim
COUNTRY France

CHILDREN PRODUCTS

ACNE JR

스웨덴의 장난감 회사 Acne JR는 새로운 제품 라인을 선보였습니다. 현대적인 디자인 전통적인 장난감, 대중적인 의류 브랜드로 잘 알려졌으며 제품을 출시함과 동시에 인터넷 쇼핑몰을 함께 열었습니다. 웹사이트는 Netbaby라 불리는 어린 소비자층에게도 창의적인 감성을 전달하며 도움을 줬습니다. Netbaby들은 인터넷을 통해 모든 면에서 앞서나가며, Acne는 꾸준한 혁신과 여러 가지 흥미로운 프로젝트 개발을 통해 Netbaby들의 부족한 감성을 채워줄 수 있도록 노력하고 있습니다.

패션 의류 회사답게 모든 제품과 패키지 디자인은 매우 감각적입니다. 전반적으로 절제된 색상과 단순한 주머니 형태의 패키지 디자인은 시크한 의류 패키지 느낌을 주기도 합니다. 또한, 어린 아이들을 위한 엔터테인먼트에서 나아가 성인을 위한 장식품 개념의 장난감 시리즈도 함께 제공합니다.

DESIGN Acne JR
COUNTRY Sweden

패키지 디자인

THE KINGDOM ANIMALIA

The Kingdom Animalia는 나무로 만들어진 동물 시리즈입니다. 브루클린 기반의 Enormous Champion에 의해 디자인되었으며, 지속적으로 수확할 수 있는 단풍나무와 무독성 페인트를 이용하였고, 오프셋 인쇄처리된 패키지 상자는 재활용 판지를 사용했습니다. 수려한 디자인과 환경 의식의 완벽한 조합으로 15개의 서로다른 동물로 구성되어 있습니다. 모든 제품 공정은 미국에서 이루어졌으며 레이저를 이용해 모양을 절단하고 직접 수작업 공정을 통해 마감이 이루어지는 고품질 제품입니다.

패키지 디자인은 매우 간결하면서도 인상적이며 환상적인 색감이 돋보입니다. 안정된 타이포그라피와 편집 디자인이 패키지 전면을 차지하고, 상자 옆면과 모서리까지 아이콘과 타이포그라피를 이용하여 강조하는 정교함을 보여줍니다. 특히 눈길을 사로잡는 부분은 상자와 색을 연계한 제품 모서리의 센스가 돋보입니다. 그저 평범할 수 있는 동물 모양 장식품을 현대적인 디자인 소품으로 재탄생시켜 어린이 장난감으로 활용할 뿐만 아니라, 아이 방 책장 장식 등 감각적인 인테리어 소품으로도 활용할 수 있습니다.

DESIGN Enormous Champion
COUNTRY USA

O MONSTRO DA TORTA

O Monstro da Torta는 영어로 '파이 몬스터'이며, 브라질 상파울로에서 새롭게 출시된 아기 패션 브랜드입니다. 이들은 성공적인 시장 진출을 위해 차별화된 패키지를 만들고자 고심했습니다. 비용과 생산 측면에서 아이디어를 가장 효율적으로 표현할 수 있는 패키지 솔루션에 대해 고민했고 파이 패키지(브라질에서 대중적인)를 이용하여 소비자들에게 세련된 디자인 아이디어를 내놓았습니다. 전면에 인쇄된 일러스트는 마치 동화책의 한 장면을 보는 듯 흥미롭고 다채롭습니다. 패키지에 5도 인쇄(금속 느낌의 1도 추가)를 사용하였고, 광택 및 라미네이팅 BOPP 후가공법을 적용하였습니다.

DESIGN Fernando Fernandes & Silmo Bonomi
COUNTRY Brazil

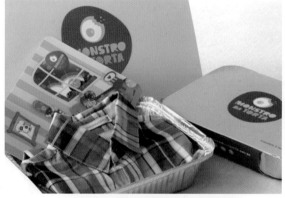

CHILDREN PRODUCTS

TAIT TURBO FLYER

TAIT Turbo Flyer의 모델들은 어린 시절의 추억을 재현하며 모두 나무로 만들어 졌습니다. 고공 비행기 모델은 매우 섬세하게 스크린인쇄되었으며 일일이 직접 손으로 조립하게 만들어져 있습니다. 한 발 날개로 50 피트 상공까지 올라갈 수 있는 능력을 가지며 하늘을 나는 것은 보는 이들의 큰 탄성을 자아냅니다.

패키지 디자인에서 벨크로 스냅을 열면 골판지 포장에 싸인 평면의 비행기 부품 들이 나타납니다. 환경 친화적인 종이 재질인 카드보드지(판지) 케이스로 만들어 져 있으며, 모든 공정이 미국에서 한정 상품으로 만들어지고 있습니다. 개별 패키 지와 4세트 묶음 패키지로 구성되고, 모든 디자인과 패키지 구조의 세심함이 매 우 놀랍습니다.

DESIGN Tait Design Co.
COUNTRY USA

ROBOT ROY - THE NUTCRACKER TOY

Robot Food는 크리스마스 시즌을 기념하기 위해 특유의 창조적인 방식으로 고객과 가족, 친구들에게 특별한 선물을 준비하기로 합니다. 축제 분위기를 내는데 도움이 되는 장식적이며 재미와 감동이 있고, 크리스마스 의미가 담겨있는 선물을 원했습니다. 결국, '호두까기 인형'을 선물 주제로 결정하여 축제 이미지를 연상시켰습니다. 선물 이름은 'Robot Roy the Nutcracker Toy'로 지정했으며, Robot Roy는 10 인치 크기에 밝은 원색을 수작업으로 칠했습니다.

패키지 상자는 인상적인 맞춤형 블랙박스입니다. 고급스러운 금박을 이용하여 인형 외관을 그대로 그림으로 새기고 가장자리에는 축제 느낌의 볼트와 너트 패턴을 포함했습니다. 디자인은 전체적으로 블랙에 골드로 고급스러운 느낌을 주며, 마지막으로 50개 한정판 번호 라벨로 상자를 마무리했습니다.

DESIGN	Robot Food
PROJECT TYPE	Produced, Commercial Work
COUNTRY	UK

CHILDREN PRODUCTS
PUZZLE FOREVER

영웅과 동물들에 관한 여섯 가지 퍼즐 시리즈입니다. 주로 아이들을 위해 퍼즐을 만들지만, 퍼즐을 즐기고 열중하는 성인도 대상으로 합니다. 패키지와 콘텐츠 자체는 현대적이지만 패키지 일러스트를 찬찬히 들여다보면 전통적인 모습의 주인공들이 유쾌하게 표현되어 있습니다. 여섯 개의 그래픽은 단순한 디자인이 아니라 각각의 주인공 이야기가 담겨 있어 보는 즐거움을 더합니다.

이 퍼즐은 그저 완성에 그치는 것이 아니라 순수한 사랑이 태어나 영원한 퍼즐로 완성되는 것들에 대한 이야기처럼 여겨지며 재활용 종이와 무독성 잉크를 사용하여 친환경적으로 제작되었습니다.

Design Christos kliafas
Client Puzzle Forever
Country Greece

UGMONK 4TH ANNIVERSARY

Ugmonk의 4주년을 기념하기 위해 만든 특별 한정판 세트로 순면 티셔츠에 부드러운 레이저 씰과 함께 유연한 자작나무 실린더에 패키지를 디자인했습니다. 이 독특한 포장에 Ugmonk 4주년의 번호, 단단한 나무 활자 블록과 함께 셔츠를 담았습니다.

DESIGN Jeff Sheldon
COUNTRY USA

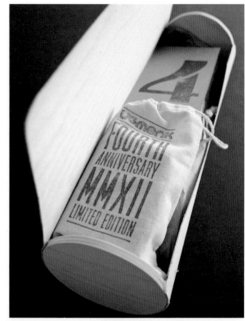

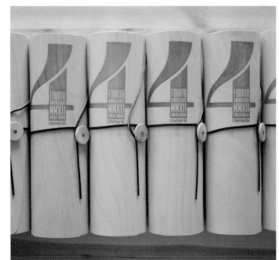

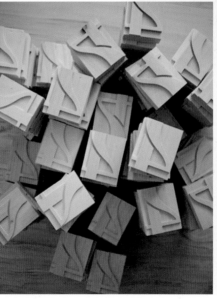

패키지 디자인

ATIPICO COLOURED
DRESS SHOE LACES

Atipico는 신발 끈을 판매하는 패션 액세서리 회사입니다. 품질과 색에 따라 브랜드 가치를 전달하기 위해 시대를 초월한 트렌드를 살펴보고 단순하며 세련된 패키지 디자인을 제안하여 팬톤 컬러를 기반으로 디자인했습니다. 고품질을 표현하기 위해 특별히 모양을 추가하고 부드러우면서도 거친 미세 코팅 느낌의 색을 계획하여 패키지에 디자인했습니다.

DESIGN Luca Parmeggiani & Claudia Lucchini
COUNTRY UK

Capri

LET'S CELEBRATE
THE SUMMER SPIRIT

proudly italian, playfully colourful

CRAFTED IN ITALY FROM 100% FINE WAXED COTTON

Portofino

Lui

IN MOOD
FOR COLOUR

100% WAXED FINE COTTON
ITALIAN COLOURED SHOE LACES

Lei

FEELING A LITTLE
ROSSO PASSIONE?

italian quality to suit your mood

Ti amo

Venerdì

YOU DON'T HAVE
TO SHOUT
TO STAND OUT

let your feet do the talking

CRAFTED IN ITALY. 100% FINE WAXED COTTON

Lunedì

307　패키지 디자인

D.BOX LIMITED EDITION

LEGA*LEGA은 일상에서 쉽고 재미있게 만들기 위한 창조적인 상상력을 가진 디자이너 그룹입니다. 디자이너들과 협업하여 새로운 방식의 디자인을 제시해서 디자이너 박스를 출시했습니다. 티셔츠, 노트북, 컵 받침으로 구성된 특별한 D.BOX를 만들기 위해 첫 번째 한정판은 크로아티아에서 가장 유명한 거리 예술가와 세계적으로 인정받는 디자인 듀오 Šesnić & Turković에 의해 설계되었습니다.

DESIGN Lega-Lega
COUNTRY Croatia

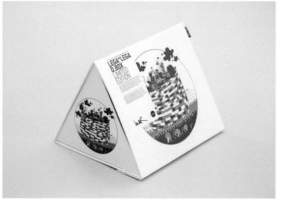

패키지 디자인

LEVI'S BASICS

리바이스는 기본 남자 양말, 티셔츠와 속옷 브랜드의 새로운 라인 및 프로젝트를
시작하기 위해 전통적인 데님 요소와 함께 눈에 띄는 심미적이고 기능적인 패키
지를 원했습니다. 세 개의 시리즈 패키지는 각각의 기념품, 추억의 물건이 되도록
디자인되었습니다.

DESIGN	Mad Projects
COUNTRY	USA
PAIR WITH	Levi's Made & Crafted

FASHION

MUSTANG JEANS

인터넷 쇼핑몰에서만 구매할 수 있는 한정판 청바지 디자인으로 상자에 배송 전표 및 법안을 포함하며, 청바지 자체가 상자의 포장을 담당합니다. 완벽한 보호 및 단순한 디자인으로 패키지를 완성했습니다.

DESIGN KOREFE
COUNTRY Germany

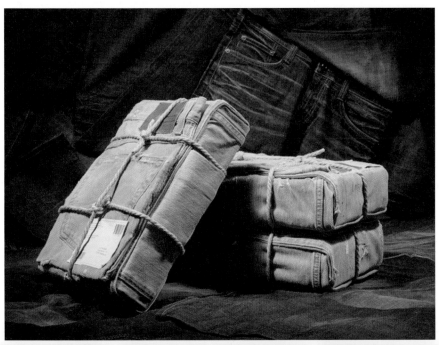

OFFICE PRODUCTS

P AROUND

새로운 브랜드와 고정된 스타일의 P는 주변의 모든 것에서 영감을 받으며 기능과 아름다움을 디자인했습니다. 예를 들어, 지우개의 사용 목적은 지우는 것으로, 이 기능은 패키지 디자인에 영향을 주고, 흥미로운 그래픽 패턴을 만드는 재료로 사용합니다. 이러한 개념은 브랜드에 걸쳐 반복되어 A4 용지 패키지에서는 종이 접기 패턴으로 설계했으며, 연필 패키지에서는 연필로 작성한 도면으로 장식되어 있습니다.

간단하고 독특한 포장은 각 제품에 관한 깊은 이해를 필요로 합니다. 디자인의 단순성과 제품의 유용성은 독특하고 재미있는 제품으로 일상적인 오브제를 만들기 위해 결합됩니다. 고유한 제품을 사용하여 개성을 만들기 위해 노력하는 청소년과 대학 및 사회초년생을 대상으로 합니다.

DESIGN Prompt Design
COUNTRY Thailand

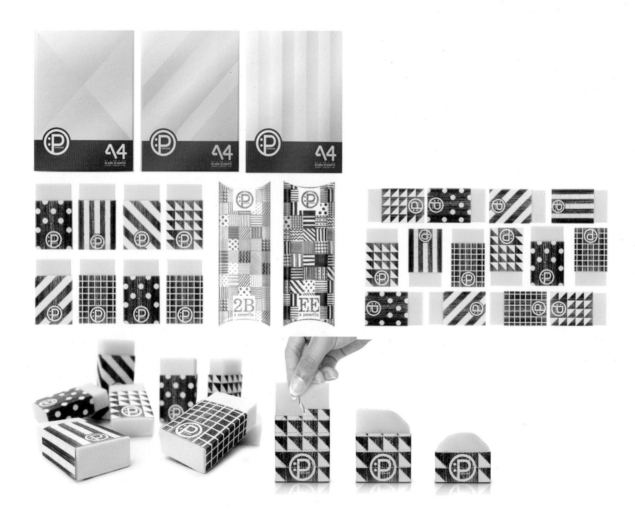

MICHELINE

Micheline은 행사 디자인 및 인쇄 전용 인쇄 부티크 상점입니다. 젊은 세대의 고객을 대상으로 활력이 넘치는 브랜딩 전략을 세우고 감각적인 디자인을 앞세워 최고 품질의 사무용품을 선보이고자 했습니다. Micheline의 문구 매장과 아 이덴티티 시스템을 개발한 Anagrama는 놀라운 감각의 디자인 스튜디오입니다. 이들은 검은색과 흰색을 메인으로 하 는 단순한 컬러 팔레트를 사용했고, 대신 이를 활용한 패턴과 질감을 개발하여 다양한 디자인 제품을 설계하였습니다. 세련된 디자인과 다채로움을 공유하며 폭넓은 세대의 고객들에게 공감을 얻을 수 있었습니다.

DESIGN Anagrama
COUNTRY Mexico

MOONLIGHT
CREATIVE'S HANDIWORK

Moonlight Creative 그룹은 '수공'이라는 노력을 브랜드화 하여 온라인 판매를 위한 새로운 공유 가치의 창조성을 제공했습니다.
창작의 자유에서 기초하여 문구 제품을 개발, 설계의 처음부터 끝까지 공예 창의성을 테마로 제품을 만듭니다. 이는 수공예로 작
업하는 사용자들에게 또 다른 영감을 제공하기 위한 것입니다. 따뜻하고 신비로운 색감과 '수공예'가 콘셉트인 만큼 제품의 디자
인 퀄리티와 재질, 촉감 등의 완성도는 단연 우수합니다. 만든 이들의 정신과 정성이 깃든 사랑스러운 디자인 제품은 사람들을 매
료시키기에 충분합니다.

DESIGN Moonlight Creative Group
COUNTRY USA

LOUIS VUITTON CITY GUIDE

럭셔리 여행 액세서리 제작에 풍부한 경험을 가진 루이비통은 1998년, 첫 번째 도시 가이드북 세트를 출시했습니다. 그 이후 매년 가을이면 새로운 팁을 추가하여 다가오는 해에 대한 새로운 개정판을 선물합니다. 여행지 주소와 화려한 일러스트 지도 및 여행자를 위한 여러 가지 정보가 수록되어 있습니다.

매해 새로운 디자인을 선보이고 있지만, 여행자 트렁크에 부착된 빈티지 라벨을 모티브로 한 루이비통의 브랜드 도식과 고유의 브라운 컬러는 변함없는 위치에서 고급스러운 디자인을 완성시키고 있습니다.

DESIGN BETC Design
COUNTRY France

THE UTILITARIAN WALL SHELF

Blatimore 예술대학 메릴랜드 연구소의 Cody Boehmig가 디자인한 아이디어 상품입니다. 지속 가능한 재활용 골판지를 이용해 책꽂이 선반을 만들 수 있는 콘셉트 제품입니다. 디자이너는 사용하고 난 상자를 이용해 선반의 전개도를 제작했습니다. 사용자는 박스에 표기되어 있는 정보를 통해 지시에 따라 손쉽게 선반을 만들 수 있습니다. 최종 진열 공간은 11"×7"이고 평균 크기 책의 전체 하중을 충분히 지탱할 수 있을 정도로 튼튼합니다. 재활용 상자의 인쇄면이 그대로 노출되어 의외의 멋스러움이 연출됩니다.

DESIGN Cody Boehmig
COUNTRY USA

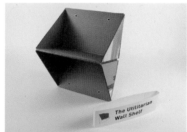
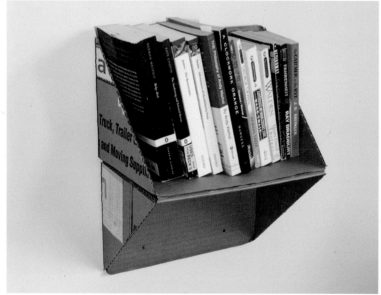

THE NAME OF THESE GIRLS

음반 녹음이 끝나면 완벽한 패키지의 앨범 디자인이 필요합니다. 제작자는 음반의 이름을 고려해 CD에도 옷을 입히기로 하여 청바지를 소재로 선정했습니다. 이를 계기로 밴드 멤버들은 청바지 재활용 캠페인을 시작했고 SNS에까지 퍼졌습니다. 많은 사람들은 안 입는 청바지를 보내줬고 많은 양의 청바지들이 재활용되었습니다. 이렇게 만든 앨범의 패키지 디자인은 재질이 모두 다르기 때문에 마치 쇼핑할 때 청바지를 고르듯 소비자가 본인에게 어울리는 스타일을 고를 수 있습니다. 실크스크린 기법으로 새겨진 제목은 빈티지하면서도 멋스럽습니다. 문자와 색 역시 전체적인 디자인 스타일에 매우 잘 어울립니다.

DESIGN Digital Point
COUNTRY Spain

SOCOM SPECIAL FORCES MEDIA KIT

플레이스테이션 3에 대한 세 번째 군사 슈팅 게임 SOCOM Special Forces 출시와 관련한 미디어 키트를 만들었습니다. 그래픽은 플레이스테이션 이동 컨트롤과 놀라운 3D 그래픽 게임의 고유한 기능을 표시하도록 디자인되었습니다. 한정판 미디어 키트의 디자인 콘셉트는 마치 게임에서의 가상현실이 실제인 것 같은 느낌을 주기 위해 '아쿠아 드롭 패키지' 형태로 만들어졌습니다. 게임 속 현실처럼 전쟁 중 공중에서부터 수로에 떨어지더라도 안전할 수 있도록 설계되었습니다. 패키지 안에는 무기 차트, 이동 컨트롤러 지침, 지도, 감시 사진, 게임 및 자산 디스크, 군사 테마 브리핑 내용 등이 들어있습니다.

DESIGN GR/DD
COUNTRY UK

GBOX STUDIOS

Gbox 스튜디오는 고객에게 현대적인 디자인에 대한 포괄적인 이해와 최고의 디자인 품질을 제
공하는 서비스 업체입니다. 브랜드 통합 시스템을 살펴보면 디자인 개발에 대한 열정과 창의력,
영감을 얻을 수 있습니다. Gbox의 플랫폼 디자인에는 브랜드 아이덴티티, 포장을 위한 혁신적인
전략이 들어 있습니다. 육각형의 로고 마크를 기반으로 독특한 종이 접기의 몇 가지 유형을 보여
줍니다. DVD 포장, 엽서, 명함 등 창의적인 디자인 요소와 현대적인 공예 감각의 집합체로 자신
들의 포트폴리오를 제작하고 제품을 고객을 위한 선물로 사용합니다.

DESIGN Bratus
COUNTRY Vietnam

BREAKING BAD THE COMPLETE SERIES

텔레비전 시리즈를 기반으로 제작한 Breaking Bad The Complete 시리즈의 북미 한정판입니다. 배럴은 여섯 사용자의 아크릴 디스크 홀더 세트(시즌 15 디스크)로 구성되어 있습니다. 배럴의 이동식 상단 뚜껑은 추가 보너스 디스크가 들어 있습니다. 또한, '로스 Pollos HERMANOS' 앞치마, 기념 동전 화폐, 16 페이지 소책자도 들어 있습니다.

배럴 내부는 디스크 홀더 선반이 구성되어 있고, 소프트 터치 코팅으로 어떤 디스크도 긁힘 없이 보관될 수 있도록 제작되었습니다. 이동식 상단 뚜껑에 손으로 그린 그림과 브랜드를 상징하는 'BR / BA' 로고가 배럴의 전면에 양각/음각으로 성형되어 있습니다.

DESIGN Elite Packaging by Cartamundi
COUNTRY USA

패키지 디자인

SHIDLAS – SALIAMI POSTMODERN

'Saliami Postmodern'라는 리투아니아어 음악가 SHIDLAS 앨범의 CD 패키지 디자인입니다. CD는 실제 살라미 소시지처럼 보이는 사진 시트지를 입혀 디자인했습니다. 식료품과 섞여 있으면 실제인지 가짜인지 모를 정도로 리얼한 소시지 표면을 나타내고 있습니다. 케이스는 마치 육가공 포장을 한 것처럼 진공 비닐팩을 패키지 소스로 활용했습니다. 1차원적인 발상이지만 표현의 용기는 높이 평가할 만한 작품입니다.

DESIGN Mother Eleganza
COUNTRY Lithuania

DOMINATE ANOTHER DAY(IPAD)

한정 생산으로 출시된 이 아이패드는 새로운 조던 광고 시리즈에 맞춰 콜라보레이션으로 제작되었습니다. 아이패드 뒷면에는 레이저 에칭 일러스트가 새겨져 있습니다. 아이패드를 포함한 모든 부속들은 마이클 조던의 점프 아이콘이 새겨져 있는 메탈 서류 가방에 멋지게 포장되어 있습니다. 이 케이스를 들고 도시의 거리를 거니는 모습은 상상만으로도 마니아들을 설레게 합니다. 영원한 농구스타 마이클 조던과 아이패드의 콜라보레이션은 또 한 번 스페셜 에디션 돌풍을 예고했습니다.

DESIGN Wieden+Kennedy & ILoveDust
COUNTRY USA, UK

AIAIAI X KITSUNÉ

프랑스의 뮤직 레이블 '키츠네'가 헤드폰 전문 브랜드 'AIAIAI'와 'Tracks Headphones' 리미티드 에디션을 출시했습니다. 프랑스의 유명 음반회사이자, 패션 브랜드인 '키츠네'는 프랑스 국기를 모티브로 한 레드, 화이트, 블루로 프랑스 고유의 헤리티지한 감성을 담아냈습니다. 알루미늄과 부드러운 가죽 소재로 구성된 이 제품은 QR 코드 인식이 가능하여 '키츠네'의 음악을 쉽게 다운로드 받을 수 있는 것이 큰 장점입니다.

DESIGN AIAIAI
COUNTRY Denmark

PACKAGE DESIGN

PLANNING
·
MARKETING
·
DESIGN
·
IMPLEMENT
·
TRANSPORTATION & DISPLAY

06

RULE

포장 재질을 알고 디자인하라

제품을 한층 돋보이게 하는 포장 용기는 제품 선택에 매우 중요한 요인으로, 여러 가지 포장 재질의 특성과 기능적으로 사용하기 편리하도록 완성하는 가공 과정을 이해해야 합니다. 포장재가 인쇄되는 재질은 종이, 비닐, 골판지 상자, 유리병, 캔, 파우치 등 제품 특성에 따라 다양하게 활용됩니다.

패키지 디자인은 시작할 때부터 최종 생산 환경을 고려해서 디자인해야 합니다. 후가공은 일반 인쇄물에서도 많이 활용하지만 패키지 디자인에서는 제품의 특성을 극대화하거나, 고급스러움을 더해 품격을 높일 때 다른 제품과의 차별화를 목적으로 사용합니다.

패키지, 무엇을 담을 것인가

패키지 용기가 예뻐 제품을 구매하고, 사용하고도 버리기 아까워 패키지를 진열했던 기억이 있을 것입니다. 이처럼 제품의 기능을 한층 돋보이는 독특한 포장 용기는 제품을 선택하는 데 매우 중요한 결정 요인입니다. 패키지 디자이너는 소비자가 제품을 이해하고 기능적으로 사용할 수 있도록 다른 회사와 차별화된 방식으로 패키지 용기 등을 디자인해야 합니다. 이를 위해서는 먼저 여러 가지 소재의 특성과 가공 과정을 잘 이해해야 합니다.

평면이 아닌 입체로 구현되다

패키지란 기본적으로 제품을 보호, 보존해야 하는 물리적 기능에 의해 입체 형태를 가집니다. 패키지에서 형태란 1차적으로 제품을 보호하기 위한 기능을 수행하며 제품군의 분류, 취급 방식 등 다양한 정보를 제공하기 때문에 2차적으로 제품의 성격을 설명합니다. 디자인 차별화 방법으로서 형태는 여러 가지 방식에 의해 표현되므로, 3차적으로 형태의 독자성은 제품의 브랜드 이미지 형성을 위해 대단히 중요합니다.

　패키지 디자인에서 형태를 이루는 요소에는 수많은 요인이 작용하며 이러한 문제들을 함께 고려해야 적절한 형태가 이루어집니다. 우선 경쟁 제품이나 같은 제품군의 관계 속에서 제품의 정확한 위치를 파악해야 하며 정확한 시장 상황 분석, 목표 대상 집단의 특성이나 요구 사항 등 여러 가지 분석이 선행되어야 합니다. 제품 패키지가 이미지를 전달하고 여기에 더해 형태가 어떤 기능적 임무와 과제를 수행하는지 정확히 파악해야 합니다. 비닐 팩 형태가 효과적인지, 사각형 종이 상자가 나은지, 유리병 형태가 좋을지 등의 문제를 제품 특성에 따라 차차 적용합니다.

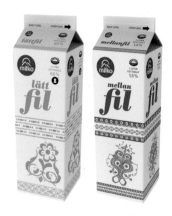

소비자들은 테트라팩 형태만 보아도 우유 제품군이라는 특성을 쉽게 인지합니다.

제품 형태는 그 자체로 특성을 나타내기도 합니다. 소주병의 모양이나 색상, 샴페인병의 형태, 담배의 포장 케이스, 우유의 테트라팩, 알루미늄 포일의 뚜껑을 밀봉시킨 떠먹는 요구르트 등은 패키지 형태로서 제품군의 특성을 나타냅니다. 비슷한 제품 사이에서는 형태가 공통점을 만들기 때문에 형태는 '제품의 범주'라고도 합니다.

제품은 형태를 통해 파악되기 때문에 패키지 디자인은 제품의 특성이나 종류 면에서 매우 중요합니다. 오랜 기간 사용하는 디자인은 제품 정보를 형태로 전달합니다. 제품 속성과 관계 없는 형태임에도 불구하고 제품 특성을 전달하는 구체적인 형태가 있습니다. 반면 제품 특성과 맞지 않는 불합리한 포장 형태를 접했을 때 소비자들은 그 제품의 정보나 특성을 빠르고 정확하게 파악할 수 없습니다. 결국 포장 형태가 제품을 대변하는 중요한 역할을 하는 것입니다. 패키지 형태 자체가 내용물에 관한 가치보다 높은 경우도 많습니다.

산업혁명은 제품 생산에도 많은 변화를 가져왔습니다. 생산성이 좋지 못한 수공예와 같은 포장 방식은 점차 사라졌으며 대량 생산 체계의 산업 사회에서는 포장도 기계 생산 방식으로 전환되었습니다. 내용물을 좀 더 안전하게 보관하고 대량, 고속으로 생산하는데 쉬운 형태와 좀 더 편리한 수송 및 저장, 관리하기 쉬워야 한다는데 초점이 맞춰졌습니다. 포장 디자인 형태는 생산성을 높이거나 생산비를 절감할 수 있는 차원에서 벗어나기 어려웠고, 물리적인 기능만을 만족시키는 형태는 심미적인 측면에서 불리할 수밖에 없었습니다. 곧 생산자 중심으로 만들어지는 제품 형태로써 한계를 벗어나기 어려웠습니다. 수많은 제품이 다양하게 판매되는 현대 사회에 들어서면서 생산성만을 고려한 단순 패키지 디자인만으로는 경쟁력을 갖추기 어려워진 것입니다. 하루가 다르게 변화하고 커져가는 소비자 욕구에 따라 패키지 디자인에서도 좀 더 편리한 구조와 모양은 물론, 입체적인 조형미를 갖추어야만 경쟁력을 지닐 수 있습니다.

현대 사회와 같이 다량의 제품이 전시된 환경에서 독자성을 지닌 형태는 제품의 개성을 표출하는 데 인상적입니다. 코카콜라의 독특한 유리병은 브랜드를 곧바로 인식하게 하는데 결정적인 역할을 하며, 그래픽과 마찬가지로 브랜드 연합처럼 브랜드 이미지를 형성하는 데 중요한 역할을 합니다.

보드카, 맥주, 화장품 등 특수한 형태의 용기에 담긴 포장은 유사함과 규격화, 보편화되는 경향과 달리 독특한 형태로 브랜드 아이덴티티 확립에 지배적입니다. 비슷한 형태의 포장 용기로 가득한 진열대에서 그동안 보이지 않았던 새로운 형태의 디자인이 출시, 진열되면 이보다 더 충격적인 효과는 없을 것입니다.

하지만, 디자이너가 독단적으로 제품의 형태를 결정할 수는 없습니다. 생산, 용기에 제품을 채우는 과정, 유통, 진열, 판매, 사용, 사용 후 폐기 등 기술적인 제약 요인이 많이 발생하기 때문입니다. 또한, 대량 생산 방식에서는 설비 한계에 의해 제품 포장 형태에서 차별화가 어려운 경우도 있습니다.

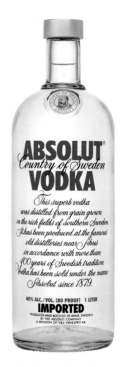

제한된 환경 속에서도 독자적인 포장 형태는 제품의 개성을 나타내고 이를 통해 이미지를 형성하여 확실한 브랜드 아이덴티티를 이끌어내야 합니다. 새로운 형태를 위한 노력은 제품의 개성과 경쟁 제품 사이에서 뛰어난 판매 촉진의 역할을 합니다.

최근 전통적인 사각형의 상자에서 벗어나 원형이나 다각형 등 다양한 형태의 포장 디자인이 연구 또는 출시되고 있습니다. 시장에서 대부분 경쟁 제품이 사각형으로 판매된다고 가정했을 때 신제품(제품에서의 경쟁력이 확보되어야 한다는 전제로)은 다른 형태가 유리합니다. 사각형 가운데에서 동그란 원형은 단연 눈에 띌 수밖에 없고, 이것은 다른 제품과의 차별화를 만드는 핵심 요소로 활용되며 개성 있는 브랜드로 성장하는 출발점이 됩니다.

패키지의 형태는 브랜드 인지에 매우 중요한 단서가 되고 잘만 활용하면 브랜드 구축에 강력한 효과를 발휘할 수 있습니다. 앱솔루트 보드카가 유명해진 데는 독특한 용기와 멋진 광고 전략도 한몫을 했습니다. 앱솔루트 보드카의 용기 디자인은 출시 당시 술병의 개념을 탈피한 매우 파격적인 디자인으로 평가 받았습니다. 수십 년간 일관된 캠페인으로 브랜드 아이덴티티를 성공적으로 지키고 있습니다.

재질 선택, 왜 중요한가?

디자이너가 정확한 시간, 계획된 경비와 같은 제한된 조건, 환경에서 디자인할 때 재료에 대한 풍부한 지식은 필수적입니다. 구체적인 상황에서 사용할 수 있는 재료들과 사용할 수 없는 재료들에 대한 명확한 지식은 디자인 업무 시간과 경비를 절약할 뿐 아니라 기능적인 포장 디자인을 개발하는 데도 크게 이바지합니다. 이러한 제반 지식이 없는 디자이너는 종종 실용화될 수 없는 아이디어를 양산하여 제품을 생산할 경우 심각한 생산성 문제가 발생할 수도 있습니다.

여러 가지 물리적인 기능을 가진 입체 형태의 패키지는 다양한 소재를 통해 확연히 다른 결과물이 나오기도 합니다. 표현의 가능성은 현대의 높은 기술 발전에 의해 더욱 폭넓게 발전하고 있습니다.

재질은 형태를 결정하는 중요한 요인입니다. 투명한 것과 불투명한 것, 플라스틱으로 만들어진 것과 유리로 만들어진 것을 떠올릴 때 같은 형태라도 다르게 보이기 때문입니다. 재질에 따라 형태뿐 아니라 이미지도 다르게 느껴지는 제품은 매우 다양합니다.

한편 제품이 가루형, 액체형, 또는 반죽 형태인지 아니면 고형 물질인지 등을 정확히 파악하는 것은 포장 재료 선택을 위해 선행되어야 할 조건입니다. 마멸이나 파손 위험이 있는 제품인지, 공기나 물, 빛, 열을 피해야 하는 제품인지 등에 관한 특성은 물론 무게, 냄새에 관한 것들도 정확한 사전 분석이 필요합니다.

패키지 디자인에서 효과적인 재질 선택은 제품에 대한 정확한 분석으로부터 출발합니다. 제품에 대한 기본 지식과 지켜야 할 사항 및 요구를 통해 알맞은 포장 재질을 선택해야 합니다.

모든 재질은 각각의 특성을 가집니다. 이러한 특성은 브랜드의 개성을 창조하는 데 큰 영향을 주며 이미지를 변화시키기도 합니다. 재질은 제품 범주와 관계가 있습니다. 유리 재질은 맥주, 와인, 알코올음료, 향수, 약품 등의 제품군을 떠오르게 하

며, 플라스틱 재질은 세제류나 식용유병, 대용량 음료수 등과 같은 제품을 떠올리게 합니다. 투명하게 비치는 유리는 맑고 깨끗하며 광택 나는 이미지를 쉽게 표현할 수 있어 싱싱한 느낌이나 청량감을 주는데 효과가 좋습니다. 또한, 투명성을 최대한 살리면 우수 제품 등 비교적 고가 제품 포장재로도 사용할 수 있습니다. 재질이 갖는 특성과 제품과의 관계에 의한 결과로 각각의 재질을 의미합니다. 갈색 유리 용기는 맥주병의 상징이고 사이다의 녹색 병은 탄산음료의 대표적인 재질이며 연한 녹색의 유리 용기는 소주의 의미로도 전달됩니다.

무엇보다 견고하고 안전성이 높은 금속 포장재는 냉장 제품 또는 저장 식품류에서 없어서는 안 될 재질로 흔히 음료수나 식용유, 스프레이 또는 뚜껑 등에 사용합니다. 플라스틱 포장재는 외부 충격에 강해 내구성이 좋고 중량이 적어 적재나 관리에 대단히 효율적입니다. 생산 속도의 우수성이나 저렴한 생산 단가는 다른 포장 재질보다 월등한 경쟁력을 지니므로 많은 수량이 필요하거나 소모되는 저렴한 일반 생활 용품류에 적합합니다. 또한 식품류, 화장품류, 화학 물질류 등의 포장에 적당합니다. 일회용 컵라면 용기 재질은 기존 연질 플라스틱 연포장에서 스티로폼을 사용하여 안전성은 물론 독자적인 브랜드 이미지를 구축했습니다. 이처럼 포장 재질은 형태와 함께 브랜드 이미지를 형성하는데 중요한 역할을 합니다.

대부분의 재질은 그들만의 특성을 지니며 이러한 재질 특성은 특별한 제품을 만들기 위해 자유롭게 이용할 수 있습니다. 재질 선택은 제품 용도와 특성에 따라 결정해야 하며, 실용성과 경제성을 모두 고려해 선택해야만 합니다.

종이판지에는 인쇄가 편리하고, 플라스틱은 쉽게 형태를 만들 수 있으며, 금속은 견고하고 유리는 투명하며 얇은 유리는 반사되는 특징이 있습니다. 이러한 재질 특성이 모든 포장 기능에 영향을 줍니다. 재질의 특성은 포장 기능을 확대할 뿐만 아니라 제품의 본질적 임무를 다하고 나아가 제품 기능을 강화하는 주요한 요소입니다. 현대 사회에서는 이러한 모든 역할이 원활히 수행되어야 패키지가 제 역할을 한다고 볼 수 있습니다.

패키지 디자인

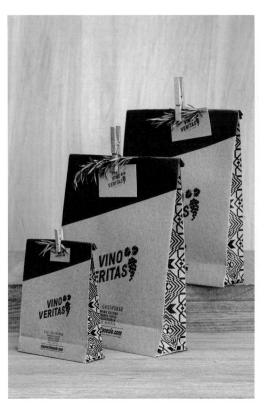

여러 가지 패키지 재질

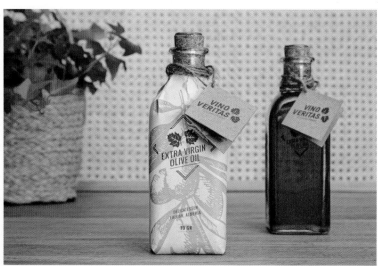

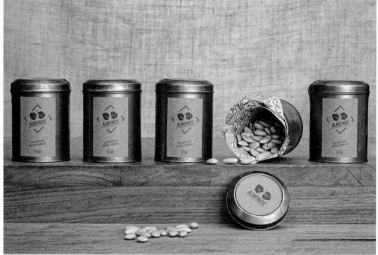

한편, 재질은 제품 특성에 어울려야 하며 기본적으로 물리적인 기능성을 충족시켜야 합니다. 유리 재질은 내용물 보관에 우수한 내구성과 저항력 있는 재질이지만 플라스틱에 비해 깨지기 쉬운 취약점이 있습니다. 맥주, 알코올음료 등과 같은 전통 음료나 주류의 포장으로는 우수하지만, 깨지기 쉬운 특성 때문에 포장 용기 선택에서 제외되는 경우도 있습니다.

포장은 지방, 산, 염분, 가스, 수분 등 내·외부의 여러 환경에 모두 견뎌야 하고 파손이나 충격, 높고 낮은 온도로부터 제품을 잘 보호해야 합니다. 결정적으로 공기를 차단해야 하고, 안정되고 견고하며 가볍고 투명해야 하는 경우도 있습니다. 재질의 특성은 포장에서 중요하게 작용하므로 패키지 디자인의 근본 요소로 고려해야 합니다.

종이, 플라스틱, 금속, 유리 등 재질에는 여러 가지가 있으며 이러한 포장재는 각각 다른 물리적 특성과 원료를 가질 뿐만 아니라 내용물에 대해서도 한정된 조건만이 충족됩니다. 포장의 이러한 재질적인 특성은 형태에도 큰 영향을 주어 제품의 정체성 확립에도 많은 영향을 미칩니다.

용기 뚜껑은 서로 다른 두 가지 기능이 있으며 각각의 기능에 따라 적절한 재질이 요구됩니다. 통조림, 알루미늄캔, 맥주병과 같이 쉽게 열리는 뚜껑의 기능이 필요하거나 위험한 제품, 의약품 또는 부패 방지를 위한 식품 등에서는 외부로부터 안전한 보호를 요구하기도 합니다. 곧 외부 환경으로부터 철저하게 보호하는 안전장치를 필요로 하거나 쉽게 열리지 않는 마개의 기능이 필요합니다. 이처럼 같은 마개라도 기능이나 형태에 따라 재질이 달라집니다.

제품 포장에서의 시각적인 역할은 정보 전달이나 브랜드 이미지 형성을 위해 매우 중요합니다. 그 이전에 어떤 구조와 재질인가에 따라 결과는 판이해집니다. 더불어 소비자 욕구가 날로 증대되어 포장을 통한 다양한 편의성을 바라는 것이 현실입니다. 제한된 재질과 소재로 소비자의 다양한 욕구를 충족시키기에는 한계가 있습니다. 새로운 포장 소재 개발이나 가공법에 관한 연구는 계속되며 그 기술은 날로 향상되고 있습니다. 하지만 실제로는 포장재 개발은 어려우며 지속적인 관심과 노력이 필요합니다. 더불어 브랜드를 가시적으로 보여주는 디자이너는 기본적인 포장 재질을 충분히 이해할 필요가 있습니다.

종이의 특징

종이는 우리 생활과 가장 밀접한 관계를 지닌 포장재입니다. 가공성, 경제성, 생산성 등 좋은 조건을 지닌 유연한 종이 포장재는 제품의 포장뿐 아니라 신문, 잡지, 휴지, 책 등 일상생활에서 없어서는 안 될 중요한 소재로 매일 사용하는 소재입니다.

또한, 두께나 구조를 변화시켜 강도를 증대시킨 판지 또는 골판지로 상자를 제작하여 목재를 대신하는 가장 경제적인 포장재로 널리 사용하기도 합니다. 특히 종이에 플라스틱재 코팅이나 라미네이팅 처리를 하여 습도나 수분에 약한 종이의 단점을 보완해 다양한 용도로도 사용합니다.

종이 포장에는 형태와 용도에 따라 낱개용의 일반 지기, 액체용 지기, 종이봉투, 멀티팩 시스템, 크라프트지 등이 있습니다. 종이 포장 가운데 가장 견고한 골판지에는 평면 골판지, 양면 골판지, 이중 양면 골판지 등에 해당하는 일반 골판지와 발수/내수/골판지, 선도 유지 골판지, 방청(녹막이) 골판지, 단열 골판지, 도전성 골판지 등이 포함되는 특수 골판지가 있습니다.

여러 종류의 종이를 겹쳐 만든 판지는 층마다 사용하는 원료나 재질에 따라 그 종류가 다양하며 제품 내용물에 따라 적절하게 활용됩니다. 판지는 디자인 및 다양한 인쇄 적성을 가지며, 인쇄 후 가공이 쉽고, 다양하고 어려운 형태의 가공에 효율적이며 가볍고 운반 및 보관이 편리하다는 커다란 장점을 가집니다. 특히 진열 효과가 뛰어나며 대량 생산에도 균일한 품질을 유지할 수 있고 냄새와 독성이 없을 뿐만 아니라 폐기성도 뛰어나 환경 친화적이라는 장점도 있습니다. 하지만, 방습성이 약하고 가스 등의 개채를 투과시키며 투명성이 없다는 단점을 지녀 이를 개선하기 위한 다양한 기술과 노력이 진행되고 있습니다.

시장에 쏟아지는 제품의 양이 기하급수적으로 증가하면서 패키지의 필요성이 크게 높아졌습니다. 초기 패키지에서 가장 중요하게 사용한 재질은 어디까지나 특성을 유지하기 쉬우며 인쇄 등 가공이 쉬운 종이였습니다. 포장 무게와 부피가 커지면서 종이는 판지나 골판지 또는 합지 형태로 사용되었습니다. 최근에는 종이와 PVC를 합지하거나 우유와 같은 액체용 패키지에 테트라팩과 같은 종이를 사용하여 사용 범위가 넓어지고 있습니다. 종이의 장점과 단점은 다음과 같습니다.

장점
- 오프셋, 그라비어, 실크스크린 등 인쇄 적성이 광범위합니다.
- 박, 엠보싱 등 인쇄 후 가공이 쉽습니다.
- 다양한 지기 구조를 만들 수 있습니다.
- 가벼워서 운반 및 보관이 간편합니다.
- 진열 효과가 좋습니다.
- 자동으로 포장할 수 있습니다.

단점
- 방습성이 약합니다.
- 투명성이 없습니다.
- 가스나 향을 투과시킵니다.

패키지 디자인

포장 재료 외에도 디자이너에게 종이에 대한 지식은 매우 중요한 부분이므로 다양한 종이 재질에 관해 좀 더 자세히 살펴보겠습니다.

마닐라지

흔히 '두꺼운 종이'를 지칭하며 컬러 박스를 만들 때 사용합니다. 질감이나 고급스러움 등이 약간씩 다르므로 여러 종류로 나뉩니다. 가볍고 작은 제품을 포장할 경우 마닐라지 1장(400g)을 이용해 상자로 만들지만 대부분 '마닐라지+마닐라지', '마닐라지+골판지' 등을 조합한 합지 형태로 제작합니다. 합지를 하는 이유는 박스를 튼튼하게 만드는 것도 있지만 골판지에 정밀 인쇄를 할 수 없으므로 보통 SC마닐라지에 인쇄한 다음 골판지와 합지합니다. 합지할 경우에는 두 장의 종이 결(가로/세로)을 엇갈리게 붙이는 게 중요합니다. 그렇지 않으면 시간이 지남에 따라 합지한 종이나 상자가 휠 우려가 커집니다. 보통 많이 이용하는 마닐라지 종류는 다음과 같습니다.

SC마닐라

유백색이며 표면이 매끄러워 전반적인 컬러 박스 제작에 많이 사용합니다.

아이보리

아이보리 색상으로 SC마닐라보다 한 단계 위의 지종입니다. 고급 화장품, 소프트웨어 패키지, 과자상자에 주로 사용하며 고품질 인쇄가 쉬워 고급스러운 패키지 상자로 사용합니다.

로열 아이보리

아이보리지보다 한 단계 위의 지종으로 고급스러운 촉감과 고품질 인쇄가 편리합니다.

CCP

'판지'라고도 하며, 250/300/350/400g 등의 두께가 있고 인쇄 품질이 좋아 엽서, 패키지, 책표지 등에 사용합니다. 제지 공정 자체로 표면에 특수 코팅해 전면은 UV 유광 코팅한 것과 같습니다. 코팅 등 후가공을 따로 안 해도 종이 자체의 느낌이 코팅지(인화지)와 같습니다. 추가로 유광 라미네이트 코팅을 하면 밀착도가 뛰어나 코팅 효과가 뛰어납니다. 후면은 모조지 같은 느낌이며 인쇄 품질이 뛰어납니다. 찢어질 때는 따로 코팅한 종이와 다르게 일반 종이처럼 찢어지며 패키지용 종이 중 단가가 비싼 편입니다.

크라프트지

친환경 이미지를 주는 크라프트지에는 다양한 종류가 있습니다. MF크라프트는 자연스럽고 클래식한 느낌으로 제작물의 고급스러움을 더하며 높은 강도와 뛰어난 내구성을 자랑하는 저평량 고급 크라프트지입니다. 쇼핑백이나 포장지, 봉투, 팬시제품 제작 시 제작물의 수명이 길어 경제적이며 자연스럽고 고급스러운 이미지를 전할 수 있습니다. 크라프트지는 다음과 같은 장점을 가집니다.

- 내구성과 보존성을 높이는 우수한 종이 강도
- 따뜻함이 느껴지는 부드러운 표면 질감
- 자연스러운 색으로 고급스러운 이미지 연출
- 박, 형압, 줄 내기, 다이커팅 등 편리한 후가공

PET / PP

PET 원단은 투명 원단을 많이 사용하며 두께 대비 내마모성이나 투명도가 PP보다 높습니다. PP 원단은 일반적으로 사선과 반투명 원단이 있으며 투명도, 광택성이 높은 고투명 PP도 사용합니다. 최저 두께가 0.4T로 두꺼운 편이며 내열성이 높고 쉽게 깨지지 않아 다소 무거운 제품 포장에 많이 사용합니다. PET와 PP 모두 환경 호르몬이 검출되지 않는 친환경 소재입니다.

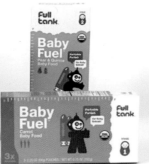

Full Tank, USA

마닐라지를 이용하면 다양한 색상 표현이 쉽습니다.

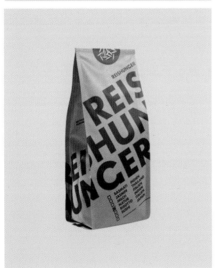

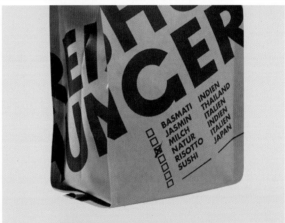

Reishunger, Germany

크라프트지를 이용한 패키지로 자연 친화적인 느낌과 고급
스러움을 동시에 표현할 수 있습니다.

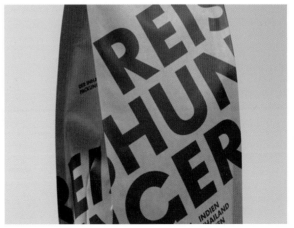

골판지

기본적으로 제품 보존성과 완충성, 구조 강도가 뛰어나며 재활용 제지를 사용해 친환경적입니다. 종류와 용도에 따라 A, B, E골로 구분됩니다.

A골은 단위 길이당 골수가 적으며 골의 높이가 가장 높은 제품으로 비교적 가벼운 제품 포장에 적합합니다. 충격 흡수성이 뛰어나고 압축 강도가 B골에 비해 우수하여 양면 골판지로도 많이 이용합니다. 국내 골판지의 대부분을 점유하며 일반 제품, 전자 제품, 쇼핑몰 상자, 택배 상자 등 10kg 이내 제품 포장에 사용합니다.

B골은 A골에 비해 단단해서 완충성이 다소 떨어지지만, 평면 장력이 뛰어나고 단단해서 통조림이나 유리병과 같은 비교적 단단한 제품 포장에 적합합니다.

E골은 두께와 높이가 가장 얇은 구조로 낱개 포장이나 내포장 등 매우 가벼운 제품 상자로 사용합니다. 다른 골판지에 비해 인쇄가 편리해서 전시 효과가 우수하여 심미성이 뛰어납니다.

전통적으로 종이 용기는 골판지나 판지 등을 중심으로 중요한 자리를 차지했습니다. 최근에는 플라스틱 필름을 코팅하여 이전에는 생각지도 못한 음료 등의 내용물을 담기도 합니다. 복합 소재가 개발되면서 용기 재료의 구분은 점점 그 의미를 잃어가고 있습니다.

플라스틱의 특징

플라스틱 포장재는 금속이나 목재, 종이 그리고 유리 소재 등에서 찾을 수 없는 매우 뛰어난 장점을 가집니다. 포장으로서의 완벽한 기능성은 물론 생산, 가공 및 취급이 매우 효율적이기 때문에 많은 포장재가 플라스틱으로 대체되고 있습니다. 음료, 식품, 생활용품은 물론 여러 가지 공업용품 등 거의 모든 제품에서 플라스틱 포장재가 사용되어 필수 포장 재료라고도 할 수 있습니다.

플라스틱은 석유 정제 과정에서 여러 종류 소재로 분리, 합성되어 만들어집니다. 대표적으로 폴리프로필렌PE, 염화비닐PVC, 폴리에틸렌 테레프탈레이트PET, 폴리카보네이트PC 등으로 나눌 수 있습니다. 깨지기 쉬운 유리병 대신 음료수와 조미료, 화장품, 약 등 액체류 포장에 많이 사용합니다.

플라스틱은 가볍고 녹슬지 않으며 투명도가 다양하고 착색이 자유로우며 복잡한 형태의 성형도 쉽고, 생산성이 높고, 가공 방식이 다양하며 후가공이 쉬운 장점이 있습니다. 반면, 열에 약하고 독성을 지닌 재질이 있으며 연소 시 유해가스를 발생하고 환경오염에 큰 영향을 미친다는 중대한 단점도 있습니다. 종류에 따른 플라스틱의 특성을 간단하게 살펴보겠습니다.

폴리에틸렌(Polyethylene : PE)

신축성 있고 잘 찢어지지 않으며 열 접착성이 좋아 신선도를 유지해야 하는 음식 포장에 많이 사용합니다. 기체 투과성이 높아 채소 및 과일 등의 포장에는 적합하지만, 산화되는 식용유나 유제품 등의 포장에는 적합하지 않습니다.

폴리염화비닐(Polyvinyl Chloride : PVC)

광택이 좋고 가벼우며 투명성이 뛰어나고 위생적인 것이 특징입니다. 초기에 악취가 났던 점을 보완하여 식품 포장재로도 널리 사용하며 내약품성도 높아 바닥재로도 많이 사용합니다.

폴리비닐알콜(Polyvinyl Alcohol : PVA)

투명성이 좋고 대전성이 낮아 표면에 먼지가 붙지 않는 특성이 있습니다. 내유성에 비해 내수성이 떨어져 식품에는 적합하지 않으며 섬유 제품에 적당한 포장재입니다.

패키지 디자인

폴리프로필렌(Polypropylene : PP)

가격이 저렴하고 폴리에틸렌보다 비중이 작아 수요량이 점점 늘어나고 있습니다. 광택이 좋고 깨지지 않으며 뛰어난 투명성과 내열성을 지닙니다. 합성수지 중 가장 가볍고 무미, 무취, 무독으로 위생적이기 때문에 식품 포장에 적합합니다.

폴리에틸렌 테레프탈레이트(Polyethylene Terephthalate : PET)

열과 충격에 강해 유리병을 대신하여 많이 사용하며 투명하고 광택이 좋은 특성과 함께 재활용성도 좋아 환경 친화적 포장재입니다.

폴리카보네이트(Polycarbonate : PC)

내열성이 뛰어나 몇 번이고 끓여서 살균하여 사용할 수 있습니다. 투명하고 깨지지 않는 특성을 지녀 유아용 젖병 등에 많이 사용합니다.

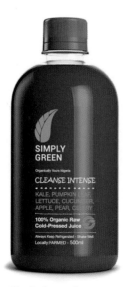 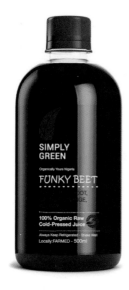 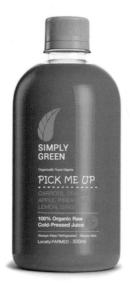 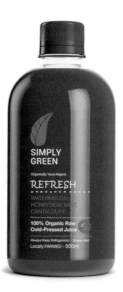

Simply Green, Greece

플라스틱 용기는 패키지 디자인 구현에 가장 편리한 조건을 가집니다. 다양한 색과 투명도를 구현하는 표현의 폭이 넓고, 내구성이 뛰어나 안전에도 유리하기 때문입니다.

금속의 특징

금속은 다양한 재질이 있으며, 크게 철재와 비철금속으로 나뉘고 금속 포장재는 크게 철과 알루미늄으로 나뉩니다. 이 가운데 철 재질은 저탄소 강판을 사용한 것으로 양철 깡통과 전극 크로산 처리한 TFS Tin Free Steel 깡통으로 나눌 수 있습니다.

포장에 사용하는 금속 재질로는 비철금속이 주를 이루며 알루미늄과 같은 경금속은 다양하게 가공되어 폭넓게 사용됩니다. 특히 금속 재질과 기타 부드러운 재질이 합성된 종류가 많으며 내용물 특성에 따라 개발되고 있습니다. 일반적으로 금속 포장재는 내용물을 장기 보존할 수 있으며 비교적 생산 속도가 빠르고 외부 충격에도 강합니다. 대량 적재, 수송 등에 효율이 높고 재생할 수 있어 환경 보호에도 효과적입니다.

또한, 때가 잘 끼지 않아 깨끗하게 유지할 수 있다는 장점 등도 다른 포장재와 다른 유리한 점이지만, 녹이 슬거나 무거운 단점을 가지기도 합니다. 제품을 생산, 유통, 관리하는데 금속 포장재는 내용물을 가장 안전하게 보호할 수 있는 우수한 재질 가운데 하나입니다. 유통기간이 길거나 먼 거리를 이동해야 하는 제품은 포장재 강도를 이용한 안전성 확보가 매우 중요합니다. 내용물이 무겁고 오랫동안 변질되지 않아야 하는 과일, 가공류나 먼 거리를 이동해야 하는 분유 제품 등에서는 금속 포장재가 가장 효과적입니다.

한편 맥주나 탄산음료 용기로 많이 사용하는 알루미늄 캔은 철에 비해 가볍고, 특유의 광택이 있으며 인쇄 적성이 좋은 특징이 있습니다. 대부분의 역할을 플라스틱 재질에 빼앗긴 철제 Steel 용기와는 달리 날로 그 수요가 증가하는 추세입니다.

알루미늄은 회수되어 재자원화할 수 있기 때문에 환경오염 문제에서도 좋은 반응을 얻는 포장재입니다. 가공법이 개발되어 얇게 만들어서 부드러운 연질 상태로 가공하면 사용 영역이 크게 넓어집니다. 금속의 재질 특성과 연질 플라스틱 특성이 동시에 연출되어 날로 사용 빈도가 높아지는 추세입니다.

Dragonfly Teas, UK

금속 용기는 외부 충격에 강한 내구성을 가지고, 내용물을 장기 보존할 수 있다는 장점이 있습니다. 또한, 디자인적으로 현대적인 세련됨과 고급스러움을 동시에 표현할 수 있고, 재생할 수 있어 환경 보호에도 효과적입니다.

유리, 도자기의 특징

패키지 소재로 오랜 역사를 가진 유리나 도자기는 액체류의 내용물을 포장하는 데 주로 사용되었습니다. 유리는 투명도가 매우 뛰어나 내용물을 밖에서 볼 수 있고 내열성이 좋으며 밀봉할 수 있고 내용물과 화학 반응을 일으키지 않는 장점이 있습니다. 또한, 강도가 높아 흠이 잘 나지 않고 잘 관리하면 오랫동안 사용할 수 있어 그어떤 포장재보다 효율성이 높습니다. 이러한 특성을 살려 다양한 용도의 제품 포장재로도 많이 사용합니다.

포장재로서 수백 년 이상의 역사를 가진 유리는 액체류를 포장하는데 탁월합니다. 투명한 아름다움과 세련된 색상으로 음료수, 맥주나 양주, 와인과 같은 주류나 화장품 등 거의 모든 제품군에서 빠질 수 없는 포장재 가운데 하나입니다.

유리는 규사, 석회석, 소다회의 세 가지 성분을 주원료로 만들어지며 한번 생산된 유리 제품은 재활용하는 방식으로 그 활용도가 높습니다. 재사용 방식으로는 유리 제품을 회수하여 다시 원료로 이용하는 원웨이 병과 회수한 유리 제품을 세척해서 사용하는 재사용 병의 두 가지 형태가 있습니다. 맥주나 소주 등의 주류병, 우유병 등이 재사용 병에 포함되며 그 외의 유리 제품은 원료로 다시 사용하는 원웨이 병에 포함됩니다.

하지만, 유리는 성형에 많은 제약 조건이 있고 다양한 형태의 디자인 재현이 쉽지 않은 게 사실입니다. 또한, 포장 재질이 무겁고 파손 위험이 매우 커 유통 상의 문제를 야기한다는 이유로 사용이 많이 감소되고 있습니다. 맥주병은 재사용 특성상 유리를 사용합니다. 약 30회 정도 재사용하는데 최근 플라스틱 강화 병이 등장하면서 맥주회사들도 그간 금기시해 왔던 플라스틱 맥주병을 출하해 효용성을 높이고 있습니다. 맥주 용기처럼 착색된 플라스틱 용기는 재활용할 수 없어 환경 공해의 큰 문제점을 가집니다.

도자기는 화학적 안정성이 좋고 내열성도 높아 품질이 변하지 않습니다. 그러나 유리처럼 불투명하고 용량에 비해 너무 무거운 단점이 있습니다. 또한, 대량 생산이 어렵고 생산 가격이 높아 고가의 포장에만 사용합니다.

Büro, UK

유리 재질을 이용한 패키지 디자인으로 액체 내용물을 포장하는데 사용됩니다.

Lintar Olive Oil, Croatia

도자기를 이용한 패키지 디자인으로, 원재료 사용의 긴 역사만큼 고풍스럽고 자연적인 느낌을 내는데 탁월합니다.

목재의 특징

목재 용기도 도자기와 같은 이유로 많이 사용하지 않습니다. 더욱이 나무는 균일 재질 유지가 힘들고 습기 등으로 원형 보존이 어렵기 때문에 흔히 합판으로 대신합니다. 고가이기 때문에 소포장이나 선물용으로 사용하며 대나무나 특별한 나무 질감을 이용한 고급 포장을 할 수도 있습니다.

별도의 포장재가 개발되지 못했던 오래전에는 나무가 가장 훌륭한 포장재 가운데 하나였습니다. 주변에서 흔히 구할 수 있었고 손으로 직접 만들 수밖에 없었던 시절의 가공법을 감안하면 나무를 이용한 포장은 비교적 간단했을 것입니다. 또한, 무거운 제품을 포장할 때 효과적으로 사용되었습니다. 나무는 건조 상태에 따라 변형이 클뿐만 아니라 종류와 부위에 따른 성질도 크게 다르므로 이러한 점들을 충분히 감안해야 합니다.

최근 다양한 기술이 개발되어 이러한 결점을 보완하는 '합판'이 개발되었습니다. 합판이란 여러 장의 얇은 판을 붙여 만든 것으로 나무 부위에 따라 발생할 수 있는 형태 변형을 피할 수 있습니다. 하지만, 습기에 약하고 방습이 잘 되지 않으며 표면의 문양이 단조롭다는 단점을 피하기 어렵습니다. 이점을 보완하기 위해 표면에 천연 또는 합성 무늬목을 붙여 단조로움과 투습을 보완하는 방법으로 사용합니다. 인쇄 기술의 발달로 인해 다양한 프린트 합판도 제조되고 있습니다. 육가공 제품이나 주류 등의 선물 포장으로 자주 사용하며, 목재의 독특한 특성을 살려 고가의 선물 포장으로도 많이 사용합니다.

이 책에서 설명한 여러 가지 포장 재질 외에도 다양한 소재들이 포장에 사용되며 앞으로 더 많은 우수한 소재들이 개발될 것으로 추측합니다. 새로운 소재는 패키지에서 가장 근본적인 요소이므로 항상 새로운 소재 발견과 함께 응용하려는 자세를 가져야 합니다.

필름의 특징

스낵, 식료품에 부착하기 위한 필름에는 라미네이트, 압출 라미네이트, 공압출 다층 필름 등이 있습니다.

라미네이트 필름

습식 방식과 전식 방식으로 나뉘며 습식 방식은 종이, 알루미늄 포일 등을 붙이는 데 효과가 있고 전식 방식은 플라스틱 필름을 붙이는 데 효과가 있습니다. 접착제로는 폴리우레탄계 수지, 에폭시 수지를 유기 용제에 녹인 것을 사용합니다. 라미네이트 필름 구성을 가진 제품은 다음과 같습니다.

- OPP/CPP : 스낵, 과자 등
- KPET/PE, KNY/PE : 된장, 김치, 식육 가공품의 포장 재료
- PET/AI/CPP : 레토르트 식품

압출 라미네이트 필름

압출 라미네이트 필름은 셀로판, 폴리에스테르, 폴리프로필렌, 나일론 필름 등에 폴리에틸렌, 폴리프로필렌, EVA 등을 용융 압출해서 라미네이트하는 방법입니다. 드라이 라미네이트에 비해 비용이 저렴하고 싱글형, 탄뎀형 압출 라미네이트와 공압출 라미네이트의 세 가지 종류가 있습니다. 용융 압출에 사용하는 수지는 접착성과 실링성이 우수한 PE, EVA 등이 사용되고, 최근 핫택과 알루미늄 포일에 대한 접착성이나 내유성이 우수한 아이노모어와 내열성, 내마모성이 우수한 PP가 사용됩니다.

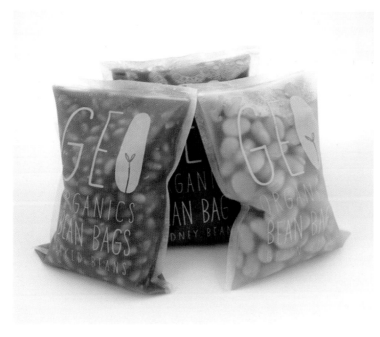

Bean Bags, UK

비닐 팩을 이용한 식료품 패키지 디자인입니다. 비닐(필름)
소재 패키지는 가격이 저렴하고 간편하여 실용적입니다.

MIDORI-T(Concept), Spain

대나무 목재를 이용한 패키지 디자인입니다.

공압출 다층 필름

접착제나 접착 가공이 필요 없어 저렴합니다. 3~5개의 압출기에 용융된 수지를 1개의 다이스를 이용해 T형 다이스법이나 인플레이션법으로 다층 필름된 것입니다. 외층에 강도가 강한 폴리에틸렌이나 나일론, 중간층에 차단성이 있는 염화비닐리덴이나 에벌이, 내층엔 실링하기 쉬운 폴리에틸렌이나 아이오노머가 사용됩니다. 폴리프로필렌계 공중합체/호모폴리 프로필렌계 공중합체의 2축 연신 필름, NY/PE, NY/PVDC/PE, NY/아이오노머 등이 대표적입니다.

- PE/PP/PE : 일본 스낵 제품의 포장
- EVA/PVDC/아이오노머 또는 NY/PE : 생육용
- PE/PVDC/PE의 공압출 다층 필름 : 커피용

Brand & Package Design(브랜드와 패키지 디자인) 참조

패키지 제작의 기본은 지기 구조다

패키지에서 '지기'는 말 그대로 종이 그릇 또는 종이 상자입니다. 영어로는 컨테이너 Container 또는 카톤Carton으로 포장이란 어휘적인 의미를 가집니다. '구조'란 다양한 재료를 이용한 제품 포장 방법을 말합니다. 패키지 구조는 일단 기능적이고 사용하기 편해야 합니다. 또한, 매장에서 고객의 시선을 끌 수 있도록 디자인하는 것이 바람직합니다. 패키지에서 종이는 다른 재질에 비해 전통적이며 경제성이 높고, 색상 표현이나 가공 등 디자인 측면에서 다루기 쉬우며, 가장 기본적인 재질로 통합니다. 인쇄나 가공 등이 편리한 장점 때문에 패키지 분야에서 광범위하게 활용되며 디자이너라면 가장 먼저 접하고 다뤄야 하는 필수 요소입니다.

지기 구조란?

전통적으로 지기와 포장은 밀접한 관계를 가집니다. 포장이란 '물건을 싸서 보관하는 행위'이며 지기 또한 같은 인식으로부터 출발했기 때문입니다.

지기는 일반적으로 종이 상자, 골판지 상자와 같이 단순히 종이로 만든 포장 용기로 알려져 있습니다. 최근에는 종이를 주재료로 하되 플라스틱 필름을 합성, 코팅, 라미네이팅하는 등 다양한 처리가 가능해져 복합 소재의 용기를 모두 지기에 포함합니다. 과거의 개념이나 해석과 달리 현대의 지기는 판지 또는 판지를 주재료로 하여 목적이나 용도에 따라 만들어진 포장 전체를 지칭합니다. 합성 수지를 코팅한 재료로 만들거나, 플라스틱 필름을 중심으로 한 유연한 패키지Filexible Package와 같은 새로운 포장 용기까지 모두 포함합니다.

판지를 재료로 한 지기는 기능적으로 구부리고, 자르고, 이으며 서로 연결시켜서 자유자재로 형상을 만들 수 있습니다. 종래의 비누나 치약 포장 등으로 대표되는 일반적인 지기는 다방면으로 사용하지만, 판지가 지닌 수많은 특징을 살리면서 플라스틱 등 다른 재료와 혼용하여 물, 습도, 온도 등에 약한 결점을 보완합니다. 액체 투과 방지에 사용하는 우유와 술 등 액체 용기 등도 새로운 분야로서 널리 사용됩니다.

다른 재료와 혼합한 가공지를 사용하는 방법 외에도 판지로 상자를 만들 수 있습니다. 방습, 내유 밀봉성이 좋은 왁스나 코팅으로 플라스틱 필름의 내포장을 가공한 테트라팩Tetra Pack이나 백판지의 아름다움과 골판지의 강도를 겸비한 E. flute 골판지도 인쇄, 윈도우 같이 뚫기, 표면 코팅 등 지기의 가공 공정과 가까우며 미려하므로 지기 분야에서 많이 사용합니다.

패키지 디자인

지기의 장점

패키지의 50%는 종이를 재료로 이용합니다. 종이가 많이 사용되는 것은 그만큼 패키지로서 적당한 성질을 가지기 때문입니다. 지기의 적성을 분류하면 다음과 같습니다.

가볍다
가볍다는 것은 매우 중요하며 수송 경비를 절감하는 요인으로서도 대단히 유리합니다.

인쇄성이 좋고, 깨끗하게 인쇄된다
인쇄는 종이를 대상으로 개발되었으므로 당연히 종이의 장점이며, 각종 인쇄 적성과 정밀 인쇄가 쉽고 박과 코팅, 엠보싱 등 다양한 후가공 처리를 할 수 있습니다.

형태 구상이 자유롭다
가공할 때 큰 힘과 열이 필요하지 않으므로 어떤 형태로도 제작이 간편합니다.

견고하다
견고하기 때문에 어떤 형태로도 모양이 유지되며, 형태에 의해 강성이 뛰어난 것을 만들 수 있습니다.

안전하다
금속, 유리처럼 갈라지거나 부서지면서 상처를 입힐 우려가 적습니다. 또한, 폐기 및 공해에서도 처리가 간편합니다.

가격이 싸다
다른 소재와 비교하여 단연 경제적입니다. 소재의 가격뿐 아니라 가공비 면에서도 매우 저렴합니다.

가공이 쉽다
가위나 칼만 있으면 여러 가지 형태로 변형할 수 있으며, 다양해지는 가공 효과에 적용하기 유리합니다.

포장디자이너를 위한 실전 지기 구조디자인 참조/대두대학교출판부/최충식

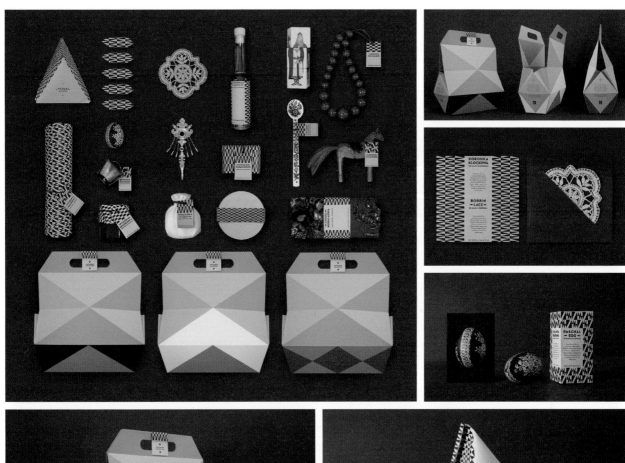

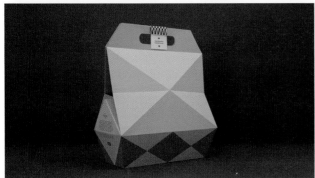

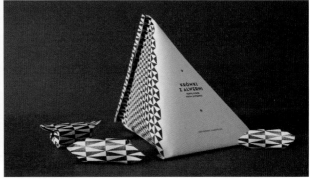

Małopolska Selection, Poland

Malopolska 지역 커뮤니티에서 의뢰한 기념품 패키지입니다. 다양한 지기 구조를 이용한
이 패키지 디자인은 공예적인 느낌과 민속적인 색채가 두드러집니다.

지기 구조 제작과 주의사항

패키지 디자인을 온전히 담는 지기의 형태, 종이 결, 종이의 신축성, 종이 치수와 명칭, 설계와 치수 등에 관한 구체적인 내용을 이해하고 견본을 만들어 시행착오를 줄이도록 합니다.

지기의 형태 구상

지기를 디자인할 때 형태가 우선입니다. 일반적으로 그래픽 디자이너는 평면을 다루기 때문에 형태감을 느끼기 쉽지 않습니다. 입체이기 때문에 간단한 형태라도 곧바로 평면도를 그리기는 쉽지 않습니다. 형태에 쉽게 접근하는 방법은 기존 지기 형태를 점검, 조사하는 것입니다. 경쟁 제품은 물론 관련 없는 제품이라도 그 형태감을 느낄 수 있도록 연구하는 것이 중요합니다. 단, 패키지 내용물과 재료의 적합성 등의 문제들을 철저하게 고려하여 형태를 이루어야 합니다.

지기는 패키지의 첫 번째 기능인 '보호성'과 가장 관계가 깊지만, 제품을 편리하게 사용하는 '편리성'이나 구매욕을 불러일으키는 훌륭한 디자인을 통해 '제품성'을 높이는 중요한 역할을 합니다. 현대 사회에 들어서면서 패키지 기능 중에서는 이동이나 개봉 후 사용할 때의 편리함도 여전히 중요하지만, 제품이 진열되어 있을 때 POP 효과의 중요성도 부각되고 있습니다. 온라인 유통이 정착되고 대형 할인점처럼 매장이 대형화하면서 바야흐로 소비자가 점원의 도움 없이 스스로 정보에 의해 제품을 판단하고 구매하는 유통 혁신의 셀프 서비스 시대가 열렸습니다.

종이 결의 속성

일반적으로 종이는 펄프를 뜨기 망에 흘려서 만듭니다. 뜨기 망 방향으로 만들어지는 섬유의 흐름 방향을 종이의 결이라고 합니다. 감아서 빼낸 종이의 절단 방향에 따라 세로결과 가로결이 생깁니다.

기계초의 경우 초지기로 흐르는 방향이 세로결이며 직각 방향이 가로결을 이룹니다. 초지기에서 종이는 세로 방향으로 흘러나오므로 세로결 방향의 섬유는 뻗어 있지만, 가로결 방향의 섬유는 오그라들어 신축성이 큽니다. 세로결의 종이는 손으로 천천히 찢으면 결을 따라 자연스럽게 찢어지지만, 가로결로 찢으면 부자연스럽게 찢어집니다. 포장 인쇄 작업 시 이러한 기본 원리를 파악하지 않으면 여러 가지 결함이 발생합니다. 인쇄 기계에 종이를 넣을 때 가로결로 시작하면 종이의 신축성에 의하여 인쇄의 핀이 어긋나므로 주의해야 합니다.

포장 구조에서도 종이 결은 중요한 포인트입니다. 특히 상자를 구부려 접을 때 이러한 점이 무시되면 접히는 부분이 터지며 포장이 약해집니다. 또한, 창고에 많은 포장 제품을 보관할 때 쌓아 올린 아래쪽은 무게를 견디지 못해 형태가 망가지며 결을 잘못 잡아 뒤틀어지기도 합니다.

최근 자동 포장 인쇄에서는 종이 결을 잘못 잡아 기계에 걸리지 않는 경우가 발생하기도 합니다. 이처럼 종이 결은 포장에서 매우 중요한 부분을 차지하므로 디자이너는 이를 반드시 숙지해야 합니다.

종이의 신축성 극복

종이는 온도 변화에 따라 신축성을 가집니다. 습기에 의한 신축은 종이를 물에 적시면 나타나는 요철에 의해 생깁니다. 세로 방향으로는 거의 늘어나지 않지만 가로 방향으로는 신축성이 커서 때로는 20% 이상의 차이가 발생하기도 합니다.

생산 직후의 종이는 인쇄하기 어렵고 종이가 너무 건조되거나 반대로 눅눅해도 휨, 구김, 물결이 생겨 인쇄할 수 없습니다. 또한, 생산 공정 중에 생기는 정전기는 대전된 종이 표면에 먼지가 달라붙거나 종이가 잘 맞추어지지 않아 인쇄 품질 저하를 가져옵니다.

종이는 어느 정도 기간이 지나면 안정되는 성질을 가지므로 위와 같은 경우에는 일부러 종이를 묵히거나 정전기 제거를 위해 조습기로 가습합니다. 이것을 시즈닝Seasoning이라고 하는데, 인쇄소에서는 이처럼 세심한 주의를 기울여 종이를 관리해야 합니다. 인쇄 공정에서는 용지를 철저히 관리하기 위해 습도를 60% 정도로 일정하게 유지하는 설비를 갖추고 보관합니다. 자동화된 용지 보관 창고는 인쇄실과 이중문으로 연결되어 인쇄 직전에 이동하여 사용합니다.

종이의 치수와 명칭

종이의 치수는 규격 치수와 규격 외 치수가 있습니다. 규격 치수로는 A열전지와 B열전지가 있고 규격 외 용지도 있지만, 일반 인쇄물에 사용하는 것은 규격 치수입니다.

종이로 만드는 인쇄물 치수는 규격이 정해져 있습니다. 오른쪽 표와 같이 치수 번호가 1, 2, 3으로 하나씩 늘어나면서 면적이 반으로 줄어듭니다. 이러한 관계를 규격에 의해 나타내어 보통 0을 전지배판, 1을 전판, 2를 반절내기, 3을 4절내기, 4를 8절내기, 5를 16절내기 등으로 부릅니다. A판과 B판을 비교하면 B판이 크고, 면적으로는 B판이 A판의 약 1.5배입니다. A판과 B판을 큰 편부터 늘어놓으면, B0〉A1〉B1〉A1〉B2〉A2 순입니다.

국판(636mm×939mm) A계열
규격은 939×636mm이며 가장 일반적으로 사용하는 용지입니다. 본래 국전지라는 이름은 국판형 책을 만들 수 있는 전지라고 해서 붙여진 이름입니다. 국판형은 국전지의 16절(1/16) 크기 책을 말합니다.

46판은 일본 개화기에 유럽에서 들어온 인쇄 기계의 영향을 받은 것입니다. 그 규격이 마침 일본의 기존 용지 규격과 비슷했으며 판형 중 4치2푼×6치2푼 규격을 간단하게 불러 4×6판이라고 합니다. 이 외에도 A4, A3, B4, B5 규격이 있습니다. 숫자 앞에 A와 B를 붙이는 이유는 미국America의 영문명 앞 글자인 A와 영국British의 영문명 앞 글자인 B를 표시하여 각 나라의 규격이라는 의미가 있습니다.

판형	통칭	크기(mm)	판형	통칭	크기(mm)
A0	대국전지	841×1,189	B0	하드롱전지	1,030×1,456
A1	국전지	594×841	B1	전지	728×1,030
A2	국반절	420×594	B2	2절	515×728
A3	5절	297×420	B3	4절	364×515
A4	국배판	210×297	B4	8절	257×364
A5	국판	148×210	B5	16절(4×6배판)	182×257
A6	문고판	105×148	B6	32절(4×6판)	128×182
A7		74×105	B7	64절	91×128
A8		52×74	B8	128절	64×91
A9		37×52	B9	256절	45×64
A10		26×37	B10	512절	32×45
신서적판	국반판	105×148	신서적판	4×6반판	94×128
	18절판	176×248		신4×6판	124×176
	3×5판			3×6판	103×182

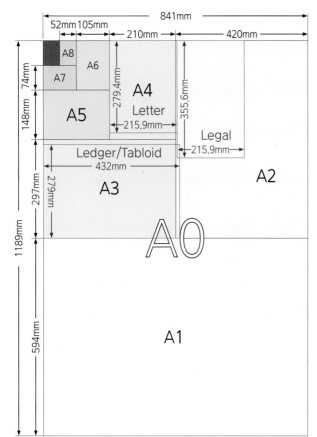

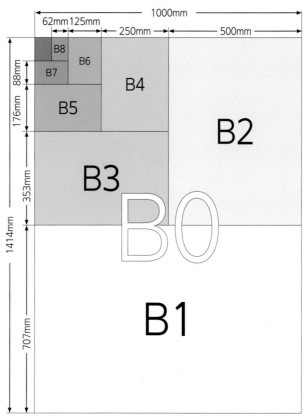

지기 구조 설계와 치수재기

지기 구조를 설계할 때 가장 중요한 것 중 하나는 정확하게 치수를 측정하는 일입니다. 우선 포장할 내용물의 형태, 크기, 중량을 고려하여 종이 두께를 정합니다. 보통 4개의 면이 있는 사각형 지기 구조를 설계할 때 두 변의 치수는 반드시 같아야 한다고 생각합니다. 하지만, 포장 상자의 경우 기능적인 문제가 있어 사각형 상자라도 종이 두께를 고려하면 각 변의 길이를 다르게 계산해야 합니다. 이러한 문제를 해결하기 위해서는 설계된 지기 구조가 완성되어 내용물이 담기기까지의 과정을 모두 생각하면서 상자를 만들어야 합니다. 반드시 설계된 지기 구조를 이용하여 견본을 제작하고 테스트를 거쳐야 합니다.

상자를 만들 때는 여러 부분을 고려해야 합니다. 만들고자 하는 상자 종류는 내용물의 중량, 종이 두께와 지질, 하면부 형식 등을 고려하여 그 중량을 충분히 지탱할 수 있도록 견고해야 합니다. 뚜껑 날개를 상자 속에 밀어 넣을 때 이상이 없도록 여러 부분을 세밀히 검토하면서 수정해야만 제작의 시행착오를 줄일 수 있습니다.

수정을 거쳐 완성된 견본은 펼쳐서 실측하여 다시 정확한 지기 구조를 설계합니다. 이처럼 지기 구조를 설계할 때는 반드시 견본을 만들고 내용물과의 상관관계 등을 여러 각도에서 면밀히 검토한 다음 정확한 실측 치수로 완성하는 것이 가장 중요합니다.

아무리 훌륭한 패키지 디자인을 완성하더라도 내용물의 성격과 패키지 용기 구조, 목적이 어울리지 않거나 대량 생산 시스템에 적용되는 합리적인 포장 방법과 작업성이 고려되지 않은 지기 구조는 그 가치를 상실합니다. 패키지 디자인의 기본인 지기 구조 개념을 숙지하고 제작과 설계를 연습하는 것은 패키지 디자이너에게 가장 효과적인 공부법입니다.

디자인에 적합한 인쇄 방식을 선택하라

패키지는 대부분 디자인만으로 작업이 끝나는 경우가 없습니다. 물론 신제품 공동 관리Pool를 위해 디자인 개발 이후에 출시를 미루는 경우가 있지만 일반적으로는 인쇄 단계를 거칩니다.

포장재가 인쇄되는 재질을 살펴보면 종이, 비닐, 골판지 상자, 유리병, 캔, 파우치 등 제품 특성에 따라 다양하게 활용하고 있습니다. 다양한 재질에 제품명, 법적 표기 사항, 이미지 등을 인쇄해야 합니다. 패키지 디자인에서 인쇄 방식을 고려하지 않으면 완성 후 디자인을 인쇄할 수 없어 변경해야 하는, 신입사원이나 저지를 범한 문제가 발생하기도 합니다. 만약 기업의 대표나 클라이언트에게 최종 확인된 디자인을 실제 인쇄하여 생산할 때 구현되지 않는다면 어떨까요? 디자이너가 인쇄기를 만질 일은 없겠지만, 기본적으로 인쇄 방식에 대해 이해하고 특성을 알아야 인쇄 사고 예방 및 발생 시 유연하게 대처할 수 있습니다.

패키지 디자인은 시작할 때부터 최종 생산 환경을 고려해서 디자인해야 합니다. 결과물을 인쇄할 때도 인쇄소의 작업 환경을 알아야 합니다. 일반적으로 책을 인쇄하는 경우 A인쇄소가 안 되면 B인쇄소에서 인쇄해도 크게 문제 없지만, 패키지 디자인은 보안 문제, 본 제품 생산과 포장재 호환 문제 등으로 기존 업체에서 인쇄해야만 하는 경우가 많습니다.

인쇄소의 여러 환경 중 인쇄 도수는 디자이너에게 날개를 달아주는 경우가 있고 족쇄가 되어 디자인 전개를 어렵게 하는 경우도 있습니다. 인쇄 도수는 디자인 결과물을 몇 가지 색으로 표현하는가를 말합니다. 오프셋 인쇄기는 기본 4도Cyan, Magenta, Yellow, Black 인쇄입니다. 종이가 들어가면 Black이 가장 먼저 인쇄되고 Cyan, Magenta, Yellow 순으로 인쇄되는 경우가 많습니다. 인쇄 블랭킷이 몇 개인지에 따라 4도기, 5도기 등으로 추가되기도 합니다. 인쇄 롤러가 추가될수록 인쇄 기계 가격

이 올라가지만, 디자이너에게는 한 번에 다양한 색상으로 표현할 수 있는 여유가 생깁니다. 예를 들어, 4도기는 CMYK 색으로 디자인한 것을 표현하며 5도기 인쇄는 CMYK에 금색이나 은색을 추가할 수 있고 6도기에는 또 다른 색을 추가할 수도 있습니다. 디자이너 입장에서는 인쇄 도수가 많을수록 좋습니다. 필자는 디자인 결과물을 7도기 인쇄에 맡겨 'CMYK+별색1+별색2+코팅'으로 한 번에 마무리한 적도 있습니다.

인쇄 현장에 감리, 회의로 갔을 때는 인쇄 도수를 재빠르게 알아야 효과적입니다. 디자인은 별색 8도인데 인쇄소에는 6도기만 있다면 인쇄할 수 없습니다. 그러므로 패키지 디자인을 위해서는 프로젝트 사전 회의에서 인쇄소, 담당자, 인쇄기 도수, 인쇄 방식 등에 대한 논의가 충분히 이루어져야 합니다.

오프셋 인쇄기의 인쇄 도수를 쉽게 확인하는 방법은 블랭킷 수를 확인하는 것입니다. 사진에서는 7개이므로 7도이며, 최근에는 코팅을 위해 보이지 않는 부분에 블랭킷이 있는 경우도 있으므로 기장에게 확인하여 정확하게 알아야 합니다.

오프셋 인쇄

일상에서 가장 흔하게 접하는 인쇄 방식입니다. 책, 잡지, 전단지 등 우리 주변의 패키지 디자인 상당수가 오프셋Off-Set 인쇄 방식으로 찍어낸 것입니다. 한글 서체 사전에는 '보통의 인쇄가 판면에서 직접 종이에 인쇄되는 데 비해, 오프셋 인쇄는 판면에서 일단 잉크 화상을 고무 블랭킷Blanket에 전사하여 거기에서 종이에 인쇄하는 방법'이라고 정의합니다. 다시 말해, 판화처럼 종이에 바로 찍는 것이 아니라 고무 재질의 '블랭킷'이라는 판이 뒤집혀 잉크가 묻고 블랭킷에 묻은 잉크가 종이에 다시 한 번 더 뒤집혀 인쇄되는 방식입니다.

오프셋 인쇄는 물과 기름의 반발에 의한 인쇄 방식으로 인쇄판에 요철이 없는 것이 특징입니다. 먼저 인쇄판 표면에 물을 묻히고 그 위에 잉크를 묻혀 블랭킷을 통해 종이로 인쇄합니다. 이때 물은 약산성으로 인쇄판의 인쇄되지 않는 부분에 잉크를

오프셋 인쇄의 색을 관리하는 컨트롤 패널

묻지 않게 하는 역할을 합니다. 반대로 인쇄 부분에는 기름 성분을 포함한 잉크를 묻혀 인쇄합니다. 물의 양이 적고 많음에 따라 블랭킷에 종이가 붙거나 인쇄 부분이 뜨기는 경우가 있으므로 이연 현상이 벌어지면 인쇄 기장에게 물의 양과 산성도를 조절해 달라고 의견을 제시해야 합니다.

오프셋 인쇄는 주로 종이 재질에 많이 적용되지만, 최근에는 UV(자외선) 오프셋 인쇄로 비닐을 포함한 합성 재질에도 적용됩니다. UV 오프셋 인쇄를 위해서는 UV 인쇄 전용 잉크를 따로 사용하며 반드시 UV 건조기를 통과해 건조해야 합니다. 일반 오프셋보다 비용이 조금 더 비싸지만 인쇄 시 손에 묻어날 우려가 있는 재질은 반드시 UV 오프셋 인쇄를 해야 합니다.

오프셋 인쇄 과정

패키지 디자이너들은 디자인 자료를 넘기는 것으로 작업을 마무리합니다. 인쇄소에서는 오프셋 인쇄를 위해 디자인 자료를 받은 후 필름 작업을 위한 '자리잡기(하리꼬미)'를 진행합니다. 인쇄될 종이 1장 크기에 가장 효율적으로 디자인 결과물을 앉히는 작업입니다. 자리를 잡으면 색상 도수에 맞게 필름을 뜨고 필름을 이용하여 인쇄판을 만듭니다. CMYK의 4도 인쇄면 필름과 인쇄판이 4장씩 만들어지고 별색이 들어가면 추가로 늘어납니다.

인쇄 당일에는 인쇄판을 인쇄기에 걸고 색상을 맞추는 조색 작업을 합니다. 디자이너 감리를 통해 계획한 색과 가까워지면 인쇄 속도를 올려 인쇄합니다. 인쇄가 끝나면 충분히 건조시키고 후가공, 재단 등을 거쳐 박스에 담아 납품합니다. 디자이너는 기본적으로 이와 같은 인쇄 공정에 대해 이해해야 일정 조율과 자신이 디자인한 결과물을 제대로 표현할 수 있습니다.

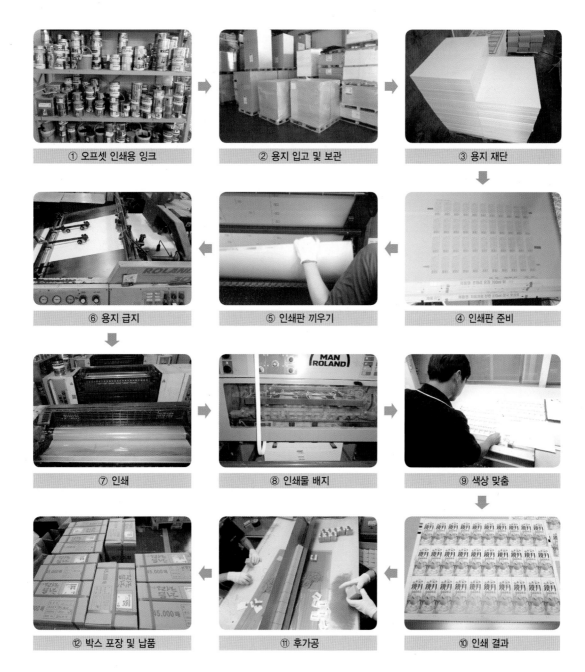

① 오프셋 인쇄용 잉크 ② 용지 입고 및 보관 ③ 용지 재단

⑥ 용지 급지 ⑤ 인쇄판 끼우기 ④ 인쇄판 준비

⑦ 인쇄 ⑧ 인쇄물 배지 ⑨ 색상 맞춤

⑫ 박스 포장 및 납품 ⑪ 후가공 ⑩ 인쇄 결과

오프셋 인쇄의 장·단점

오프셋 인쇄의 장점은 색을 변경하기 쉽고 색 재현이 뛰어나며 인쇄비용이 적게 든다는 것입니다. 기본 색상 롤러를 컨트롤 패널을 통해 수치로 제어할 수 있으므로 Yellow를 조금 더 진하게 하거나 Cyan을 조금 더 약하게 하는 등의 조절이 편리합니다. 또한, 망점을 0%에서 100%까지 표현할 수 있어 다른 인쇄 방법에 비해 색이 풍성한 느낌을 줍니다.

반면 색이 안정적이지 못하고 건조가 늦은 단점이 있습니다. 오프셋 방식으로 1㎡ 종이에 같은 색을 인쇄할 경우 왼쪽 윗부분과 오른쪽 아랫부분(또는 오른쪽 윗부분과 왼쪽 아랫부분)의 색이 고르지 못한 경우가 발생합니다. 일부분의 색을 기준으로 하면 다른 부분의 색이 달라지기 때문에 색상 감리를 할 때 많은 주의가 필요합니다.

장점
- 표현이 풍부합니다.
- 인쇄비용이 저렴합니다.
- 다양한 방법으로 후가공할 수 있습니다.

단점
- 물에 취약합니다.
- 햇빛에 색이 잘 바랩니다.

오프셋 인쇄 시 디자이너의 체크포인트

오프셋 인쇄로 포장재를 생산할 때 패키지 디자이너가 단계별로 주의해야 할 사항은 다음과 같습니다. 대부분의 인쇄 작업은 필름을 만드는 업체나 인쇄소 기장들이 진행하지만, 디자이너도 디자인을 충분히 확인하고 신경 써야 하며, 의논하면서 최상의 결과물이 만들어지기까지 최선을 다해야 합니다.

데이터 작업

- ☐ 유실된 이미지는 없는가?
- ☐ 서체는 모두 이미지화했는가?
- ☐ 별색 사용 시 필요한 부분이 모두 별색으로 지정되었는가?

⬇

필름 작업

- ☐ 필름 작업 전에 인쇄 도수별 계획은 설명하였는가?
- ☐ 필름의 선수는 어느 정도로 할 것인가?
- ☐ 최종 자료와 같이 필름이 만들어졌는가?

⬇

인쇄판 작업

- ☐ 인쇄판에는 문제가 없는가?

⬇

인쇄

- ☐ 색은 의도한 대로 잘 표현되었는가?
- ☐ 강조되어야 할 부분은 잘 보이는가?
- ☐ 표기 사항 등 작은 크기의 문구는 잘 읽히도록 인쇄되었는가?
- ☐ 종이 모서리 부분의 색은 균등하게 인쇄되었는가?

⬇

마무리

- ☐ 코팅이 잘 되어 손에 묻어나지 않는가?
- ☐ 후가공이 있다면 문제없이 진행되었는가?
- ☐ 보안을 위해 견본은 보이지 않도록 폐기하였는가?

그라비어 인쇄

그라비어Gravure 인쇄 방식은 포장재 인쇄에 많이 활용합니다. 상표, 지기, 연포장, 쉬링크 라벨(수축 상표) 등 다양하게 사용합니다. 오프셋 인쇄가 물과 기름의 반발을 이용하여 인쇄하는 방식이라면, 그라비어 인쇄는 주로 동판을 미세한 점Dot으로 부식시켜 점의 깊이에 따라 색의 농담이 표현됩니다. 부식된 동판의 무수한 점에 잉크를 착색시키고 인쇄용지가 지나가면서 압력이 가해져 인쇄됩니다. 인쇄 용제는 솔벤트 등과 같은 맹독성 화학약품을 사용하므로 독한 냄새와 휘발 물질 등으로 인해 건강에 좋지 않으며 그라비어 인쇄 공장은 주로 도심에서 벗어나거나 외진 곳에 있습니다.

그라비어 인쇄에서도 CMYK의 4도로 인쇄할 수 있지만, 주로 별색으로 인쇄합니다. 오프셋 인쇄에서는 Black, Cyan, Magenta, Yellow 순으로 찍지만 그라비어 인쇄는 배경색부터 하나씩 올라오면서 순차적으로 찍습니다. 예전에는 순서가 잘못되면 쉽게 동판 순서를 바꾸어 다시 끼고 인쇄하였는데 최근에는 동판을 뜰 때부터 판의 순서를 정하여 품질을 관리하므로 판의 순서가 바뀌면 뒤쪽의 판들은 모두 다시 떠야 합니다. 그러므로 그라비어 인쇄에서 자료를 전달할 때는 반드시 인쇄소, 동판업체와 디자이너가 만나 판의 순서, 인쇄 도수 등을 협의해야 합니다.

8색을 인쇄할 수 있는 그라비어 인쇄기

그라비어 인쇄 과정

다른 시각 디자인 분야에 비해 패키지 디자인에서 그라비어 인쇄는 상당히 자주 접할 수 있는 인쇄 방식입니다. 그라비어 인쇄는 종이가 낱장이 아닌 롤Role로 되어 있습니다. 하나의 롤이 2,500~3,000m 정도인 긴 것도 있습니다. 롤로 인쇄하면 한 번에 많은 양을 빠른 속도로 찍을 수 있다는 장점이 있지만, 한번 인쇄를 시작하면 기본 인쇄 수량이 많을 수밖에 없다는 단점이 있어 인쇄 전에 충분히 계획해야 합니다.

패키지 디자인을 마무리하고 디자이너가 그라비어 인쇄를 위해 인쇄소에 자료를 보낼 때는 별색 부분이 잘 정리되었는지 확인해야 합니다. 인쇄 도수의 제한으로 같은 색으로 인쇄되어야 할 부분이 다른 색이라면 불필요한 인쇄판이 생겨 시간과 비용이 늘어나기 때문입니다.

문제없이 디자인 자료가 넘어가면 동판 둘레에 맞게 자리를 잡습니다. 동판을 만드는 데 필요한 기간은 업체마다 다르지만 5~15일 정도로 예상합니다. 동판은 잘못되어 새로 만들면 1도에 30~70만 원 정도의 비용이 발생합니다. 처음 판을 만드는 디자인은 종이로 교정한 다음 시험하고 진행하는 경우가 많기 때문에 전체 일정을 넉넉하게 예상해야 합니다.

동판이 만들어져 인쇄소에 입고되면 먼저 종이 표면에 인쇄할 색부터 동판을 끼워 인쇄합니다. 만약 비닐 재질에 배면 인쇄를 할 경우 제일 위에 보이는 색부터 차례로 인쇄하고 마지막에는 배경색을 인쇄해서 마무리합니다. 인쇄가 끝나면 건조를 거쳐 후가공이 있다면 진행하고 재단과 포장 단계를 거쳐 납품합니다.

① 그라비어 인쇄용 잉크

② 용지 입고 및 보관

③ 인쇄판 입고

⑥ 용지 급지

⑤ 인쇄판 끼우기

④ 인쇄판 준비

⑦ 인쇄

⑧ 인쇄물 배지

⑨ 색상 맞춤

⑫ 박스 포장 및 납품

⑪ 후가공

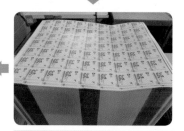

⑩ 인쇄 결과

그라비어 인쇄의 장·단점

그라비어 인쇄의 장점은 일반 종이를 포함하여 은광지, PE, PP 등 다양한 재질에 인쇄할 수 있다는 것입니다. 건조가 빠르기 때문에 잉크 흡수성이 좋은 종이뿐만 아니라 맥주 상표에 사용하는 은광 증착지, 1.8ℓ 탄산음료 페트병에 부착되는 상표와 같은 비닐 재질 인쇄에도 활용합니다. 롤 인쇄이므로 고속 인쇄를 할 수 있어 대량 생산이 쉽고 한번 색상을 맞추면 고른 인쇄 품질을 보입니다. 1분에 250m를 인쇄하는 그라비어 인쇄기도 있으며 오프셋 인쇄기에 비해 인쇄 속도가 빠릅니다.

하지만, 인쇄 준비에 시간이 많이 걸리고 동판 제작에 따른 기본 비용이 비싸며 맹독성 용제를 사용하는 경우가 있어 친환경적이지 않습니다. 그라비어 인쇄 색상 감리에서는 솔벤트와 같은 맹독성 화학 물질을 사용하고 냄새가 독하기 때문에 유럽에서는 사용 범위를 축소하고 있는 실정입니다. 또한, 색을 맞출 때 조색사 역량에 따라 색상 감리 시간과 품질이 달라진다는 단점이 있습니다.

장점

- 다양한 재질에 인쇄할 수 있습니다.
- 대량 생산이 편리합니다.
- 고속 인쇄를 할 수 있습니다.

단점

- 준비 시간과 비용이 많이 발생합니다.
- 색상 감리 시 조색에 시간이 걸립니다.
- 친환경적이지 않습니다.

그라비어 인쇄 시 디자이너의 체크포인트

그라비어 인쇄를 통해 포장재를 생산할 때는 동판에 특히 신경 써야 합니다. 자료를 보내고 동판의 순서, 동판 하나에 들어갈 디자인 요소들을 확인합니다. 동판이 들어오면 스크래치와 같은 불량을 확인하고 인쇄를 시작합니다. 그라비어 인쇄는 디자이너가 색상 감리를 한 다음 통과되면 순식간에 많은 양의 포장재가 인쇄되므로 신중하고 꼼꼼하게 점검해야 합니다.

데이터 작업
☐ 유실된 이미지는 없는가?
☐ 서체는 모두 이미지화했는가?
☐ 별색 사용 시 필요한 부분이 모두 별색으로 지정되었는가?

⬇

동판 작업
☐ 동판 작업 전에 인쇄 도수별 계획은 설명하였는가?
☐ 동판의 선수는 어느 정도로 할 것인가?
☐ 기존 동판이 있을 때 재활용할 것인가? 새로운 동판을 사용할 것인가?
☐ 예상되는 결과물을 위해 동판의 순서를 정하였는가?
☐ 최종 디자인과 같이 동판이 만들어졌는가?

⬇

인쇄
☐ 동판 순서는 계획대로 만들어졌는가?
☐ 색은 의도한 대로 잘 표현되었는가?
☐ 강조해야 할 부분은 잘 보이는가?
☐ 표기 사항 등 작은 크기의 문구는 잘 읽히도록 인쇄되었는가?
☐ 오버프린트에 의해 색에 왜곡은 없는가?

⬇

마무리

☐ 코팅은 잘 되어 손에 묻어나지 않는가?

☐ 후가공이 있다면 문제없이 진행되는가?

☐ 보안을 위해 견본은 보이지 않도록 폐기하였는가?

로터리 인쇄

로터리Rotary 인쇄는 필름을 떠서 수지판을 만든 후 실린더에 부착하여 인쇄합니다.
오프셋 인쇄에 비해 점Dot이 커서 정교하지 않지만, 플렉소 인쇄에 비해서는 정교하
게 인쇄할 수 있습니다.

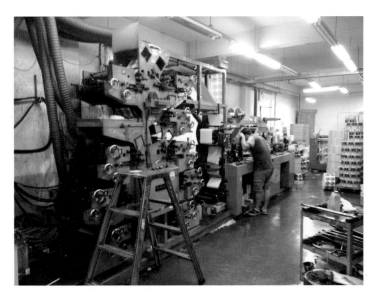

스티커 상표를 인쇄하는 로터리 인쇄기

로터리 인쇄 과정

대용량 과자의 보존을 위해 봉투에 부착된 떼었다 붙일 수 있는 스티커를 본 적 있나요? 컵으로 된 아이스크림 뚜껑에 붙어 있는 스티커 상표를 본 적 있나요? 스마트폰 배터리에 부착된 스티커를 본 적 있나요? 일상생활에서 흔히 접하는 스티커의 대다수는 로터리 인쇄로 만들어지고 종이를 비롯하여 비닐, 은광지까지 다양한 재질에 인쇄할 수 있어 여러 분야에 이용됩니다.

로터리 인쇄의 원지는 폭이 좁습니다. 대부분 15~50cm 이하이고 재질에는 종이, 비닐, 투명비닐, 은광지, 금광지 등이 있습니다. 로터리 인쇄에는 UV 잉크를 사용하며 롤로 된 원단을 준비하여 인쇄기 급지부에 끼웁니다. 디자이너가 전달한 최종 자료로 필름을 떠서 수지판을 만들어 실린더에 부착합니다. 로터리 인쇄기도 실린더를 늘려 여러 색을 인쇄할 수 있습니다. 4도 인쇄에서는 보편적으로 Yellow, Magenta, Cyan, Black을 거쳐 코팅 순으로 인쇄합니다. 별색이 있다면 상의해서 인쇄 순서를 결정합니다. 실린더에 수지판이 부착되고 잉크 조색이 끝나면 인쇄에 들어갑니다.

인쇄할 때는 원하는 색이 잘 표현되었는지, 색상별로 초점이 잘 맞는지 확인해야 합니다. 색상을 볼 때는 인쇄기의 분당 회전 속도를 낮추어 진행하는데 조색이 끝나고 생산을 위해 회전 속도를 올리면 보편적으로 색이 옅어집니다. 기계에 따라 색상이 조금 진해지는 경우도 있으므로 인쇄 기장에게 확인하고 조색 시 감안해야 합니다. 인쇄가 끝나면 필요한 부분을 남기고 나머지 부분은 분리하여 폐기하는 도무송 가공을 합니다. 도무송은 일본에서 전해진 것으로 일정한 형태로 자르는 기계 중 톰슨이라는 회사 제품이 유명하여 파생되었습니다. 인쇄 후 진행하는 도무송은 스티커 상표로 주로 사용하는 로터리 인쇄의 특성을 가집니다. 원단에 인쇄하고 제품 생산에서 필요한 부분만 남기는 작업으로, 제품 생산 라인에 따라 작업이 어떤 형식으

로 이루어지는지 알아야 합니다. 만약 인쇄 수량이 적어 사람이 직접 제품에 스티커를 부착하는 경우 도무송 작업 후 시트로 잘라 납품하고, 기계로 하는 자동 생산 라인의 경우 롤 형태로 납품합니다. 인쇄와 도무송 작업이 끝나면 일정 시간 건조를 거쳐 박스 포장하여 납품합니다.

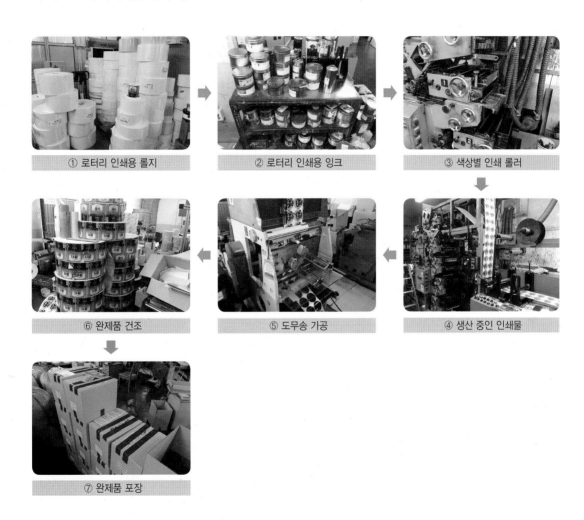

① 로터리 인쇄용 롤지　② 로터리 인쇄용 잉크　③ 색상별 인쇄 롤러

⑥ 완제품 건조　⑤ 도무송 가공　④ 생산 중인 인쇄물

⑦ 완제품 포장

로터리 인쇄의 장·단점

로터리 인쇄는 적은 수량을 생산할 수 있는 장점이 있습니다. 필요한 크기에 따라 다르지만 수백 장의 인쇄도 가능하며, 다른 인쇄에 비해 상표 형태를 자유롭게 만들 수 있습니다. 또한, 부착될 용기나 필요한 부분에 따라 원하는 형태의 도무송을 만들 수 있습니다. 특히 디자인 콘셉트에 따라 독창적인 상표를 만들 수 있어 유용합니다. 종이를 비롯하여 비닐 재질의 유포지, 은광지 등 다양한 재질의 원단에 인쇄할 수 있습니다. 특히 투명 비닐 재질을 활용할 수 있어 디자이너 입장에서는 다른 인쇄 방식에 비해 선택의 폭이 넓습니다.

하지만, 상표 1장당 단가가 높습니다. 스티커 상표에는 인쇄 면이 부착된 이형지 또는 박리지라는 노란색 종이가 있으며, 이 비용까지 상표 1장에 포함되기 때문에 단가가 높을 수밖에 없습니다. 수지판을 떠서 인쇄하므로 망점이 커 세밀한 부분을 표현하기 어렵고 인쇄 품질이 좋지 않습니다. 그러데이션 농도가 10% 이하는 불규칙하게 끊겨 톱니처럼 보이는 경우가 있습니다. 로터리 인쇄의 원단 폭은 보통 50cm 이하인 경우가 많아 좁기 때문에 큰 상표는 생산하기 힘듭니다. 반드시 디자인 전에 인쇄할 수 있는 폭의 크기를 확인하고 진행해야 합니다.

장점
- 소량 생산을 할 수 있습니다.
- 원하는 형태를 만들 수 있습니다.
- 투명 비닐을 포함한 다양한 재질에 인쇄할 수 있습니다.

단점
- 단가가 비쌉니다.
- 인쇄 품질이 좋지 않습니다.
- 인쇄할 수 있는 폭이 좁습니다.

로터리 인쇄 시 디자이너의 체크포인트

로터리 인쇄를 할 때 디자이너 입장에서 원단의 폭을 확인해야 합니다. 보편적으로 패키지 디자인을 위한 상표의 경우 크기가 큰 경우는 많지 않습니다. 홍보용 스티커나 특수한 대형 스티커의 경우 원단 크기를 벗어나면 완성된 디자인을 변경해야 하는 문제가 발생하기도 합니다. 그러므로 작업을 시작하기 전 인쇄소에 문의해서 최대 인쇄 크기를 확인하는 것이 좋습니다. 도무송 작업 시 디자인한 부분이 한쪽으로 쏠리는 경우도 있으므로 이를 대비하여 좌우 상하로 이미지 여백을 적용해야 합니다. 테두리가 있는 디자인의 경우 한쪽으로 쏠리면 눈에 확연히 띄기 때문에 인쇄 시 초점을 맞추는 것처럼 도무송에서도 초점을 잘 맞춰 작업하는지 확인해야 합니다.

데이터 작업

- ☐ 유실된 이미지는 없는가?
- ☐ 서체는 모두 이미지화되었는가?
- ☐ 색상 도수는 상의하였는가?
- ☐ 너무 작은 디자인 요소는 없는가?

⬇

수지판 작업

- ☐ 수지판 작업 전에 인쇄 도수별 계획은 설명하였는가?
- ☐ 수지판 표면에 스크래치는 없는가?
- ☐ 최종 자료와 같이 수지판이 만들어졌는가?
- ☐ 농도 10% 이하의 이미지들이 어색하지 않게 표현되었는가?

⬇

인쇄

- ☐ 잉크의 양이 일정하게 인쇄되었는가?
- ☐ 색은 의도한 대로 잘 표현되었는가?

☐ 강조되어야 할 부분은 잘 보이는가?

☐ 초점은 잘 맞았는가?

⬇

도무송 작업

☐ 디자인 전개도처럼 만들어졌는가?

☐ 디자인된 부분이 한쪽으로 쏠리지 않고 좌우 상하 중간에 위치하는가?

☐ 테두리 부분이 깔끔하게 잘 맞는가?

⬇

마무리

☐ 건조는 잘 되었는가?

플렉소 인쇄

플렉소Flexographic 인쇄 방식은 가장 원시적인 인쇄 방식 중 하나로 초등학교에서 배운 볼록 판화를 생각하면 이해가 쉽습니다. 플렉소 인쇄를 위해 예전에는 수작업으로 고무판을 양각으로 파고 금속 실린더에 부착하여 인쇄했습니다. 최근에는 필름을 떠서 합성수지를 부식시키고 금속 실린더에 부착하여 인쇄합니다. 외국에서는 비닐 포장 인쇄 등 플렉소 인쇄를 다양하게 활용하지만, 국내에서는 라면박스와 같은 골판지 인쇄에 주로 사용합니다.

플렉소 인쇄는 주로 2도 이내의 색을 사용합니다. 골판지 상자에 많이 활용하다 보니 심미성보다는 이동 수단의 기능성을 바탕으로 디자인하는 경우가 많기 때문에 색 도수를 적게 설정합니다. 이때 서로 다른 색과 겹치지 않도록 디자인해야 합니다. 색 이 겹치면 모서리에 의도치 않은 선이 나타나 테두리가 진해지기도 하므로 주의해야

합니다. 또한, 오목 판화처럼 넓은 부분에 인쇄하기보다는 볼록 판화처럼 필요한 부분에 인쇄합니다. 넓은 면에 인쇄하면 인쇄 상태가 고르지 못할뿐더러 골판지 상자의 강도가 약해져 파손 위험이 있습니다.

플렉소 인쇄 과정

우리나라에서 플렉소 인쇄의 90% 정도는 골판지 상자에 사용합니다. 종이 회사에서 처음부터 골판지가 나오지는 않으며 골판지 상자에 인쇄되는 면의 원지를 준비하여 골지와 풀로 합지해서 만듭니다. 골판지는 두께에 따라 A골(4~5mm), B골(2.5~3mm), E골(1~1.5mm) 등으로 만듭니다. 무거운 제품 포장에 사용할 두꺼운 골판지는 2개의 골판지를 부착하여 EB골, BB골, BA골 등으로도 만듭니다.

수출용 제품에 사용하는 경우 3개의 골판지를 부착하기도 하지만 특성화된 몇몇 판지 회사에서만 제작합니다. 골판지를 만들면서 필요한 크기로 재단된 판지는 인쇄기 급지부에 쌓아둡니다. 인쇄를 위해 각 실린더에 색상별 수지판을 준비해서 실린더에 부착합니다. 수지판은 전체가 한 장의 큰 판인 경우가 있지만, 일반적으로 분리하여 인쇄하기 전에 위치에 맞도록 실린더에 부착합니다. 그러므로 디자인 요소들이 정확하게 맞지 않는 경우가 생기고 이전 인쇄와 다음 인쇄에서 위치가 조금 달라지기도 합니다. 수지판 부착이 끝나면 골판지를 한 장씩 넣어 인쇄합니다. 인쇄하면서 최종 박스 전개도에 맞춰 성형(재단)합니다. 재단할 때 박스 중간에 구멍을 뚫어 손잡이를 만들어도 추가 비용이나 시간이 들어가지 않기 때문에 상황에 따라 손잡이나 절취선을 만드는 등의 작업을 추가해도 좋습니다. 인쇄와 성형 작업이 완료되면 납품을 위해 완제품을 밴딩합니다.

플렉소 인쇄로 만든 골판지 상자는 습기에 취약합니다. 인쇄를 마치고 완전히 건조되기 전에 바로 사용하면 골이 눌러져 충격 흡수나 압축 강도에 취약해질 수 있습니다. 생산 일정이 빠듯하더라도 확실히 건조시켜 사용하는 것이 플렉소 인쇄에서 골판지 상자를 효율적으로 사용하는 방법입니다.

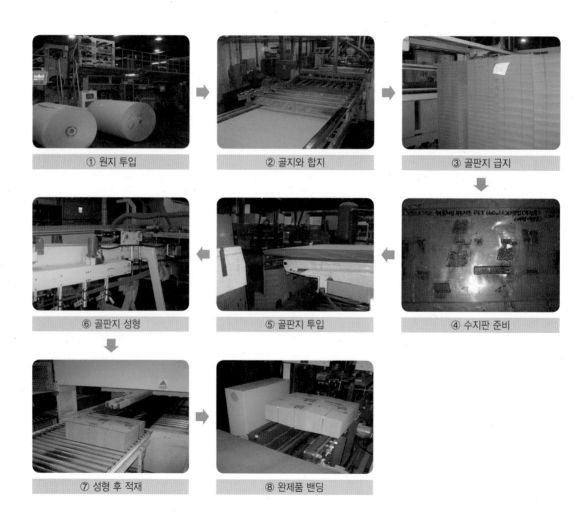

① 원지 투입　②골지와 합지　③ 골판지 급지
⑥ 골판지 성형　⑤ 골판지 투입　④ 수지판 준비
⑦ 성형 후 적재　⑧ 완제품 밴딩

플렉소 인쇄의 장 · 단점

플렉소 인쇄의 장점은 가격이 저렴하고 소량 인쇄를 할 수 있는 것입니다. 인쇄 수량이 많을수록 단가는 낮아지고, 수량이 적을수록 단가는 높아지지만 골판지 상자에 인쇄할 경우 2,000장을 인쇄할 수도 있습니다. 수지판을 분리해 위치를 변경할 수 있기 때문에 상황에 따라 수정이 편리합니다. 골판지 상자를 인쇄할 때 특정 부위의 그래픽 요소를 이동시켜야 하면 인쇄 현장에서 필요한 부분만 잘라 이동하고 다시 부착하여 인쇄할 수 있습니다.

플렉소 인쇄의 가장 큰 단점은 인쇄 품질이 나쁘다는 것입니다. 인쇄 시 실린더가 누르는 힘이 강하면 종이에 잉크가 번지거나 누르는 힘이 약하면 인쇄되지 않는 경우도 있습니다. 또한, 색의 일관성이 떨어져 10장을 찍으면 실린더가 압력에 의해 색이 확연히 달라지는 경우가 많습니다. 작은 글자는 뭉개져서 읽을 수 없거나 다른 색의 이미지가 겹치는 경우 본연의 색상이 표현되지 않기도 합니다. 이러한 단점에 의해 플렉소 인쇄의 경우 오프셋이나 그라비어 인쇄보다 인쇄물에 대한 기대치를 낮출 필요가 있습니다.

장점

- 소량 생산을 할 수 있습니다.
- 요소 일부분의 이동, 인쇄가 편리합니다.
- 가격이 저렴합니다.

단점

- 인쇄 품질이 나쁩니다.
- 실린더의 누르는 힘과 합성 수지판의 탄성으로 인해 색의 일관성이 떨어집니다.
- 작은 글자 등은 뭉개져서 가독성이 떨어집니다.
- 다른 색이 겹칠 경우 의도치 않은 색으로 표현되기도 합니다.

플렉소 인쇄 시 디자이너의 체크포인트

디자이너 입장에서는 플렉소 인쇄보다 비용이 많이 들더라도 오프셋이나 그라비어 인쇄 방식을 선호하는 것이 사실입니다. 가격이 저렴한 제품을 담아 이동하기 위해 만드는 골판지 상자에 많은 비용을 들여 인쇄하는 것은 효율성이 떨어지기 때문입니다. 플렉소 인쇄로 인쇄 방식이 결정되면 인쇄 품질의 눈을 낮추는 것이 현명합니다.

플렉소 인쇄를 위한 디자인에서는 가능하면 색이 겹치지 않도록 해야 합니다. 만약 서로 다른 디자인 요소가 겹칠 때는 5mm 정도의 간격을 두고 잘라서 겹치지 않도록 배치하는 것이 바람직합니다. 최상의 디자인 결과물을 만들기 위해 플렉소 인쇄 시 주의해야 할 점에 대해 알아보겠습니다.

데이터 작업
☐ 유실된 이미지는 없는가?
☐ 서체는 모두 이미지화되었는가?
☐ 2색 이내로 작업되었는가?
☐ 너무 작은 디자인 요소는 없는가?
☐ 두 가지 색이 겹치지 않았는가?

⬇

수지판 작업
☐ 수지판 작업 전에 인쇄 도수별 계획은 설명하였는가?
☐ 수지판 표면에 스크래치는 없는가?
☐ 최종 데이터처럼 수지판이 만들어졌는가?

⬇

인쇄
☐ 잉크의 양이 일정하게 인쇄되었는가?

□ 색은 의도한 대로 잘 표현되었는가?

□ 강조되어야 할 부분은 잘 보이는가?

□ 다른 색을 사용할 경우 색이 겹쳐 왜곡된 부분은 없는가?

□ 좌우 상하가 뒤집혀서 인쇄된 부분은 없는가?

성형(재단)

□ 디자인의 전개도처럼 만들어졌는가?

□ 접었을 때 문제는 없는가?

□ 테두리 부분이 깔끔하게 잘렸는가?

마무리

□ 건조는 잘 되었는가?

□ 운송 중 밴딩이 풀리지 않도록 되었는가?

프리프린팅 인쇄

프리프린팅Pre-Printing 인쇄 방식을 아는 디자이너는 많지 않기 때문에 낯설고 어떻게 활용하는지 모르는 경우가 많습니다. 프리프린팅은 색으로 된 골판지 상자라고 생각할 수 있습니다. 대형 할인점에서 제품 이미지나 브랜드 네임이 크게 표시된 소주나 맥주 상자를 본 적 있을 것입니다. 단순히 운송 수단을 넘어 골판지 상자를 광고나 마케팅 수단으로 활용하는 사례입니다.

프리프린팅 인쇄에서는 250g 이상의 마닐라지에 인쇄하여 골판과 합지 과정을 거칩니다. 주로 5도 정도의 색으로 인쇄하며 CMYK, 배경처럼 넓은 면이나 중요한 브랜드 로고를 별색으로 인쇄하기도 합니다. 또한, 넓은 면을 인쇄할 수 있는데 골판

지를 펼친 면까지 인쇄하므로 인쇄 실린더의 가로 폭이 1,600mm 이상인 인쇄기도 있습니다.

프리프린팅 인쇄 과정

프리프린팅 인쇄로 골판지 상자를 인쇄하는 업체는 국내에 몇 군데 없습니다. 가격 문제도 있지만, 기업에서 골판지 상자를 마케팅 수단으로 활용하는 단계까지 생각하지 않으며 단순히 제품을 보호하고 운송하기 편한 단위 요소 정도로 생각하기 때문입니다. 하지만, 소비자들이 박스로 구매하는 품목의 경우 단순히 운송수단이나 제품 보호 기능을 넘어 소비자에게 알릴 수 있는 광고, POP 기능까지 하도록 만들고 있습니다.

프리프린팅 인쇄는 플렉소 인쇄 공정과 거의 흡사합니다. 플렉소 인쇄는 골지와 판지를 부착하여 골판지로 만든 다음 인쇄 공정을 거치는 반면, 프리프린팅 인쇄는 마닐라지에 먼저 인쇄하고 골지에 부착합니다.

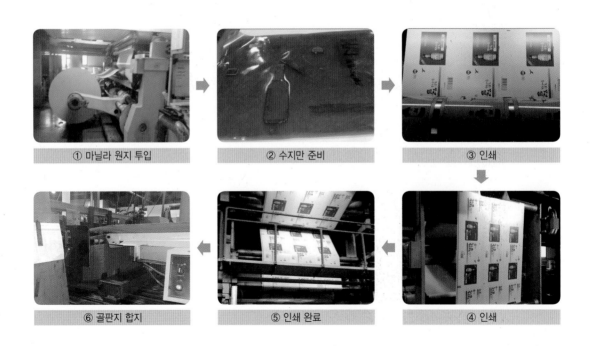

① 마닐라 원지 투입 ② 수지만 준비 ③ 인쇄

⑥ 골판지 합지 ⑤ 인쇄 완료 ④ 인쇄

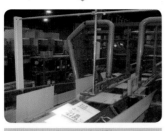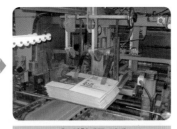

| ⑦ 골판지 성형 | ⑧ 성형제품 적재 | ⑨ 완제품 밴딩 |

프리프린팅 인쇄의 장·단점

프리프린팅 인쇄는 일상에서 많이 활용하지 않지만, 골판지 상자가 고급화되고 다양한 미디어 마케팅을 원하는 경우에 필요합니다.

프리프린팅 인쇄의 가장 큰 단점은 인쇄물의 초점이 잘 맞지 않는 것입니다. 폭이 상당히 넓은 종이에 롤로 된 원지를 사용하다보니 종이의 수축, 이완에 의해 양쪽 끝 부분과 인쇄 마무리 단계에서 초점이 맞지 않는 경우가 있습니다. 롤로 된 종이의 특성으로 인해 어쩔 수 없는 부분으로, 폭이 넓은 만큼 색이 균일하게 인쇄되지 않을 수 있습니다. 같은 색으로 인쇄하더라도 왼쪽과 오른쪽 색이 다르게 보일 수 있습니다. 골판지 상자 특성상 소비자가 먼 곳에서 보는 경우가 많으므로 색상 품질이 떨어져도 감안해서 인쇄해야 합니다. 또한, 플렉소 인쇄에 비해 가격이 비싸고 롤 인쇄로 인해 기본 생산단위가 10만 개 이상으로 큽니다.

반면, 가장 큰 장점은 크기가 큰 골판지 상자에 4원색과 금색, 은색을 포함한 별색을 한 번에 인쇄할 수 있다는 것입니다. 디자이너 입장에서는 백색도가 떨어지는 골판지 상자의 인쇄 색상 제한과 인쇄 품질이 낮은 기존 골판지보다는 자유롭게 디자인할 수 있습니다. 프리프린팅 인쇄는 플렉소 인쇄로 만든 골판지 상자에 비해 내수성이 강하고 강도가 셉니다. 마닐라지 두께에 따라 더욱 강도를 높일 수 있어 필요에 따라 여러 골을 합치거나 마닐라지 두께를 조절할 수도 있습니다.

패키지 디자인

장점

- 골판지 상자를 한 번에 인쇄할 수 있습니다.

- 골판지 상자에 4원색과 금, 은색 등의 별색을 함께 인쇄할 수 있습니다.

- 마닐라지에 인쇄하므로 백색도가 높아 인쇄물이 깔끔하게 보입니다.

- 내수성과 강도가 높습니다.

단점

- 색의 일관성이 떨어집니다.

- 인쇄물의 초점이 어긋나는 경우가 있습니다.

- 가격이 비쌉니다.

- 대량 생산만 할 수 있습니다.

프리프린팅 인쇄 시 디자이너의 체크포인트

프리프린팅 인쇄 시 디자이너는 오프셋 인쇄와 비슷하게 작업하지만, 색상 감리에서는 다른 관점으로 접근해야 합니다. 너무 엄격하게 감리하면 프리프린팅 인쇄는 진행할 수 없기 때문에 인쇄 품질을 올릴 수 있도록 확인해야 할 사항을 살펴보겠습니다.

데이터 작업
☐ 유실된 이미지는 없는가?
☐ 서체는 모두 이미지화되었는가?
☐ 별색이 있다면 판 작업은 잘 되었는가?
☐ 너무 작은 디자인 요소는 없는가?
☐ 두 가지 색상이 겹치지 않았는가?

⬇

수지판 작업

- ☐ 수지판 작업 전에 인쇄 도수별 계획은 설명하였는가?
- ☐ 수지판 표면에 스크래치는 없는가?
- ☐ 최종 디자인처럼 수지판이 만들어졌는가?

⬇

인쇄

- ☐ 양면의 색이 균등하게 인쇄되었는가?
- ☐ 인쇄 초점은 가능하면 잘 맞는가?
- ☐ 색은 의도한 대로 잘 표현되었는가?
- ☐ 강조되어야 할 부분은 잘 보이는가?
- ☐ 좌우 상하 뒤집혀서 인쇄된 곳은 없는가?

⬇

성형(재단)

- ☐ 마닐라지 인쇄 후 건조는 잘 되었는가?
- ☐ 마닐라지와 골판지의 합지된 부분이 잘 부착되었는가?
- ☐ 디자인 전개도처럼 만들어졌는가?
- ☐ 접었을 때 문제는 없는가?
- ☐ 테두리 부분이 깔끔하게 잘렸는가?

⬇

마무리

- ☐ 합지 후 풀은 잘 건조되었는가?
- ☐ 운송 중 밴딩이 풀리지 않는가?

후가공으로 완성도를 높여라

패키지 디자인에서 시중에 나온 경쟁 제품의 디자인과 차별화할 수 있는 무엇, 그 무엇 하나가 간절할 때가 있습니다. 이때 인쇄 후 다양한 후가공을 활용하는 것이 신의 한 수입니다. 다른 디자이너들보다 독특한 후가공법을 좀 더 많이 섭렵한다면 독창적인 결과물을 만들어내는 데 유리한 조건에서 시작할 수 있습니다. 후가공은 일반 인쇄물에서도 많이 활용하지만 패키지 디자인에서는 제품의 특성을 극대화하거나 고급스러움을 더해 품격을 높일 때 다른 제품과의 차별화를 목적으로 사용합니다.

패키지 디자인 이후에 인쇄가 완료되면 곧바로 시장에 출시하기도 하지만, 때에 따라서는 재질이나 형태별로 한 번의 추가 공정을 거칩니다. 이때 인쇄 이후에 진행되는 모든 과정을 후가공이라고 하며 코팅이나 재단, 타공(내용물을 보여 주기 위해 뚫는 작업), 접착, 또는 판지, 합지, 실링이나 조립, 마개와 같은 복합 재료 부착 등 전문 과정들이 포함됩니다. 다양한 후가공 중 패키지 재질에 따른 가공 방식을 살펴보면 다음과 같습니다.

종이 패키지

흡습이나 인쇄 표면의 긁힘을 방지하고 유광 또는 무광 효과를 적용하기 위해 주로 코팅이나 라미네이팅을 합니다. 또한, 구조에 맞도록 인쇄물을 재단하고 접착하는 과정이 있습니다.

플라스틱 패키지

성형과 마개 부착, 수축 필름 제작 등이 있고, 복합층으로 이루어진 그라비어 인쇄물의 경우 기타 재질과의 합지, 합지 이후의 경화라고 하는 숙성 작업, 인쇄물 가장자리의 불필요한 부분을 잘라내는 절취 작업, 롤 재단 등의 과정이 있습니다.

제관 패키지

표면 코팅과 인쇄물 재단, 상·하 뚜껑 부착 등의 과정이 있습니다.

비닐 패키지

그라비어 인쇄물이 포함되며 인쇄 후에는 합지, 숙성, 커팅 등의 과정이 있습니다.

후가공은 가공에 따라 일정에 많은 차이가 생기며, 복합 재질로 구성된 포장물의 경우 가공 회사가 각기 다른 경우가 많습니다. 회사별로 가공 순서에 따라 진행사항을 수시로 확인하여 제품 생산 일정에 차질이 발생하지 않도록 특별하게 관리해야 합니다. 특히 식품 패키지는 제품이 직접 닿는 1차 포장재의 청결 유지에 각별한 관리가 필요합니다.

　　포장재 후가공이 완료되면 반드시 납품된 포장재를 수거하여 기존 포장재와 비교, 검토를 통해 품질을 확인하고 개선점은 없는지 체크하는 것이 좋습니다. 여러 종류의 후가공법이 패키지 재질이나 필요에 따라 활용되는데 그중에서도 특히 자주 사용하는 대표적인 후가공법 몇 가지를 살펴보겠습니다.

재단

재단은 가장 기본적인 후가공 공정입니다. 패키지 디자인에서 가장 먼저 전개도가 확보되면 그 안에서 디자인이 이루어진 다음 인쇄를 마치고 예정된 크기로 자르는 것을 재단이라고 합니다. 재단의 종류에는 일반 재단, 열 재단, 칼 재단이 있습니다.

박

후가공 공정 중 가장 많이 활용하는 박 가공은 고급스러움을 극대화합니다. 박은 흔히 금박, 은박을 말하며 색상에 따라 적박(빨간색), 녹박(초록색) 등 다양한 색이 있습니다. 가장 많이 사용하는 금박의 경우 광택이 나는 금박과 광택이 없는 금박이 있으며 노란색 계열의 황금박과 붉은색 계열의 적금박 등 여러 종류가 있습니다. 금박은 제조회사와 수입국에 따라 비용도 다르므로 색과 비용을 알아보고 진행해야 합니다.

　　박을 사용할 때는 동판으로 원하는 형태를 만들어 열과 압력을 가해 찍어냅니다. 일반적으로 명함에 많이 사용하지만 패키지 디자인에서도 고급 이미지를 살리는 데 자주 활용합니다. 박을 적용할 경우 면적에 따라 금액이 달라지므로 금박이나 은박이 많이 들어가는 디자인의 경우 금지나 은지를 사용하여 필요한 부분에 흰색을 인쇄해서 작업하면 효율적입니다.

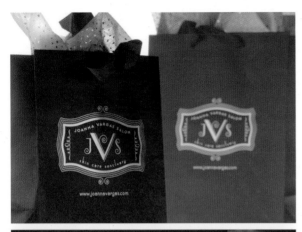

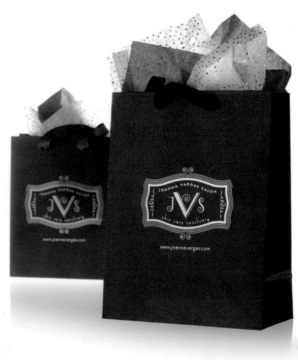

금박, 은박, 먹박

홀로그램

금색, 은색 등을 사용하여 평면에 3차원 느낌을 만드는 것으로 시야각에 따라 2~3가지 정도의 다른 이미지를 볼 수 있습니다. 패키지를 디자인할 때 고급스러움과 보증(신용)의 느낌을 줍니다. 유사품이 많은 경우 제품의 정통성을 강조하기 위해 사용하기도 하며 소비자가 제품을 구매할 때 신뢰감을 높이는 역할을 합니다.

부분 코팅

인쇄를 하고 나면 기본적으로 코팅을 합니다. 수성 코팅, UV 코팅, 라미네이팅 코팅 등 종류가 다양하며 탈색 방지나 손에 묻는 것을 방지하는 등의 기능도 다양합니다. 패키지 디자인을 위해 인쇄할 때도 당연히 코팅을 하며 특정 부분을 강조하기 위해서는 부분 코팅을 합니다. 부분 코팅은 종이 재질의 패키지 디자인에도 활용하지만, 비닐 재질의 패키지 디자인에 많이 활용합니다. 종이 재질은 인쇄 후 필요한 부분을 필름 형태의 코팅에 열과 압력을 가해 부착하며, 비닐 재질은 기본적인 유광 느낌과 함께 필요한 부분에 무광 코팅을 적용합니다. 예를 들어, 광택이 있는 둥근 부분을 나타내려면 기본 인쇄 후에 둥근 부분을 제외한 나머지 부분에 무광 코팅을 하는 것입니다. 부분 코팅을 위해 디자인할 때는 필요한 부분에 별색을 사용합니다.

형압

마닐라지로 된 두꺼운 종이 상자에 문자나 이미지 형태가 볼록하게 튀어나온 것을 보았을 것입니다. 형압은 문자나 모양을 동판으로 만들어 압력을 적용해 입체감을 살리는 방법입니다. 너무 두껍거나 얇은 종이, 복원력이 좋은 재질의 종이는 형압을 적용하기 어렵습니다. 일정한 열로 압력을 가하기 때문에 비닐 재질에도 형압을 적용할 수 없습니다. 일반 인쇄물에서는 주로 명함에 활용하지만 패키지 디자인에서도 주목성을 높이기 위해 브랜드 네임이나 주요 이미지에 사용합니다.

도무송(톰슨)

패키지 디자인에서는 박스나 라벨 형태가 단순하며 사각형이 아닌 경우가 많습니다. 단순한 사각형 박스 안에 특정 형태의 구멍을 뚫어야 할 경우 합판에 쇠 칼날을 고정하고 프레스에 고정한 다음 압력을 가해 계획된 모양으로 자르는 도무송 작업을 합니다. 도무송은 패키지 디자인에서 가장 많이 사용하는 후가공 중 하나입니다.

타공은 인쇄물에 의외성을 부여해 디자인 효과를 높이기 위해서 사용합니다. 가공 방식은 원하는 모양의 절단 틀을 만들어 찍어 잘라내는 방식으로 특정한 모양의 종이나 패키지 등은 모두 타공을 거친 것입니다. 대표적인 타공 방식으로는 도무송(톰슨) 방식이 있으며, 최근에는 복잡한 문양이나 글자를 잘라내기 위해 세밀한 작업을 할 수 있는 레이저 커팅 방식도 많이 사용합니다.

화려한 문양의 도안대로 구멍을 뚫어 표현할 수 있는 타공

오시

오시는 두꺼운 용지로 된 패키지 디자인 인쇄물이 잘 접히도록 접히는 부분을 누르는 것을 말합니다. 골판지 상자나 마닐라지 상자와 같은 두꺼운 용지는 쉽게 원하는 대로 접히지 않으므로 이를 위한 오시 작업은 도무송과 함께 이루어지는 경우가 많습니다. 두꺼운 용지를 계획된 위치와 형태로 접기 위해 오시 부분에는 날이 없는 칼로 누릅니다. 오시 작업은 두꺼운 용지를 계획된 형태로 접는 역할과 함께 접었을 때 인쇄면이 터지는 현상을 방지합니다. 그러므로 마닐라지 250g 이상의 두꺼운 종이는 가능하면 오시를 적용해야 합니다.

미싱

실 없이 재봉한 것처럼 절취선을 만들 때 활용합니다. 일반 인쇄에서는 입장권 등에 미싱을 적용하여 쉽게 뜯을 수 있도록 절취선을 만들 때 활용합니다. 과자상자 패키지 디자인에서 쉽게 뜯을 수 있도록 절취선이 있는 경우를 보았을 것입니다. 너무 깊이 넣거나 촘촘하게 미싱하면 유통 과정 중에 뜯어질 수 있으므로 적당한 깊이와 간격으로 작업해야 합니다. 상황에 따라 도무송과 함께 진행할 경우 미싱을 따로 하는 경우보다 시간적, 경제적으로 작업이 편리해집니다.

귀돌이

귀돌이의 유래는 정확히 알 수 없지만 재단 부분의 모서리를 둥글게 만드는 것을 말합니다. 일반적으로 명함에 많이 사용하며 패키지 디자인에는 소비자들이 날카로운 모서리에 다치는 것을 방지하는 경우에 많이 활용합니다. 패키지 디자인에서 재단 후 후가공으로 따로 진행하기보다 도무송 작업에 추가하여 시간과 비용을 절감합니다.

PACKAGE DESIGN

PLANNING
·
MARKETING
·
DESIGN
·
IMPLEMENT
·
TRANSPORTATION & DISPLAY

07

RULE

유통과 전시로 마무리하라

판매 경쟁으로 치열한 전쟁터에서 살아남기 위한 최후의 기점인 매대. 제품은 그곳에서 소비자에게 선택받고 소비자의 쇼핑 바구니에 담기기까지 디자인만으로 승부하기에는 부족합니다. 제품을 생산하여 저장, 관리하고 생산자로부터 소비자에게 공급하기 위해서는 다양한 운송수단이 이용됩니다. 패키지 디자이너는 포장의 저장 및 안전성과 관리 및 수송 효율성, 진열에 대한 심도 있는 연구와 해결 방안을 함께 강구해야 합니다.

유통 구조와 패키지의 상관관계를 이해하라

최근 패키지 디자인에서 고려해야 할 사항으로 크게 대두된 문제 중 하나는 유통에 따른 저장과 수송입니다. 제품을 생산하여 저장, 관리되고 생산자로부터 최종 소비자에게 공급하기 위해서는 다양한 운송수단이 이용됩니다. 과정 중에서 몇 단계의 도매상과 소매상을 거치며, 최종적으로 소비자에게 전달되기까지는 자동차나 철도 등의 육로를 이용하기도 하고 바다나 강을 건널 수 있으며 비행기를 이용하기도 합니다.

복잡 다양해지는 사회 변화와 함께 갈수록 수송 거리가 길어지는 현대 사회에서 더욱 심화될 미래의 환경을 감안하면 디자이너는 포장의 저장 및 안전성과 관리 및 수송 효율성에 대한 심도 있는 연구와 해결 방안을 함께 고민해야 합니다.

유통 구조 안에서의 패키지 역할

유통의 구성 요소로는 수송, 하역, 창고(보관), 포장, 정보의 다섯 가지가 있습니다. 이들은 서로 밀접한 관계를 가지며 포장은 통상적으로 생산 라인의 종착점으로써 동시에 물류 유통의 시발점입니다. 결국, 포장은 생산의 마무리이자 물류의 시작이며 이는 곧 마케팅의 최전선을 의미합니다.

어떻게 포장하는가가 이후의 물류를 좌우합니다. 다시 말해, 물류는 다른 구성 요소와의 관계에 있어 포장을 고려해야 하며 그만큼 단독으로 포장을 계획하면 문제가 생길 수 있습니다.

포장 생산에서 경제적인 측면과 모든 과정을 고려한 적절한 수단 및 방법에 대한 연구와 노력은 보다 능률적이고 합리적인 포장 생산을 위한 전제 조건입니다. 즉, 어떤 방법으로 제품이 생산되고 취급되며 구분되는지, 어떤 방식으로 창고에 저장되고 어떤 환경과 조건의 진열대에 놓이며 사용자는 어떻게 제품을 취급하고 버리는지 등의 모든 문제는 포장 개발에서 빼놓을 수 없는 중요한 문제입니다.

포장은 흔히 생산, 판매, 소비의 모든 상황을 고려해 각각의 특성에 맞춘 낱포장, 속포장 및 겉포장의 세 종류로 분류합니다. 낱포장이란 각각의 물품을 낱개로 포장한 것이며, 소비자 측면에서 볼 때 사용자에게 편리함을 제공하는 것으로 해석할 수 있습니다. 이러한 낱포장은 제품 가치를 높이고 내용 성분을 보호하는 적합한 방식입니다. 하지만, 포장 재료와 디자인 형태에 따른 낱포장은 결과적으로 생산자나 소비자 모두에게 취급의 편리함과 관련된 중요한 문제가 대두됩니다.

속포장 또는 내포장은 내용물을 포장하는 것으로, 낱포장을 일정 단위로 포장하는 것을 의미합니다. 겉포장은 포장 내용물의 외부로 골판지 상자나 나무, 금속 등 다량의 포장 내용물을 안전하게 유지하기 위한 형태로 만들어집니다. 다양한 포장 가운데 강조되는 것은 낱포장입니다. 일반적으로 고객이나 사용자는 낱포장을 매장이나 구매 후 소비자 사용 환경에서 자주 접하기 때문입니다. 낱포장을 통해 브랜드 이미지가 일정하고 강하게 만들어질 수 있으며, 매장에서 소비자는 구매 의사 결정에 커다란 영향을 받기도 합니다.

유통 과정에서의 제품 보호나 취급의 편리함은 낱포장에만 국한되지 않습니다. 속포장, 겉포장에도 세심한 배려와 관심이 더해가고 있습니다. 대형 할인점의 증가로 대량 진열이 많아진 현대의 시장 환경에서는 낱포장 취급 환경의 중요성보다는 겉포장의 취급 환경이 더욱 중요하기도 합니다. 대량 판매 시장에서 제품은 겉포장에 여러 개의 낱포장이 담겨 진열되는 경우도 많기 때문입니다.

포장은 제품의 형태나 특성에 따라 몇 가지 기준에 의해 부피가 결정됩니다. 여기에는 소비 습관, 가격, 사용상의 편리함 등이 고려되는데 이러한 기준은 지역이나 관습, 문화적 특성에 따라 달라지고 취급과 저장의 효율성에 따라 제품 가격이 달라지기도 합니다.

사각형의 우유팩이나 주스 포장의 테트라팩은 유리병 포장보다 훨씬 실용적이며 저장이 편리합니다. 진열대에 진열할 때도 매우 효과적이기 때문에 생산자나 소비자 모두에게 대단히 매력적인 요소입니다. 한편 유리병에 담겨 유통되던 음료수는 종이 포장보다 제품 단가 및 진열 환경에서도 불리합니다. 또한, 여러 개의 제품을 취급해야 하는 환경에서 과중한 무게에 대한 부담은 해소되기 어려운 문제입니다.

비교적 최근에 등장한 튼튼하면서도 저렴한 플라스틱 용기는 생산자와 소비자 모두에게 획기적이었지만, 환경오염이라는 치명적인 문제점을 가지기도 합니다.

디자이너는 제품 생산 뿐만 아니라 공급의 전 과정을 고려한 포장을 기획해야 합니다. 생산과 공급의 모든 과정을 원활하게 하는 포장 방법은 디자이너가 필수적으로 제공해야 하는 사항입니다. 이를 위해 디자이너는 생산과 공급의 전 과정을 사전에 분석하여 야기될 수 있는 문제점을 방지해야 합니다.

유통 구조 안에서의 패키지 분류

포장은 용도와 특성에 따라 여러 관점에서 분류할 수 있으나 유통 과정에서는 일반적으로 상업 포장Commercial Packaging과 공업 포장Industrial Packaging으로 나눕니다.

상업 포장(단위 포장, 제품 포장, 소비자 포장, 소매 포장)

마케팅 분야에 속하며 물류 분야의 공업 포장과는 기능적인 면에서 차이가 있습니다. 상업 포장은 내용물 보호와 판매 촉진 기능이 요구됩니다. 즉, 경쟁이 치열한 마케팅 시대에서는 판매 촉진 기능이 중요하므로 상업 포장은 '제품의 얼굴'로서 디자인해야 합니다.

공업 포장(수송 포장)

순수한 물류 분야에 속하며 내용물 보호는 물론 취급의 편리성이 요구됩니다. 특히 공업 포장에서는 제품의 수송, 보관, 출하 등에서 물리적 요인(진동, 충격 등), 화학적 요인(온도, 습도, 부패 등)에 의해 변질되는 것을 방지하는 문제가 상업 포장보다 크게 발생합니다.

포장은 유통 과정에서 제품이나 화물의 기능, 품질, 가치를 보호합니다. 제품이나 화물을 편리하게 취급하여 생산, 소비, 유통의 합리화와 생산성 향상에서 중요한 기능을 가집니다. 구체적으로 공업 포장과 상업 포장, 수송 포장과 내수 포장으로 구분하여 그 기능을 살펴보겠습니다.

공업 포장과 내수 포장

공업 포장(일명 수송 포장, 외부 포장)은 수송, 보관, 하역 활동을 통해 발생하는 화물의 열화, 훼손, 오손 등의 방지 효과가 크게 요구됩니다. 수송, 보관, 하역의 기계화된 방식으로 간편화, 포장 규격화에 의한 기업의 물류비 절감, 단위 화물 시스템에 의한 운반 관리, 저장 관리 합리화 등을 촉진합니다.

상업 포장은 품질 보호, 계량화, 시간적 장해의 극복, 공간적 거리의 극복, 제품의 가치 제고에 의한 판매 촉진, 정가 판매제의 확립 등을 도모하는 기능이 있습니다.

수출 포장과 내수 포장

수출 포장은 내수 포장에 비하여 복잡한 유통 경로를 거쳐 상대국 소비자에게 도착하므로 보다 견고하게 설계해야 하고 세심한 주의를 요구합니다.

수출 포장 기능은 내수 포장과 다르게 우선 철저한 보호가 필요합니다. 수출 화물은 긴 해상 수송, 많은 횟수의 하역 작업과 도중의 재난, 장해 등의 위험이 내수 화물에 비해 높기 때문입니다. 수출 포장은 주 고객이 외국인이므로 그 나라의 사정, 기후, 풍토, 언어, 종교, 제도 등을 충분히 고려하여 상대방의 요구를 충족시켜야 합니다.

국내 제품도 품질이 우수하지만 수출은 제품의 품질 개선만으로는 이루어질 수 없고 반드시 출하, 수송, 보관 등 포장 전체의 문제가 뒤따르기 마련입니다. 이처럼 중요한 수송 중의 제품 보호 역할을 수출 포장이 책임져야 합니다.

제품의 보호, 관리가 쉬운 패키지

유통 과정에서 패키지 기능은 내용물 보호가 가장 기본입니다. 전 세계가 하나의 생활권으로 변화된 현대 사회에서는 제품이 생산자로부터 소비자의 손에 전해지기까지 많은 환경을 거칩니다. 쉽게 손상을 입을 수 있으므로 그 기능을 더욱 강화해야만 합니다. 지역적으로 멀리 떨어진 공간으로의 이동(운송) 과정에서 오랜 기간 견뎌야 하는 내구성도 보장되어야 합니다. 급격하게 변하는 온도와 습도 등의 악조건이나 생산, 수송, 저장, 진열, 사용에서도 제품의 내용물을 보호해야 하기 때문입니다.

효과적인 포장 재질의 선택, 봉합을 위한 마개, 제품을 밀봉하는 구조와 적절한 재질, 효율적인 묶음 포장 구조 등의 선택 과정은 제품 보호를 위한 결정적인 의미를 가집니다. 외부의 물리적인 충격으로부터 제품을 보호할 뿐만 아니라 미생물 또는 해충의 침입으로 인한 제품 변질 및 파손, 습기에 의한 부패로부터 색채, 맛, 향기 변화를 막아야 합니다. 이것은 가장 기본적이고 중요한 역할이라고 할 수 있으며 특히 식품 포장에서는 더욱 중요합니다.

이러한 기능을 충분히 실행하지 못해 포장에 결함이 생기면 제품 자체 결함으로 이어지는 경우가 있습니다. 식품 포장에 결함이 있는 경우 내용물이 부패하거나 변질되어 식중독의 원인이 되며, 집단 식중독 등의 중대한 사고로 이어질 우려가 있습니다. 그러므로 내용물 보호는 포장의 수많은 역할 중 가장 중요한 기능입니다.

또한, 포장은 제품의 유통 또는 보관 과정에서 나타나는 여러 가지 충격이나 문제로부터 제품을 보호하고 보존하는 목적을 가집니다. 어떤 내용물을 담으며 어떤 유통 과정을 거쳐 소비자에게 전달되는지 등의 여러 가지 요인에 따라 다르게 나타납니다.

일반적으로 제품은 습도나 온도, 해충, 광선, 가스 등과 외부의 여러 가지 충격이나 낙하 등으로부터 보호되어야 합니다. 포장이 이러한 목적을 달성하기 위해서는 내용물의 수명보다 훨씬 긴 수명을 유지해야 합니다.

이처럼 제품을 보호하고 보전하는 목적을 보다 효과적으로 이루기 위해 포장의 신소재와 신기술에 대한 관심이 높아지고 있습니다. 종이로 만드는 포장 구조의 경우 접거나 끼워 넣는 방식 등에 의한 역학적 구조 연구와 종이 탄성을 이용하여 얇은 재료를 효과적으로 사용해서 내용물을 보호하는 방안들도 활발히 연구되고 있습니다. 적절한 포장 기술, 소재에 대한 관심과 지식은 소홀히 할 수 없으며, 새로운 기술과 소재 활용을 통해 포장의 1차 기능인 내용물 보호 기능이 발전해야 합니다.

내용물을 보호하는 역할은 결코 단순하지 않습니다. 내용물 특성에 따라 여러 가지 조건이 다르게 나타나므로 생산 과정에서부터 소비자 손에 전달되어 사용되기까지 모든 단계를 고려한 다양한 보호 방안이 필요합니다. 제품 생산은 물론 운송 수단과 방법, 취급 요령, 보관과 진열, 소비 행태에 대한 전반적인 환경과 사용법에 이르기까지 많은 조사와 분석을 토대로 포장 방안이 검토되어야 합니다.

다양한 운송 과정에서는 취급 부주의로 포장의 손상 빈도가 높아지기 쉽습니다. 먼 거리를 움직여야 한다면 제품의 안전성은 날로 낮아질 것이므로 사회 발전은 제품 안전성에 커다란 영향을 미친다고 할 수 있습니다.

아무리 길고 험한 수송 과정을 거치더라도 진열대에 정확하고 바르게 진열되고 최종 소비자에게 안전하게 도착하려면 제품이 파손되지 않도록 포장 디자인이 설계되어야 합니다.

제품이 안전하게 수송되기 위해서는 보관 환경부터 우수해야 하고 저장 방법도 편리해야 합니다. 흔히 완제품을 보호하는 방법으로 플라스틱인 폴리에스테르나 PVC로 만든 내포장을 사용하거나, 압축형이나 작은 조각의 스티로폼을 이용하는 등

다양한 방법이 이루어지고 있습니다. 또는 다양한 완충제를 넣어 제품의 충격을 완화합니다. 물론 이러한 방법들은 모두 제품의 성질과 형태를 고려해 적절하게 선택해야 합니다.

수송과 취급의 편리함을 위한 패키지

포장 디자인 형태에 따라서 저장이나 관리, 수송의 효율성은 각각 다르게 나타납니다. 서로 다른 형태와 재질의 패키지 디자인을 비교했을 때 수송 과정에서 일부 디자인의 경우 매우 적은 물량밖에 적재하지 못하는 결과가 발생하거나 적재나 정돈이 불편할 수 있습니다.

수송과 저장의 불편은 잘못된 포장의 결과입니다. 효율적인 유통 환경을 위한 포장 개발은 제품을 보호하는 물리적인 측면에서 뿐만 아니라 단가를 낮추는 가격 경쟁력에서도 커다란 영향을 미칩니다. 또한, 취급자나 소비자에게 제품 이미지를 전달하는 데 영향을 주며 서비스 제공, 판매, 마케팅 측면과 브랜드 이미지 형성에서도 지배적인 영향을 미치는 요인이 됩니다.

최근에는 얼마나 많은 포장을 효율적으로 적재할 수 있는지 정확하게 계산하는 프로그램도 많이 개발되어 패키지 디자이너들의 수고를 덜어줍니다. 적재와 수송을 위한 프로그램들은 일정 공간에 적재할 수 있는 포장의 정확한 수치 정보를 제공하여 수송과 저장에 따른 많은 시간과 경비를 절감할 수 있도록 합니다. 국내에서는 아직 가격적인 측면과 기술적인 문제 때문에 활발하게 운영되지 못하고 있습니다.

수송과 저장 과정은 제품 생산이라는 전체 시스템의 완성을 의미하며 포장은 제품의 탄생 과정에서 완성을 의미합니다. 이러한 과정은 생산자 입장에서는 제품의 전체성을 구축하는 최종 공정이라고도 할 수 있습니다.

정성으로 만들어진 제품들은 효과적인 패키지 디자인과 수송 박스 등 노출 형태에 의해 대외적으로 드러납니다. 이러한 디자인은 생산 공장에서, 도매상이나 소매상으로의 수송 과정에서 노출되는 시각적 특성을 가집니다. 무엇보다 매장에서 패키지를 효과적으로 진열하여 소비자로부터 호응을 얻어야만 합니다. 제품의 특징과 장점을 드러내는 디스플레이의 구성 요소를 감안하면 패키지 디자인의 저장 기능과 수송 과정에서의 역할은 대단히 중요합니다.

간혹 재질이나 비효율적인 그래픽 디자인에 의해 시각 전달 기능이 떨어져 운송 과정에서 얻을 수 있는 부수적 광고, 홍보, 브랜드 이미지 형성이나 전달 효과가 떨어질 수도 있습니다. 효과적인 브랜드 이미지 형성은 물론 기존 이미지를 보호하고 강화할 수 있도록 수송 및 저장에 패키지 디자인의 역할을 적극적으로 활용해야 합니다.

생산성과 단가의 상관관계

포장은 여러 가지 재료와 다양한 제조 환경, 여건들에 의해 만들어지고 완성됩니다. 어떠한 포장 재료를 사용했는가에 따라 빠르게 대량 생산할 수 있고 극소량만 생산할 수밖에 없는 경우도 있으며, 어떠한 설비와 기계 또는 기술자인가에 따라서도 큰 차이가 발생합니다. 또한, 어떠한 구조와 형태의 디자인인가에 따라 생산성이 큰 차이를 보이며 포장 제조원가에도 결정적인 역할을 합니다. 이러한 결과는 당연히 단가에 직접 반영되어 제품 경쟁력에 영향을 줍니다.

일반적으로 포장비는 물류비 가운데 수송비에 이어 비중이 큰 비용입니다. 제조원가에 포함되지 않고 별도의 원가 계산 체계를 통해 계산합니다.

패키지 디자인 전에 생산에 직접 관여하면서 포장 수량을 파악해야 합니다. 어떤 포장 기계가 사용되고 최대 생산 속도와 생산량은 어떠한지, 연 생산량과 수요의 관계는 어떠한지, 의도한 디자인 계획과 설계가 일치하는지 등의 근본적인 지식들은 디자이너에게 새로운 가능성을 개발할 수 있도록 합니다. 이를 통해 디자인 기획 과정에서 자신도 모르게 일어날 수 있는 과오들과 다양한 근본적 결점들을 사전에 예방할 수 있습니다.

어떻게 하면 포장 디자인이 가벼워질 수 있는지, 포장 크기는 어떤 것이 효율적인지, 가족 단위의 포장을 생산해야 하는지, 아니면 다양한 크기를 제공하여 선택의 폭을 넓혀야 하는지 등과 같은 핵심 전략을 위해서는 사전 조사가 필요합니다.

패키지 디자인의 다양한 구상과 대안 제시 등은 생산성과 단가 문제가 다시 한번 제기되어야만 효율적인 해결책이 나올 수 있습니다. 포장의 외형적, 재질적, 기술적, 조형적 요소와 심미적 견해가 적절하게 조화를 이루어야만 생산성이 뛰어나고 제품 단가가 낮은 경쟁력 있는 제품 생산으로 이어집니다.

포장은 단순히 내용물을 담고 그것을 보호하는 차원에서 뿐만 아니라, 생산성을 높이고 이를 통해 단가를 낮추는 효과를 가져옵니다. 이것은 좋은 물건을 저렴한 가격에 소비자에게 제공할 수 있다는 측면에서 중요합니다. 제품 가격이 저렴하다는 것은 브랜드 경쟁력보다도 우수한 경쟁 요인이기 때문입니다.

생산성 측면에서 볼 때 포장 방법이나 구조에 따라 단가를 절약할 수 있는 가능성은 충분히 많습니다. 표기 사항을 여러 나라의 언어로 표기하여 이중 생산의 부담을 줄일 수 있으며 합리적인 인쇄 과정을 선택할 수도 있습니다. 뿐만 아니라 별색을 피하거나 색 도수를 조정하여 생산 단가를 절약할 수 있습니다. 비록 단가 문제가 커다란 작용을 하지만 때에 따라서는 잘못된 영역에서 절약할 때가 있습니다. 때로는 한두 가지 색이 추가되어 훌륭한 디자인이 이루어지고 이것이 제품의 질과 독창성에

커다란 가치를 창출하여 더 큰 이익을 발생하는데 이바지한다는 것을 잊지 말아야 합니다.

포장비가 저렴하고 우수한 생산성의 물리적 경쟁력을 갖추며 브랜드를 효과적으로 표현하고 외형이 뛰어난 제품의 패키지 디자인은 모든 기업이나 생산자의 꿈입니다. 물론 이 중에서 몇 가지 요건을 겸비하는 것은 쉽지 않습니다. 이러한 제품 환경을 충족시킬 창의력을 발휘하는 임무는 패키지 디자이너에게 매우 중요한 과제입니다. 여기에서 나타나는 문제점과 해당 사항들이 패키지 디자인의 영역이라는 것을 다시 한 번 상기해야 합니다.

효율적인 물류 관리를 위한 과제

포장의 모듈화, 단위 화물 시스템, 팰릿화, 파손율 개선 등으로 효율적인 물류 관리를 위한 과제를 살펴봅니다.

포장의 모듈화

국내·외에서 생산, 유통 및 수출되는 각종 포장 용기 규격을 검사, 분석하여 표준, 규격화하는 것은 유통 합리화를 도모할 뿐만 아니라 인건비 등을 절약하고 하역비, 수송비, 보관비 등도 절감할 수 있어 물류비 전체의 비용 절약에 이바지합니다.

일본 국철은 포장의 표준화, 규격화 등의 노력으로 공업 포장비에서 13%, 수송비에서 8%가 절감되어 물류 전체에서의 비용 절약이 11%에 달한다고 발표했습니다. 국내에서도 팰릿이나 컨테이너에 적재하는 단위 화물 Unit Load 은 포장 모듈화 제정을 통해 계속 진전되었으나 하역, 보관 시설 등의 균형 있는 발전이 지연되므로 본격적인 컨테이너화나 팰릿화가 이루어져야 합니다. 따라서 단위 화물이 쉽게 이루어지도록 포장의 모듈화가 하역, 보관 시설 등의 확장과 더불어 협동 일관 수송 체계의 확립 전제 조건으로서 체계화되어야 합니다.

적정 공업 포장을 실현하기 위해서는 포장 설계의 개선으로부터 착수해야 하며 이를 위해서는 포장의 보호성, 하역성, 작업성, 기능성, 표시성, 수송성, 경제성에 관해 재검사할 필요가 있습니다. 실제 산업에서 포장은 형상, 치수가 통일되지 않으므로 이것을 표준화하여 포장 재료 및 용기 종류, 규격을 축소할 수 있고 포장의 기계화가 편리합니다. 그 결과 재료비나 인건비를 절약할 수 있으며 수송, 하역, 보관의 효율성도 높으므로 포장비뿐만 아니라 수송비, 하역비, 보관비도 절감할 수 있고 물류 전체의 비용 절감에 공헌할 수 있습니다.

수송 수단이 고속화 및 다양화되면서 표준화가 절대적으로 큰 위치를 차지했습니다. 따라서 포장 치수의 표준화는 하역 능률을 향상하고 유통 비용을 절감하며, 수출업체에서는 발주 및 가공의 신속화를 기하고 일정한 단위Lot에서 더 많은 생산비를 절감할 수 있습니다. 또한, 균일한 제품 포장으로 해외 시장에 진열하였을 때 품위 향상과 종합 유통 원가를 절감하여 일익을 담당합니다.

화물 포장의 모듈화와 함께 화물 수송 기관, 창고 등 어느 곳에나 적합한 포장의 표준 치수 계열을 이루는 것만이 물류 합리화를 달성하는 출발점입니다. 포장 모듈화의 이로운 점을 공급 업체, 수요 업체, 국가적인 측면에서 살펴보겠습니다.

포장재 공급 업체

인건비 절감, 제조 공정의 표준화, 단순화로 기계 가동 시간 연장에 따른 제조 원가 절감, 포장재의 소모 감소, 재고 및 보관 장소의 면적 등을 감소할 수 있습니다.

포장재 수요 업체

인건비 절감과 함께 포장 설계가 쉽고 과대 포장 배제로 포장비 절감, 수송 효율 증대로써 수송비 절감, 보관 효율 증대로 보관비 절감, 하역 효율 향상으로써 하역비 절감, 파손율 감소와 운송 보관료 절감 등이 가능합니다.

국가

포장 치수의 단순화로 거래 공정화와 유통 경비를 절감하여 제품 가격 인하를 가져와 공급자와 수요자를 동시에 보호할 수 있으며 자원을 절약할 수 있습니다.

위와 같은 다양한 이점이 있는데도 불구하고 국내에서는 아직까지 이러한 인식이 부족하여 국가 규격으로 제정된 포장 치수 규격을 제대로 활용하지 못해 포장 모듈화가 더욱 절실히 요구됩니다.

단위 화물 시스템

단위 화물 시스템이란 화물을 일정하게 단위화하여 인력이 아닌 하역 기계나 기구를 사용해서 한꺼번에 취급하는 것을 말합니다. 단위 화물 시스템을 통하면 중량, 포장, 용량 형태를 통일하고 하역의 기계화, 수송의 효율화, 포장의 간편화 등으로 비용을 절감할 수 있습니다. 단위 화물을 취급하는 기계에는 지게차나 크레인 등이 있고 기구로는 전동 또는 수동 팰릿 트럭이 있습니다. 단위 화물화하는 수단으로 사용하는 기재는 팰릿 및 컨테이너가 대표적입니다.

단위 화물을 형태별(포장 단위별)로 분류하면 집합 포장 화물, 팰릿 화물, 컨테이너 화물 등으로 나눌 수 있습니다.

집합 포장 화물

복수의 물품, 단위 포장 또는 포장 화물을 1개의 대형 화물로 단위화하여 기계에 의한 취급이 적합하도록 팰릿이나 컨테이너 등을 쓰지 않고 대형 골판지 상자 등을 사용한 경우를 말합니다.

팰릿 화물

팰릿 또는 스키드 등을 사용하여 물품이나 포장 화물을 하나의 단위로 모은 화물을 지칭합니다. 적재 배열 방식으로는 블록 적재, 벽돌 적재, 핀홀 적재, 스플리트 적재가 있습니다.

컨테이너 화물

컨테이너는 여러 종류의 수송 기관에 적합한 형태와 치수를 가지며 반복 사용에 견딜 수 있는 강도를 갖는 수송 용기입니다.

팰릿화

팰릿Palletization이란 하역 운반기기를 사용하여 물품 또는 포장 화물의 취급을 편리하게 할 수 있도록 적재면을 가진 하역 기재입니다. 팰릿은 1940년경 미국에서 개발되어 세계 각국으로 보급되었습니다. 처음에는 공장에서 운반 합리화 수단으로 발전되었다가 포크리프트가 개발되면서부터 발송에서 도착까지 팰릿 로드 상태로 일관하여 수송하는 일관 팰릿화가 도입되었습니다. 팰릿의 종류에는 평면 팰릿, 기둥 팰릿, 상자형 팰릿, 롤상자형 팰릿, 슬립시트 등이 있습니다.

파손율 개선

포장의 기능은 제품 품질을 외부 조건으로부터 지키는 것으로 물리적 기능 및 화학적 기능으로 구분합니다. 물리적 기능이란 강도를 대표하는 포장 기준이며, 화학적 기능이란 기밀성이나 분위기 조정입니다.

　　포장은 제품이 소비자의 손에 들어갈 때까지의 취급을 가정해서 설계해야 합니다. 물자 이동 중 충격은 팰릿의 충격, 호크리프트, 트럭의 적재 충격, 롤러 컨베이어 충격, 적재 중 노면이나 급정차 충격과 어깨 하역의 충격 등이 있습니다. 종전의 어깨 하역에서 벗어나 호크리프트 등의 기계화로, 포장 설계는 설계자의 과잉 설계로 인해 포장 비용 상승과 포장 단위에서 벗어나 팰릿 적재 효율 악화와 제품이 무너지는 요인이되기도 합니다.

매대는 전쟁터다, 진열대에서 승부하라

시장은 넓고, 팔 물건은 많은 현대 사회에서 패키지 디자인은 제품에 차이를 부여하고 소비자에게 구매욕이라는 중대한 의미를 발생합니다. 그러나 단순한 패키지 디자인으로는 '팔릴 것이냐? 남을 것이냐?'와 같이 말 그대로 살아남기 위한 전쟁터 같은 매대에서 최후의 기점인 소비자에게 선택받고 쇼핑 바구니에 담기기까지 디자인만으로 승부하기에는 역부족입니다.

치열한 경쟁 속에서 제품의 매출을 올리기 위해서는 전략적인 진열 기법이 필요합니다. 대형 할인점이 아닌 매장의 경우도 마찬가지입니다. 특색 있고 예쁜 그릇에 음식을 담거나, 계절마다 쇼윈도에 멋스럽게 신제품을 배치하고 연출하는 이유도 구매 유발 동기를 부여하기 위한 진열입니다.

패키지 디자인의 끝이자 새로운 시작, 진열

진열은 제품을 보기 쉽고, 선택하기 쉽고, 사기 쉬운 상태로 정리하여 고객에게 제품 정보를 제공하고, 구매 의욕을 높여 판매를 촉진하는 수단입니다.

생산된 제품이 매대에 진열되는 순간이 바로 제품 개발의 종착점입니다. 여기서 그대로 두고 보기만 하는 것은 아닙니다. 매장 진열 후에도 수시로 디자인 상태를 살피고, 경쟁 제품과 비교하여 개선할 점은 없는지 면밀하게 검토해서 디자인에 반영해야 합니다. 실제로 아무리 훌륭한 패키지 디자인이라도 막상 진열하면 시각 효과를 제대로 발휘하지 못하는 경우가 있습니다. 패키지는 진열을 전제로 하기 때문에 항상 복수 진열을 염두에 두고 기획해야 합니다. 낱개로는 훌륭한 패키지 디자인이 막상 진열하면 복수 진열 효과가 떨어져 어색한 경우가 많으므로 매장에 진열된 상태를 꼼꼼하게 살펴보는 것은 매우 중요합니다.

우선 '진열된 상태에서 시·지각적 주목성은 뛰어난가?', '브랜드 가독성은 어떤가?', '패키지 디자인에서 경쟁 제품과 비교해 독창적인 차별화가 이루어졌는가?', '해당 제품에 대한 실제 소비자 반응은 어떠한가?' 등을 주도면밀하게 살펴보아야 합니다. 이러한 관점에서 얻어진 문제들은 즉각적으로 개선하여 다음 제품에 반영시켜야 제품 생명력을 오랫동안 유지할 수 있습니다.

패키지 디자인은 책상에서 만들어지지만 무수히 많은 주변 요소와 변수가 작용하여 현장에서 검증받습니다. 판매가 결정되는 곳은 현장이기 때문에 진열이 끝나면 디자인이 완료되는 것이 아니라 결국 판매 시점까지의 새로운 작업의 시작입니다. 경쟁 제품과의 전쟁터인 진열의 5단계 효과를 살펴봅니다.

진열 단계	소비자의 감정
Attention (주의)	제품에 매력을 느낍니다.
Interest (흥미, 관심)	제품의 소재, 디자인, 색 등에 시선이 끌립니다. 제품을 구매할 경우와 사용할 경우를 연상합니다.
Desire (욕망)	연상 효과에 따라 제품을 갖고 싶다는 소유의 욕구를 가집니다.
Confidence (비교)	욕구를 갖지만 다른 제품과는 어떤지 비교합니다.
Action (행동)	제품 구매 후에도 매장의 여러 가지 제품에 관심을 가집니다.

진열 조건

제품을 진열하기 위해서는 '품목(소비자가 원하는 물건), 일정한 양, 위치, 제품 형태, 진열 형태'처럼 기본적으로 5가지 요소가 필요합니다. 매장 레이아웃과 진열에서의 핵심은 소비자 편의와 매출 증진이라는 두 마리 토끼를 모두 잡는 것입니다. 한마디로 진열은 '잘 보이게', '잘 사게' 하는 역할을 충실히 수행해야 합니다. '잘 보이

게'는 고객이 매대에서 제품 위치를 인지하고 필요한 제품을 찾는 것입니다. 반면에 '잘 사게'는 진열대에서 제품을 잘 보이게 하여 고객이 제품을 쉽게 선택하고 사기 쉽게 한다는 것입니다.

아무리 좋은 제품이라도 고객의 손이 닿지 않는 곳에 있거나 오물이 묻어 있다면 고객은 선뜻 물건을 선택하지 않을 것입니다. 따라서 고객에게 잘 보이고 쉽게 선택할 수 있게 하는 것이 진열의 최대 목표입니다. 진열에서 양감(볼륨)을 내는 것은 매출 증진의 지름길입니다. 군데군데 비어 있거나 품절되면 고객은 보통 '제품 구색이 형편없다.'거나 '게을러서 제품을 그때그때 보충하지 않는다.'로 오해할 수 있습니다.

제품마다 구분을 명확히 하는 것도 중요합니다. 같은 성격의 제품을 한 장소에 두지 않으며 제품별로 구분이 명확하도록 진열하는 게 보기 좋고 사기도 편리합니다. 백화점이나 할인점 식품부에서 주로 하는 수직 진열은 동종 제품을 진열대 상하에 배치하는 것이고, 수평 진열은 고객이 서서 바라봤을 때 제품이 시야의 가로 선을 꽉 채우는 진열입니다. 같은 종류의 제품은 선반에 옆으로 길게 진열하기보다 폭을 좁혀 2단, 3단으로 수직 진열하면 호소력이 강해지고 양감도 생깁니다. 예를 들어, 곤돌라를 이용하여 진열할 때는 잘 팔리는 제품이나 큰 제품을, 무게가 나가는 제품은 가장 아래쪽에 둬야 안정감을 줍니다.

생활필수품은 다소 안 좋은 위치에 진열해도 판매에 큰 지장을 초래하지 않습니다. 소비자들은 꼭 필요한 것이 당장 보이지 않으면 어디 있는지 물어서라도 구매하기 때문입니다. 그러므로 매장에서 황금 매대라고 불리는 '골든라인'을 효율적으로 활용해야 합니다. 고객이 매대 앞에 섰을 때 가장 눈에 잘 띄고 손을 움직여 물건을 선택하기 편한 위치를 골든라인이라고 합니다. 성인의 경우 바닥으로부터 95~145cm까지이며, 어린이의 경우는 30~100cm를 골든라인이라고 합니다. 고객의 연령층이 성인, 어린이인가에 따라 골든라인도 달라져 제품의 대상 연령대 맞는 진열 위치를 정해야 합니다. 효과적인 진열의 세 가지 포인트를 살펴보면 다음과 같습니다.

- 보기 쉬워야 합니다.
- 잡기 쉬워야 합니다.
- 만지기 쉬워야 합니다.

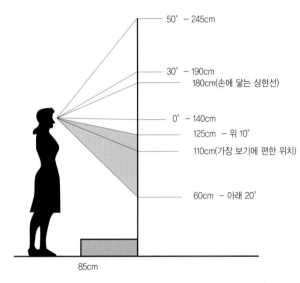

손이 닿는 상한선과 보기 편한 위치

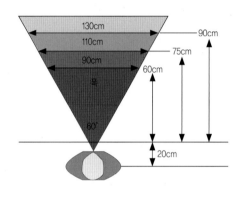

매대 거리와 시야의 폭

peckage design in japen vi.K(1985)

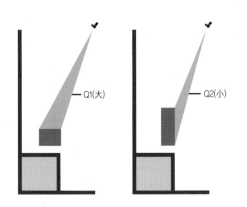

진열 위치와 제시되는 면의 상관관계

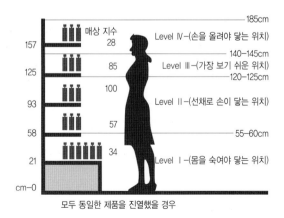

진열 위치와 매상 지수

peckage design in japen vi.K(1985)

매장 내 진열 조건과 관련하여 좀 더 확실하고 체계적인 패키지 디자인을 검증하기 위해서는 반드시 체크리스트를 작성하고 검토하는 것이 바람직합니다. 여러 가지 항목을 만들 수 있지만 기본 사항으로는 브랜드 부문, 디자인 부문, 포장 부문, 판촉 부문으로 나눌 수 있습니다. 매장 진열에서 검토해야 할 몇 가지 항목은 다음과 같습니다.

1. 브랜드

- ☐ 브랜드 네임의 가독성은 뛰어난가?
- ☐ 브랜드 네임을 이해하기 쉬운가?
- ☐ 브랜드 네임을 발음하기 쉬운가?
- ☐ 브랜드 이미지는 독창적인가?
- ☐ 브랜드 네임을 기억하기 쉬운가?

2. 디자인

- ☐ 디자인의 독창성(차별성)은 우수한가?
- ☐ 브랜드 로고 타입의 의미가 잘 전달되는가?
- ☐ 디자인의 시각적 주목성은 뛰어난가?
- ☐ 타사 경쟁 제품과 색은 차별화되었는가?
- ☐ 사진, 일러스트의 표현은 우수한가?
- ☐ 제품을 이해하기 쉽도록 디자인되었는가?
- ☐ 제품 표기 사항(오탈자 확인)은 문제없는가?
- ☐ 진열 환경의 장점을 잘 살려 디자인하였는가?

3. 포장

☐ 내용물을 쉽게 확인할 수 있는가?

☐ 인쇄 품질은 우수한가?

☐ 포장재 선택(재질, 강도, 두께 등)은 알맞은가?

☐ 포장의 개폐가 쉬운가?

☐ 적정 포장인가?

☐ 유통 과정 중 내용물이 파손, 변형되지 않았는가?

☐ 제품의 양은 적절한가?

☐ 환경을 고려한 포장인가?

☐ 매장 진열(구조, 재질, 형태 등)을 고려한 포장인가?

☐ 포장 형태나 재질, 구조 등이 전체적으로 창의적인가?

4. 판촉

☐ POP는 적절하게 연출되었는가?

☐ 판촉 홍보물은 다양하게 준비되었는가?

☐ 판촉 행사가 적절하게 시행되었는가?

☐ 판매 사원이 제품 정보를 정확히 숙지하는가?

효과적인 진열 방법

진열은 판매 활동의 시작입니다. 매장 고객의 특성을 분석하여 고객이 자주 들르는 좋은 장소를 만드는 것은 고객이나 점주를 위해 중요합니다. 고객이 보기 좋은 위치에서 보기 쉽게, 고르기 쉽게, 만지기 쉽게 하고, POP를 적극적으로 활용하여 입체감과 생동감이 넘치는 활기찬 매대를 조성해야 합니다. 판매 현장에서 고객 구매 행동을 촉진시키는 것이 진열의 역할, 즉 판매 활동의 시작입니다. '보기 쉽게, 고르기 쉽게, 만지기 쉽게, 활기차게'란 구체적으로 어떤 것인지 살펴보겠습니다.

1. 보기 쉽게

☐ 제품 라벨이 정면을 향하는가?

☐ 먼지가 묻거나 파손품이 방치되지는 않았는가?

☐ 종류별, 단량별로 잘 구분되어 진열되었는가?

☐ 가격표가 선명하게 잘 부착되었는가?

☐ 중요한 제품이나 단량이 보기 쉬운 자리에 있는가?

2. 만지기 쉽게

☐ 손님이 잡기 쉽고, 원래대로 돌려놓기 편한가?

☐ 허물어지기 쉽게 진열되지는 않았는가?

☐ 무거운 단량이 높은 곳에 위치하지는 않는가?

3. 고르기 쉽게

☐ 제품의 부문별 또는 그룹별 표시가 정확한가?

☐ 유사 제품끼리 나란히 진열되었는가?

☐ 선입, 선출 방식으로 진열되었는가?

4. 활기차게

☐ 제품이 깨끗하고 청결하게 진열되었는가?

☐ 품종별, 단량별로 풍족하게 진열되었는가?

☐ 주력 제품이 눈에 잘 보이도록 진열되었는가?

☐ 전체적으로 입체감과 생동감 넘치게 진열되었는가?

☐ POP 등 인쇄 판촉물 상태는 좋은가?

진열이 매출을 향상시키는 판촉 전략의 중요 요소인 만큼 효과적인 진열과 연출을 위한 여러 가지 기법이 개발되었습니다. 수직 진열, 수평 진열, 변화 진열, 돌출 진열, 섬 진열, 후크 진열 등 소비자의 동선을 풍부하게 하고 매출을 향상시키기 위한 다양한 방법이 있습니다. 마찬가지로 가장 먼저 고려해야 할 사항은 고객들이 보기 쉽고, 고르기 쉽고, 만지기 쉽도록 배려하여 진열하는 것입니다.

일반적으로 백화점이나 할인점 등의 식품부에 가면 가장 많이 볼 수 있는 진열은 흔히 수직 진열이라고 하며 제품을 진열대 상하 한 줄로 진열하는 것을 말합니다. 고객이 좌우로 움직이지 않고 상하 움직임만으로도 제품을 구매할 수 있는 장점이 있습니다. 진열대 높이가 180cm일 때 발끝에서 진열대 위까지 한 눈에 들어오므로 제품 위치가 빠르게 와 닿기 때문에 인식률이 높아 가장 팔고 싶은 제품 진열에 이용합니다. 소비자가 매장의 진열대 앞에 섰을 때 제품에 대한 인식도가 높아 제품을 빨리 확인하고 집어들 수 있기 때문입니다. 국내 모기업 조사에 의하면 제품 진열을 가로에서 수직으로 바꾸었을 때 몇 배의 매출 향상 효과를 나타내는 것으로 조사되었습니다. 다른 진열에 비해 다소 부피감이 없으므로 풍부해 보이는 진열을 원할 때는 주의해야 합니다.

수평 진열은 고객이 진열대 앞에 섰을 때 제품이 시야의 가로선을 꽉 채우는 진열입니다. 인체공학적으로 보면 시선이 좌우방향으로 각각 30°, 최대 80°가 한계이므로 인지도가 강한 반면, 고객이 좌우로 많이 움직여야 제품을 구매할 수 있다는 한계가 있습니다. 이 경우 진열대 위아래에 다른 제품을 진열하여 종합적으로 구매할 수 있도록 유도하는 것이 중요합니다.

진열대가 가득 차 있는 매장에서는 아무리 잘 진열해도 고객의 집중적인 관심을 얻기는 힘듭니다. 이럴 때는 특별히 판매하고 싶은 제품을 매대에서 약간 튀어나오게 하거나 다른 진열 도구를 이용하여 매대 평면에서 앞으로 튀어나오도록 합니다. 업계에서는 이를 돌출 진열이라 하는데 일반적으로 특매 제품이나 세일 제품에 많이 이용합니다. 특히 마진율이 높은 제품에 이 진열 방법을 이용하면 매출액이 높아집니다.

소비자는 원하는 제품 옆에 관련 제품이 있으면 사지 않더라도 유심히 살펴봅니다. 커피류 진열대 옆에 프림류나 설탕류를 진열하는 방식을 선택할 때는 제품에 관련되는 생활 제안 POP나 메뉴 제안 POP를 부착하면 효과적인 것과 같습니다.

대체로 매장 구성을 살펴보면 통로가 진열대 좌우를 통과하거나 전체 진열대를 끼고 좌우로 회전하여 매장을 한 바퀴 둘러보도록 만들어졌습니다. 매장을 돌아다니는 사람들이 진열대 양끝은 한두 번 이상 지나가는 것이 보통이고, 좁은 면적에 비해 곧바로 고객의 눈에 띈다는 장점이 있기 때문입니다. 따라서 앤드 진열은 상당히 중요한 부분으로 매장에서 가장 팔고 싶은 제품에 배당하는 것이 원칙입니다. 일반 진열대에 진열되었던 제품을 앤드 진열대로 끌어내어 각종 POP와 함께 진열하면 통상적으로 매출 증가를 기대할 수 있는 것으로 조사되었습니다.

매장에서 특별 할인 행사를 하거나 세일해도 판매가 늘지 않는 제품이 있습니다. 바로 주방 및 가정용 잡화가 이에 해당합니다. 이런 제품은 부피가 작을뿐더러 일반 소비자들에게는 시장에서도 충분히 살 수 있는 제품처럼 느껴져 선뜻 손이 가질 않습니다. 따라서 이러한 제품은 제품별로 진열 방식을 달리하는 것이 좋습니다. 부피가 작고 시장에서도 흔히 구매할 수 있는 공산품은 박스나 다른 진열 용구를 이용하여 마구 집어 던져 넣는 진열을 사용하면 높은 판매 효과를 기대할 수 있습니다. 이를 점블 진열 또는 던져 넣기 진열이라고 하는데 특히 싼 제품, 아주 저렴한 제품이라는 이미지를 주어 소비자의 손이 향하게 합니다. 따라서 공산품의 특별 가격 판매는 이러한 진열 방식을 이용하는 것이 효과적입니다.

세일할 때는 집중 진열이 효과적입니다. 실험에 의하면 슬라이스 햄이나 저염도 소시지, 후랑크 소시지 등 6개 제품을 통상 가격으로 판매했을 때에 비해 할인 가격으로 분산 진열하여 판매했을 때는 약 150%의 매출 증가를 보였다고 합니다. 이들 제품군을 한 곳에 모아 집중 진열했을 때는 약 200%의 매출 향상을 불러 일으킨 것으로 조사되었습니다.

고객이 피하는 것은 지저분하게 느껴지는 진열입니다. 매장에 들어선 고객이 보기에 전체적으로 산만하고, 제품별로 집중도가 떨어지면 충동 구매를 하기 어렵습니다. 따라서 가장 신경 써야 할 부분은 전체적으로 매장을 깔끔하고 단정하게 느끼도

록 하는 것입니다. 여기에는 전체적인 매장 인테리어나 시설도 중요하지만 진열 문제가 가장 크게 작용합니다. 매대 제품이 흐트러져 있다면 해당 제품을 구매하고 싶은 고객이 적어지는 것과 마찬가지입니다.

약 100평 규모의 대형 할인점을 찾는 소비자들을 관찰한 결과 점내에서 제품 하나를 구매하기 위해 소요되는 시간은 약 1분 30초에 불과하다고 합니다. 매장에 약 3천 개의 제품이 진열되어 있다고 가정할 때 소비자가 제품에 주목하는 시간은 0.1초에 불과하다는 이야기입니다. 그만큼 진열은 매우 중요한 의미를 가지므로 0.1초 내에 소비자 시선을 사로잡는 방법이 관건입니다.

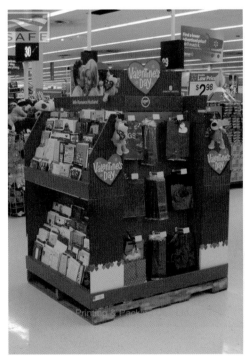

돌출 진열, 섬 진열, 후크 진열

POP 활용

POP Point Of Purchase 광고는 구매 시점 광고, 즉 제품을 판매하는 장소에서의 광고를 일컫습니다. TV나 라디오, 신문 등의 광고와 달리 고객과 가장 가까운 곳에 위치하면서 구매를 촉진하는 역할의 광고를 의미합니다.

또한, 점포 입구나 점포에서 직·간접적으로 판매를 촉진하고 매출을 이끌어내기 위한 광고 표시 일체를 말합니다. 과거 소매상들은 점포에 설치되는 POP 광고들이 점포를 혼란스럽게 하여 점포 이미지 Store Image를 손상시킨다고 생각해서 그 효과를 과소평가했습니다. 하지만, 최근에는 동종 업종의 점포 간 과다 경쟁으로 인해 대부분 소매업자들이 POP 광고의 필요성을 재인식하고 있습니다. 구매 시점에서의 홍보가 매출에 영향을 미친다는 사실이 입증되면서 최종 판매 수단으로서 POP 광고의 효과를 인정하는 것입니다. 이처럼 POP 광고는 제품에 대한 기능성, 사용성, 품질성을 부여하며 매장 분위기를 좌우합니다.

POP는 소비자가 매장에 방문했을 때 제품을 알리거나 그 내용을 표시해서 구매를 돕는 광고입니다. 매장에 방문한 손님은 일단 구매 의사가 있는 상태이므로 제품에 대한 정보나 간단한 호소가 효과적으로 작용할 수 있습니다. 소비자 구매 시점에 직접적으로 호소하면 판매원 설명 없이도 제품에 대해 인지할 수 있으므로 소비자와 매장 인테리어만으로 구매를 창출할 수 있습니다. 또한, 행사나 계절 등 분위기를 나타낼 때 매장 외부에서 쇼윈도, 내부 진열대까지 다양한 방법으로 연출할 수 있습니다. 내부에는 주로 제품 정보와 할인 정보를 알리고 브랜드 스토리텔링이나 모토 등을 소개하는 경우도 있습니다.

포스터나 현수막, 프라이스 패널, 설명서 등 POP 광고는 매우 다양하게 사용할 수 있습니다. 재료 역시 종이가 될 수 있고, 금속이 될 수 있으며, 평면적이거나 입체적인 형태 등 목적과 사용에 따라 천차만별입니다. 물론 이 모든 것은 매장 콘셉트와 브랜드 이미지를 반영하면서 제품과도 잘 어우러져야 합니다.

관점에 따른 POP의 역할 및 기능

일반적으로 POP 광고는 대상에 따라 다음과 같이 세 가지 관점에서 중요한 기능을 합니다.

소비자에 대한 POP 광고 기능

점포를 방문한 소비자들에게 신제품 출시를 즉각적으로 알리고 제품의 브랜드 네임과 성격 등을 알립니다. 특히 제품의 특성과 사용 방법 등에 대해 실물을 보여주면서 설명할 수 있다는 장점이 있습니다. 또한, 대중 매체 광고를 통해 소비자들의 잠재의식에 존재하는 브랜드 지식을 구매 시점에서 POP 광고와 연계할 수 있어 구매 동기를 유발하고 구매 의사 결정에 도움을 줍니다.

이외에도 소비자들에게 이 제품을 구매하는 것이 생활에 어느 정도 도움이 되는가를 직접 선택할 수 있도록 합니다. 판매원의 세부 설명이 필요 없는 자유로운 제품 선택을 가능하게 하며, 잠재고객에게 제품을 상기시킬 뿐만 아니라 제품의 비교 검토를 쉽게 하는 기능을 가집니다.

점포에 대한 POP 광고 기능

POP 광고는 소비자들의 충동 구매를 촉진시켜 점포의 매출을 증대시키며 점원의 노동력을 절감해 판매 효율성을 제고할 수 있습니다. 점원이나 판매원을 대신해서 제품의 특징과 사용 방법 등을 설명하며 특히 신제품 설명에 효과적입니다. 또한, 점포의 메시지를 손쉽게 경제적으로 전달하며 점두 및 점내 POP 광고를 통해 소비자 관심을 고취시켜 판매 장소로 유도할 수 있습니다. 점포의 판매 장소가 협소할 경우에는 제품 POP 광고물을 통해 전시하지 못한 제품의 디스플레이 기능을 대신할 수도 있습니다.

일반적으로 대중 매체는 평면에서 차별화되고 시각적인 표현에 초점을 맞춥니다. POP 광고는 다른 매체로서 불가능한 입체물 등의 혁신적인 표현 전략을 구사할

수 있으며, 점포마다 독자적인 POP 광고를 시기적절하게 제작하여 이용할 수 있으므로 인테리어 요소의 하나로서 판매 장소 분위기를 제고시킬 수 있습니다. 뛰어난 POP 광고는 점포에 대한 소비자 신뢰도를 높여 소비자와 점포의 관계를 우호적으로 연결합니다.

제조회사에 대한 POP 광고 기능

POP 광고는 소비자들에게 신제품 발매를 고지하고 제품의 기능과 가격을 알릴 수 있을 뿐만 아니라 실연을 통해 제품 사용법, 제품 사용에 따른 이익 등을 상세히 설명할 수 있습니다. 즉, 제조회사가 브랜드 매출을 증대시키기 위해서는 구매 시점에서 다양한 표현 방법을 통하여 소비자 관심을 광고 제품으로 유도시켜야 합니다. 여기서 POP 광고는 소비자들의 잠재된 구매 의욕을 일깨우는 역할을 합니다.

POP 광고물이 제공되면 소매업자들로부터 점두 및 점내에서 유리한 공간을 확보할 수 있습니다. 이 경우 기업 브랜드나 제품 브랜드를 직접적으로 표현하여 자사의 기업 아이덴티티를 소비자에게 인식시킬 수도 있습니다. 한편 POP 광고를 이용하면 소매업자들이 소비자들의 편의를 위해 자사의 관련 제품들을 한 곳에 모아 진열하므로 작은 상점Mini Shop을 전개할 수 있습니다.

1. POP의 4가지 조건

- POP 크기는 적당해야 합니다.

- POP 형태는 부착된 장소에 잘 어울려야 합니다. 진열 장소나 제품 패턴을 고려해 형태를 결정합니다.

- 숫자는 읽기 쉽고 이해하기 쉬워야 합니다. 가격 표시는 숫자의 반 정도 크기로, 숫자는 굵고 크게 표시해야 합니다.

- 점포의 분위기와 제품 포장 색을 고려하여 눈에 잘 띄는 색을 사용합니다.

2. POP 레이아웃의 4가지 요소

- 읽기 쉽고, 보기 쉬워야 합니다.

- 시선을 자연스럽게 유도해야 합니다.

- 알리고자 하는 포인트가 명확해야 합니다.

- 보기에 아름다워야 합니다.

3. POP 제작 시 주의사항

- 많은 내용을 전달하지 말고 포인트만 강조하여 전달합니다.

- 주변 색을 고려하여 눈에 띄기 쉽고 간단명료하게 표현합니다.

- 제품을 꺼내는데 불편하지 않도록 POP 크기를 알맞게 만듭니다.

- 가격을 알리는 POP는 될 수 있는 대로 가격을 크고 굵게 표기합니다.

4. POP 부착 시 주의사항

- 소비자의 시선을 끌 수 있도록 연구하고 깔끔하게 부착합니다.

- 경쟁사와 만나는 지역, 혹은 사각지대에 부착하여 고객의 시선을 유도합니다.

- 알맞게 부착하여 소비자가 혼란을 느끼지 않도록 합니다.

지기 구조 갤러리

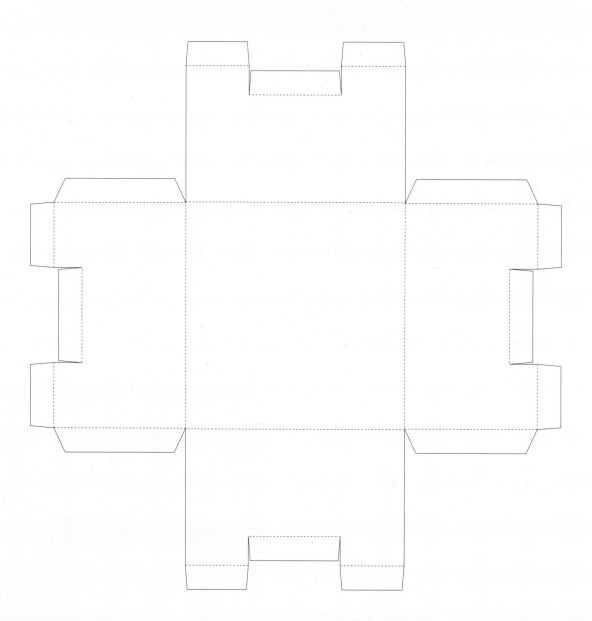

지기는 패키지 용기의 기본으로 실제 지기를 바탕으로 아이디어를 낼 때 편리합니다. 여러 번 시행착오를 겪으면서 입체에 대해 이해하고 제품 특성에 맞는 구조와 형태를 파악해야 합니다. 지기를 다룰 때 조심해야 하는 것은 바로 종이의 두께입니다. 평소 얇은 종이만 대했던 디자이너들은 두께에 대한 인식이 부족하므로 패키지 용기로서 종이는 대체로 두껍기 때문에 평면도를 그릴 때는 세심한 주의를 기울여야 합니다.

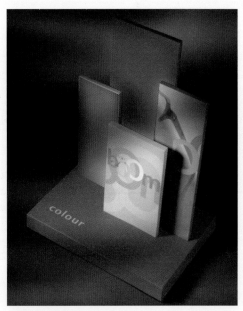

427

패키지 디자인

패키지 디자인

패키지 디자인

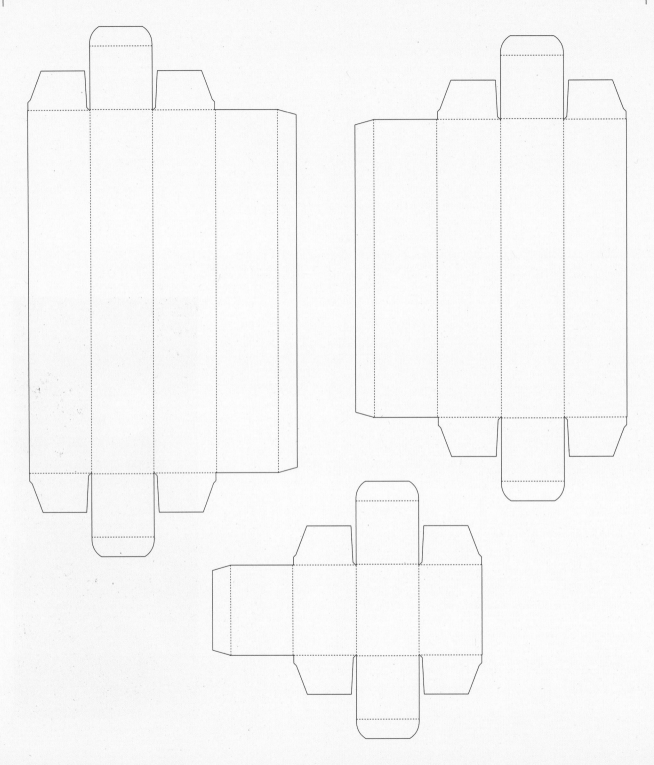

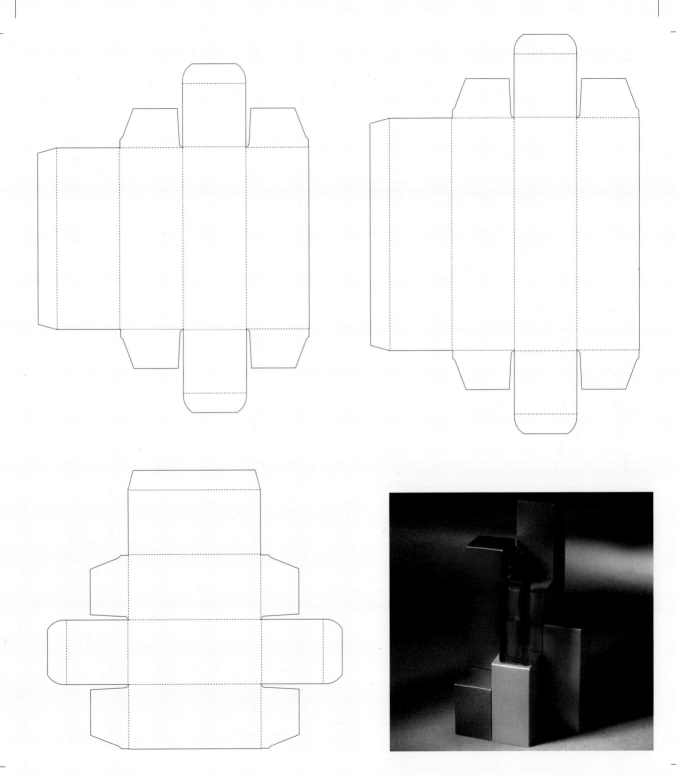

패키지 디자인

p99 www.creavorite.com/creative-trends/trends-details.ovn?ct_ix=114

 www.incredibilia.it/packaging-creativi/

 trndmonitor.com/drink-spotlight-fizzy-lizzy-yakima-grape/

p100 thepackaginginsider.com/perfect-real-world-packaging-design-absolut-vodka/

p101 biz.heraldcorp.com/view.php?ud=20140619000319

p102 kensaku.tistory.com/1487

p103 blogparaestudiantesdepublicidad.blogspot.kr/2014/07/que-es-la-usp-o-ventaja-diferencial.html

 www.packageinspiration.com/the-bottled-waterproof-walkman-by-sony.html/

p104 prlink.yonhapnews.co.kr/yna/basic/article/press/yibw_seoulpress.aspx?contents_id=RPR20121025007500353

 maxoninc.blogspot.kr/2012_08_01_archive.html

p106 m.blog.naver.com/sau2011/30157513868

 www.thecrypticbeauty.com/2012/06/jean-paul-gaultier-for-diet-coke.html#sthash.dxduOlGp.dpbs

 www.adforum.com/creative-work/ad/player/6685729

p107 www.joelapompe.net/2010/08/31/headphones-notes-panasonic-uqam/

 playdohharea.blogspot.kr/2011/03/honey-packaging-for-klein-constantia.html

 www.packagingoftheworld.com/2012/08/kirei-towel-student-work.html

p112 www.universocromatico.com.br/2012/04/heineken-140-anos.html

p113 red-dot.de/cd/en/online-exhibition/work/?code=02-00291&y=2014&c=185&a=0

p115 www.packworld.com/gallery/flexible/flexible-package-type/handprints-and-handmade-type-distinguish-artisan-bread-bags

 nicefucking.graphics/mezcal-viejo-indecente/

p117 fashion4everus.wordpress.com/2010/02/26/os-classicos-que-marcaram-a-epoca-by-madame-gabrielle-coco-chanel/

p120 graficzny.com.pl/maly-graficzny-przeglad-alkoholi/

p121 smartbeard.com/top-11low-carb-beers/

p129 www.pinterest.com/pin/475974254341947542/

p132 www.enticecommunications.com/?attachment_id=245

 lovelypackage.com/page/4/?s=eno

p133 graphicdesignjunction.com/2014/07/packaging-design-concepts-ideas-for-inspiration/

p135 anna-likes.blogspot.kr/2011/03/starbucks-makeover.html

p136 peterlembert.blogspot.kr/2012/09/peterlembert-crtlab-tiffany-and-co.html

p137 www.makeupstash.com/2010/08/anna-sui-autumn-cosmetics-collection-2010.html

p138 imgarcade.com/1/pepsi-next-bottle/

p141 www.thedieline.com/blog/2010/12/6/mlk.html

p142 bpando.org/2013/06/11/packaging-yoosli/

p143 mag.splashnology.com/article/vintage-illustrations-by-steve-simpson/6624/

p144 www.thingsiliketoday.com/beanblossom-hard-cider/

p145 www.bobstudio.gr/work/stories-of-greek-origins/

p196 www.criadesignblog.com/post/2969/rotulos-de-garrafas-de-cerveja-elevados-ao-conceito-de-arte

p197 embalagemsustentavel.com.br/tag/design-embalagem/page/13/

p198 www.sucai.cn/sheji/2959.html

p199 www.advertology.ru/print118650.htm

p200 www.kitschmacu.com/2013_10_01_archive.html

p201 www.petrolicious.com/automotive-packaging

p202-203 www.elpoderdelasideas.com/producto/retro-moto-vintage/

p204 lovelypackage.com/vintage-packaging-stubby-beer-bottles/

p206-207 www.gurlstudio.com/2013/12/09/solar-cookie-tins/

p208 www.packagingoftheworld.com/2014/08/divertimentos-juegos-tradicionales.html

p209 blog.shanegraphique.com/la-grosse-slection-de-packaging-vintage/

p210 bunjupun.blogspot.kr/2011_12_01_archive.html

p211 lovelypackage.com/page/2/?s=beer

p214 www.tiawitty.com/2011/06/geisha-noodles.html

p217 www.cssdesignawards.com/articles/55-creative-packaging-designs-to-help-you-shop/43/

www.packageinspiration.com/birdy-juice.html/

p218 www.packagingoftheworld.com/2014/02/omnomnom-meat-snacks-student-project.html

p219 barbarafalcone.wordpress.com/2008/11/

p220-221 isfashionart.blogspot.kr/2012/12/ingela-peterson-arrhenius-for-biotherm.html

p222 coolhuntingcommunity.com/de-la-granja-a-la-mesa/

p223 www.packagingoftheworld.com/2013/11/el-espia.html

p224-225 opakowaniaswiata.pl/projekt-kubkow-kawy/

p226 www.korefe.de/en/2010/1098/the-deli-garage-schokoleim/

p227 thefoxisblack.com/2009/10/08/domo-invades-7-eleven/

p229 지속 가능한 패키지 디자인의 접근 방법 본문 228-237쪽. '지속 가능한 패키지디자인에 관한 연구' 참고, 2010년, 용진경, 한양대학교

p230 mrynning.com/?p=883

p231 propagandoanda.wordpress.com/2012/06/07/estudante-de-design-projeta-embalagem-quadrada-para-coca-cola/

p234 goodone.co.uk/blog/?p=13

p235 designythings.com/tag/clever-little-bag/

p236 www.maison.com/dossier/selection-chaises-by-maison-com-3079/galerie/17929/

p237 lifefetish.blogspot.kr/2014/04/cute-packaging.html

p241 acidcow.com/pics/13862-vintage-packaging-labels-25-pics.html

p243 bunjupun.blogspot.kr/2011/03/packaging-package-fruita-blanch.html

p244-245 www.petergregson.com/blog/?p=1152

p246 www.packagingoftheworld.com/2014/01/citrus-gold-beer.html

p247 starred.neoorder.com/tag/lovely-package/page/4

p299 xaxor.com/funny-pics/funny-great-packaging-designs-part-2.html

p300-301 www.robot-food.com/work/robot-roy/

p302-303 www.packagingoftheworld.com/2014/12/puzzle-forever.html

p304-305 shop.ugmonk.com/products/4th-anniversary-set-br-limited-edition

p306-307 www.designstown.com/atipico-colored-shoelace-design/

p308-309 www.elpoderdelasideas.com/empaque/legalega-caja-de-disenado/

p310 syndicate.details.com/post/levis-basics

p311 www.lookandlike.de/tag/packaging-design/

p312 www.thedieline.com/blog/2011/8/3/p-around.html

p313 morbidic.tumblr.com/post/2643264498/anagrama-for-micheline

p314 www.packagingoftheworld.com/2015/02/moonlight-creatives-handiwork.html

p315 us.louisvuitton.com/eng-us/men/books/city-guides/to-2

p316 aplomo.wordpress.com/2011/03/09/estantes-carton-plegado/

p317 www.thedieline.com/blog/2014/1/31/thenameofthesegirls

p318 lovelypackage.com/socom-special-forces-media-kit/

p319 fessolsnaps.wordpress.com/2014/08/01/gbox-studios-brand-identity/

p320-321 elitebycartamundi.com/moldedplastics/

p322 www.designwoo.com/2011/01/shidlas-saliami-postmodern/

p323 www.designwoo.com/2011/01/shidlas-saliami-postmodern/

p324-325 www.thedieline.com/blog/2013/8/28/aiaiai-x-kitsune.html

p330-331 www.thedieline.com

p334 trends.archiexpo.com/projects/vino-veritas-oslo-masquespacio/

p340 lovelypackage.com/full-tank/

p341 lovelypackage.com/reishunger/

p344 www.simplygreenjuice.com/#!products/cjg9

p346 www.packagingoftheworld.com/2013/11/dragonfly-teas.html

p348 cerenicdem.wordpress.com/

wtpack.ru/reviews/form-creators/

p351 gonzalocastroguillen.blogspot.kr/2014/08/midori-t.html

theartistandhismodel.com/2011/05/

p355 lowcydizajnu.pl/przybornik-malopolski/

p390 minus.com/i/oJslXHd8V4dY

designspiration.net/image/340171981651/

p392 www.designed.rs/news/adore_pakovanja_na_svetskim_packaging_blogovima

p435 golestan118.com/detail.aspx?id=6394&ids=115

www.moodiereport.com/document.php?doc_id=32291

INDEX

디자이너가 디자이너에게 선물하는
디자이너's PRO 시리즈

디자이너가 디자이너에게 선물하는 디자이너's PRO 시리즈는 선배 디자이너가 신입 디자이너에게 알려주는 실무 디자인 노하우를 담은 시리즈입니다. 디자인 핵심 이론부터 실무 프로젝트까지 10년 차 선배의 리얼 노하우를 선물합니다.

디자이너가 디자이너에게 선물하는
디자이너's PRO 디자인 공모전

김도영, 이호영, 박영우 지음 | 544쪽 | 26,000원

디자인 공모전! 승리의 전략은 따로 있다.
심사위원을 감동시키는 아이디어 발상 및 표현 전략 비법서

디자이너가 디자이너에게 선물하는
디자이너's PRO 포토샵

윤진영, 이상호, 강경희, 신호진 지음 | 496쪽 | 25,000원

포토샵! 제대로 된 디자인 현장을 경험하자.
실무 경험 10년 차 프로 선배들의 주옥같은 현장 스킬 북

디자이너가 디자이너에게 선물하는
디자이너's PRO 건축 인테리어 디자인

김석훈 지음 | 504쪽 | 26,000원

건축 인테리어! 기획 설계에서 실시 설계까지.
스케치업, 라이노 3D, 3Ds 맥스 툴을 활용한 리얼 현장 스킬 북

디자이너가 디자이너에게 선물하는
디자이너's PRO 게임 캐릭터 디자인 by 포토샵

이명운 지음 | 480쪽 | 28,000원

게임 캐릭터! 콘셉트 기획부터 포토샵 테크닉까지.
그림쟁이에서 게임 콘셉트 디자이너로 거듭나는 비법 안내서